本书受全国宣传文化系统"文化名家暨'四个一批'人才培养工程"资助,为"建立科学的电视艺术评价体系"项目阶段性成果

李跃森电视艺术论集

思辨的激情

李跃森 ◎ 著

北京理工大学出版社
BEIJING INSTITUTE OF TECHNOLOGY PRESS

版权专有　侵权必究

图书在版编目（CIP）数据

思辨的激情 / 李跃森著.—北京：北京理工大学出版社，2018.11
ISBN 978-7-5682-2659-2

Ⅰ.①思… Ⅱ.①李… Ⅲ.①电视剧评论–中国–现代 ②影视艺术–研究–中国 Ⅳ.①J90

中国版本图书馆CIP数据核字(2018)第265120号

出版发行 / 北京理工大学出版社有限责任公司	
社　　址 / 北京市海淀区中关村南大街5号	
邮　　编 / 100081	
电　　话 / (010) 68914775 (总编室)	
(010) 82562903 (教材售后服务热线)	
(010) 68948351 (其他图书服务热线)	
网　　址 / http://www.bitpress.com.cn	
经　　销 / 全国各地新华书店	
印　　刷 / 河北鸿祥信彩印刷有限公司	
开　　本 / 787毫米×1092毫米　1/16	
印　　张 / 29.5	责任编辑 / 刘永兵
字　　数 / 375千字	文案编辑 / 刘永兵
版　　次 / 2018年11月第1版　2018年11月第1次印刷	责任校对 / 周瑞红
定　　价 / 158.00元	责任印制 / 边心超

图书出现印装质量问题，请拨打售后服务热线，本社负责调换

序言

　　建立科学的电视艺术评价体系是一个具有挑战性的课题。

　　之所以这样讲，一方面，是因为这个体系的建立是一项具有跨学科性质的综合性研究，需要文艺学、社会学、传播学、心理学、数学、互联网、人工智能等多个学科专家的共同参与，需要解决自然科学、社会科学、人文科学在理论和方法上的矛盾冲突；另一方面，是因为这个体系要把观众评价、专家评价、市场评价统一起来，在体系中既要体现作品的思想、艺术、观赏价值，又要体现作品的引导力、传播力；既要反映对作品的短期评价，又要反映对作品的长期评价；既要具有科学性，又要具有可操作性。

　　这个体系所要解决的，不是一个简单的统计学问题。它应该以可验证的数学模型为依据，把精确性与模糊性结合起来，把生物算法与数字算法结合起来。体系可以用来进行前期预测，也可以用来进行后期评估。同时，体系还应该具备自我纠错能力，能够在自我学习的基础上完善自己。

　　作为这样一个体系的基础，当然是对电视艺术特征、趋势的把握和对电视艺术文本的细读。本书的意义也就在这里。

　　本书分为三部分：第一部分是对一些产生了社会影响的电视艺术作品的

评论。第二部分是关于电视艺术中一些具有理论价值问题的思考。第三部分是一些随感性的文字，包括对部分"飞天奖"获奖或获得提名的艺术家和作品的点评。

这些文章写作的时间跨度长达30年，其间作者的思想观念、写作风格都发生了一些变化，但有一些追求是始终如一的。概括来说，一是文章要说真话、讲道理，二是文章要经世致用，三是文章要用艺术化的表达方式。

金元时期的大学问家李冶（一作李治）在《敬斋泛说》中提出："吾闻文章有不当为者五：苟作一也，徇物二也，欺心三也，蛊俗四也，不可以示子孙五也。"

今之作者亦当作如是观。

<div style="text-align:right">

著　者

2018年8月28日

</div>

目录

一、评论 ... 1

壮怀激烈的民族命运书写
——简评冯小宁和他的《长天烽火》 ... 2

对一篇批评的批评
——兼评电视剧《苍天在上》 ... 9

从《午夜有轨电车》看高满堂的剧作风格 ... 21

《赵氏孤儿》：历史的重构与还原 ... 28

儿童剧要描绘透明的世界
——《金豌豆》《红剪花》笔谈 ... 34

"贫嘴张大民"的现实主义 ... 37

赋予情感节目以智慧风貌 ... 42

乡土情结的回归与超越
——评电视剧《风过泉沟子》 ... 45

个人命运与文化精神的遇合
——28集电视连续剧《荀慧生》观感 ... 50

铁肩担道义　真情动中国
　　——国家广电总局隆重表彰抗震救灾优秀广播电视节目……55
积极探索电视节目的创新之路
　　——大型电视公益节目《等着我》的启示……60
浪漫是红色青春偶像剧魅力的源泉
　　——以《风华正茂》《我的青春在延安》为例……65
关于《悬崖》的几点思考……69
《丑角爸爸》：敢于刺痛观众的好作品……74
假定性与真实性的两难
　　——《聪明的小空空》笔谈……78
用经典元素再现民族记忆
　　——电视剧《阿娜尔罕》评析……81
正剧与喜剧的界限
　　——《好大一个家》笔谈……84
《出关》：一部风格化的现实主义作品……87
《历史永远铭记》：用情感结构历史……90
巧妙运用艺术原型
　　——《继父回家》笔谈……93
自然景观与人文景观的完满融合
　　——《北纬30°中国行》笔谈……96
真实是一种力量
　　——电视剧《春天里》评析……99
《叶问》的启示……104
追求思想与艺术的高度一致
　　——简评电视剧《青果巷》……107
苦难与辉煌交响的生命凯歌
　　——电视剧《十送红军》评析……110

《小儿难养》：聚焦"80后"成长故事 ……………………………… 113

喜剧来自生活的智慧
——电视剧《马向阳下乡记》评析 ……………………………… 116

《红高粱》：赢了合理，输了真实 ……………………………… 119

寻找不一样的讲述方式
——评纪录片《1937 南京记忆》 ………………………………… 122

《虎妈猫爸》：爱是一种自我完善 ……………………………… 125

《青春集结号》：书写有诗意的青春 …………………………… 128

《雪域雄鹰》的"精准美学" …………………………………… 132

亲情视角下的英雄叙事
——简评电视剧《毛泽东三兄弟》 ……………………………… 136

《天涯浴血》：细节丰富的历史长卷 …………………………… 140

《小别离》：有一种爱叫焦虑 …………………………………… 144

探寻民族记忆中的红色基因
——张军锋历史文献纪录片解读 ………………………………… 147

激情飞扬的英雄史诗
——历史文献纪录片《长征》观感 ……………………………… 150

《麻雀》：在两难选择中塑造谍战英雄 ………………………… 153

中国文化精神的创新表达
——2017 年央视"春晚"印象 …………………………………… 155

在人性深度中显现历史精神
——评电视剧《大秦帝国之崛起》 ……………………………… 158

《老公们的私房钱》：婚姻是一种信任 ………………………… 162

《剃刀边缘》：行走在正邪之间 ………………………………… 165

感受历史中的生命热度
——《最后一张签证》笔谈 ……………………………………… 168

发掘凡人小事中的精神力量
 ——漫谈《情满四合院》 ································ 170
在绿色发展中成就青春瑰梦
 ——评电视剧《青恋》 ···································· 172
《急诊科医生》：寓人文关怀于道德冲突之中 ············ 175
《猎场》：艰难的自我救赎之路 ···························· 178
《换了人间》的突破和创新 ································· 181
《和平饭店》：谍战剧应有明确的任务 ····················· 185
《初心》：为什么会有甘祖昌 ······························· 188

二、思考 ·· 191
电视剧是对话性艺术 ··· 192
电视剧如何讲好爱情故事 ·· 197
纪实性电视剧：必要的选择 ······································· 205
电视对人的塑造作用 ··· 209
形象演进：一种历史描述的尝试 ································· 216
批评有批评的用处 ·· 227
电视剧的几个文学问题 ·· 232
电视动画片与儿童教育 ·· 239
漫说通俗剧 ·· 244
2006年电视剧创作述评 ·· 248
辉煌的足迹
 ——中国电视剧五十年（1958—2008） ················ 261
为"孤独的前行者"喝彩
 ——上海艺术人文频道评析 ···························· 283

为时代传神写照
——第27届中国电视剧"飞天奖"述评之一 ······················· 288

弘扬核心价值　引领时代风骚
——第27届中国电视剧"飞天奖"述评之二 ······················· 293

从《闯关东》看近年家族剧的走向 ······························ 298

走出奢华的迷失
——对电视文艺晚会舞美的忧与思 ·································· 304

建立科学的电视节目评价体系 ·································· 307

2009—2010 年电视剧创作概观 ·································· 312

追求差异是创新的动力
——以第22届电视文艺"星光奖"为例 ···························· 317

抗日剧要记忆更要反思 ·· 322

大数据背景下的电视艺术批评 ·································· 325

好故事都去哪儿了 ··· 332

山寨美剧抄袭韩剧，如何写出中国梦 ···························· 343

打造中国电视剧的核心竞争力
——从跨文化传播的观点看 ·· 346

媒介融合时代的"春晚"和受众 ································· 353

2014 年电视剧创作述评 ·· 360

电视剧评论也要以人民为中心 ·································· 369

关于观赏性的辨析 ··· 374

2015 电视剧年度关键词：记忆 ································· 381

2016 电视剧年度关键词：品质 ································· 385

在历史叙事中发现主流价值
——近年来历史剧创作述略 ·· 389

周振天电视剧艺术特色浅析 ······································· 392

为时代存照　为民族塑魂
——第14届"五个一工程"入选电视剧点评·············396

三、随想·············399

- 历史剧的大胆假设和小心求证·············400
- 电视的局限·············404
- 意大利杂谈·············406
- 说有易，说无难·············413
- 不伦不类的《笑傲江湖》·············415
- 取名的学问·············418
- 从一条新闻说到名人多悖·············421
- 照抄与戏说·············423
- 戏台可以无限大·············426
- 关于《回家》的一点感想·············429
- 《天天九十分》的启示·············432
- 直面儿童剧创作的尴尬·············435
- 有阳光才有世界·············437
- 要"拿来"，更要原创·············440
- 《东方主战场》的得与失·············442
- 《生活圈》：生活的圈子还可以再大一点·············444
- 新派演绎三国故事·············446
- 《天下粮田》：寻找历史的当下意义·············447
- 《经典咏流传》：经典当代化的成功尝试·············449
- "飞天奖"作品和艺术家点评·············451

一、评论

壮怀激烈的民族命运书写

——简评冯小宁和他的《长天烽火》

在当代电视剧编导中,冯小宁是相当具有独创精神的一位。这不是因为他选材和视角的独特(在《病毒·金牌·星期天》《大气层消失》中体现较为鲜明),也不是因为他常常身兼数职,而是因为他信奉的是一种独特的艺术原则。

他较少关注琐屑的小事,偏爱绚丽多彩、激动人心的故事,追求气魄宏大的格调,用浓墨重彩渲染感情的疾风骤雨。他所关注的主要不是个人的内心生活、人的心灵深处的秘密,而是对民族历史与命运的思考。他把自己的人生观、价值观完完全全地注入作品中,对思想和原则的关心往往超过了人物和故事。他和流行的市民情调格格不入,以至于作品中常常流露出愤世嫉俗之感和孤傲狷介之气。

英雄主义是响彻在冯小宁几乎所有作品中的主旋律。这不是时下作品中常见的那种羞羞答答、遮遮掩掩的英雄主义,而是直抒胸臆的自我表白。血与火、爱与恨、理想与激情的澎湃使他的作品充满动势,主宰着人物的精神生活,给观众以向上的力量。时下作品大多尽量避免主人公的豪言壮语,似乎一有豪言壮语就不真实可信。冯小宁不避讳豪言壮语,而事实证明,豪言

壮语同样可以产生强烈的震撼力。关键在于这些豪言壮语是不是与人物性格吻合，是不是用心写出来的，是不是用心说出来的。

他对当代社会的价值观颇不以为然。"随着时代的前进，'英雄'的价值标准也会不断改变，这是必然。但那个时代无数人为了民族强盛而付出了生命，我们不能因为自己价值观的改变而否定他们在历史上的价值。"(《〈北洋水师〉编剧与导演阐述》)在冯小宁看来，经过淘洗、浓缩的历史，其崇高和严峻显然高于平庸、琐屑的日常生活，选择历史也就等于选择理想。"我们未必是历史的英雄，而他们已经是民族的英雄，他们已用行为证实了自己，而我们还没有用行为证实什么。虽然有些'我们'好像比他们聪明似的。"(同上)

在选材上，他多着眼于历史上风云激荡、多灾多难的时期。这样的时期最容易激发出爱国主义和英雄主义。从1840年的鸦片战争以来，中华民族经历了不断的丧权辱国，外国人在中国的土地上肆无忌惮地掠夺，而具有高度文明的民族却只有任人宰割。当人们想到祖国时，首先想到的是痛苦和屈辱。抗日战争是对这一屈辱的历史性总结。全国人民第一次团结在民族解放的旗帜下。但是，就在他们为保卫家园而浴血奋战时，也始终抹不掉对于民族落后的痛感和屈辱感。他们所迸发出的勇敢和大无畏精神就常常带有浓郁的悲剧色彩。

另一个独特之处是冯小宁对个人命运与民族命运关系的思考。现代战争题材作品所表现的大多是战争背景下个人的命运，而冯小宁作品中的主角是民族的命运。

他不甚看重优美和谐。他的作品往往不是根据情节的发展，而是根据激情的爆发点来结构，至于平凡的日常生活，只是生活中激情爆发的酝酿和插曲，是一个能量积聚过程。他笔下的人物也都担负着某种社会使命。在表现大自然方面，他多选取高山大海、长河落日，像《长天烽火》中黄河源头的壮丽景观，飞流轰鸣，泡沫翻腾，挟着巨大的力量奔腾而下，此时，一群无路请缨的热血青年齐刷刷地跪下，抒发报效祖国的豪情壮志，自然景物与人

物的感情融为一体，人的灵魂被拓展了、升华了。看到这里，凡是能从黄河联想起中华民族历史的人，都不能不为之肃然动容。再如嫂子在敌机轰炸机场，汉奸不许迎战，中国空军危在旦夕时，毅然升起令旗的壮举；流浪艺人不愿接受施舍，铿然一曲，为四兄弟奔赴战场壮行，都显示出民族精神中蕴蓄的慷慨悲壮。

似乎在冯小宁看来，缺乏崇高的生活不是生活。冯小宁像是一个生活在20世纪90年代的50年代艺术家。他对于英雄主义具有一种带些孩子气的崇拜，也许是因为在某个时期，那曾经是他全部的理想和信念。他把注意力放在寻找生活中最强烈、最富有诗意的东西上，而往往忽视了日常生活中那些平凡、琐碎的东西，那些东西完全可以并且应该加工到艺术的高度。

即便是在爱情领域，冯小宁的描绘也是别具一格的。冯小宁笔下的爱情较少描绘花前月下、柔情蜜意，而总是与时代精神联系在一起。《长天烽火》中每一个人物的爱情都被爱国主义激发、强化，不是相貌、气质，而是英雄气概使主人公赢得了爱情。在冯小宁看来，不爱国的人根本就不配享有爱情。冯小宁在描绘爱情时，总是在寻找一种超越爱情的东西。这里很少有感情的风暴，大多是平静的涟漪。即使在描绘大胆追求爱情的紫薇时，也带有较多的冷静和克制。但无论何种表现，他的人物，就其爱情观来说基本是现代的。除了描绘战争对爱情的毁灭外，我们很少看到那个特殊历史时期给爱情打上的烙印。另外，所有的爱情都是精神上的，是友谊和爱情的混合体，"总之爱情是那样纯净，圣洁到了不自然的地步，它没有火热的感情，因而也失去了诗意"（勃兰兑斯：《十九世纪文学主潮》）。

《长天烽火》的主要贡献在于为电视剧的人物画廊增添了许多栩栩如生而富于光彩的人物。与《北洋水师》不同，《长天烽火》没有多少历史上的真实人物，它的主要人物都是虚构的，因此也就有了更多想象的余地。尽管有时在英雄主义的强烈光芒下，人性那些丰富多彩的方面显得模糊了。

"大哥"是全剧的重心。他是冯小宁心目中理想的男人，真诚、无私、

坚毅、光明磊落，是责任感、勇气和力量的化身，女人可以把自己完全交付给他，而一旦把自己交付给他，就绝不用担心危险、背叛。这大约是冯小宁理解的男子气概。濮存昕面部棱角分明，表情严峻，形象与这个人物完全吻合。他对女性具有吸引力，和紫薇在一起感到快乐，但又信守对茹玉的爱情。这与其说是传统道德观念，还不如说是信守诺言。当代作品中常见理智与感情的冲突，冯小宁毫不犹豫地偏向理智。也许是因为太完美，太过于理想化了，大哥这个人物反而不容易使观众认同。他在最后时刻迸发出对紫薇的爱情，是较为成功的地方，但对人物心理的开掘仍显不足。也许是因为没有那么浓重的英雄色彩，三哥这个人物反而显得亲切感人。胡亚捷的表演松弛自然，无论巧劫敌机的机智，还是深夜闯到嫂子住处的爱情表白，都给人留下深刻的印象。不过，他对嫂子那富于自我牺牲精神的爱情，多半是一种知恩图报的侠义心肠。

紫薇是全剧另一个富有光彩的形象。她倔强、热烈、坦诚，具有美丽的线条和旺盛的青春活力，对于爱情执着而大胆，往往与越出常规的行为十分契合，即便在爱上他人而不被爱时，也不会放弃自己的个性。扑面而来的青春气息是这个人物最具魅力的地方。她毫不掩饰对大哥那种咄咄逼人的爱情，大哥的拒绝只会使她的爱情更加强烈。当她发现不可能得到大哥的爱情时，自然地选择了一条最为危险的道路。对寨主的慷慨陈词，一口气说出许多个"你知道吗"，显示出陈小艺的艺术功底，此时，演员已经完完全全化身为角色。由于她那从生命深处涌流出来的真挚和坦诚，观众也就愉快地忽略了一些带有现代化倾向的地方。

茹玉纯洁、刚强、富于牺牲精神，她对大哥误解的忍耐不是逆来顺受，而是一种理解和宽容。她更像一个结婚多年的妻子，而不是一个未婚妻。如果能把她对爱情的追求表现得更强烈些（当然不是用紫薇那种方式），更多地表现一些她身上的柔情，加大她与紫薇的反差，爱情追求被战争毁灭的悲剧感会更加强烈。不过，冯小宁回避了一个问题，就是她对于紫薇的态度。作为一个深受西方文明熏陶的现代女性，茹玉不应该迟钝到毫不知晓紫薇对

大哥感情的地步。她的自我意识过于微弱。她对二哥爱情的态度也比较模糊、淡漠。设想一下，如果写她在香港与二哥之间真的发生了点什么，而强烈的责任感促使她回到大哥身边，并且比以往更强烈地爱着大哥，也许这个人物会更丰满一些。与此相比，中国妇女的传统美德在嫂子这个人物身上得到了突出的体现。

《长天烽火》中的人物大多带有理想主义色彩，形象鲜明而欠丰满，人物的高尚和勇敢是一开始就具有的，对性格发展变化的表现也不够。有些地方当然也写出了人的复杂性，如大哥在拆除炸弹后的恐惧、二哥的怯懦，但总的说来，类型化的人物大多写得比较成功，如中队长。中队长胸前揣着撕掉的东三省地图，支配他性格的唯一力量就是山河破碎的痛苦和献身民族解放事业的信念。他从来没有笑过，最后却在为国捐躯时笑着死去。这是一个外表冷峻内心热烈的人物，冷峻来自内心被强烈压抑的激情。其余较成功的人物，如粗犷豪放的寨主是传统的绿林好汉形象，嫂子是传统美德的化身，也都是类型化人物。但嫂子和小文都太文雅了一点，更像知识女性。如果写出她们作为劳动妇女的淳朴和粗放，就更能在几个女性之间造成对比和反差。

冯小宁的作品，缺点与优点几乎同样鲜明，缺点与优点往往相互依存。他的作品充满激情，但这种激情有时却流于矫情。像四弟由于飞机事故，误把炸弹落在人群中，带着深切的自责撞击敌舰未能成功，人群中他的母亲却愤愤地说了一句"没出息"。这个场面简朴、自然、感情饱满，几个镜头，几句简单的对话，就刻画出一个母亲强烈的悲痛和期望，尤其使我们联想起中国历史上岳母那样伟大的女性。老人在人们的目送下蹒跚离去，这本来已经足够了，但紫薇叫的一声"妈妈"，非但没有提高，反而削弱了这一场面的表现力。此外，像战争场面中的艺人弹奏，也忽视了起码的人性特点。流浪艺人绝不会在战斗剑拔弩张的时候，为了电视剧铺叙感情的需要而特地赶到卢沟桥。在激烈空战的同时，茹玉冒着弹雨运送药品，同样带有人为的痕迹。寨主送走紫薇后对空鸣枪，大呼"小姐，来世再见"也有过"度"之嫌。

这是一个分寸感的问题。

粗糙是冯小宁所有作品的通病。他追求粗犷，却常常流于粗糙。我这里无意指责那些缺乏质感的飞机模型，毕竟由于技术和财力的限制，我们还不太可能拍出《中途岛海战》那样的战争场面，但拼刺刀形同儿戏，群众演员胡乱比画一番，明显就是导演的不足了。又如茹玉在海中被鲨鱼追赶，拼命逃难，千钧一发，而赶来救援的洋好汉向鲨鱼开枪时面带微笑，而且不忘记西部牛仔般潇洒地转了一圈左轮手枪，一下子就冲淡了与鲨鱼搏斗的惊险。再如剧中人居然称宋庆龄为"宋庆龄夫人"，更是犯了常识性错误。这些地方完全是可以避免的。

另一个问题是历史感的缺乏。人物的思想和语言缺乏20世纪三四十年代的特色。最后大哥对紫薇的表白，简直是冯小宁个人感情的流露，与人物思想相距甚远。我想象冯小宁在写作时，可能经常会对他的人物流露出会心的微笑，但描绘历史人物，即使是虚构的历史人物，作者和人物之间也必须保持适度的距离。

冯小宁憎恨汉奸，把中国空军的几次重大损失都归因于汉奸，结果《北洋水师》里面对于民族历史的思考和忧患意识在这里被简单化了。中国空军的失败是长期半殖民地半封建社会造成的落后所致，空军将士是注定要牺牲的，而他们的伟大正在于这种知其不可为而为之的悲壮。我欣赏《北洋水师》里面封疆大吏与投考军校的少年在海滩相遇的情节，李鸿章第一次被刻画成"人"的形象，相比而言，《长天烽火》中的专员就显得过于脸谱化，只是一个愚蠢而自负的坏蛋，只知道作恶。这种简单化削弱了空军牺牲精神的悲剧感。诚如莱辛所说："最大的坏蛋也知道慰藉自己，想方设法说服自己，相信自己犯的错误不是什么大错误，或者是由于不可避免的必然性迫使他犯了错误。以邪恶为荣，这是违反天性的。"（莱辛：《汉堡剧评》）

侵略者向伟大军人敬礼这个情节来自苏联小说《未列入名册》，曾经被不少小说和电视剧模仿，冯小宁不幸也落入了这个窠臼。将这一苏联小说中的情节移植到中国，没有多少真实性可言。这对于德国人完全是可能的，不

是因为德国法西斯比日本法西斯好，而是民族性格使然，是罪感文化和耻感文化的差异。日本是一个在谦卑背后掩藏着傲慢的民族，所以绝不会有日本法西斯向伟大的中国军人敬礼的事，他们通常的做法是将他剖腹剜心，事实上，他们对杨靖宇就是这样做的。看一看日本政界不断演出的修改教科书的闹剧，就不难理解这一点。

"要么不拍，拍就拍在历史上留得住的精品。"（《〈大空战〉导演阐述》，《中国电视》1994年第11期）这是冯小宁对自己的要求，也是观众寄予他的希望。《长天烽火》是一部可以拍成精品却没有拍成精品的电视剧，但毕竟是第一部以空战为题材的电视剧，它在探索过程中所积累的经验、不足乃至失败，都是值得珍视的。尤其是在当前艺术界一些人把流行的东西视为美好和唯一时，冯小宁执着的追求就更有意义了。他努力向我们证明，从概念出发，同样能产生伟大的作品。

虽然无法避免商品经济带来的喧哗与浮躁，但冯小宁仍然是一个敢于对流行的东西说"不"的导演。

对一篇批评的批评

——兼评电视剧《苍天在上》

一

> 批评是"精神底冒险",批评家的精神总比作者会先一步的,但在他们的所谓死尸上,我却分明听到心搏,这真是到死也说不到一块儿。
>
> ——鲁迅:《华盖集·并非闲话(三)》

迄今为止关于电视剧《苍天在上》的批评中,马也的《既有欢欣 又留遗憾》(《光明日报》"文化周刊"第55期)无疑是最引人注目的一篇。之所以如此,其原因就在于其对这样一部受到广泛欢迎并成为社会热点的电视剧采取了断然的否定态度。

在马也看来,《苍天在上》值得肯定的地方仅仅在于"反腐倡廉,直面现实,直插社会焦点,触及尖锐问题,扣准时代脉搏"的勇气;该作品情节完全虚假,在艺术表现上完全失败,只是由于选择了一个吸引人的题材才成为热点。

这分明是在说：勇气可嘉，一文不值。

我们不禁要问：古今中外，有哪一部作品仅仅因为写了热点题材就受到大众的欢迎？至少在中国电视剧的历史上还没有过这样的现象。更常见的是，许多写了热点题材的作品，由于创作者生活基础和艺术功力不够，没有在观众中产生强烈反响。谁能相信，我们的电视观众就那么愚不可及，那么容易为"硬编的，远离生活、远离人物逻辑的虚假冲突、虚假情节和虚假悬念"所打动？

那么，马也是根据什么得出"全剧冲突错位，全剧情节虚假"的结论呢？

根据是不合乎马也对于现实的认识。根据是不合乎马也认可的情节剧模式。根据是不合乎剧作法。

事实上，《苍天在上》真正打动千千万万人民群众的地方，恰恰是马也要去掉的地方。它无非是说了一些老百姓憋在心里没有说出的话，恰如其分地写出了一些没有人写过或没有人写得那么深刻的现实，"真正地关注到老百姓最头疼脑热的事。他们的向往、期盼"（陆天明：《简说〈苍天在上〉》，《中国电视》1995年第11期），其立意是"呼唤、宣示阳光的灿烂。当然绝不回避走向未来的道路上的全部坎坷和艰难"（陆天明：《简说〈苍天在上〉》，《中国电视》1995年第11期），在使大众振奋的同时，当然不免使那么几个人"极为困惑、极为痛苦"。作品的出发点不是概念，其侧重点也不是反腐败斗争本身，而是揭示人的心路历程、人的复杂性和人际关系的复杂性。留在观众心中的，不是反腐败的观念，而是一个个栩栩如生的人物，因而绝不能被简单地称为"反腐败题材"。

支持马也论点的一个重要方面，是对于剧中人物形象的误解。这充分体现在对郑彦章的分析上："他是个英雄或反贪功臣，他的性格应该是什么也不怕。"这明显是把概念化的东西强加到人物身上，把自己认为正确的或然性的东西，当作必然的乃至唯一的东西。至于将笔记本"复印十份而分散藏匿或寄往各有关单位"，更与人物性格的逻辑大相径庭。那恐怕是马也的做法，而不是郑彦章的做法。再往下去，指斥"郑彦章难道不知道中国从中央

到地方对腐败问题的高度重视（已上升到亡党亡国的高度）"，就远非艺术批评了。由此往下，越来越接近大批判的口气："人们有理由发问：在这部戏里，党组织到哪里去了？省委常委哪里去了？"这与小报所云"某干部致信中央电视台，指斥《苍天在上》为第二部《河殇》"，实有异曲同工之妙。

看来，马也最大的痛苦是不愿意承认《苍天在上》真实地反映了中国的现实。不过，关于一部作品的真实与否，我们最好是听与社会生活密切相关的大众的判断，至于一个半个评论人士的意见，与此相比，实在是可以忽略不计的。这里，我们也有理由问马也一句：难道从中央到地方高度重视就能保证每一次反腐败斗争都稳操胜券？事实上，腐败分子完全可能在某个特定时间、特定地区长期存在甚至占上风，这毋庸讳言。腐败是与私有财产共生的，产生于个体需要与社会分配的偏离，是社会物质财富再分配过程中的必然产物。如果事情真像马也所说的那样简单，腐败也就不会成为根深蒂固难以克服的世界性问题，从中央到地方也就用不着那么重视腐败问题，我们也无须开展反腐败斗争。扫帚一举，灰尘自己望风而逃，听起来固然让人高兴，但这种事恐怕连小孩子都不会相信。

《苍天在上》的成功之处，恰恰在于真实地表现了反腐败斗争的艰巨性和复杂性。它深刻地揭示了这样一种社会机制：腐败的本质是以权谋私，是权力的商品化和对象化，而在现代中国这样一个特殊历史条件下，即便是跟腐败现象斗争也必须依靠权力。同时，作品不是将注意力放在腐败带来的灾难性后果上，而是充分展示反腐败斗争的社会基础，表达了对于人民力量的乐观希望。马也让我们天真地相信，纪检干部一到，腐败分子就会乖乖地坦白交代以争取从宽处理，这无异于要求作家放弃现实主义的创作态度。

按照马也的设想，《苍天在上》似乎应该这样写：章台问题惊动中央后，黄江北带着尚方宝剑上任。田副省长感到末日即将来临，猖狂反扑。黄江北在夏志远的鼎力协助下，大张旗鼓地开展反腐败斗争，并取得林书记的积极配合，反腐败英雄郑彦章将笔记本复印十份寄往各有关单位，田曼芳及时觉悟，反戈一击，终于使真相大白。田副省长虽仍企图负隅顽抗，但中央工作

组及时赶到，彻底解决了章台问题，人民齐声欢呼反腐败斗争的伟大胜利。这的确只需三集，甚至不需三集就可以写完，但这绝不会是使千千万万老百姓为之激动、思考的《苍天在上》，而是另外一个不会给马也等评论人士留下遗憾的剧本。

剧作的另一个"不妥"之处是不合乎马也关于情节剧的观念。不过，他是先将《苍天在上》贴上情节剧的标签，然后才开始分析的。诚然，剧中的悬念设置、戏剧性的追逐、公式化的戏剧情境、对气氛的渲染以至音乐等等，都借用了情节剧的某些手法，但因此便将它称为情节剧，实在是一种误解。情节剧强调意外、突变与巧合，不注重刻画人物性格的发展，并且将作品的社会负载降到最低限度，而《苍天在上》立足于人性的冲突，其基础是动态的人物性格塑造、分析性的现实描绘和丰富的社会内涵，戏剧性情境始终居于从属地位。如果说它有什么不成功的地方，也就在于那些夸张的戏剧情境，以及情节剧的手法与社会性主题之间的不协调。作品之所以能取得成功，正是因为其中人物性格的逻辑经常不自觉地冲破情节逻辑的限制。相反，情节剧的手法越是用得纯熟，就越是模糊、弱化了人物性格。比如用田曼芳纠正了一个翻译上的错误，黄江北又纠正了她的错误来显示更高一筹，来作为田曼芳对黄江北产生好感的契机；比如黄江北将笔记本粉碎，造成夏志远和苏群的紧张，套出真情后，再说明那只是一个空白笔记本，等等。与这些不乏机智与机巧的细节相比，我更欣赏传神地表现出满风的谦卑、惶惶不安的那些场面。没有人为的戏剧化因素，而是用看似随意而深蕴匠心的细节，自然而然地揭示出人物性格。

生活中最动人的地方，往往就是那些不符合剧作法的地方。可能英国人阿契尔从来没说过这一点，但包括契诃夫、梅特林克、布莱希特、迪伦马特、老舍在内的许多中外戏剧高手都是这么认为的。姑且不论《苍天在上》是否合于剧作法，即便有些地方违背了阿契尔提出的原则，也没有什么了不起，何况阿契尔并没有将自己的主张看作金科玉律，何况他讲的只是戏剧，何况那部《剧作法》不过是在21世纪初对以往艺术实践的总结。艺术上的

任何规则中都包含着这样一条规则：没有任何规则是绝对的。世界上没有一部伟大作品是严格按照剧作法写出来的，历史上任何一位伟大的剧作家都只是按照自己的天性写作。让剧作法适应生活，还是让生活去适应剧作法？答案不言自明。

《苍天在上》当然不配被称为"伟大的不朽的时代的伟大的不朽的作品"（转引马文，出处不详），它在艺术表现方面也有许多不够完美之处，但它仍不失为一部优秀的现实主义作品，其成功也绝非来自题材的讨巧，而在于深刻地反映了当代中国的社会现实，虽然不入评论人士的法眼，但观众是喜欢的，有《北京青年报》的收视调查为证。老百姓没有任何先入为主的观念，只是凭直觉看戏，所以也就不会有由于定位错误而对作品的误读。

不朽之作的出现是需要时间的，倘若非要在若干年里创作出一部流传千古的作品，集全国的创作力量，再加上所有评论人士鼎力相助，恐怕也未必能做到，《红楼梦》《三国演义》两部名著的改编就是明证。其参与者中，不乏卓有成就的评论家，论证、切磋可谓良苦，但改来改去，我们看到的也还是不大成样子的电视剧。即便如马也所说水平比我们高出许多，完全有资格搞所谓大制作的外国，到现在也还没有拍出《战争与和平》那样不朽的作品。所以，没有别的办法，只有在目前的基础上脚踏实地地做下去，尽可能让每部作品都对得起老百姓，牵动老百姓的喜怒哀乐，而不一定合于评论人士的高谈阔论，这其中就会有"精品"，久而久之，或许就会有伟大的作品产生。倘若非要一下子写出不朽的作品，大家还是干脆搁笔的好。

时下有些评论人士很瞧不起电视剧，更有甚者，以为电影不如戏剧，电视剧不如电影。马也在另一篇文章里说得明白，"戏剧是打磨出来的，电视是制造出来的"（《李保田、鲍国安为什么成不了头牌明星》，《光明日报》"文化周刊"第60期），只能"弄弄"。这代表了长期以来的一种偏见。但我想，任何一门艺术都有自身的特点和规律，对其作品的评价也应有特殊的标准，这是一种不可通约性，所以大可不必用戏剧、电影的标准来硬套电视剧。再者说，高雅的评论人士当然有不屑看电视剧的权利，但倘要从事批

评，就一定先得了解这门艺术的特点和规律，否则只能闭着眼睛乱说一气。

问题还不仅在于对电视剧的误解上。在马也看来，商品经济、大众文化与艺术是互相排斥、对立的，所以，我们这个时代是一个"似乎需要艺术大家而大艺术家又难有用武之地的时代"（《李保田、鲍国安为什么成不了头牌明星》，《光明日报》"文化周刊"第60期），"艺术家"只是在"完成本行本职的工作之余"之后，才应该"向大众靠近"。

他不会不知道，没有任何一门艺术是为少数评论人士存在的，任何一门艺术的繁荣总是与大众分不开的。四大名旦、四大须生以及朱琳、黄宗洛们（马也认可的艺术家）绝不是在"完成本行本职的工作之余"之后，才"向大众靠近"，而是深深扎根于大众之中。

艺术史证明，商品经济从总体上说，不是阻碍了艺术的发展，而是为艺术的发展提供了更多的可能性，使更多的人能够从物质生产中解放出来，转而从事精神生产，因而也就产生了比以往更多的艺术家、艺术品。在商品经济较我们远为发达的资本主义社会里，不是照样产生了许许多多的大艺术家？在现代社会里，有哪位艺术家能够脱离商品经济、脱离大众的需要呢？又怎么能说商品经济一发达，大艺术家就统统无用武之地了呢？巴尔扎克、陀思妥耶夫斯基不是在安安静静的象牙塔里，而是在商品经济的喧哗与骚动中，在金钱的刺激下写出了伟大作品。提香、雨果在把伟大作品卖掉之后，总不忘记细细地数数钱袋中的金币。即便是举家食粥的曹雪芹老先生，在呕心沥血地写那部代表中国文学最高成就的作品的同时，也要扎些风筝到集市去卖，换几文钱来改善生活，而且至少在他那个时代，他所从事的工作就是大众文化的一部分。大艺术家也都是生活在物欲之中，有时甚至会沉湎在物欲之中，但他们的作品又总能超拔飞扬于物欲之上，我想，这大约也就是艺术的升华作用吧。况且就艺术家个人来说，成就与努力并不总能画等号。"两句三年得"，未必就不朽；"一斗诗百篇"，倒常常会出传世之作。艺术需要勤奋与刻苦，但更需要天分与妙悟。就整个社会来说，商品经济的发展不但会刺激艺术家创作出更多的作品，而且从长远来说，由于优胜劣汰的

市场机制,也要求艺术家创作出更好的作品,要求艺术家更自觉地为人民大众服务。

二

> 不论一个诗人对艺术的整个思想怎样,他的目的首先是像高乃依那样努力追求伟大。像莫里哀那样努力追求真实,或者还要超出他们,天才所能攀登的最高峰,就是同时达到伟大和真实,像莎士比亚一样,真实之中有伟大,伟大之中有真实。
>
> ——雨果:《〈玛丽·都铎〉序》

无论从哪种意义上,《苍天在上》引起的轰动都与大约十年前《新星》引起的轰动相仿,甚至可以称之为《新星》精神上的继承者。两部作品在社会责任感、政治斗争方式、人物关系设置方面,都具有相当的可比性。但《新星》着眼于现象的揭示,且有英雄化的倾向,因而在许多地方显得肤浅,而《苍天在上》的深刻则来自对人性的揭示。

更具有可比性的是在《新星》出现不久后陆天明所写的《冻土带》。就艺术而言,那是一部并不怎么成功的电视剧,过于沉重的思想负载与较为薄弱的人物性格刻画,造成作品思想与形象的失衡。但值得一提的是,《苍天在上》中一些思想的萌芽在《冻土带》中就已经出现了,即改革者自身改革的必要性。改革者在清除改革障碍的同时,意识到自己身上也存在着某些阻碍改革的东西。只是与《冻土带》相比,《苍天在上》在思想上更为清晰、更为深刻,而且在情节性与思想性之间达到了一种微妙的平衡。

对黄江北这个人物的认识是理解《苍天在上》的关键。黄江北是一个有着丰富人性、缺点甚至"令人讨厌"之处的政治家形象。他血气方刚,具有建功立业的雄心壮志,但又不是那种缺乏人情味儿的铁腕人物。他正直,但不是正直的孤家寡人;他疾恶如仇,但不是虚张声势;他的感情是真实的,

又多少有些夸张；他身上有官气、权力欲，在见解不一致时喜欢把自己的意志强加于人。在感情方面，他的内心似乎过于平静、过于平淡了，对于深深理解、热爱他的女人，想爱又没有能力去爱，同时缺乏理解和关心。他的个人生活中没有多少愉快的东西，政治生命几乎成了他的唯一生命。

最令人感兴趣的是他与夏志远的关系。黄、夏是相知甚深的朋友，他们之间本来无须装模作样，却一直难以坦诚相向，原因是黄江北在表面的坦率中总有所保留。而且，他越来越看重自己的权威，为维护权威而不惜筑起保护自己的硬壳，不惜采取妥协、迂回的办法来对待田卫明的精神敲诈，结果，黄、夏两人的精神距离越来越大。这不是由于意见的分歧，而是由于权力产生的隔膜。同时出于对权威的本能反抗，夏志远完全可以理解却不愿意去理解黄江北的所作所为。可惜，剧中对这种关系的剖析没有深入下去。在两人推心置腹地交谈后，夏仍对黄疑虑重重，两人的关系直到剧终也仍停滞在这一步。

黄江北急于建立自己的权威。在刹车管事件中，居然和田副省长一样想利用手中的权力达到个人目的，尽管出发点和本质都不相同，但其中都蕴含着权力个人化的因素。正是在这种权力个人化的过程中，他与周围那些相信过、支持过他的人越来越疏远。

可贵的是，黄江北能够正视现实、正视自己。毕竟他希望用手中的权力为人民办事。所以，他拒绝把人的尊严变成交换价值，不愿意为了权力而放弃心中那些最可贵的东西。不是如何处理那几十万港币，而是如何正视自己，成了对黄江北意志最严峻的考验。在这一点上，他不同于林书记。林书记知道所有的秘密、所有的政治手段，知道怎样在复杂的利害关系中明哲保身，并且总是立于不败之地。他憎恶腐败，但只是在家里暗自憎恶；他缺乏内省，从来不敢承认他的老练、世故和圆滑为腐败的滋长提供了养料。

在痛苦的反思和自我否定后，黄江北终于迈出了决定性的一步，实现了对自我的超越，同时也领悟了政治家的最高行为准则。正是这种超越、这种人性的复归和自我完善，赋予主人公以悲剧性的崇高品质。当田曼芳走进黄

江北的办公室时,看到的是一把空椅子,看到的是椅子上方的"苍天在上"几个大字。这是全剧最震撼人心的地方,在人物承受的外在压力达到极限,甚至快要扭曲人物性格的一刹那,内蕴已久的精神力量突然迸发出来,人物的精神世界被净化了。

遗憾的是,由于导演过于注重描绘"封建意识支配下的人际关系网",并将它作为腐败产生的社会根源(见《〈苍天在上〉导演阐述》,《中国电视》1996年第3期),这种对人性与权力关系的开掘在有些地方就显得缺乏深度。

三

> 关键不在于破坏而在于建设,建设才使人类享受纯真的幸福。
> ——歌德:《谈话录》

有两种批评:破坏性的批评和建设性的批评。

捧与骂都属于破坏性的批评。捧的文章因为最近不被看好,作者心虚之下,常将几句不足之处作为陪衬,但为省力和讨好起见,仍不肯改掉不切实际地抬高的老毛病;骂的文章多半产生于被冷落的尴尬与愤怒,因此不管三七二十一,只管一路骂去,结果,除了自己心里痛快外,于创作、欣赏都毫无益处。

批评(狭义的)当然是可以的,而且是必不可少的,但这并非制造混乱的"骂"。骂的实质是不讲道理。譬如一个人身上长了癞疮,哪怕是很大一片,医生有责任给他指出来,或将他医好,却不必因此便将他活埋,更不必靠指责别人来掩饰自己身上的癞疮。这就需要批评家采取平易近人、促膝谈心式的态度来对待创作者,而不是站在极高极远处一味地切齿冷笑。

也许是太受尊宠的缘故,总有些评论人士觉得自己比所有人都高出一筹。犯错误的总是创作者,而批评人士总是准确无误。在理论上,他们的确绝少犯错误,因为他们多半是在定论中兜圈子,但一接触到实际,不幸就要

犯错误了。这样的评论人士倘能如马也所言去蹬三轮，那倒是电视界的一件幸事。

建设性的批评离不开独创性，但这只能体现为对艺术品价值的阐释，是为了帮助观众理解和鉴赏作品，而不是为了标新立异，不是为了耸人听闻，更不是为了证明自身观点正确。批评的终极目标是作品。以自身为目的的批评，无论如何眼界高卓、立论神妙，除了助长夸夸其谈之外便毫无用处。

评论家应该把自己摆在什么位置上？马也认为，"虽然说大众也是评论家，但真正能干预舆论左右市场的是执笔杆子的评论家"（《说精品》）。我真不知道评论家能有那么大的作用，也从来没发现哪位评论家曾经左右过市场。

评论家不是艺术品的裁判，而只是对于某个艺术门类具有较完备知识和较敏锐鉴赏力的观众。能称得上裁判的，只有大众。评论家的工作和蚯蚓类似：通过培养大众良好的欣赏趣味，一点点地改良艺术的土壤，目的是让这土壤更适于培养大树。首要的是克服一己之偏见，对作品采取实事求是的态度。否则，便会像马也那样，高举打击假冒伪劣产品的旗帜，却不将矛头对准真正的伪劣产品，反而对真正的现实主义作品大挑骨头。打击假冒伪劣，自己先要鉴别什么是假冒伪劣。倘若其鉴别力连普通观众都赶不上，还侈谈什么左右市场？这样的评论人士来干预舆论，会把舆论引向何处？

电视剧要出精品，批评也要出精品。如果说目前电视剧中精品所占的比例最多不过十分之一，电视剧批评中精品所占的比例只会更小。怎样才能出精品呢？办法只有一个：多些实事求是之意，少些哗众取宠之心。

在领教了马也对电视剧及其批评中的"注水"现象疾首蹙额、大加挞伐之后，我不幸在《既有欢欣　又留遗憾》一文中发现了几个小小的文法错误。兹抄录如下：

……至于更加尖锐的问题和领域很少触及或干脆不去触及。

句子明显不够通畅，"问题和领域"怎么会主动去"触及"呢？当改为"至于更加尖锐的问题和领域，更很少触及或干脆不去触及"，恢复"问题和领域"的前置宾语地位。

这种热点，更多的因素在于选材（触及腐败这一重要而未必就等于重大题材），或者说更多的在于全党全民对这一问题的共同重视程度而形成的。

"在于……而形成的"犯了句子杂糅的错误，当将"在于"改为"是由于"，或去掉"而形成的"才通顺；另外，将"反腐败"题材误为"腐败"题材。

……林在黄江北的一系列重大举措中采取釜底抽薪、监视跟梢的做法，处处掣肘……

查"釜底抽薪"这个成语，出自魏收的《为侯景叛移梁朝文》"抽薪止沸，剪草除根"，比喻从根本上解决问题，这是自古至今约定俗成的用法，但马文将它当作俗语"撤火"来使用，实在不敢苟同；"跟梢"一词，虽可揣测与"盯梢"同义，却生疏得紧，且未见于任何辞书，只怕是生造出来的。

……就会发现：此剧的真正冲突，黄江北的真正对手恰恰是林书记。

"此剧的真正冲突……是林书记"，明显的主谓搭配不当。当改为"此剧的真正冲突是黄江北与林书记的冲突"，虽不如原句"简洁"，意思却明了了许多。

省委五位常委决定派黄江北去章台解决问题，是"临危受命"。

这是犯了暗中更换主语的错误,到底是谁"临危受命"呢?

……但我们在驾驶现实重大题材方面还缺少相应的能力和经验。

题材岂能"驾驶"?当为驾驭。

用不着讲什么理论,文从字顺是写文章的起码要求,这是连小学生都懂的道理。我不知道马也是否也在"坐双椅""搏二兔",但短短一篇千把字的文章,竟有这许多错误,并且明显是由浮躁培养成的"制作上的粗糙",看来不像是面壁十年之后,"用破一生心"吟来吟去,再"捻断数茎须"而成的。这算不算向文章中"注水"呢?

与此相比,我倒宁肯看那部被马也斥为"扯淡"和"蒙人"的"拍飞机和空战"的电视剧,因为它虽有不少缺点,但很有一些让人感动和流泪的地方。

从《午夜有轨电车》看高满堂的剧作风格

> 你找到了你的道路,你知道你在朝什么方向走,而我却仍然飘浮在梦境和幻象的世界里,不知道这一切是为了什么,有谁需要它。我没有信心,也不知道什么才是我的天职。
>
> ——契诃夫:《海鸥》

看过《午夜有轨电车》剧本的人都会发现,成片与剧本之间最大的区别,就是导演对结尾做了彻底的改变。在高满堂的剧本中,陶明最终还是离开了善良的肖月华,前往他"咒骂"的万恶的资本主义去了,肖月华坚强地经受住打击,带病完成了工作,又开始了新的生活。在导演杨阳的二度创作中,陶明在即将登上飞机的一刹那,终于迷途知返,回到妻子的身边,在阒无人迹的雨夜里等待。肖月华驾驶有轨电车经过,仿佛不相信自己的眼睛,当她擦去挡风玻璃上的雨水,终于看清是陶明时,眼睛里充满泪水,但她终于没有停下来。有轨电车徐徐驶过,陶明满怀愧疚地在后面追赶着……

这是一个值得研究的改变。

很难简单地说哪个结尾更好。非常明显,后一种结尾更富于戏剧性,

感情力度更强，也给演员提供了更多的表演空间；而前一种结尾更切合生活现实，更符合人物性格的逻辑。这是不同的美学追求和对现实不同认识的结果。

由此产生的重要影响，是将全剧的重心和支点由肖月华移到了陶明身上，陶明成了全剧的核心。

这是一个精神上无家可归的人。他对于这片生养了自己的土地冷漠、挑剔、漠不关心和尖酸刻薄得像一个陌生人，却脱不掉从半殖民地社会承袭的民族自卑感。这种自卑感无论在剧本还是在成片中都得到了充分的体现。剧本中有这样一个场景：陶明在旧货市场买东西时，向北问他："先生是中国人吧？刚才我还听见您用大连话和服务员讨价还价呢。"陶明却答道："不错，我是日本人，中国通，生长在大连，最近才回到日本。"因此，成片中让他表白"我为了什么"，就实属多余了。所有一切都使他觉得格格不入，他带着嘲讽和轻蔑来评论自己的国家，以揶揄甚至幸灾乐祸的口气谈论这片穷乡僻壤。可能他的嘲讽中曾经包含了某些愤世嫉俗的成分，但随着国家、时代的进步，他所愤嫉的那些东西早已成为过去，或者正在成为过去，那种已失去意义的愤嫉就显得可笑了。他急于要逃避被他视为贫穷和落后的一切，而不惜以丧失自我的价值为代价，他的全部目的在于为生活得更美好而奋斗，却毁掉了生活中真正美好的东西。

单单是借了一笔钱或爱上了一个日本女人都不足以解释他离开的原因，何况他对妻子并未恩尽爱绝。他虚伪、自私，有着极端利己主义者的冷酷，又有着极端利己主义者少有的软弱，性格中也不乏善良的成分，这就使他在现实中推行利己主义时常常会犹豫、不忍。但利己主义终究是利己主义，疲惫而憔悴的利己主义。在某种意义上，他与《人生》中的高加林有许多相似之处，所不同的是，高加林背负着沉重的灵魂，而陶明背负的只是利己主义。他有能力认识自己，却始终不敢窥视自己的灵魂。他所缺乏的不是良心，而是承担生活责任的勇气。陶明与肖月华的真正差异在于：对于陶明来说，个人幸福仅仅意味着个人幸福；而对于肖月华来说，个人幸福与国家的

未来紧密地联系在一起。

突出陶明灵魂中可鄙的成分并不意味着简单地把他写成坏人,相反,剧中对人物性格的复杂性有相当充分的表现,比如他的沉重和负疚,比如他对妻子的感情,要"把整个日本都拎回来"献给肖月华,刚刚见到妻子时所表现出的喜悦和激动,也不完全是出于虚伪和歉疚,不过,潘军扮演的陶明显得过于绝情、冷酷,缺乏心理层次。

但导演似乎想为陶明的行为寻找些更"充分"的理由,便设计了一个发生车祸、感恩图报继而产生爱情的故事,这种合理化的老套子使他的背叛中多了些无奈,少了些批判精神。应当指出的是,陶明加入街头大舞会一场戏是导演的神来之笔,除了体现陶明与肖月华心境的反差外,还象征性地表现了人物内心深处对故土的依恋与融合,为最后陶明回到肖月华身边留下精神依据。但这显然是不够的,即便他要留下来,也没有必要非要等到即将登机的一瞬间突然良心发现,这种对人物性格走向的强行改变,势必会削弱人物性格的精神内涵。

这种现象具有相当的典型性:生长在穷国的知识分子为了能过上像富国人民一样的日子,找到一条更为迅捷地实现自我价值的道路,是怎样可悲地毁灭了自己的人生价值。他们渴望寻找一种自认为在哺育了他们的土地上无法找到的东西,到头来发现永远也无法找到这种东西,只不过将智力和才能浪费于为谋取生存的体力劳动,最终在两个社会都不被接受,而徘徊于不同文化、价值取向的夹缝之中。这是可怕的智力浪费,更是人格和价值观的扭曲。他们在灵魂空虚的情况下,急于用随便什么东西来填充灵魂,当找不到自己所要找的东西时,就匆忙用物质,甚至用丑恶和渺小来填充,他们为追求个人幸福所采用的卑劣手段,唯一作用就是使得人类追求幸福生活的道路变得更加漫长。

生活的全部真实性就在这里。现实主义的含义在于不为任何东西而放弃对生活的忠实,使我们甚至在从感情上无法接受的情况下承认其真实性。

是不忍心让善良的肖月华太悲惨,还是不愿意让灵魂蒙受污垢的陶明太

卑鄙？抑或是完满的结局和增加些许亮色更易于播出？其实，真正的亮色体现在肖月华身上。让陶明在雨夜中等待，追赶有轨电车，表面看起来是添了一条光明的尾巴，实际上却破坏了人物性格的逻辑。抹掉了肖月华身上的悲剧色彩，也就削弱了她的精神力量。

于是，人生价值的主题成了一个痛苦的爱情故事，剧作中直面人生的勇气也就大大地打了折扣。幸好肖月华踩了一脚加速器，才使我们避免了一场好莱坞式的大团圆结局。

让我们回到剧本，看看将重心与支点放在肖月华身上会是怎样一种情况。

从个性来说，肖月华朴素而坦荡，既有普通女工的朴实、倔强，又有用知识武装起来的现代女性的理智和自信。作品开始时，肖月华被幸福的强烈光环照得头晕目眩，期待着在并不遥远的未来与丈夫共同创造幸福。陶明的出现打破了她对爱情、未来的幻想。尽管陶明刚一回到家就使她感到不安，但她忍耐着，小心翼翼地不去碰撞感情生活中的暗礁，本能地想要退缩到更安全的地方，试图以柔情来安慰丈夫，为了挽救濒临破裂的婚姻而竭力压抑自己的个性（关心别人总是胜过关心自己似乎是中国女性的传统），直到发现竭尽全力也无法融化陶明冰冷的感情时，才开始正视自己的婚姻。在此之前，她只是想在丈夫身上实现理想，但当她审视自己时，终于在爱情和幻想之外看到了整个现实生活。她主动提出离婚不是出于残留在心中的最后的爱情，更不是病态的自我牺牲，而是对自己价值的重新发现。她的信条是做一个纯真的人，当对婚姻已经不抱任何希望时，仍然希望能用自己的诚心换得陶明的一句真话。她无法宽恕他的，与其说是对感情，不如说是对人生价值的背叛。她对自己、对生活的未来充满信心。正是这种强烈的自信，才使她勇敢地承受了幻想的破灭，在看透陶明的同时，也理解了自己的心灵，所以在她离婚后才能那么轻松地面对生活。剧本中有这样一场戏：

法院门口，二人从里面走出来，站在高高的台阶上。

肖月华拍拍陶明的肩膀，笑笑又一看表，飞快地跑下台阶。

陶明呆呆地看着肖月华。

陶明："月华，你……慢点走，别跑……"

肖月华回过头，脚步没停："别误了飞机。"

说罢，笑了笑，又跑了起来。

遗憾的是，在导演的二度创作中，这场戏被删掉了，摆脱沉重后的轻松感也随之不见了，代之以过多的哭泣场面。

肖月华价值观的核心是通过艰苦努力追求幸福生活，在创造性劳动中实现自我的价值。与陶明在龟山面前的奴颜婢膝相反，她表现得落落大方、举止得体，尤其是她用劳动创造美好生活的自豪感，更博得了龟山的赞赏。较之剧本，导演在这一点上处理得更为巧妙，但在肖月华对于劳动的忘我投入、在集体中的归属感（肖月华和女工之间的关系）方面表现得不够充分，这就使得对肖月华工作的表现流于空泛和嘈杂，"午夜有轨电车"的象征意义也就显得模糊了。

高满堂的作品中较少借助道德判断，而大多利用人物的精神反差来表现剧作家的善恶是非观念。在以往的作品中，他致力于表现现代知识分子的感情冲突和感情净化过程，努力从感情上来解释人物精神世界的丰富性，而较少表现琐屑的生活细节。并不是说他不注重描绘情节，相反，他在情节描绘、结构上常常表现得过于小心翼翼，尽量讲求结构的精巧。他重视抒情色彩而不擅长营造气氛，刻画心理的能力强于描绘情节的能力，鲜明的感情色彩常常会模糊人物性格的轮廓线，所以拍起来不容易成功。高满堂的剧本基本在中等以上水平，但拍成的戏大多反应平平，究其原因，固然有戏剧性因素不足、情节发展不够充分等原因，但更多的是导演在二度创作中对人物心理的把握不够准确。

下面这场戏也是拍摄时被导演舍弃的，内容是肖月华在得知真相后，冲动地前去电话局，准备给小山珍美打电话。

电话间里。

肖月华关上玻璃门，拿出电话小本，犹豫着，终于拨了号。

话筒里，一个日本姑娘的声音："我是小山珍美，请问您找谁？"

肖月华擎着电话却不出声……她透过玻璃窗看到三号间一个女人正泣不成声地对着电话说着什么，像是乞求，像是……渐渐地，女人无力地蹲下去，昏倒了……

肖月华放下电话，冲出去，进了三号间，扶起那个女人。

肖月华轻声地："别激动，平静点，平静点。"

女人捂着嘴竭力地止住哭声……

女人跌跌撞撞地跑出大厅。

肖月华呆呆地望着她的背影。

一个女人拉开门："你到底打不打？"

肖月华："哦，你请进吧。"

女人："你倒是出来呀！"

这些细节看似可有可无，其实正是真正表现人物性格的地方。

高满堂对于女性内心生活的表现十分细腻，甚至过于细腻了，以致或多或少地流露出矫情和刻意雕琢的成分，又由于他选择的题材多为爱情苦闷、感情创伤，因而不可避免地蒙上了一些伤感色调。同时，他把自己的性格中的某些成分赋予了这些女性，所以他的作品中的女性，哪怕是十分软弱的女性，最后总会迸发出某种豪侠和骄傲。

高满堂本质上是一个理想主义者，他的内心深处是个诗人。他喜欢强悍和热烈，但很少能将强烈、突然爆发的感情以恰当的形式表现出来，而总是在快要接触人生中严峻和苦难的一刹那轻轻滑开，所以，他早期作品中的人物大多纤细脆弱，带有几分伤感和惆怅，人物总是陷于感情的痛苦中，在现实中胆怯地彷徨，似乎他们不是在生活，只是追逐生活的影子。由于对现实

生活揭示得不够充分，作品也就难以表现感情的深度。

从《小楼风景》开始，高满堂对心灵的关注扩展到了孕育心灵的生活，但直到《你听见了吗？》和《午夜有轨电车》这两部戏，爱情由主题退为背景，从感情纠葛、爱情破灭的悲剧到人世沧桑感，飘浮在爱情上面的生活转为扎根于泥土中的生活，是高满堂近两年剧作中的重大转折，对于现实生活的认识更为冷静清醒，作品的社会内涵更加丰富，感情强度真正体现为戏剧高潮，较之以往的作品更为厚重。

在高满堂的女性形象系列里，肖月华比以往的人物质朴得多，这是高满堂笔下最有光彩的一个女性形象——终于从狭小的社会环境里走了出来。当然剧本的结尾仍有待完善，但沿着那个方向挖掘下去会更好，而成片又回到了高满堂已经超越了的地方。

《赵氏孤儿》：历史的重构与还原

无论从美学观点还是从历史观点来看，《东周列国·春秋篇》都算不上精品，无法与《红楼梦》《三国演义》等几部古典文学名著改编的电视剧相比。尽管创作者努力叙述了春秋时代的一些重大历史事件，但由于过多地把注意力放在搬演故事上面，而缺乏对历史潮流的准确把握（如将大量笔墨用于渲染褒姒的传奇而缺乏对于东周末年时代背景的描绘），忽视了特定历史条件下人的精神气质（如没有写出孔子是怎样以掺杂着他追求尽善尽美性格特征的价值观念，顽强而徒劳地抗拒着新秩序的建立），从而将再现历史变成了复制历史，虽然创作者极力追求历史真实，而作品却显得缺乏历史感。

然而，这部电视剧中却不乏精彩的片段。《赵氏孤儿》是其中最引人入胜的一集，不但在人物塑造和历史精神的表现方面远远超出全剧的其他部分，而且对这个源远流长的历史故事进行了艺术再创造。

"赵氏孤儿"的故事始见于《左传·成公八年》，记述十分简略：

晋赵庄姬为赵婴之亡故，谮于晋侯曰："原屏将为乱，栾、郤为征。"六月，晋讨赵同、赵括。武从姬氏畜于公宫。以其田与祈奚。韩厥言于晋侯

曰:"成季之勋,宣孟之忠,而无后,为善者其惧矣。三代之令王,皆数百年保天之禄。夫岂无辟王,赖前哲以免也。《周书》曰:'不敢侮鳏寡。'所以明德也。"乃立武而反其田焉。

至司马迁作《史记·赵世家》,"赵氏孤儿"才成为一篇完整而生动的故事,从赵姬之谮演变成一场惨烈的政治斗争,添加了屠岸贾、程婴、公孙杵臼等人物,被杀者多了赵朔和赵婴齐,同时也才第一次出现了"搜孤救孤"的故事。此后,《新序》《说苑》等史书对此事的记述大抵以《史记》为蓝本。近代虽有一些史学家认为《史记·赵世家》中记载下宫之事年代舛误颇多,屠岸贾、公孙杵臼、程婴均不可考,疑混入小说家言,但据此怀疑其真实性,未免失之偏颇。可以设想,"赵氏孤儿"故事的流传有两条线索,一条是正史,一条是民间传说,司马迁著《史记》时可能参考了当时的民间传说,在《史记》产生之后,民间传说的"赵氏孤儿"仍一直在流传、演变。

元代纪君祥的《赵氏孤儿》就更多地借鉴了民间传说,同时作者也进行了大量的虚构。他将故事发生的时间由晋景公改为晋灵公(因为晋灵公是公认的暴君);把在宫中藏匿孤儿,改为由草泽医生程婴藏在药箱中带出(增加了戏剧性);将由民间谋取的他人婴儿,改为程婴献出自己的孩子(更具侠义精神);把藏在山中的孤儿,改为被屠岸贾收为义子,在屠府长大后听程婴诉说手卷得知真相,杀屠岸贾报仇(故事类型化的需要,同样的故事如《说岳全传》中的"王佐断臂说书");把在孤儿长大后为他请封的韩厥,改为放夹带孤儿的程婴出宫后自杀(移植了鉏麑受命刺杀赵盾触槐自杀的故事,表现忠与信的两难选择);把赵盾的门客公孙杵臼改为归隐的老宰辅,将赵朔的友人程婴改为草泽医生(人物类型化的需要),所有这一切,都是为了增加悲剧性,突出贤臣烈士匿孤报德、视死如归的侠义精神。现代马连良的京剧本、马健翎的秦腔本基本都是沿着这条线索发展的。

大致说来,历史剧的创作不外乎两种方法:一种是还原,即根据现有的史料来再现历史,尽可能准确地再现历史事件的时空和因果关系,再现过去

时代物质和精神的特征——包括生活方式、语言、道德、风俗，以及（如果可能的话）地方色彩，在恢复历史客观性的同时，将死的文献还原为事件在历史上曾经有过的活生生的样子，还原为人物的生活、行动与激情，如莎士比亚的历史剧，采用的大都是还原的方法。还原要求尽量保持历史的原貌，包括过去时代的迷信和偏见，譬如如果去掉卜筮对社会生活的影响，也就很难完整地表现春秋时代的历史，但古代史学家对卜筮的记述有其认识上的局限性，在科学技术高度发达的今天，在历史剧中机械地将其照搬过来就显得荒唐可笑了，需要表现的不是卜筮本身，而是当时的政治家如何巧妙地利用卜筮来为自己的政治目的服务。还原不等于复制，复制的结果不是历史，充其量是历史的残渣碎片，甚或是历史的赝品。还原的本质是对历史精神的还原，这就要求对事件有所取舍，同时也要求用虚构来填补历史的空白和罅隙。当然历史学家也需要填补空白和罅隙，只不过所用的材料与艺术家完全不同而已。另一种是重构，即按照艺术的需要对历史事件加以变形，或改变事件的时空顺序，或重新解释因果关系。艺术家只注重历史趋势和人物的思想感情，而不注重具体环境和细节是否完全合于历史，同时将历史看作人性的演变过程，将人文精神看作具有连续性的有机体，用个性体验历史，用心灵熔铸历史，但这绝不等于玩弄、肢解历史和胡编乱造。完全重构历史的例子多见于戏剧，如布莱希特的《伽利略传》，在影视作品中极为罕见，尤其是长篇连续剧，受观众期待视野的制约，不可能对重大历史事件进行彻底重构。这两种方法并不互相排斥，在创作中常常相互渗透、交融，单纯的还原有可能导致僵化和刻板，而单纯的重构则有曲解历史的危险，因此，许多剧作家便将两种方法结合起来，如郭沫若的《屈原》，就是两种方法结合的典范。

还原与重构都以真实性为基本原则，都必须将历史恢复为有生命、有个性的东西。只不过前者着眼于历史的真实，后者着眼于人性的真实；前者通过形似而达到神似，后者通过舍弃形似而达到神似。通过前者，我们可以看到过去时代的样子；通过后者，我们可以从过去的时代看见自己。如金圣叹

所说:"《史记》是以文运事,《水浒》是因文生事。以文运事,是先有事生成如此如此,却要算计出一篇文字来,虽是史公高才,也毕竟是吃苦事;因文生事则不然,只是顺着笔性去,削高补低都由我。"(《读第五才子书法·第十三回批语》)这里的"以文运事"和"因文生事",实际上讲的就是还原与重构。

整部《东周列国·春秋篇》的创作,都流露出重构与还原的两难选择。一方面,经过历代艺术家不断重构的故事细节更丰富,更富于戏剧性;另一方面,最能揭示历史发展趋势的还是历史本身。就全剧来说,作者采用的基本上是还原的方法,但在《赵氏孤儿》的创作中,却没有按照《左传》《史记》的记述恢复历史的本来面目,而是按照元杂剧以来不断重构的故事大胆地进行新的重构,甚至在分辨真假孤儿一段还糅合进《灰阑记》的情节。

电视剧最大的成功是对屠岸贾这个人物的塑造。屠岸贾不再是自古以来脸谱化的奸臣,而成了具有丰富个性的人物,比如他将被赵盾处死时苟且偷生的隐忍,在政治斗争中的老谋深算,在搜寻孤儿过程中的狡诈,以及对赵武爱如己出的感情。魏宗万炉火纯青的演技也为人物性格增加了丰富的内涵。剧中有这样一场戏:晋景公欲为赵氏申冤,拿下屠岸贾,命赵武手刃杀父仇人,而屠岸贾使尽浑身解数,竭力以养育之情打动赵武,赵武面对的既是杀父仇人,又是对自己有养育之恩的义父,听着一声声"儿啊"的呼唤,怜悯之情顿生,遂将铜剑抛在地上。屠岸贾喜形于色,以为可以保命,不料却听见赵武咬牙说了一句:"你自裁吧。"屠岸贾绝望而恋恋不舍地望了赵武最后一眼,狠命将铜剑刺进胸膛。血从伤口喷涌出来,溅到赵武脸上,赵武显得有些不知所措。这时,屠岸贾挣扎着靠近赵武,充满慈爱地用衣袖拭去赵武脸上的血迹。一个充满人情味儿的屠岸贾在这里出现了。甚至可以说,在整个《东周列国·春秋篇》中,屠岸贾是塑造得最为成功的人物形象。

从纪君祥开始,"赵氏孤儿"故事的情节得到极大丰富,但也从纪君祥开始,将历史事件丰富、深刻的内涵简化为正义与非正义(忠与奸)的斗争。单从"赵氏孤儿"的故事本身来看,这种简化有助于强化人物的品格,

使故事更显波澜壮阔与惊心动魄，但从表现整个历史进程来看，就远远不够充分了。

且看《史记·赵世家》的记载：

屠岸贾者，始有宠于灵公，及至于景公而贾为司寇，将作难，乃治灵公之贼以致赵盾，遍告诸将曰："盾虽不知，犹为贼首，以臣弑君，子孙在朝，何以惩罪？请诛之。"韩厥曰："灵公遇贼，赵盾在外，吾以先君以为无罪，故不诛。今诸君将诛其后，是非先君之意，而今妄诛，妄诛谓之乱。臣有大事而君不闻，是无君也。"屠岸贾不听。韩厥告赵朔趣之。朔不肯，曰："子必不绝赵祀，朔死不恨。"韩厥许诺，称疾不出。贾不请而擅与诸将攻赵氏于下宫，杀赵朔、赵同、赵括、赵婴齐，皆灭其族。

……诸将不许，遂杀杵臼与孤儿。诸将以为赵氏孤儿良已死，皆喜。

……于是景公乃与韩厥谋立赵氏孤儿，乃召而匿之宫中。诸将入问疾，景公因韩厥之众以胁诸将而见赵孤。赵孤名赵武。诸将不得已，乃曰："昔下宫之难，屠岸贾为之矫以君命，并命群臣。非然，孰敢作难！微君之疾，群臣固请立赵后。今君有命，群臣之愿也。"于是招赵武、程婴遍拜诸将。遂反与程婴。赵武攻屠岸贾，灭其族。

从这几段记载可以看出：屠岸贾杀赵朔是得到了诸将支持的，至少是得到了景公的默许，而为赵氏平反昭雪却是在诸将并不情愿且受到武力威胁的情况下进行的。何以如此呢？因为此时晋国称霸的辉煌已渐渐成为过去，国君的权威日趋式微，而赵、韩等卿大夫势力的崛起，不但威胁到国君的权威（杀灵公是赵氏显示其咄咄逼人的力量），也威胁到群臣的利益，故屠岸贾谋杀赵氏而诸将欣欣然，与赵氏亲善的韩厥面对庞大的反对势力，也只得称疾不出，因为此时削弱赵氏符合晋国君臣的一致利益。屠、赵两家的斗争并不存在正义与非正义的问题，只不过是政治势力的此消彼长。但此后韩、魏两家兴起，当现行秩序无法满足其扩张和兼并的需要时，必然谋求削弱屠岸

贾和诸将的势力，建立新的政治格局，于是选择了以"赵氏孤儿"为突破口，由此拉开了三家分晋的序幕。由于电视剧中忽略了这些史实，以后的三家分晋就显得根据不足。

纪君祥以来的《赵氏孤儿》都有一个局限性，就是大团圆的结局。不过，与许多历史剧为了体现"善有善报，恶有恶报"的观念人为地添加的大团圆结局不同，《赵氏孤儿》中的除奸报仇、伸张正义确有其历史依据。但同样具有依据的是，正义得到伸张后，悲剧并没有就此结束。再看一段《史记》中的记载：

及赵武冠，为成人，程婴乃辞诸大夫，谓赵武曰："昔下宫之难，皆能死。我非不能死，我思立赵氏之后。今赵武既立，为成人，复故位，我将下报赵宣孟与公孙杵臼。"赵武啼泣顿首固请，曰："武愿苦筋骨以报子至死，而子忍去我死乎！"程婴曰："不可。彼以我为能成事，固先我死；今我不报，是以我为事不成。"遂自杀。

实际上，悲剧气氛在这里才真正达到顶点。与通过苦难和毁灭使不完善的人的精神力量得到完善的欧洲古典悲剧不同，中国古典悲剧是将完善的人的精神力量充分展开而至于极限。对于《赵氏孤儿》来说，正义得到伸张并不意味着大团圆的结局，因为悲剧主人公不是赵氏一家，而是程婴与公孙杵臼。为完成某种道德使命而牺牲生命，这是最具中国特色的悲剧精神。令人遗憾的是，电视剧将元杂剧大团圆的结局连同它对悲剧精神的损害原封不动地继承下来，而且先是让程婴对公孙杵臼表白事成之后泉下相见，最后却没有给程婴实践诺言的机会，不但取消了他感知遇、重然诺的精神，也犯了剧作法之大忌。

所以我们看到的《赵氏孤儿》，仍是一部不完整的悲剧。

儿童剧要描绘透明的世界

——《金豌豆》《红剪花》笔谈

长期以来，有一个问题始终困扰着儿童剧的创作，就是如何区分儿童题材电视剧和以儿童为对象的电视剧。看过《金豌豆》和《红剪花》这两部作品后，萦绕在我心里的仍然是这样一个问题。

平心而论，《金豌豆》是一部思想艺术都在中上水准的作品，但无论如何也不能把它看作一部好的儿童剧。很难想象会有一个孩子——哪怕是剧中所表现的孩子，会在电视机前乖乖地坐下来，看这样一部思想内容如此复杂、如此沉重的作品。

我并不是说儿童剧就不应当有思想内容，相反，其思想内容还应当是丰富而深刻的，但最根本的一点，是应该以儿童的理解、认识能力为限。如果成人理解起来都要颇费思量，就很可能给儿童的理解力造成挫折。

该剧表现的除了儿童对于上学的渴望外，就是外在力量（贫穷或为了摆脱贫穷的努力）对儿童发展的抑制和伤害。本来豌豆去找老师这个情节是可以充分展示其人格力量的，但编导偏偏在此处戛然而止，却花费了大量笔墨去描绘农村的贫困和愚昧。如两兄弟打架分家一场戏，看来十分真实，甚至有些残酷，但这里越是真实，就越是给儿童对世界的认识造成混乱。

儿童需要简单而明确的东西，好与坏、善与恶必须具有明确的界限，来不得半点含糊。另外，《金豌豆》还塑造了一个粉坊主人杨胜利的形象。很明显，编导极力避免把他写成一个简单的好人或者坏人，但看到这里，我们难免会问一句：儿童能够理解编导的良苦用心吗？编导是要写一部儿童剧，还是要写一部社会问题剧呢？

很可能会出现这样的情况，编导费了九牛二虎之力，创作了一部儿童剧，同时这部作品的思想艺术水准也还说得过去，却吓跑了儿童。问题就出在编导要强迫儿童去理解他所理解不了的东西。

与此相反，《红剪花》却是一部真正的儿童剧。虽然在对生活的描绘上不及《金豌豆》那么切近现实，没有后者那么多容易引人共鸣的泥土气息，但它始终聚焦于儿童的精神世界，写出了在难免掺杂丑恶的商品社会里一个残疾儿童的自强自立，而且通过暖儿与树奶奶两颗孤独的心灵的碰撞，写出了民族文化内蕴的力量对于儿童心灵世界的拓展，在诗情画意中展示了主人公美好的人格，尤其美好的是，这是正在成长中的人格。不过，作品中村民们对树奶奶和红剪花态度的前后变化，仍然使作品的社会负载显得有些沉重。有趣的是，一旦触及社会内容，编导就有意无意地要超过儿童的理解力，表现自己对社会人生的独特理解。

我以为，与其向儿童宣扬编导对生活的认识，无论这种认识多么深刻、多么独特，不如用人类共同精神财富中早已被证明为永恒的、为我们所熟知的东西来教育儿童。那么，编导的功夫应该下在哪里？我以为，应该放在对儿童精神世界的描绘上。当然不是说要一味表现儿童多么天真烂漫纯洁可爱——那是给大人们看的，而是要表现儿童人格的成长，使电视机前的儿童从中汲取精神力量。

儿童世界与成人世界最根本的区别，不在于视点的高低，而在于儿童的世界是完全自发的，尤其是，这一世界是无法再现甚至难以体验的，所以，儿童剧创作中难度最大的地方，就在于对儿童心灵的再现。可以这样说，儿童剧的创作与心理学息息相关，不过，方法与心理学研究正相反，不是由心

理而至行为，而是由行为而至心理。

《金豌豆》的主要缺点在于所展示的生活世界过于复杂，而对儿童心理层次的表现相对来说过于简单，《红剪花》的毛病则在于对儿童行为动机的揭示不足。比方说，《红剪花》中对于暖儿身处残疾的痛苦和孤寂的揭示如果再充分些，暖儿对树奶奶的感情、对剪花的热爱就会有更充分的心理依据，由此迸发出的精神力量也会更加强烈。比方说，《金豌豆》中完全可以设计这样一个情节：老师教会了孩子们说普通话（剧中已有的），老师走了，孩子们仍然固执地坚持要说普通话，也许这样更能表现出老师对孩子们精神世界的影响，以及教育对儿童人格成长的塑造。

奥斯卡·王尔德曾经说过，真正好的儿童文学作品并不是专门写给儿童看的。他是对的，《西游记》就是一个明证。儿童文学作品展现的不可能也不应该是只有真善美没有假恶丑的世界，但应该是一个透明的世界。好的儿童文学作品所表现的不外乎儿童最终以自己的力量解决了问题，以及儿童精神力量的发展和张扬，像《汤姆·沙耶历险记》《尼尔斯骑鹅旅行记》，它们的内涵都非常深刻，但都非常简单。

简单，这是对以儿童为欣赏主体的艺术品最基本的要求。

"贫嘴张大民"的现实主义

电视连续剧《贫嘴张大民的幸福生活》是一个关于小人物的故事。它表现的是一个普通工人平淡无奇甚至近于琐屑的生活小事。没有什么高深奥妙的主题思想,没有什么别出心裁的艺术探索,也没有什么花样翻新的镜头语言,它只是朴实地塑造了张大民这样一个典型,并由此写到一群生活在社会底层的小人物,写出了他们如何在时代潮流的冲击下顽强地生存着,为自己的幸福卑微地奋斗着。

张大民是一个我们每天都会擦肩而过但根本不会注意的人。大部分时间里,他邋里邋遢,忙忙碌碌,走起路来有一股怡然自得的悠闲劲儿,脸上总带着可爱的微笑,说起话来滔滔不绝,妙语连珠,有时候甚至显得有些尖刻,似乎就不会一本正经地说话。

他善良、坦率,从不掩饰自己,喋喋不休但从不夸夸其谈,卑微但不猥琐,弱小但不渺小。他不争强好胜,也不怨天尤人,对一切都处之坦然,体现出北京人特有的幽默和坚忍。他始终以乐观、达观的态度来对待生活的艰辛和不公正,在贫困和苦难中始终怀着乐观的憧憬。不过,他对生活的要求不高,也不希望发生太大的变化,只是希望能够多少向好的方向改变一点,

至多就是幻想当一个"破工段长",但结果总是以希望的破灭告终。

张大民个性中的不同成分互相矛盾、互相争执,甚至互相嘲弄。他既会把大雪留给小树的钱拿出来分给大家,又会偷偷砸古三儿的汽车,然后躲在屋里偷着乐,还会由于担心妻子要求上进超过自己而耍脾气。他挨了古三儿一砖头,却就势盖起了小屋。在得知古三儿勾引了大军媳妇之后,他找到古三儿,既恨古三儿,又不敢跟古三儿正面发生冲突。他的心灵十分敏感,并非对痛苦麻木不仁。他不紧不慢,永远不会惊慌,笃信车到山前必有路。他有时候无法自制地耍贫嘴,嘲弄别人,也嘲弄自己,由此得到心理平衡。张大民的外表里面蕴含着深刻的生活哲学——中国老百姓几千年来从生活中总结出的哲学。

担任工会主席的师傅说,之所以叫他下岗,就因为他不会去砸领导家的玻璃,这是一个过于荒唐的理由,却实实在在地基于师傅对张大民的了解。如果说他有什么超出常人的地方,就是他的乐观和达观,这或多或少是由于爱面子而强装出来的,心里在流血,表面上还装得若无其事。他对一切都自得其乐。除了自得其乐,他还能怎么样呢?

他的"贫"是基于对于生活的独特理解。比如,他劝受到欺骗的云芳要正确对待:"你赖党和人民可也得行啊!"他向自私冷漠的大国解释什么是仕途:"就是在空地上竖一根杆,一只猴子往上爬,下边有一群人看。"

下岗以后,张大民茫然若失地在大街上闲逛,在商场里吃臭豆腐,在火车站被当作坏人遭到盘问,这算不上创造,甚至带有一点模仿的痕迹,但是,张大民接受了师傅的劝说,在工厂面临困境时,毅然回去推销保温瓶,这就是真正的艺术创造了。它把张大民的性格升华到了崇高的境地。是升华,不是拔高,这是人物身上潜藏的一个亮点突然迸发出灿烂的光芒。这是把日常生活中耍贫嘴上升为喜剧艺术的关键。

北京大杂院的生活拥挤、嘈杂,生活空间局促到了晚上睡觉时连腿都伸不开的程度。居住环境、屋里的陈设一成不变,生活乏味、单调,日复一日地重复同样的内容,每天的变化最多不过是在饭桌上添个菜而已,家庭生活

算不上和睦，倒是充满了怨恨和争吵。这里的生活流动明显比整个社会进程要慢，生活在这里的人越来越滑到现代社会的边缘，而且与过去的时代联系越是紧密，就越是难以适应新的时代。

生死祸福荣辱悲欢不会在生活中搅起多大的波澜，生活的变动也不会在他们身上造成多大的影响，甚至云芳失恋、大雪去世、大民下岗这些事情都不会对生活带来太大的影响，他们悲哀、愤怒一阵，但很快就过去了。生活仍旧在缓慢而平稳地流逝。没有变化，只是流逝而已。

争强好胜的云芳、可怜可气的大军、可悲可鄙的大国、可爱可叹的大雪，都在以自己的方式演绎着生活的悲喜剧，只有张大民是一个纯粹的喜剧人物。

那么，幸福究竟在哪里呢？张大民的幸福就存在于他独特的处世方式之中。生活是美好的，但创造美好生活的人却是痛苦的。喜剧色彩就来自这种被歪曲了的幸福。

生活必须变得更好，可又不可能一下子就变得很好，不过，他可以等待。这是张大民的信条。

我们没有必要为张大民的命运叹息。无论面临什么样的情势，他总能以自己的方式来化解。他用幽默将不幸冲淡、化解了。可敬的是，他在任何情况下也不屈服。像高尔基在评论契诃夫的小说《在峡谷里》的主人公——老木匠叶里萨夫时所说的那样："谁劳动，谁忍受，谁就是上流人。"

任何事情对张大民都有一个与别人不同的含义，即无论生活发生了什么变化，他都用可以按照自己的个性来适应，无论怎样也不肯改变自己的个性。这种生的顽强中有着深厚的文化内涵。只要能维持最低水平的生活就维持着，而且是真心诚意地维持着固有的社会秩序。张大民也幻想改变生活，但生活总是不按照他的幻想来改变。他在时代潮流的冲击下身不由己，但并非无可奈何。这里，对于人的肯定以一种扭曲的方式表现出来。

很多人拿张大民与阿Q相比。的确，这两个形象有一些共同之处，却有着本质的区别。对此，刘恒的回答是："有人说张大民是阿Q，但阿Q想

革命,想浑水摸鱼,这点区别假洋鬼子们不至于看不清吧?"(《最心疼张大民的人是我》,《文艺报》2000年4月6日)自我适应是张大民与阿Q的相同点,两人都固执地把不可能合理化的东西合理化了。但张大民与阿Q的根本区别在于他始终有着清醒的自我认识,在经历了那么多的生活磨难之后仍然保持着人的尊严,在经济利益对人产生越来越大影响的当代社会,坚持了他独特的自我。鲁迅对阿Q多的是批判,而刘恒对张大民多的是同情。

不过,张大民绝不是一个失败者。苏珊·朗格说:"喜剧动作是主人公生活平衡的破坏与恢复,是他生活的冲突,是他凭借机智、幸运、个人力量甚至幽默、讽刺对不幸所采取的富有哲理的态度取得的胜利。"张大民是下层人民中的智者。

这是一个可以不断开掘的典型,在整个新时期文学艺术作品中,只有陈奂生的形象可以和他媲美,遗憾的是,陈奂生的形象并没有得到真正充分的开掘。

小人物的喜怒悲欢并不具有特别重大的社会价值,也只是对自己身边寥寥的几个人才有意义。似乎作为对他们的补偿,艺术总要从小人物身上发现价值。

每一个人都能体味到张大民所承受的生活重压,因为这种重压是新旧时代交替过程中每个人都在承受着的。每个人都面临着不稳定性,云芳当不成会计了,大民下岗了。作家刘恒肯定也感受到了,不过,他认为"面对席卷全球的金融法西斯超额利润法西斯,还不到组织暗杀团的时候"(《最心疼张大民的人是我》,《文艺报》2000年4月6日),所以他把自己的焦虑转化为喜剧。

这是一部典型的通俗喜剧。整部作品是由一连串的人生片段组成的,情节之间较少因果关系,所有事情都是偶然发生的,都是在闲谈中完成的。《贫嘴张大民的幸福生活》成功的地方都是偶然性的地方,而不成功的地方都是戏剧性过于强烈的地方。

作品的喜剧性来源于事件真实意义与张大民所理解的意义之间的矛盾,

来源于意义与环境的背离，还来源于对生活不公正的蔑视。

　　清醒的现实主义来源于对人性的深刻发掘。作者不是俯瞰人物，而是生活在人物中间。他不动声色地叙述着，在深切的同情中包含着冷峻的批判。不需要任何解释，因为生活本身在解释着自己。如果要用一个概念来概括的话，不妨把它叫作平民现实主义。

　　这里，我们看到了电视屏幕上久违了的素朴和真诚。很长时间以来，屏幕上多的是欺世和媚俗的作品。比如写下岗工人，却回避他们生活中的困苦和艰辛，只是写他们如何锐意进取，找到了更好的出路云云，让人感到似乎下岗对他们大有裨益。那不是现实主义，而是粉饰现实主义。

　　任何一个历史时期，当艺术创作发展到一种畸形地背离现实生活的程度时，艺术潮流自身会产生一种回归的要求。这是生活本身的重力在起作用。

　　《贫嘴张大民的幸福生活》代表了一种朴素而深刻的现实主义，令人想起《万家灯火》《马路天使》《十字街头》那样优秀的现实主义佳作。贯穿于几十年来中国现实主义文学之中的就是对下层人民的深切同情。面对张大民的遭遇，每一个有良知的艺术家都有责任追问：为什么受伤害的总是那些善良的小人物？而如果受伤害的总是那些善良的小人物，就要认真考虑一下我们这个时代到底哪里出了问题。我们能过上今天的幸福生活，固然离不开那些锐意进取的改革家的创造精神，但更多的是张大民们的无私奉献，我们想要明天生活得更好，也只能把希望寄托在张大民们身上。

　　归根结底，现实主义是由于现实的不完善才产生出来的。

赋予情感节目以智慧风貌

有一种流行的误解，认为电视只能是一种"文化快餐"，相信很多电视人都会反对这种看法，但遗憾的是，很多电视人的作品往往给这种误解提供了例证。快餐最大而最不愿被人提起的特点是缺乏营养，或者看似营养丰富而其实异常贫乏。泛滥于许多电视台的情感节目就具有这种特征。这类明显地属于"快餐"的情感节目还有一个特点，就是红红火火地办了一些时候之后，便乏人问津甚而销声匿迹，简言之，缺乏长久的生命力。

河北电视台的《真情旋律》是一个不属于"快餐"类型的情感节目，之所以这样说，有两个理由：其一，它在取材、主题和风格样式的多样性上远远超出了一般的情感节目，具有较为丰富的精神内涵和较高的文化品位；其二，它历时四年之久而不衰，有着数量稳定的收视群体，并且在节目内容和形式上不断开拓创新。

《真情旋律》不像很多同类节目那样，刻意将镜头聚焦于戏剧性事件，而大多取材于普通人琐屑的生活小事和感情经历，同时它不是津津有味地咀嚼个人小小的悲欢，而是着眼于表现不同的人生境遇和境界，从而引发观众的思考。它的表现形式也极为简单：采取外景拍摄（短纪录片）与现场访

谈结合的方式。外景拍摄或用于交代时代背景，或在世事沧桑的幕布上，用朴素的线条勾勒出人物情感发展的脉络；现场访谈通过主持人与受访者的问答，逐步深入受访者丰富多彩的情感世界。

真实性是情感节目的首要条件，如果离开真实，情感节目就成了情感游戏。"真情旋律"重在一个"真"字。它所追求的是再现生命历程本身的真实。此类节目的真实性既不同于新闻节目的真实，也不同于文艺节目的真实，而在于追求纪实性与表现性的和谐统一，在两者的结合点上做文章。除了事件背景和细节的真实外，主创人员力图在受访者个人独特的感情经历中，揭示人类所共有的普遍情感，这样，节目中所表现的情感就具有一种"典型"意义。

情感节目必须引起观众的共鸣，但这种共鸣往往不是大悲大喜，在很多时候会心一笑就足够了。很多情感类节目的主创人员片面追求展示情绪的强度，其实，当所表现的感情流于空洞甚或虚假时，这种情绪越是强烈，所达到的收视效果就越是事与愿违，这时，声泪俱下非但不能感染观众，反而会成为引起观众厌烦的噪声。为数不少的情感节目以退化成矫情而告终，究其原因，就是只重煽情，无视真实。重要的是，观众在从受访对象身上分享感情的同时，还必须有一种现实的亲历感。在很多情况下，感染观众最好的办法，就是与观众保持适度的心理距离，根据节目的需要进行调节，有时距离近些，有时距离远些，所谓"一张一弛"是也；还有的时候为了将情绪推向极致，或使其爆发，还要有意识地用叙事或现场交流的节奏控制情感的力度，所谓"引而不发"是也。

情感节目并不等同于简单地展示受访对象的感情生活，它不仅要诉诸观众的情感，而且要诉诸观众的理智。当情感节目被简化为单纯的情感宣泄时，这种情感就是廉价的。如果离开了思想的依托，情感节目就很容易走向声嘶力竭，走向矫揉造作，或者走向无病呻吟。衡量情感节目好坏的标准并不是观众哭湿了多少块手帕，而是它是否完整地表现了受访者的精神世界，以及观众是否可以从中得到一些人生感悟，进而使自己的心灵得到净化，这

就要求情感节目必须具有独特的智慧风貌。

如果说真实性是情感节目的基石，那么智慧风貌就是节目的精髓。《真情旋律》与那些平庸的情感节目的不同之处就在这里。智慧风貌既产生于受访者的人生感悟，也产生于主创人员对事件思想内涵的提炼和升华。比如《我爱我家》描写了两个破碎的家庭艰难而完美的重新组合，在普通人的酸甜苦辣中显示了一种耐人寻味的人生况味。《另类记者罗侠》展示了一个与众不同的女记者独特的生活，从人物不平凡的经历中发现强大的精神力量。《守望真情》描绘了一对失散多年的老夫妻经过半个世纪苦苦等待和追寻终于重新结合在一起的故事，在一段刻骨铭心的感情经历中寄寓了一种美好的信念。《上甘岭》讲述了两位参加过上甘岭战役的老战士鲜为人知的经历，在平淡的叙述中蕴含了强烈的思想震撼力量。可以说，《真情旋律》生命力便来自这种智慧风貌。

智慧风貌在事件与情感之间起着一种微妙的平衡作用。重要的是如何把握事件与情感的平衡，失衡会破坏艺术，太过平衡就会桎梏艺术，这是一个分寸感的问题。

如果说《真情旋律》作为一档情感节目还有什么不足的话，就是它在对感情世界的揭示上不够深入，在对材料的处理上不够精雕细刻，艺术手法稍显单调。节目的制作中规中矩，但由于过分规整就显得有些拘谨。很多期节目都包含了丰富的信息，但对这些信息的处理还缺乏独到的艺术眼光，对这些信息中思想内涵的挖掘也不够充分，节目的思想内涵只是来自事件本身。我们期待着节目中能够出现更多超越单纯叙事和对话而富有意味的华彩乐段，这样的片段对于把节目提升到艺术的高度是必不可少的。

显而易见，《真情旋律》的主创人员是在自觉地探求一种"有意味的形式"。他们走的不是一条机械制作节目的捷径，而是一条艰难却能使节目获得长久生命力的道路。

乡土情结的回归与超越

——评电视剧《风过泉沟子》

这是西北地区的一个偏远山村：沟壑纵横的山梁，几乎干枯的旱井，旱得连种子都播不下去的土地，似乎连庄稼都比别处长得缓慢，由于自然环境的恶劣，人们已经想尽了一切办法，但也没能改变贫困的面貌，人们已经这样生活了许多代，似乎还要这样艰难而无奈地生活下去。但这一切在世纪之交的某个春天悄然发生了变化。一切都和过去一样，没有人感到一场变革正在来临，但这场变革确实正以一种不容置疑的方式朝他们走来。

电视连续剧《风过泉沟子》就是在这样一个背景上展开的。

西北农村封闭和落后的环境、生存的艰难，造就了泉沟子人性格中的怠惰和苟安。他们淳朴而又自私，单纯而又狡猾，讲求实惠而又充满幻想。在这个"靠天天不行，靠地地不灵，靠干没有钱，靠人不齐心"的地方，由于政府的救济，村民可以获得温饱，但也养成了等待救济的习惯，甚至对贫困的优越性津津乐道："脱了贫咋呀？脱了贫谁给拨款救济，谁给慰问品呢？"对于泉沟子人来说，生活中最重要的事情就是盼望和等待，对政府的无限期盼甚至成了一种信仰。

生活的平衡忽然被打破了。起因是村委会主任刘有屯从乡里带来了"好

政策"：县上要和泉沟子"结亲"。这是他对领导带头帮助农民对口扶贫搞活经济、脱贫致富按照泉沟子人的思维方式做出的理解："上至县长书记，下至一般干部，每个包扶我们一户。甚叫包扶呢？我思谋要能是这样，就要包我们吃，包我们喝，包我们穿。一句话，包我们脱了贫。你们想想，县长书记吃甚咱有甚，干部们喝甚抽甚咱有甚，那咱们以后还愁甚呢？"这颇有些"共产风"的味道，也带点阿Q式想入非非的色彩。

于是，朴素的泉沟子人被调动起来了，家家户户兴致勃勃地投入了一场"比穷"的竞赛。他们一夜间变得奢侈起来了，杀鸡宰羊，把仅有的家具和电器藏进地窖，有屯媳妇把电视机、收音机藏进了菜窖里，把羊和毛驴存在亲戚家，为的是尽量显得穷一点，好和县长、书记攀上亲，再靠着好亲戚，一劳永逸地摆脱贫困。

在这样一个典型时刻，泉沟子人对幸福生活的追求以一种荒诞、滑稽的形式表现出来了，潜藏在他们身上的种种民族劣根性终于趁着"比穷"这股风甚嚣尘上。对于他们来讲，这是一种最自然和本能的反应。他们改变现实的愿望是如此强烈，当时代变革时，要用一种荒唐的方式，而他们对这种方式又是如此认真和热切。因为生活的惯性仍在他们身上起作用，他们不愿意自己走，而情愿被时代拖着走，对于旧生活的留恋已经成了传统和他们性格的一部分。旧时代已经结束，但他们仍然要用旧的方式来适应新的生活。他们在做这一切的时候是十分虔诚的，因而他们越是努力，就越是显得可笑。

这是一个令人忍俊不禁又多少感到心酸的故事。作品中有两条线索：一条是围绕着"结亲"运动展开的冯山小和刘有屯的观念冲突，另一条是冯山小和翠翠的爱情纠葛。但整部作品中真正作为主线的，不是情节，而是泉沟子人独特的精神状态，他们单纯而充满矛盾的精神世界。作品聚焦于时代变革对人们心灵的深刻影响，挖掘深刻的人性，同时也寄寓了一种文化批判意义。

整部作品中，我们几乎看不到地平线，看不到开阔的场景，出现最多的是土墙根下的空场，空场中央的碾子，编导似乎是要用局促的自然景观来表

现环境的封闭和生活进程的缓慢，表现环境对人们心理和道德的影响。

贫困造成了怠惰，而怠惰又增加了贫困，物质的贫乏带来了精神视野的狭隘。泉沟子人的思维方式是一种特殊的存在，是几十年依靠政府救济养成的习惯，贫穷成了理直气壮的理由，这种扭曲以一种十分单纯可爱的方式表现出来，就有了强烈的喜剧色彩。我们尽可以嘲笑他们，但是他们身上的弱点在我们身上也同样存在，决定着泉沟子人行为的文化——心理结构，同样在影响着我们的精神生活。作品的深刻性也就在这里。

以传统的观点看，《风过泉沟子》显然是一部戏剧性不强的作品。节奏舒缓，没有不断的推进和高潮，除了有屯送礼和对翠翠怀孕的误解，全剧没有多少戏剧化的片段，情节和场景依靠时间的自然推进而非逻辑关系的环环相扣。创作者在情节的平稳流动中，追求一种富于表现力的写实主义，准确地捕捉细节和氛围，人物和事件好像是偶然出现在摄像机面前的。作品中最成功的地方，就是那些最接近日常生活的地方，实际上其中所表现的生活越是简单，就越是具有丰富的内涵。

没有高大的英雄人物，没有壮观与绮丽的场面，也没有貌似深刻而实际浅薄的哲理，编剧、导演把泉沟子人对"结亲"事件的反应及其精神状态作为叙事的焦点，用小事件反映大变革，以轻松、幽默的形式，勾画了一幅西北农村的生活图卷，表现了新时代农民走向富裕过程中的艰难和曲折。这是一种幽默，而非讽刺或嘲弄，于轻快中透出凝重，于幽默中蕴含思索。

全剧以精练的西北方言为基础，努力再现生活的原汁原味，具有一种健康而自然的幽默感。西北方言的运用，不仅增添了情趣，而且起到了深化人物性格的作用。演员的表演也达到了相当纯熟的程度，如扮演老村长的贾二娃、扮演村长妻子的程雅娴，每一个手势、每一个眼神都恰到好处，体现出一种风格化的自然主义表演方式。

与此相对照的是，剧中那些讲普通话的人物都不大成功。冯山小这个形象尤其显得有些单薄。看来编导是想把冯山小作为有知识的新一代农民的代表，但他与周围的环境明显有一种疏隔感。剧中没有揭示出泉沟子这片土

地对冯山小性格、心理的影响，扮演冯山小的演员也有些像是扮演乡下人的城里人。另外，编导在处理爱情时显然不像处理村民矛盾冲突那样得心应手，对于爱情的描绘有简单化之嫌，尤其是把翠翠和山小的感情纠葛建立在一连串的误解上，显出过多的人为痕迹，这些都影响着对冯山小性格挖掘的深度。

《风过泉沟子》不完全是一部喜剧，其中包含了许多非喜剧的因素。在作品的前半部分，这些非喜剧因素非但没有削弱，反而强化了喜剧效果，而在后面几集中，编导有意要揭示出积极的思想内涵，理念化的倾向压抑了喜剧的自然发展，喜剧因素被大大地削弱了，扶贫办主任孟莉莉大段概念化的说教，也与全剧风格不甚和谐，因而造成了全剧风格上的不和谐。

作品并不局限于讲述一个简单的故事，而是透过平淡无奇的日常生活表现中国农民天经地义的人生观，以及时代变革对于农民精神世界的影响。作者没有回避他们身上的自私和愚昧，而力图完整地刻画出这些长期遭受贫困折磨的心灵。他们卑微的梦想里既有迷茫，又有对未来生活的热烈憧憬和生活肯定会更加美好的坚定信念，这一切是那么密切地缠绕在一起。

但作品的意义还不仅如此。当社会上弥漫着粉饰现实、展示豪华、愚弄观众之风时，一些有责任感的艺术家把目光投向孕育了他们精神的母体。这些来自西北黄土地的知识分子，从更高层次上睿智地观察曾经养育了他们的那片土地时，产生了一种对故乡土地和人民浸透着批判精神的亲密感和认同感，他们的思想已经远远超出了自己的乡亲，但他们的根还在那片土地上。

贯穿在作品中的是这样一种浓重的"乡土情结"：聚焦于哺育了自己的乡土，并从乡土中汲取艺术创作的养分，在对乡土取批判态度的同时，又抱有深深的同情和希望。可以说，创作者对人物有多少批判，就有多少同情。回到母体的冲动与挣脱母体、飞扬于精神之巅的渴望并存于作品中，紧紧扭结在一起，而又极力要拉开距离。

这种"乡土情结"贯穿于整个20世纪的文学艺术创作之中。透过《风

过泉沟子》中西北农村的泥土气息，我们依稀看到了从叶紫、吴组缃、沙汀、艾芜，到后来的"山药蛋派"作家群，再到后来的路遥、贾平凹所有这些作家的影子。《风过泉沟子》中对农民精神世界的深切理解，对乡土的热爱和批判精神，与这些前辈艺术家是一脉相承的。

与老一辈艺术家不同的是，这种乡土情结体现出当代知识分子强烈的平民意识。他们丝毫没有摆出咄咄逼人或盛气凌人的精英意态，没有居高临下地处理题材，而宁愿把视点放得低些，再低些，使人感到创作者就生活在人物中间。在写作手法上，他们不太重视景色和风俗的描绘，而重在写世态、人心、人情，在表现乡土时，没有把乡土理想化，没有眼泪汪汪的怀旧和感伤，而更为理性，更为冷静，因而在幽默中多了一点沉重和沉郁。其实，无论剧作者在写什么，都是在写自己，而剧作家的才能之一就是巧妙地将自己隐藏起来，消失在人物的背后。

《风过泉沟子》最引人入胜的地方在于形象地揭示了西北地区农民的文化—心理结构，但它的缺点也在这里。"风"的根源是民族文化—心理的痼疾，绝不是修一条路、养几头奶牛就能改变得了的，这需要相当长的时间，需要付出比战胜贫困更为卓绝的努力。应该说，编导也意识到了这一点，因而在结尾发出"谁敢断言，以后的泉沟子不会有风再吹"的疑问，但通篇来看，作品还是寄希望于让富裕来自然而然地解决一切矛盾，这就未免陷入了时下电视剧中一种流行的浅薄。

我还有一个担心是，随着这类风格作品的不断涌现，将来很有可能会在创作上带来一种模式化的倾向。对于艺术家来说，形成自己独特的艺术风格固然十分重要，但在艺术风格形成之后，随之而来的问题就是如何突破自己，这时候，不断地开拓创新就变得特别有意义了。

个人命运与文化精神的遇合

——28集电视连续剧《荀慧生》观感

28集电视连续剧《荀慧生》真实地再现了一代艺术家荀慧生的人生轨迹和人格风范,让观众获得了一次难得的美学和文化享受,其中有很多成功的地方,也有一些值得总结的教训。

主人公身上强烈的命运感是这部作品最值得称道的地方,也是这样一部情节性并不强的作品能够吸引观众的重要原因。这种命运感来自三个方面:第一,主人公的个人遭遇。剧中描写了荀慧生改变自己命运的渴望,这是他精神动力的主要来源。他想要在生活中得到一个稳定的位置,但这个位置却不断受到威胁;他想要掌握自己的命运,最终却无法掌握自己的命运。第二,让个人命运与历史发生关联。剧中描写了主人公在时代潮流冲击下的身不由己,描写了历史上民族灾难对主人公人生走向的改变和主人公的奋起抗争。第三,将一个人的命运与一门艺术的命运联系在一起,也就是说,将荀慧生个人的浮沉与京剧艺术的兴衰联系在一起。剧中描写了那个时代京剧的困境,改革京剧遭遇到的巨大阻力,也描写了荀慧生按照自己的理解和时代的要求进行创新,与同时代的艺术家一道创造了京剧的黄金时代。正是由于把人物命运与他所处的时代、他所挚爱的艺术紧密联系在一起,主人公身上

的命运感就显得比较厚重。

通过个人命运来表现文化精神，是这部作品又一个值得称道的地方。这部作品塑造了一个光彩照人的形象，而这个形象之所以光彩照人，很大程度上来自他所具有的文化精神。荀慧生是中国传统文化塑造出来的，幼年的苦难培养了他不屈不挠的生活意志，爹娘从小就教他怎样做人，他所从事的艺术也塑造着他的价值观。作为20世纪京剧艺术的代表人物，荀慧生身上有着所有时代艺术家都面临的问题，比如成名之后如何突破自己、如何面对物欲等。荀慧生在金钱、权势、美女的包围中洁身自好，被骗后还拿出自己的包银分给大家，功成名就之后第一个想到的是去看望已经落魄的师父，要为师父养老送终，其中所体现的正是这种文化精神。一个没有多少文化知识的人，却真正把握了这种文化的精髓，这一点对于今天的艺术家有着重要的启示意义。

鲜明的文化品格是这部作品另一个值得称道的地方。文化品格是一种特征，也是一种境界、一种姿态。中国艺术最独特的文化品格是什么？就是典雅。中国诗、中国画、中国建筑、中国戏曲追求的最高境界都是典雅。荀慧生身上集中体现出来的正是这样一种品格，这部作品所追求的也是这样一种品格。这种品格让我们在浅薄中发现深厚，在喧嚣中找到宁静。

与这种美学追求相适应，作品的结构并不复杂，以时间的连续性来结构故事，不太注重情节的因果关系，不去刻意解释前因后果。没有震撼人心的场面，也没有强烈的对比，它追求的是一种娓娓道来的叙述风格，叙事从容不迫，节奏舒缓平稳，色调比较柔和，用光和镜头运动都不过分引人注目，给人一种平和亲切的感觉。

不过，这部作品也存在着一些问题。这些问题在传记片创作中带有普遍性。第一个问题，是没有真正从人性的层面上对主人公的精神世界进行深入开掘。塑造完人是当今国内人物传记片的一个通病。荀慧生这个人物太完美了，在他身上找不到缺点。这是人物塑造方面的致命弱点。每一部传记片述说的都是关于一个灵魂的秘密。荀慧生这样一个大艺术家，他的内心情感肯

定是极其丰富的。一个被很多女人爱上的男人，他的内心究竟是怎样的？他坚守的精神根源到底是什么？这里，应该最大限度地接近历史真实，同时也不要用今天的标准去苛责过去时代的艺术家。每个人，即使最高尚、最伟大的人，都有邪恶的一面，有时代环境和文化的局限，这并不排斥对于善良、正义、勇敢等美德的表现。在这个意义上，人性就是人的弱点和缺点。人为了掩盖自己的弱点和缺点，就会产生虚伪、欺骗、出卖、背叛。人之所以为人，就在于他是不完美的。但是，人之所以为人，还在于人有克服自身弱点、缺点，追求更高精神境界的要求。人的痛苦在很大程度上是无法克服自己弱点的痛苦。荀慧生如何超越自己的弱点和痛苦，从而将艺术和人生升华到一个更高的境界，应该是这部戏的一个亮点。

第二个问题，是对人物心理揭示得不够充分。比如荀慧生在爱情理想破灭后的心理状态，还可以表现得更深刻一些。这段短暂而隽永的爱情有一点浪漫，也有一点哀怨，带给荀慧生一些以前从未经历过的东西。小霞这样一个活泼率性的女孩，为荀慧生打开了一个新的天地，他满怀幸福的憧憬，却遭受到彻底的幻灭。当他面对爱情与责任、个人理想与社会道德准则之间矛盾的时候，心里产生了怎样的冲突？这种冲突最后又是怎样调和起来的？这是应该好好做文章，但没有做好文章的地方。这段爱情对于荀慧生来讲是刻骨铭心的，他为什么会接受现实？当他接受现实的时候，又怎样承受着难以承受的精神负荷？应该找准人物此时的状态，而不能一痛苦就喝酒。荀慧生偷听吴彩霞父女谈话，小霞见到喝醉的荀慧生，这两个地方都不足取。还有，不能一味地写荀慧生对吴春生的疏远，而应该写出他面对情与义的矛盾心态。吴春生让荀慧生给自己写休书，本来是很好的一笔，但这时荀慧生还在呵斥她，让她走开，实在有些不近情理，而因为吴春生被误伤，所有的反感就都烟消云散，也未免过于简单。这里模糊了人物情感发展的自身逻辑。再说吴小霞，从大胆追求爱情到为了爱情甘愿做出牺牲，最后找到内心的平静，其间情感的脉络不够清晰。她怎样从伤心欲绝到承认荀慧生是她的姑夫，跪下求六姑照顾好荀慧生，让六姑把荀慧生培养成京剧大家的？剧中的

转变太过突兀，不合情理，也缺乏心理依据。她可以选择牺牲，但必须赋予她合理的动机，赋予她的行动一种无法回避的必然性。另外，作品中让荀慧生和吴小霞从此不再见面，是一个避重就轻的选择。荀慧生、吴小霞、吴春生这组人物关系中有很多独特的东西，可以深入挖掘其中的人性内涵。吴小霞如果总是一味回避，就丢掉了真正具有戏剧性的因素。越是困难的地方就越不应该回避，真正把困难解决了，戏也就好看了。还有，吴彩霞因为看不起梆子，不让女儿嫁给荀慧生，这个理由显然不太站得住脚，也无法解释他为什么又把妹妹嫁给荀慧生，其中应该有更深的原因。一个行为会有很多动机，人物常常会选择那些对他最有利或者最容易为社会接受的动机作为借口，但编导却要揭示出背后的东西，即人物自己不愿意说出来的东西。表现人物行动，就是不断去寻找行动背后的动机。

第三个问题，是在一些细节的处理上缺乏历史感。举例来说，剧中描写荀慧生为王钟声壮行，本来是一个不错的设计，但是，写王钟声遭北洋政府枪杀，就与史实相距太远。因为王钟声在1911年12月已经牺牲，与北洋政府毫无关系，而且剧情不久前还是慈禧驾崩，转眼就到了北洋政府统治，时间上也有点混乱。剧中几个学生谈论说，燕京大学、师范大学的学生当中有很多荀慧生的戏迷，组织了白社，其实，此时距燕京大学的成立还差了好几年的时间。荀慧生告诉爹妈，师傅要带他到天津的"四郊五县"去演出，其实，"四郊五县"的说法是新中国成立后天津成为直辖市才有的，那时的天津根本不会有什么"四郊五县"。再有，尚小云少年丧父，家道中落才去学戏，剧中把尚小云写成一个富家子弟，也与史实不符。这里，有些地方可能是由于疏忽，有些地方可能是创作者有意为之。疏忽的地方是应该避免的，如果在剧本阶段打磨得更加精细一些，也是可以避免的；有意为之的地方，则要看是不是符合刻画人物的需要，如果无助于刻画人物，这种对于史实的有意违背就显得毫无意义。

用摄像机写传记与用文字写传记有什么不同？我想，不仅仅是所使用的物质材料不同，而且是处理方法不同。与用文字写传记相比，用摄像机写传

记在艺术处理上，一方面要推向极致，已经写了的东西就要做到位，比方说荀慧生演《钗头凤》，比方说荀慧生进行京剧改革所遭遇的困境，都应该把戏做足。剧中在这些地方都是蜻蜓点水，浅尝辄止。另一方面要适可而止，用文字写传记要把所有的东西都说出来，而用摄像机写传记就不必把所有的东西都说出来，比如荀慧生为二十九军演出时，在爆炸声中与负伤的士兵合唱《红娘》，有了这个别具匠心的场面已经足够了，再让那个军官讲几句爱国主义口号就显得多余了。这样的地方，不需要直接的思想灌输，而应该让观众心领神会。

铁肩担道义　真情动中国

——国家广电总局隆重表彰抗震救灾优秀广播电视节目

"沧海横流，方显出英雄本色。"对于中国的广播电视工作者来说，"5·12"汶川大地震是一次前所未有的严峻考验。这一场猝不及防的民族灾难，既考验了媒体的快速反应能力，又考验了广播电视工作者的社会责任感。

汶川地震后的成都，通信阻断，交通堵塞。正在大家恐惧彷徨不知所措的时候，一个声音从成都人民广播电台交通广播中传出："刚才那一下摇晃，大家都吓着了吧？大家不要怕，大家不要慌，我们都在！"这是成都人民广播电台主持人冒着余震的危险，在地震发生后27分钟发出的消息。从让大家在第一时间获得关于地震的信息开始，成都人民广播电台的抗震救灾特别节目《我们在一起》伴随着灾区群众度过了整整232个小时。从地震发生的那一刻开始，我们的广播电视记者就始终与汶川在一起，与中国在一起，与每个中国人在一起。

"我们在一起。"这是记者在地震灾害中发出的最强音。中央和地方广播电视机构不辱使命，在第一时间里迅速集结力量，与国家领导人和救灾部队同时赶赴灾区，赶赴抗震救灾最前沿。中央电视台在地震发生后的32分钟立即向全世界报道了这一消息，中央人民广播电台也在地震发生后的36

分钟发出了第一条快讯。四川电视台在第一时间、用超常时段报道了地震灾情和抗震救灾的先进事迹，四川人民广播电台发挥广播的优势，在第一时间反映震区情况，排解群众恐慌，积极服务救灾大局。

记者在第一时间、第一地点，搭起了抢救生命的热线。他们把个人安危置之度外，战斗在最艰苦、最危险的第一现场。他们克服了一切艰难险阻，奔走在一次次的余震中、一个个的废墟间，在一次次与死亡的零距离接触中，捕捉住一个个震撼人心的瞬间，用最快的时间发回了一篇篇震撼人心、催人泪下的报道。他们让全国人民无数次流下感动的泪水，更让全世界看到中华民族在灾难中的坚定、坚强、信心和希望，而此时，他们自己也正在承受着超强度的体力透支和心灵冲击。

灾情就是命令，时间就是生命。哪里有灾情，哪里就有我们的记者。最近的现场，最快的速度，最真的感动，我们的记者完全融入现场，成为在灾难现场冲锋陷阵的战士。他们拉近了灾区与世界之间的距离，同胞与同胞之间的距离，党和政府的号召与人民的响应之间的距离。由此，中国广播电视媒体在新闻报道方面达到了前所未有的公开和透明的程度：不仅及时发布信息，而且根据实际情况随时校正信息，拓宽信息发布渠道，主动发挥了媒体公共服务的关键作用，并进一步成为政府功能的延伸。在党和政府的领导下，中国广播电视媒体对重大事件的报道出现了一次前所未有的创新和超越，也由此带来了新闻报道观念的深刻变革。

记者记录下了灾难与拯救、创痛与勇气、震撼与升华，记录下了中国人民面对灾难时团结一心、顽强不屈的精神力量，让全世界看到了中国政府全力以赴抗震救灾的坚定决心，也让灾区人民感受到了全世界的深切关怀。在灾难面前，广播电视节目真正发挥了媒体服务大局、鼓舞斗志、凝聚人心的积极作用，营造了良好的舆论氛围，为抗震救灾提供了强有力的精神动力、舆论支持和思想保障，同时也彰显出中国广播电视记者高尚的职业道德和高超的专业水准。

面对灾难，他们敢于担当；面对危险，他们不怕牺牲；面对人民，他们

饱含深情。他们的声音和镜头中，有着最深切的悲痛，最诚挚的感动，最强大的力量，最庄严的责任，最绚烂的生命。他们以实际行动向人民交出了一份满意的答卷。他们和人民子弟兵一样，都是这次地震灾害中最可爱的人。

2008年8月5日，国家广电总局发出通知，隆重表彰抗震救灾中的优秀广播电视节目。国家广电总局宣传管理司、中国电视艺术委员会承办了此次表彰活动。作为这次表彰活动的参与者，我们——中国电视艺术委员会的同人，在评审节目的过程中，也时常被这些节目、被这些节目制作者的精神所感动、所震撼，不时流下难以抑制的泪水。我们深切地感受到了其中所蕴含的伟大力量，也从中受到了一次不可多得的精神洗礼。

我们看到：所有这些节目都坚定不移地弘扬了社会主义核心价值体系，弘扬了舍生取义、同舟共济的民族精神，一方有难、八方支援的共产主义风格，唱响了"万众一心、众志成城，迎难而上、百折不挠"的主旋律。中央电视台的《爱的奉献——2008宣传文化系统抗震救灾大型募捐活动》讴歌了万众一心、同舟共济的民族精神，起到了传递爱心、震撼人心、凝聚民心的积极作用。中央电视台的系列直播报道《抗震救灾 众志成城》长达千余小时，在公开透明的信息环境下，调动一切传播手段，充分展示了抗震救灾的进程，歌颂了大灾面前人民群众的善良、无私、互助和坚强，有效地引导了社会舆论。四川电视台《以生命的名义——四川省抗震救灾大型特别节目》浓墨重彩地再现了抗震救灾中的感人故事，歌颂了面对艰难困苦时人民群众的善良、无私。陕西电视台的《抗震救灾特别报道》及时准确地报道了陕西抗震救灾特别是抢修铁路109隧道的英雄事迹。北京电视台的直播特别节目《抗震救灾 众志成城》密切追踪四川地震灾情的进展，反映了首都各界对灾区的爱心奉献。中国教育电视台的《心系灾区 我们在一起——中国教育报道抗震救灾特别节目》以教师、学生为线索，把关注的目光紧紧锁定教育战线抗震救灾中的感人事迹、自强不息和奉献精神，展示了"大难兴邦"的精神力量。中央人民广播电台的《汶川紧急救援》直播灾区现场救援情况，具有逼真的现场感。四川人民广播电台的《众志成城 抗震救灾》特别节目

"一月祭"，充分发挥了电台帮助寻亲和救援的优势，反映出四川人民在抗震救灾过程中体现出的坚强和自信。黑龙江人民广播电台的《爱心同行 携手赈灾》反映出广播工作者在重大灾害性突发事件面前所具备的强烈的社会责任感。陕西人民广播电台的《陕西新闻·抗震救灾特别节目》以"系列时评"独树一帜，显示出具有思想深度的理性思索。

我们看到，所有这些节目都强调人文关怀，关注人性的真善美，从人性的角度审视突发灾难，既注重对灾区人民的心灵救助和抚慰，又反映灾区乃至全国人民坚强不屈、乐观向上的精神，使受众从中反思人的价值、生命的意义、生活的真谛。海南电视台的专题片《爱在阳光下》以独特的视角，全程记录了海南人民倾心帮助四川灾区孩子走出心理阴影的过程。江苏广播电视总台的《陈光标——我是志愿者》选取一个普通志愿者的经历，从主人公的日常生活深入内在的心理层面。杭州电视台的《在震中的54小时》原生态地记录了记者在地震灾区的亲身经历，生动感人。山西电视台的《17岁小伙喊出抗震最强音》通过一个普通人身上不普通的事件，朴素地体现出中国老百姓身上的美好品质。北京人民广播电台的《废墟上的希望之光》在地震灾后的第一个儿童节，组织了一个"爱心直通车队"，把首都人民的关爱直接送达灾区。天津人民广播电台的《携手汶川地震 传递坚强声音》联合四川人民广播电台举办现场直播活动，同样关注地震灾区的少年儿童，闪烁着人性温润的光芒。

我们看到，所有这些节目都有着丰富的形态、多样化的艺术手法、新颖独特的切入角度、精心营造的温暖氛围，因而具有强烈的感染力和感召力。中央电视台的《英雄少年——2008抗震救灾英雄少年颁奖晚会》形式新颖，编排方式独特，符合少年儿童的欣赏特点。黑龙江电视台的《众志成城 抗震救灾》大型赈灾义演在舞台造型方面别具匠心。上海东方卫视的《聚焦汶川大地震直播特别报道》充分利用丰富的国际媒体资源和国际新闻报道经验，采用大量海外记者的现场报道，同时也显示出一流水平的节目包装。河北电视台的《新闻广角特别节目·慷慨河北 同舟共济》全景式展示了经历

过唐山、邢台、张北大地震的河北人民，怀着一颗颗感恩的心，慷慨解囊，与四川人民共渡难关。内蒙古电视台的《草原和你在一起》以独具特色的民族艺术形式，充分体现了一方有难、八方支援的主题。中央电视台的《科学面对地震》采取科教片的形式，对地震成因、自救与互救常识、灾后疫病的防治、灾后重建等问题进行了系统、科学、及时的介绍。西藏电视台的《拉姆甜茶馆·抗震救灾特别节目》以主持人夹叙夹议的方式，突出了大灾面前有大爱，团结一心战胜困难的主题。中国国际广播电台的《四川地震中的美国一家人》选取了一个与众不同的视角来挖掘普通百姓中最有价值的东西。上海人民广播电台的《990早新闻·"抗震救灾英雄谱"》表现形式别具一格，具有强烈的感染力。

所有这些，无论是新闻、专题，还是文艺晚会，贯穿于各类节目之中的，是当代广播电视人身上强烈的使命感和责任感。这些节目给人以力量和勇气，让人们在灾难和痛苦中得到精神的升华，重新塑造着我们的国家形象和人民形象，重新塑造着我们的民族精神和时代精神。我们有理由为他们感到骄傲：这些可敬的广播电视人记录了、讴歌了大量可歌可泣的感人事迹，他们中间，也同样出现了大量可歌可泣的感人事迹。他们感动了中国，也感动了世界。

他们见证着历史，同时也在创造着历史。

积极探索电视节目的创新之路

——大型电视公益节目《等着我》的启示

等着我吧,我要回来——
但你要认真地等待。
等待着吧,当那凄凉的秋雨
勾起你心上忧愁的时候。
等待着吧,当那雪花飘舞的时分,
等待着吧,当那炎热来临的日子,
等待着吧,当大家昨天就已忘记,不再等待别人的时候。

这首在卫国战争的艰苦岁月里对苏联人民起到了巨大鼓舞作用的诗篇,出自当时的《红星报》战地记者康斯坦丁·米哈伊洛维奇·西蒙诺夫之手。

西蒙诺夫预感到自己的妻子谢洛娃会因寂寞而变心,于是给她写下了这首诗。遗憾的是,这首诗没能打动谢洛娃,然而诗中所表达的深切的爱情,却被人们广为传诵。当时,很多前方战士和后方妇女把这首诗当作护身符放在贴心的口袋里。

半个多世纪之后,西蒙诺夫所表达的情感以一种更有意味的形式,在一

个更为广阔的艺术空间里得到近乎完美的重新诠释。2010年12月18日，中俄跨国寻亲大型电视公益节目《等着我》在中央电视台一套黄金时间播出，赢得了电视观众和业内专家的交口称赞，成为岁末中央电视台荧屏上一道亮丽的风景。

总导演夏岛、芙英以敏锐而热切的观察力审视历史与人生，充满激情地讲述了一段段催人泪下的故事，带领我们走进一个个主人公丰富的内心世界。中国中央电视台和俄罗斯国家电视台分别设置了演出场地，通过卫星连线，让中俄双方的寻亲者直接见面或视频连线，让人间真情在碰撞的一刹那释放出动人心魄的力量。在节目所讲述的六个寻亲故事中，有亲情的苦苦思念，有友情的纯真牵挂，有爱情的坚贞持守，更有超越个人悲欢的高尚情怀。这些不同寻常的经历，传递出刻骨铭心的人间真情和始终不渝的精神守望。《等着我》赋予公益性的内容以一种极具个性的表达方式，以一次别开生面的艺术与传媒实践，凸显出媒体活动所具有的文化建构能力。

对情感的坚贞、对信念的坚守是中俄两个伟大民族共同的文化传统和艺术母题。《等着我》取得成功的一个重要原因，就是准确地捕捉到了两国文化艺术的这一结合点，使得节目获得了广泛的社会和文化心理基础。

贯穿节目始终的是"忠诚、守望、等待、团圆"的真诚呼唤。在节目的第一个段落里，曾经在苏联留学的四川人朱育理苦苦寻找失联多年的大学女同学，因为这位女同学的父亲是1939年为帮助中国人民抗击日寇而牺牲的苏联空军飞行大队长库里申科。随着寻找进程的发展，节目现场出现了戏剧性的一幕：朱育理得知，他要寻找的同学，那位为援助中国而牺牲的苏联空军飞行大队长库里申科的女儿，就是俄罗斯电视台《等着我》栏目制片人谢尔盖的母亲。这位英雄的陵墓在四川万县。更令人感动的是，几十年过后，中国人民还在始终如一地守护着英雄的陵墓。演播室里，身在莫斯科的谢尔盖泪光闪闪地看着陵园里人们用鲜花纪念自己外祖父的画面，动情地说道："谢谢你们，谢谢你们还记得那段历史！"节目的第二个段落讲述了这样一个故事：当年，一位俄罗斯妇女要把一对年幼的儿女带回苏联，遭到他的中

国丈夫的强烈反对，于是在满洲里，父亲把 6 岁的儿子黎远康留在了中国，8 岁的女儿黎远礼跟着母亲去了苏联。分别时，6 岁的黎远康并不知道这一次将是天各一方，长久分离，他还在安慰母亲："妈妈，过一周我和爸爸就来看你和姐姐！" 55 年过去了，黎远康一直通过各种渠道寻找远在俄罗斯的母亲，如今父亲已经去世，黎远康已经退休，当他在莫斯科终于见到日夜思念的母亲，两鬓斑白的黎远康无法克制自己的感情，一下子跪在母亲面前，紧紧地抱着母亲失声痛哭。这是人世间最朴素、最真挚的情感，让人从中感受到人性的至真至善至美。

这种情感源于主人公的个人经历和民族精神，而又具有超越国界、历史和文化的普遍价值。《等着我》所表现的是经过浓缩和提炼的人生和情感。这里没有刻意煽情，却达到了最大的情感效果。这种情感不会随着时间的流逝而淡薄，只会由于岁月沧桑的积淀而变得更加强烈，更加醇厚，更加耐人寻味。无论时代潮流如何变幻，每个人、每个家庭、每个群体、每个民族，乃至整个人类，都会面对这一永恒话题。它对于所有坚持都是一种肯定，对于所有守望都是一种慰藉。尤其是在一个信仰可以消费、情感可以营销的年代里，这种真诚纯净的情感更显得弥足珍贵。

《等着我》取得成功的另一个重要原因，就是将艺术家个人独特的生命体验、对于社会生活独到的发现和思考融入创作之中。当黎远康哭着用力捶打母亲的后背时，其中有责备，更有自责；当伊娜见到从未谋面的笔友陈诺时，情不自禁地用手轻轻捧了一下他的脸，其中有情深意切的爱恋，也有相见恨晚的遗憾。节目将这些细节以非常富于生活质感的形式展现出来，给观众带来极大的心灵震撼，但其中不仅仅是震撼，震撼之余，还带来了情感的升华和心灵的净化，让观众在唏嘘感慨之后多了一分感悟，在凝视人生中汲取向上的力量。

《等着我》取得成功的再一个原因，是它没有将所表现的内容局限于情感本身，而是透过情感，揭示了一些具有超越性的东西。决定节目品位的正是这种东西。它有时候是模糊的，难以准确描述，但常常会给欣赏者带来

一种顿悟的感觉，久久萦绕在人们心中，让人们在欣赏节目之后久久不能释怀。正由于有了这种超越性，叙事才可以提升到诗的境界，悲剧才得以超越悲观而获得崇高。也正由于这种超越性，艺术才能让人感到人的尊严、人的伟大。

当下，我们的日常生活被世俗包围，我们的精神被物欲窒息，所以，我们比以往任何时候都更需要这种超越性。全国政协原副主席孙家正先生在谈到艺术的真谛时曾经这样说过："从事艺术不仅仅是选择了一个饭碗，更要有对人，包括对他人、对自身、对整个人类的一种'慈悲'的情怀。'慈悲情怀'从来就是做人、做事、做学问、从事艺术的不竭动力和崇高境界。"可以说，《等着我》就是体现出了这样一种"慈悲情怀"。它唤醒了我们对于生命的珍惜，对于情感的忠贞，对于信念的坚守，并且热情讴歌了为这份珍惜、忠贞和坚守所付出的忍耐和牺牲精神。

《等着我》给广大观众带来了一种全新的审美体验。按照以往的电视节目分类，很难把它归入哪一种类型，但正是这一点，使它具有独树一帜的意义。它综合了戏剧、电影、纪录片、访谈节目、文艺演出和行为艺术等多种元素，打破了类型之间的界限，将多种表现手段融为一体，各种元素互相渗透、互相强化，组成了一个和谐的有机整体。它将公益节目的社会价值与寻亲节目的观赏价值结合起来，而又突破了无论公益节目还是寻亲节目的惯例和程式，为电视节目的创新提供了一份宝贵的艺术经验。节目中，整个演播间掩映在极富象征意味的大榕树和白桦林之中，无数寻亲者的老照片犹如飘落而至的史书，藏匿着即将发生的奇迹，两个大舞台遥相对应，巧妙地隐喻着"等着我"的命题，由宋祖英、陈宝国、殷秀梅、维塔斯等中俄艺术家联袂演出，大型交响乐队倾力烘托，将事件推进与艺术表演融为一体，形成事实述说与情感升华别具风采的奇妙组合。作为一种全新的节目形态，它有许多元素可以逐步固化下来，同时也带来了许多值得探索的东西。从这个角度来说，《等着我》具有特别重大的意义。它为电视节目的创新发展提供了一个新的思路。

改革开放让中国人学会了借鉴西方先进的东西，把别人的东西拿来，变成自己的，但久而久之，也带来了一个问题，一些人光想拿来，追求短期效果，不重视长期发展，不愿意付出艰苦的努力，只要别人取得了成功，立刻就一窝蜂地去模仿。在电视发展的初期，"拿来主义"是必要的，但如果不去创造，只满足于拿来，我们的电视屏幕就会成为一个山寨版的大杂烩。创新能力不足是制约中国电视节目发展的瓶颈。电视节目需要创新，要创造出既符合本民族欣赏习惯而又能为其他民族所接受的节目形态，综合是一个重要途径，而电视艺术的特长也就在于这种综合性。

艺术创作有时需要一点标新立异的勇气。世界上每时每刻都在产生着大量的电视节目，观众之所以会选择某个节目，很大程度上是因为它提供了别人所没有提供的东西，或者是别人提供不了的东西。艺术需要冒险。如果完全背离常规，观众就无法接受；如果完全符合常规，观众就会觉得乏味。一部真正的优秀的作品，除了要遵守规则外，还要创造自己的规则。任何艺术都有自己的局限，说到底，电视艺术的发展过程也就是不断突破自身局限性的过程。

也许正由于此，《等着我》才显得那么意味深长，那么不同凡响。

浪漫是红色青春偶像剧魅力的源泉

——以《风华正茂》《我的青春在延安》为例

红色青春偶像剧滥觞于《恰同学少年》。《风华正茂》《我的青春在延安》这两部戏是它的直接继承者。这些作品呈现出一些共同的特征,也带来了一些值得思考的问题。

第一个问题,为什么这些人物对于当代青年仍然具有强烈的吸引力?

毛泽东、蔡和森、杨开慧、陶斯咏这样的人物对于今天的青年之所以具有强烈的吸引力,不是因为他们是革命领袖或者与革命领袖关系密切的人,他们有远大的理想抱负,这些原因都存在,但不是最主要的,最主要的是他们身上那种浪漫的气质。

浪漫是什么?浪漫不是花前月下、卿卿我我,那是表面、皮相的东西。浪漫是一种人生境界,是为了自己想要做的事情、自己的追求可以不顾一切,可以抛弃一切。那个年代的青年为了主义可以抛头颅洒热血,这样的情怀对于我们已经非常陌生了。浪漫不单属于青年,但青年就该浪漫。

现在的青年不是没有理想,但这理想当中包含了很多现实的、世故的东西。由于升学、就业、生活的压力,激烈的社会竞争,青年人被压得喘不过气来,成为房奴、车奴、孩奴、职奴,每个人或多或少地总是一种"奴",

这让当代青年的生存环境显得有些严酷。现实的考虑、功利的目的让青年不再浪漫，让他们失去了浪漫的资本。青年时代的毛泽东不是没有就业的压力，他在毕业后同样找不到合适的工作，当了不少时间的"北漂"，但生存问题在他的生活中不占重要的位置，他们那个年代的人，维持最基本的生存不需要付出那么大的努力。就社会文化环境来讲，现在的社会环境不鼓励青年探索，总是给他们现成的、标准的答案。他们从小到大，大大小小的事，答案都已经有了，久而久之，他们就不再愿意思考问题到底是什么。然而他们所面临的最大的问题——物质困境与人生目标的矛盾在生活中是难以找到答案的，所以他们要到艺术中去寻找。他们在毛泽东身上找到了与他们内心世界相通的地方，找到了归属感。这就是红色青春偶像剧能吸引当今年轻人的原因所在。

《风华正茂》的结尾，毛泽东与萧子升为新民学会的前途发生了激烈争论，萧子升力主保存新民学会，以无政府主义做新民学会的指导思想，毛泽东则主张解散新民学会，先进青年可以加入共产党和社会主义青年团组织，争论的结果是两人从此分道扬镳。电视剧里面对这个情节的设计可以说是别开生面，它表现的是写毛泽东与萧子升打架。以前我没看到过毛泽东打架，甚至从来都不会想毛泽东打架会是什么样，但毛泽东的确是可能为"主义"打一架的。剧中还有不少这样的场面，让我们可以近距离地感受到一个志向远大、朝气蓬勃、热血沸腾的毛泽东，一个浪漫的毛泽东。

福柯有句名言："重要的不是故事讲述的时代，而是讲述故事的时代。"湖南卫视这些电视剧，从《恰同学少年》到《风华正茂》《我的青春在延安》，其意义也就在于以此为切入点，正确引导了当代青年的精神诉求，对于当代青年如何选择自己的人生道路具有启示意义。

第二个问题，这些红色青春偶像剧对于当下电视剧创作有什么意义？

这些作品不是简单地把主流价值观嫁接到青春偶像剧上面，给青春偶像剧添加一点红色，像有些戏所做的那样，而是实现了一种从主题思想到人物

性格再到影像风格等艺术要素的有机融合，由此带来偶像剧创作的重大转变：由重视外在形象和包装转到重视人物的内心世界，由关注个人命运转到关注个人命运与时代潮流、民族命运的汇合。《风华正茂》里面，以毛泽东为代表的湖南青年追求救国救民的真理，除了他们个人的原因之外，与五四运动这样一个文化创造的时代是分不开的，与王夫之、曾国藩这样的湖南知识分子所养成的注重自我修养、以天下为己任的文化传统是分不开的。《我的青春在延安》故事内容与《风华正茂》不同，但其中延续了这样一种精神，核心仍然是爱国的知识青年的奋斗历程。

那么，怎样把厚重的历史内容与偶像剧清新、明快的风格结合起来？这两部作品的创作实践给出了一个答案，就是牢牢地把叙事的焦点放在人物的精神状态上面。它们都写了各种各样的冲突，但不是为冲突而冲突，冲突是为人物的精神状态服务的。比方说《风华正茂》里面陶斯咏在毛泽东与杨开慧确定恋爱关系之后的精神状态就把握得十分准确，让人联想起毛泽东的《贺新郎·别友》里面的词句："眼角眉梢都似恨，热泪欲零还住。知误会前番书语，过眼滔滔云共雾，算人间知己吾和汝。"

第三个问题，这些红色青春偶像剧有什么缺憾？

以往的青春偶像剧在营造唯美情调的同时也远离了现实，那么，在红色青春偶像剧中，融入了更多现实的内容，还原了生活本来的面目之后，能否将青春偶像剧的类型元素发挥到极致，换句话说，能不能在生活的真实性与偶像剧的类型元素之间达到一种平衡，这是红色青春偶像剧在艺术创作中必须回答的问题。

这两部作品都保留了偶像剧的一些特点，比如突出人物的某种精神特质，在故事的讲述方式上崇尚个性张扬，突出对于人生的美好憧憬、爱情的悲欢离合、挫折痛苦等，但是与类型化的偶像剧不同，红色青春偶像剧追求意蕴和人物性格的发展。这两部剧中的人物，从赵俊飞到毛泽东，他们的思想和人格不是完美、理想化的，而是发展变化的，比如毛泽东的思想就经历了从无政府主义到社会主义的变化，以及赵俊飞的苦闷彷徨，萧湘的爱情从

狭隘到无私。这里依旧是浪漫爱情、温馨友情，挥洒青春，激情澎湃，但去掉了唯美情调、梦幻色彩，增加了生活的质感和历史感，遵循的是生活的逻辑，而不是类型的逻辑。这样的结果，偶像变得更为平凡，也更加丰富、真实。

当然其中也还有一些问题，仍然可以看到偶像剧商业制作模式的要求对于人物性格、叙事结构的影响，比方《我的青春在延安》里面的逃婚就是一个典型的程式化情节。比如为了增加戏剧性，《我的青春在延安》里面的萧湘一心一意要到大城市上海去。这不太符合生活的逻辑。萧湘是西南联大的学生，西南联大是北大、清华、南开三校的师生不愿意在日本的铁蹄下生活而建立的，这里为了制造冲突，让萧湘一心一意到沦陷了的上海，有点背离人物性格的逻辑。比如地下党听说七大要召开了，要到百乐门庆祝一下，再比如萧湘已经参加了地下工作，居然会天真地提出为什么要开七大，七大为什么要在延安召开这样幼稚的问题，这些都有点不合情理。《我的青春在延安》的前半部分完全是偶像剧的写法，但到了后半部分，写法上出现了一些变化，比如皇甫人和马玉的爱情就完全不是偶像剧的写法。可能创作者是为了写人情味，写人的复杂性，但总感觉对两人的爱情渲染太重，特别是结尾把一个国民党特务写得那么大义凛然，感觉有点失策。似乎编剧、导演在偶像剧的道路上走了一半，但是又有点犹豫。相比较而言，《风华正茂》倒是将偶像剧进行到底，比如彭璜这个人物设计得就非常好。关于彭璜，历史上没有留下多少资料，但是这部戏抓住彭璜"感情及意气用事而理智无权"的性格特点并加以放大，塑造了一个栩栩如生的学生领袖形象，虽然人物的结局与历史有些出入，但作品当中的设计似乎更为可取。

关于《悬崖》的几点思考

《悬崖》不是一部通常意义上的谍战剧。一方面，它具有谍战剧鲜明的类型特征，代表了近年来国内谍战剧的制作水准。另一方面，它打破了以往谍战剧流行的叙事模式，真实地再现了伪"满洲国"时期中共的地下工作者为信仰英勇奋斗乃至牺牲的峥嵘历程，并将对真实性的追求贯穿于整个创作之中。

21世纪以来，谍战剧的发展似乎遇到了一个瓶颈。《暗算》《潜伏》《黎明之前》的相继出现，标志着谍战剧已然是一个成熟的类型，但随之而来的问题，是谍战剧在类型化的道路上走得太远，过分依赖既定的戏剧模式，过分追求紧张、刺激，过分关注作品自身的逻辑而忽视生活的逻辑，用传奇消解现实，用合理性取代真实性，甚至沦为拼插玩具式的智力游戏。可以这样讲，忽视真实性是当前谍战剧创作一个最大的误区。

《悬崖》改变了这种状况。创作者努力追求按照生活本来的样子描写，赋予谍战剧以更强烈的生活质感。全剧采取了简单的线性叙事结构，线索简明清晰，不追求过分的戏剧化，而将叙事焦点对准主人公的心灵，重视人格魅力的表现和人性深度的开掘。于是，我们看到的是一部另类的谍战剧，与

其说是谍战剧，不如说是历史题材剧。

主人公周乙的情感世界是全剧的支点。他在生活中要扮演不同的角色：既是老练的地下工作者，又是冷酷的伪满特工；既是具有包容和关爱的假扮丈夫，又是充满柔情和愧疚的真丈夫、父亲。这些角色及情绪有时彼此交融，但更多时候相互冲突，使得人物精神世界的层次感非常鲜明。人物心理冲突的多样性带来了人的复杂性，而主人公内心的挣扎又给作品带来了些许悲剧色彩。《悬崖》所表现的是一种人生观和价值观，是一种独特人生境界的精彩书写。这是《悬崖》对于谍战剧的重要贡献。

作为一部值得称道的作品，从操作层面来看，《悬崖》也有一些值得探讨和商榷的地方。

真实性：时代氛围的营造

时代氛围是作品真实性的一个重要组成部分。《悬崖》提供了一个20世纪三四十年代伪"满洲国"时期轮廓鲜明的时代环境，对于哈尔滨历史、人文景观的再现富有时代感，服装、道具也很考究。然而，对于一部追求真实再现历史的作品而言，仅仅做到这一点还不够，必须深入人的精神层面，表现特定时代环境中人的精神状态。如果能够准确地把握人物在特定环境中的精神状态，真实感也就随之而来。比如，20世纪三四十年代人的气质与今天有什么不同？同样是20世纪三四十年代，伪"满洲国"特工的精神状态是怎么样的，与国统区、汪伪政权的特工有什么不同？伪"满洲国"行将崩溃的时候，那些特工的心态发生了怎样的变化，会不会影响到他们的行为方式？这些都值得更加审慎地思考、揣摩。需要指出的是，《悬崖》中有一些地方，没有充分地表现出那个独特的时代环境带给人的压迫感，人物关系和思想感情都是当代的，如顾秋妍与周乙开始接触时的相互抵触、抱怨，还有办公室里的钩心斗角，都跟当时的环境脱节，明显给人以现代夫妻、现代职场的感觉。而且剧中所有人生活得都过于轻松了，他们发出的很多人生感

慨是我们这个安逸的年代里才有的。还有,剧中的知识分子太多了,生活哲理也太多了。尤其是周乙,在很大程度上是作者的化身。他对于国内国际形势分析得头头是道,甚至很有预见性,比如未来的国共关系如何发展,其中许多看法在当时的条件下是不太可能得出的。这些都在一定程度上损害了作品的真实性。

电视剧艺术所拥有的再现现实的手段是极其丰富的,但我们能不能、怎样才能达到当年老舍、沙汀、艾芜描摹时代氛围的那种真实程度?这是一个值得思考的问题。

合理性:人物行为动机的揭示

合理性是由生活真实上升到艺术真实必须经过的一个中间层次。在特定的环境里,某一个关键的情节点上,人物的选择必须是唯一的,要有充分的心理依据,这样才能让人感觉合理和可信。《悬崖》中常常出现的问题是情节的处理过于随意。比如地下党给抗联运送药品出了事,孙悦剑还提着发报机到处跑,碰到警察检查随便编一个没带钥匙的理由,这就不太像一个经验丰富的地下工作者。比如周乙带着顾秋妍在野外发报时偶遇敌人的电话兵,以周乙这样一个睿智冷静的资深特工,其实没有必要开枪,凭着自己的警官身份,他完全可以从容应对。这个时候如果非得开枪不可,必须给他一个充分的理由。再比如老邱的老婆,出场时搞得很神秘,对中央特派员的行踪了如指掌,让人以为一定是打入我党内部隐藏极深的特务,结果却不过是个普通的茶馆老板娘,而她获取重要情报的途径居然是无意中听几个可疑的人聊天,这就不太可信。与此相反,有些情节的处理又过于刻意,人为的痕迹太重。比如顾秋妍见面时误认周乙一场戏,危机情境的产生很大程度上来自地下党负责人为了安全不让两人看到对方的照片,这在逻辑上无论如何说不过去。试想,他们两人是夫妻,手里有对方的照片是理所当然的,无论如何也跟安全问题沾不上边。理由不够充

分，就让人感觉是为了制造悬念而刻意设计出来的。比如结尾的时候，周乙让顾秋妍假投降，以换取高斌释放顾秋妍母女，但很明显，顾秋妍假投降并不一定能让高斌释放母女二人，高斌有很多种选择，而如果高斌释放顾秋妍母女的选择不是唯一的、不可逆转的，周乙冒着生命危险营救顾秋妍母女的行动就失去了一个坚实的逻辑基础，因而也就减弱了情节的冲击力。

谍战剧中，每一个重要的情节点都要禁得起追问，编剧、导演也要反复问问自己：为什么是这样？真的是这样吗？不这样行不行？如果不这样也可以，这样那样，怎样都行，就说明做得还不到位。

观赏性：智慧性元素的开掘

不能回避观赏性这个问题。对于一部思想性、艺术性俱佳的作品，只有充分实现它的观赏价值，才能最大限度地达到传播效果，谍战剧尤其如此。观众爱看谍战剧的一个重要原因，是其中包含了大量的智慧性元素。智慧性元素来自很多方面——巧妙的情节设计、机智的对白、人物独特的生活态度乃至别出心裁的动作等。创作谍战剧的一个关键，就是如何把智慧性元素发挥到极限，换句话说，谍战剧的观赏性主要来自其中的智慧性元素。在某种意义上，谍战就是智慧的较量，道高一尺，魔高一丈，危机四伏，险象环生，处处陷阱，步步惊心。应当说，《悬崖》包含了大量的智慧性元素，但可惜的是，相当一部分被白白浪费掉了，开掘不够深入。比如周乙碰到过不少危险，但这些危险都是外在的、偶然的，总是别人有危险，周乙为了救助别人才碰到危险。偶然的危险不是真正的危险。不能总是有惊无险，一定要惊而且险，要让敌人找到他，让他陷入无法摆脱的险境，而他凭着自己的智慧和勇气摆脱出来，化险为夷。剧中不是没有危机，但是危机太容易化解，陷阱太容易识破。比如周乙不断强调高斌如何精明，可是他究竟精明在什么地方？写他的精明，一定要有具体的方法，要写他不断把周乙推向危险的境

地。剧中高斌虽然不断地怀疑，偶尔也派人调查周乙，但都是一般性的、事务性的，看不出太深的心机。高斌通过送信考验周乙，这个情节设计得过于简单，对于周乙来讲，轻而易举就会看穿这是一个圈套。而且接下去高斌一定要有连贯的戏剧动作，一计不成又生一计，不能随随便便就放弃。比如老邱感觉周乙像周政委，这个细节本来可以大做文章。他完全应该向高彬汇报，老谋深算的高彬当然不会放过这个线索，接下来，周乙很自然地会陷入危险的情境。但遗憾的是，老邱只是随便说说而已。比如日本特工查地下电台，开始干劲十足，后来没查出结果就不了了之。比如眼看敌人就要找到隐藏在悬崖下的顾秋妍，却随随便便扔两颗手榴弹了事，活不见人死不见尸也不再去找，一条重要的线索被轻易放弃了。看到这里，观众不禁会说，幸亏敌人没有继续搜查。但是，问题来了。谍战剧里不允许有"幸亏"两个字。不能把成功建立在假设对手愚蠢的基础上。这些细节都是可以深入开掘的。不能有省力的设计，省力的设计多半是不好看的，一定要有令人拍案称奇的东西。

不言而喻，在满足当代观众收视需求方面，谍战剧起到了其他类型电视剧无法替代的作用。但由于屏幕上充斥着大量的跟风、克隆之作，谍战剧在满足观众收视需求的同时，又带来精神需求的不满足感。而《悬崖》之所以能给观众带来强烈的精神满足，很大程度上是因为它的创作者自始至终都在追求真实，追求超越。它不仅提供了一个新的谍战剧样本，而且传递出一种令人难忘的精神力量。

《丑角爸爸》：敢于刺痛观众的好作品

《丑角爸爸》是近年来都市情感剧中一部具有示范意义的作品。

21世纪以来，都市情感剧的创作陷入了一个泥潭，表面上红红火火、热热闹闹，实际上充斥着极度的庸俗和贫乏，大家都热衷于去表现小恩怨、小摩擦、小恩爱、小奸小坏，营造伪幸福、伪和谐的氛围，没有多少人真正愿意去触摸现实、刺痛观众。与这些作品不同，《丑角爸爸》是一部真正具有现实主义精神的作品。它通过赵青山这样一个小人物的遭遇，写出了我们这个社会最缺乏的一种精神、一种人格力量。

李保田扮演的赵青山是一个有点傻、有点倔、还有点疯疯癫癫的糟老头，但就是这样一个糟老头，让观众看到了我们这个社会最大的问题。这个问题不是房价上涨、工人下岗、农民工讨薪难、官员腐败等，这些都是问题，但不是最根本的问题，最根本的问题是我们这个社会缺乏一种精神，缺乏那种不顾一切地要用自己的力量去改变现实的精神。这是《丑角爸爸》的意义所在，同时，这部戏还通过一群青年演员的命运，揭示了演员乃至整个社会的青年应该走什么样的道路这样一个问题。

赵青山这个人物之所以能立得住，是因为作品中写出了两个层次的内

容：一个是他的真——他敢爱敢恨，活得真实，爱得真诚，是一个纯粹的人，是一个堂·吉诃德式的英雄；另一个是他的自私——他的爱不是无私的，而是掺杂着自私的成分，他为一句话辛苦了一辈子，这点自私让这份爱更加沉重，但正是这种有点自私的爱，让这个人物更可信、更可爱。李保田的表演功力深厚，眼角眉梢都是情，举手投足都是戏，分寸拿捏得当，称得上是百炼钢化为绕指柔。

这部戏确实好看、耐看、经得起琢磨，不过也有一些值得斟酌的地方。

第一是人物关系问题。这里写得最好的是赵青山和吴志强、赵青山和翠花这两组关系。其中最重要的关系——赵青山和赵小萍的关系虽说整体看来还可以，但是也还有一些值得深挖的地方。赵青山得知小萍不是自己的孩子之后，他对小萍的态度会产生什么样的变化？因为这件事对他的冲击力太大了，不可能不产生影响，而且不是向吴志强倾诉几句就能解决问题的。在戏里我们看到他对小萍的态度前后没有什么变化，还是像亲生父亲一样。这种写法不是不可以，但如果这样写，一定要写出隐藏在他内心深处那种巨大的痛苦，而且，他是那么一个率性的人，这种痛苦肯定会在生活中流露出来，这对小萍会产生什么样的影响？反过来，又会怎样影响他们的父女关系？接下来，从小萍10岁到20岁，十年的光景，轻轻一跳就跳过去了，于是我们看到小萍20岁时候的父女关系，与10岁的时候没什么两样，只是由于徐刚的出现改变了父女关系的走向。可是，十年时间，正值中国发生翻天覆地变化的十年，而且，一个青春期的女孩，和一个要牢牢控制她生活的父亲，会产生怎样的冲突？他们父女关系难道就没有一点改变？而且，后来小萍与父亲的关系几乎到了决裂的边缘，单单因为爱情还不足以解释两人的关系为什么会发生那么大的变化。是什么让她为了一个有家的男人丢下父亲？她的价值观、爱情观又是怎样形成的？这里，不是可以轻轻略过的地方，一略，就略去了很多有意味的东西。如果用五六集的篇幅，表现小萍成长时期父女关系的变化和冲突，后边的戏就会更扎实，意蕴更丰富。所以，后面的戏有一个共同的问题，就是当父女关系没法进一步发展的时候，就只有靠外力来推

动,靠徐刚,靠筱月红。当然引入外力是一个办法,但是,如果戏剧动力主要不是来自外部,而是来自父女关系本身,就会更有张力。再看赵青山与筱月红的关系。这里面存在的问题是有些重要的前提不太清楚。筱月红最想要的到底是什么?是事业,还是爱情?如果是事业,像她自己表白的那样,她有了舞台可以什么都不爱,她为什么会在自己事业的全盛时期离开舞台?如果是爱情,她当年为什么要嫁给赵青山?单单说是因为她出身不好,在事业上没法发展是不够的,因为她嫁给一个出身好的人,并不能保证她在事业上就能发展,出身好的人有的是,她为什么非要嫁给赵青山,陷入一场没有感情的婚姻?而且,赵青山身上到底是什么东西让她那么讨厌?这些东西说不清楚,两人的关系就非常别扭。创作者当然可以写,而且应该写人物的心理矛盾,但是自己心里一定不能有矛盾,一定要非常清楚。

第二是叙事问题。总的来说,《丑角爸爸》的叙事节奏把握得比较好,但局部也有一些问题,有一些地方情节过于松懈,而且脱离主线。比如第7、第8两集,差不多都是在讲学生毕业。第9集里,到了第28分钟,赵青山才出场,出场也只有两三分钟。第20集差不多都是小鹏和婧婧的戏。紧张的情节过后,松弛一下,放缓一下节奏没有问题,但不能与主线偏离太远,关键的情节点还是要放在赵青山身上,放在父女关系上面。还有的地方,创作者对戏剧性的偏好影响了整个戏的布局。比如小萍在茶楼向徐刚倾诉那场戏,本来是要给两人的爱情画上句号的,可这时候赵青山偏偏出现,用椅子打伤了徐刚,接下来小萍去医院探望徐刚,张燕赶走小萍,又给人戏没完,还要继续发展的感觉。这里实际上透露出创作者的一种矛盾心理:一方面想把这段感情了结,另一方面对这条感情线有点恋恋不舍。其实,后一种感觉可能是对的,徐刚这个人物,费了那么多的笔墨,已经让观众接受了,却轻而易举地放弃了,实在有点可惜。他完全可以成为一个贯穿人物,发挥更大的作用。

第三是几个跟京剧有关的小问题。开头,新加坡华侨来访问,点名要看《智取威虎山》,但在20世纪80年代,样板戏是被禁演的,而且,新加坡

的华侨会对样板戏有感情，感觉有点奇怪。还有一个地方，赵青山为了让女儿割舍感情，讲了一位前辈京剧大师和一位女老生的故事，感觉用在这里不太合适，用在这里，感觉像在骗孩子。因为那段感情根本就不是如他所讲那么结束的，这位大师此前此后还是有很多情人，而那么多情人一点也没影响他在京剧上的成就，虽然戏里面把真名隐去，但是稍微了解历史的人还是很容易听出来。再有一个地方，徐刚给赵小萍写了出新戏《中国贵妃》，赵小萍靠它重返舞台，既然是这么重要的一件事，就要好好设计一下，让人相信真有这么个戏，现在看来，不过就是《贵妃醉酒》，"海岛冰轮初转腾"，这一句就把观众的期待给破坏了。既然这个戏是要给母女相认提供条件的，如果不过是《贵妃醉酒》，小萍从小到大都在唱，似乎也没有必要向筱月红请教。而且，筱月红对小萍说的那几句话，应该是她一生艺术经验和生活经验的总结，应该是字字掷地有声，这样才能打动赵小萍，现在听她说的那几句，就是从表演教科书里抄来的，赵小萍还一下子被打动了，感觉有点像是作者非得让她感动。

　　设想一下：小萍在病床上收到一个剧本，剧本是徐刚送来的，但这个剧本的作者是何中信，他是当年为筱月红量身打造的，筱月红研究了一辈子，却没有机会在舞台上演出，现在，她要重返赵都的时候听说女儿受伤了，一蹶不振，她了解到徐刚是小萍最信任的人，让他把剧本带给小萍。小萍一下子就喜欢上了这个剧本，剧团也愿意排演，但是，排演过程十分痛苦，小萍理解不了人物，于是徐刚带赵小萍去见筱月红，筱月红对人物的理解一下子就打动了赵小萍。如果这样来写，故事会显得更顺一些。

假定性与真实性的两难

——《聪明的小空空》笔谈

电视剧《聪明的小空空》很容易让人联想起日本动画片《聪明的一休》。空空的身世基本复制了日本禅宗大师一休宗纯的早年经历，不过把它移植到中国来，父亲由天皇换成了李后主。空空在性格特征上也与一休相似：聪明过人，富有正义感和同情心，用自己的机智和勇气帮助好人、惩罚坏人。所不同的是，这部戏里的小空空还是一休和柯南的结合体。一休能够回答人们在生活里回答不了的问题，空空能解决人们在生活里解决不了的问题。

所以，空空实际上是编导思想的投射。他们在现实中碰到了很多无法解决的问题，比如戏里反映的官员腐败、道德败坏、乱收费等，于是，空空就成了理想的化身。可是，让空空这样一个孩子去解决现实中大人都无法解决、无力解决的问题，虽然是一种美好的理想，未免让孩子的精神世界过于沉重了。实际上这也是整个社会心理的一种投射，现在家长逼着孩子学奥数、进名校，除了望子成龙之外，还有一个潜在的目的，就是寄托了让孩子来解决我们解决不了的问题的希望。另外还有一个层次，当人们解决不了现实问题，尤其解决不了那些有关人生根本的、永恒性的问题时，就会把目光投向宗教，寻求慰藉。《聪明的小空空》之所以会受到一些观众的欢迎，可

能就在于它提供了这样两个东西,既有理想又有慰藉。

在艺术处理上,这部剧能带给人一个思考,就是如何处理好假定性和真实性的关系。编导内心似乎存在着一些矛盾因素。这部作品,它的主要人物、主要情境基本上是建立在假定性基础上的,空空无所不能,但在把假定性的因素最大化的同时,编导似乎在考虑,如果加入真实的历史事件,是不是就能让故事显得更真实。于是,剧中就掺入了"杯酒释兵权"、赵光义与小周后的关系、赵光义对赵匡胤的猜忌。可是,这就带来一个很大的问题。这部戏不是历史剧,主要情节不是根据史实,而是根据编导的想象虚构出来的,与真实的历史是存在矛盾的。比如空空的身世之谜。编导把空空设计成李煜的儿子,李煜死后赵光义把小周后纳为妃子,过了五年小周后又去看儿子,赵光义要害赵匡胤,同时除掉李煜的儿子。历史上小周后和李煜的感情很好,现在存世的三首《菩萨蛮》就是李煜写给小周后的,里面有描绘两人约会时的情景,"花明月黯笼轻雾,今宵好向郎边去","蓬莱院闭天台女,画堂昼寝无人语","刬袜步香阶,手提金缕鞋",但实际上两人没有孩子。赵匡胤对李煜很不错,还把李煜过去的旧臣派去给他当书记。李煜是在赵光义即位之后被赵光义杀害的,小周后在李煜死后不到一年也死了,所以戏里涉及的这段史实,特别是赵光义带着小周后去暗害赵匡胤,就显得有点错乱。这些似是而非的历史不但不会增强真实感,恰恰相反,会戳穿本来观众认可的假定性。"杯酒释兵权"那段也是如此。

当然,不是不可以写历史,但这里的历史应该是放在背景上的、虚化了的历史,把真实的人物放到假定的场景中,会让假定性显得不真实。这就像京剧舞台上,一根马鞭代表战马,这是观众和艺术家共同约定认可的艺术真实,如果真把一匹马牵到舞台上,反而会破坏艺术的真实。

关于假定性,似乎有这样一条规律:越是建立在假定性基础上的影视作品,对细节真实的要求也就越强,细节上的疏漏会妨害观众对整部作品的认同。剧中就有不少这样的疏漏。

一个是情节的随意性。剧中有两个人物,一个是青娥,一个是黑山公,

两个人物开始是跟主要情节纠缠在一起的，但越到后来，越游离于主要情节之外，特别是青娥，开始时出现了一下，然后一下子跳到最后才出现，而且出现也没有什么理由，完全是编导想让她来推动一下情节。还有，空空的身世之谜也没有利用好。他思念母亲只停留在感情上，没有动作。设想一下，如果让空空的身世之谜贯穿始终，成为剧情发展的强大推动力，后面赵光义来寻找空空，母子两人相对才会有力量。还有，皇帝赐给空空清朝才有的黄马褂。剧中有个张巡捕，但巡捕是清朝才有的，放在是宋朝，应该叫捕快。赵光义到佛寺里，他住的禅房摆着唐三彩。唐三彩是冥器，用来陪葬的东西，中国人向来以为不祥，古代没有人收藏那东西。民国以后，欧美人喜欢收藏唐三彩，国内才开始认识到唐三彩的价值。

另一个是语言过于现代化。使用现代白话是没有问题的，但不宜出现时代特征过于明显的东西。比如大师兄给小师弟讲道理："你难道没听说过，好的开始是成功的一半吗？"把英语中的格言放在这里，感觉有点搞笑。金公子说："你让我好好改造。"贾狗说："我只是个打工的。"这些语言都很成问题。

还有，关于佛法，也出现了一些常识性的错误。比如方丈大师教导空空："要以天下为己任。"佛家讲四大皆空，没有以天下为己任这一条。另一次，方丈大师给空空说禅："没有最黑，只有更黑。"这不是佛法，感觉有点雷人。

用经典元素再现民族记忆

——电视剧《阿娜尔罕》评析

电视剧《阿娜尔罕》是红色经典改编电视剧中比较成功的一部。它通过阿娜尔罕和库尔班这一对年轻人对于爱情和自由的执着追求，揭示出新疆和平解放是历史发展的必然和新疆人民的共同选择这样一个主题，从而加深了观众对新疆地区历史、现实的认识和思考。

从一部 90 分钟的电影到一部 20 集的电视剧，《阿娜尔罕》的改编提供了很多值得总结的经验。它在保持与原作故事走向、价值取向、审美追求一致，保持原作人物性格鲜明、民族风情浓郁等特色的同时，努力用具有时代特色的新鲜内容来丰富作品的思想内涵，在营造历史氛围、刻画人物形象、深化主题思想等方面实现了创新和超越。

电影《阿娜尔罕》诞生于 20 世纪 60 年代，创作中不可避免地打上那个时代的烙印。它直接地以阶级斗争、阶级压迫与反抗为主题，好人坏人一目了然，对立阵营界限分明，人物比较单一和极端化。电视剧《阿娜尔罕》更多地把政治性内容推到背景上，而着力描写人物的命运。阿娜尔罕、库尔班的性格发展脉络体现出强烈的命运感，他们的爱情具有比较鲜明的悲剧色彩。作品在准确再现过去时代风貌的同时，把个人对于爱情、自由的追求置

于国家变革、民族解放的大背景下，将个人命运与民族命运紧密结合在一起，为人物命运注入了比较深厚的历史感。这既凸显了原作中新疆人民争取自由解放的内涵，又用人物命运的发展变化丰富了这个内涵，使作品的主题得到深化，超越了简单的阶级压迫与反抗，而体现为对人的尊严、对生命尊严的一种自觉追求。乌斯曼千方百计要致阿娜尔罕于死地，阿娜尔罕受尽摧残、九死一生，自始至终都在不屈不挠地反抗压迫，但在黑暗的旧时代，她的一切反抗，看起来都是那么渺小，而且越是反抗，她的苦难就越深重，只有当她的反抗融入整个民族争取自由解放的斗争中，才最终改变了自己的命运。阿娜尔罕命运的重大转折是与历史进步紧密联系在一起的。就在革命即将胜利的时候，库尔班倒在敌人的枪口下，无法享受胜利的成果。这一情节强化了他们对于美好爱情的追求，也喻示了维吾尔族人民走向自由解放的历史进程的艰难。库尔班和阿娜尔罕的爱情悲剧，实际上正是体现了"历史的必然要求与这种要求不可能实现的悲剧性冲突"（恩格斯语）。

与电影相比，电视剧《阿娜尔罕》的人物的性格更加丰满动人。创作者有意识地在作品中注入人性的因素，变原作中单一的、类型化的人物为血肉丰满、层次丰富的人物，特别是表现了地域环境、文化、宗教对于人物性格、生活的影响。比如对伊明这个人物，作品没有把他简单化，不是把他写成一个彻头彻尾的坏人，而是着力表现其复杂性。创作者有意识地把他写成一个伪善的人，但是在具体的情节和细节中呈现出来的内容却更为丰富，他对民族歌舞的热爱，对阿娜尔罕的喜欢，都有真诚的成分，人物性格中存在着一些相互矛盾的地方。于是作品中就出现了一个非常有趣的现象：人物部分地偏离了创作者设计的初衷，而按照自身的性格逻辑去发展，最终呈现出来的形象比创作者原先设计的更生动、更饱满。在某种意义上可以说，他是这部电视剧里塑造得最为成功的一个人物。再比如大毛拉，他在关键时刻解救阿娜尔罕，不断地表现出对生命的尊重、对善的追求，以及对以乌斯曼为代表的恶势力的谴责，这既体现了当时的历史真实，又是现在的改编者审美思维与时俱进的一种表现。这样的内容在电影《阿娜尔罕》产生的那个时代

是不太可能出现的。当然我们没有必要苛求当年的电影，不过电视剧在这些方面，的确超越了原作的历史局限性。

与电影相比，电视剧《阿娜尔罕》的色彩更加鲜明。这里面的色彩来自单调、压抑的环境与人物生机勃勃的抗争精神的对比，来自人物悲惨命运与乐观精神的强烈对比，也来自民族文化中经典元素的恰当运用。在人物塑造方面，作品在阿娜尔罕身上注入了尽可能多的文化元素，将人物性格、命运与民族歌舞巧妙地结合起来，将民族历史记忆与文化符号巧妙地结合起来。阿娜尔罕能歌善舞，她的悲惨命运开始于伊明对她歌舞天赋的发现，她在快乐的时候、痛苦的时候都会用歌舞来表达自己的心声，歌舞是这个人物，也是维吾尔族人民生命的一种存在方式，在作品中起到了深化人物形象的作用。阿娜尔罕身上集中体现了维吾尔族人民善良、刚烈、热爱自由的民族性格，既是维吾尔族人民争取自由幸福的象征，又是维吾尔族人民文化性格的代表。这样的人物定位使得民族歌舞跟剧情结合得非常紧密，不过，有时候民族歌舞也会作为一种相对独立的元素出现，体现出维吾尔族人民的民族思维和民族的审美理想，具有比较强烈的冲击力。同时，剧中的其他一些人物性格也具有鲜明的色彩，比如仗义的热合曼、智慧的杜禾多、忍气吞声的茹鲜古丽、冷血的玛莎，这些人物身上的色彩都从整体上丰富了电视剧的内容。另外，对自然环境的展现也为作品提供了丰富的色彩。整部作品以灰、黄为主色调，蓝天、荒漠、胡杨有力地衬托出下层人民美好的精神世界和对幸福、自由的追求。

应当说，新疆的地域特色、文化形态为电视剧的创作提供了非常丰富的素材，而善于从本民族独特的历史文化中汲取营养，运用经典的文化元素再现民族的历史记忆，是本剧成功的关键。电视剧《阿娜尔罕》的成功，体现出新疆地区电视剧管理者、创作者独到的文化眼光，对于在市场经济的条件下，如何更好地适应当代观众的审美需求，发挥少数民族地区的优势和特长，增强电视艺术生态的多样性，给我们带来了很多有益的启示。

正剧与喜剧的界限

——《好大一个家》笔谈

《好大一个家》是用普通人的情操表现生活美好、传递正能量的作品。在对这部作品的判断上,我不太愿意称之为喜剧,而宁愿称之为具有喜剧色彩的家庭伦理剧。这是一个事实判断,不是一个价值判断,是不是喜剧并不影响这部作品的价值,但是判断这部作品是不是喜剧,由此带来的问题却非常值得思考,比如我们为什么缺少喜剧,应该怎样创作喜剧,观众需要什么样的喜剧,等等。

当然,喜剧的形态是多种多样的,也有所谓正喜剧的说法,现在,不同类型、不同美学范畴的作品也常常会出现边界不甚清晰的情况。可是,我始终难以判断这到底是不是一部真正的喜剧。可能这部作品的特点,或者说它的魅力就在这里,它所提供的生活的丰富性和复杂性难以进行理论上的界定。

陈佩斯在导演阐述中说:"这部剧最吸引人的是它在平淡中充满暖暖的爱。对生命的观照,对亲人的爱,对亲人的不离不弃,对爱大胆的追求,对承诺的担当与坚持。爱人,爱他人,是本剧的灵魂。"

这种对下层百姓的爱和人文关怀充溢于整部作品之中,是这部作品的亮

点。但同时，这种爱、这种关怀也抑制了作品的喜剧性。艺术的辩证法就在这里。由于编剧、导演在人物身上倾注了饱满的感情，反而削弱了喜剧性。为什么呢？因为喜剧诉诸人的理智，而不是诉诸人的情感，作为审美主体的观众，当他对人物充满感情时就不会觉得可笑。

生活的美好、人的美好显然不是喜剧的核心。在这部戏里面，本来居民为拆迁纷纷离婚是一件很可笑的事情，这个情节完全可以通过夸张和变形显得更加可笑，但是，由于作品中艺术家情感的自然流露，观众更多地感到的是同情，而不是可笑。同样，尤曙光和李婉华费尽千辛万苦在酒店开房，享受得之不易的幸福时光，正要缠绵之际，偏偏警察接到报案扫黄，把两人抓个正着，这当然是一个很好的喜剧性情节，但是，由于艺术家在前面用大量笔墨描绘了两人在一起的艰难，当两人在一起时又营造了非常温馨浪漫的氛围，所以这时观众更多地感到的不是可笑而是辛酸。另外，赵迎春从植物人到苏醒，让尤曙光、李婉华、齐大妈等人陷入两难境地，这本身是一个很好的喜剧情境，但是，其中最关键的人物尤曙光，本身是一个道德模范式的人物，正直、善良、勇于担当，最多就是有点苦闷和寂寞，是一个好男人中的好男人，这样一个近乎完美的人物，从根本上来说是缺乏喜剧性的，他的很多行动也不是强化而是削弱了喜剧效果。

喜剧是缺陷的艺术。即便是所谓正喜剧里的主人公，也应该是有缺陷的。完美的、理想化的人物与喜剧精神是不相容的。一旦人物具有崇高精神，就走到了喜剧的反面。

喜剧还是矛盾的艺术。有人想过更好的日子，有人妨碍他过好日子，这并不一定带来喜剧性，只有当有人想过好日子，而他自身的性格妨碍他过好日子时，这种矛盾才会带来喜剧性。有缺陷的人、永远都不完美的生活，放在一起才会产生喜剧性，当然这种缺陷不是拿人的生理缺陷开玩笑的那种。如果生活越变越好，还会变得更好，这样一种情境肯定不会具有喜剧性。所以，最后一集就显得有点多余，所有矛盾都已经解决了，最后有点儿大家一起开联欢会的感觉。

毋庸讳言，我们这个民族的喜剧传统相对比较缺乏，从元杂剧到现代话剧，挑来挑去也挑不出几部具有代表性的喜剧作品。造成这种现象的原因很多，其中有一个很重要的，大家都不太愿意说的原因，就是文化传统、民族性格对喜剧的抑制。时至今天仍然有很多人认为，积极向上的思想内容配上一点笑料就成了喜剧，这是根本错误的。

喜剧不是喜剧效果的堆砌，而是喜剧精神的体现。喜剧就是要写有缺陷的人、不完美的社会，如果一切都完美了，也就没有喜剧了，也就不需要喜剧了。我们追求这个，追求那个，却常常忘了最根本的东西。喜剧，就是要让人发笑，这是第一位的，忘记这一点就写不出好的喜剧。当然，我们需要的，是健康的、自然的笑声。让观众由衷地发出这样的笑声，本身就是一件非常美好的事情，这样的笑声当中，肯定蕴含了非常丰富、非常有意义的东西。

《出关》：一部风格化的现实主义作品

《出关》是一部非常独特的戏，视角独特、人物独特、风格独特。关于国共合作这段历史，可以有很多种不同的写法，但《出关》的确可以称得上是独辟蹊径。

我不太同意把这部戏看作传奇剧。传奇剧表现的是奇情异事，经常会采用偶然、巧合、夸张等手法，但是《出关》写的是历史进程中实际存在的社会矛盾，是普通人的现实情感，尽管它的故事是虚构的，情节是曲折的，但还是非常注重生活质感，注重生活逻辑的合理性，它是独特的，而不是奇特的，无论它所表现的人物还是环境，都是既有特殊性又有普遍性，所以我更倾向于把这部戏看作一部风格化的现实主义作品。

这部戏的几个主要人物都能立得住。刘一手有坚定的革命信仰，又有灵活机智、随机应变的斗争策略，还有处变不惊、诙谐率真的个性。这些来自他的生活经历和工作特点，不同于传奇剧。传奇剧写的基本上是扁平的、类型化的人物。以前写这类人物，容易写得正气凛然，但刘一手让人感到亲切、接地气，是一个生动、丰富、有血有肉的人物，比较符合当代观众的审美习惯。这部剧里的一些小人物写得也比较好，比如一把抓，没有把他脸谱

化，而是通过他与丁成义、刘铁男的关系，深入揭示他内心深处的矛盾，写出了一个想过安逸生活而无法过安逸生活的小人物的苦楚。在一个着墨不多的小人物身上写出人的复杂性，这是一件不容易做到的事情。与一把抓不同，对忠叔这个人物，作品着力强调的是他的忠诚，突出他个性中最鲜明的地方。针对不同的人物，采用不同的方法，让这些次要人物的性格凸显出来，这些都是值得称道的地方。

从历史的标准来看，这部戏里也还有一些地方比较粗糙，影响了全剧的真实性。

第一，对于战俘营氛围的表现有些欠缺。战俘营里的气氛应该是压抑的、紧张的，而剧中红军战士在战俘营里过得太轻松了，想干什么就干什么，尽管有时会遭到一点处罚，但不会对他们带来根本的影响。这毕竟是在战俘营，是在国共对立那样一个严酷的环境中，因而要有足够的严酷性和压迫感。比如丁成义和刘一手下棋赌生死，这个地方应该写成一个真正的生死考验，剧中刘一手表现得过于从容，你要杀我就杀我，我们跟你没什么好说的，对生死根本就无所谓，感觉丁成义上赶着跟他下棋，目的就是要给他一条生路。九福被抓，还乐乐呵呵地跟刘一手开玩笑，感觉也不太对。

第二，一些情节和语言的设置有些随意。比如韩江雪想要穿红军军装，丁成义不同意，韩江雪去找司令申诉。一个红军战士为什么会找反动派头子申诉？逻辑上讲不通。可笑的是，司令不同意，韩江雪就换上了国军军装，后面的剧情中，韩江雪有时候是时装，有时候是红军军装，对于她这么一个把信仰看得比生命还重的人，这么换来换去的，到底为什么？感觉比较随意。比如刘一手设计让丁成义手下除掉皮三，人都埋伏好了，明明是要抓接头的人，为什么皮三一跑就开枪打死他？不打死行不行？比如刘一手第一次逃跑回来，见到丁成义拒绝说出理由，这么重大的事，不能由着他，丁成义能不能想办法逼他说？刘一手让刘铁男从洞口跑出去，白军守在洞口抓人，既不清点人数，也不下去看看，漏掉一个刘铁男竟然毫不知情，等丁成义发现了，让扁豆和齐闯在路上守着，齐闯轻而易举就把铁男放跑了，剧情设置

太过儿戏。这是关键的情节点，可以制造悬念的地方，应该写出点有意思的戏来。还有，刘一手开会时对大家说："但我们党是不怕困难的，有困难解决困难，没有困难制造困难也要解决困难。"这种调侃就太过分了，与那个时代环境严重脱节。

 第三，人物行动动机不充分。比较突出的是谢雨亭。他潜伏在战俘中的目的是什么？为什么不断挑起暴动？总共就那么几个战俘，他待了那么长时间，对谁是首领应该是清楚的，在战俘已经暴动的情况下，要杀谁，理由已经很充分了。如果说前面是为了找三人小组、消灭战俘，后面当卢司令已经决定让红军战俘当炮灰时，他为什么还要不断挑起暴动？如果是为杀刘一手找借口，这个理由就更不充分了，动机不清楚，人物形象就比较模糊。

《历史永远铭记》：用情感结构历史

在重大革命历史题材传记作品中，《历史永远铭记》有两个突出的特点：第一，它基本上是以人物情感线来结构故事，明线是马海德对苏菲的感情，暗线是马海德对中国的感情，把两条线索扭结在一起，可以更清晰地展现马海德的人生轨迹。剧中改动了历史上马海德与苏菲相爱的史实，这种写法的好处是比较贴近生活，比较容易展开故事，也比较容易引起观众的共鸣。第二，它不以追求情节的曲折和冲突的激烈为目的。这不是说它不重视情节、故事，像马海德和苏菲的几次相遇，用"丢手坠""还手坠"来勾连人物的情感，还有马海德派三斤半传情达意，情节设计得都比较巧妙。

总体来看，这部戏追求的是一种比较内在的东西。作为人物传记片，它的框架是非常清楚的，就是人物的经历，这是刚性的，可以想象、虚构的空间不大，如果过度虚构，肯定会显得不真实。所以，主创人员把笔墨主要花在表现人物的心路历程上，比较多地放在为人物在特定历史环境中的行动提供心理依据上面，让事件为人物服务，根据表现人物的需要来剪裁素材，根据表现人物心理的需要来结构故事。剧中的几个主要人物，马海德、苏菲、李宁远、洪云飞、宋贞娣的心理线索非常清楚，感觉很真实。

作品写出了马海德如何由一个自由主义者变成一个马克思主义者,由一个美国人成为中国的女婿,又成为一个中国人,最后连他的思维方式都中国化了,由同情苦难深重的中国人民到自觉地为中国人民的解放事业奋斗。这个过程中的几个重要转折点都非常清晰,也令人信服。这是很不容易的。这部戏表面看起来没什么技巧,但从个人的生活经历中为人物生活道路找到合乎情理的解释和依据,这是真正的技巧。

然而对于一部严肃的历史剧来说,历史的质感非常重要,一个很小的细节,常常就会破坏历史氛围的真实。

第一集表现马海德初到中国的故事,其中讲述马海德在教会医院工作,上海英租界的印度巡捕到医院驱赶伤员时,出现了一处明显的失误。印度巡捕手拿一纸文书说道:"工部巡捕房命令,要求这里的伤员全部转移。"这里,正确的说法应该是工部局,指的是租界行使行政权的机构,相当于市政委员会,而工部是中国古代的政府机构,遗漏一字,谬以千里。还是在这一集,院长对马海德说:"9月18日是中国的国耻日。"那时候从未有过"国耻日"的说法,这样讲是毫无依据的。

第二集表现宋庆龄接受毛泽东的请求,请路易·艾黎给他推荐一位外国医生、一位新闻记者到西北苏区考察,路易·艾黎回答道:"燕京大学的斯诺教授曾经去过西北,他是一位颇有影响的记者。"这是明显的史实错误。事实上,埃德加·斯诺在此之前并未去过西北,他曾担任美国一些报刊的通讯员,此时的职务是北平燕京大学的讲师,而不是教授,按照他的资历,当时还不太可能成为燕京大学的教授。另外,处决共产党人时,国民党军官宣布:"今天我们在这里,公开枪决反党反政府的危害国家利益的共党分子。"反党是中华人民共和国成立后的提法,民国时候大概没有反党这种提法。

第七集有这样一场戏,宋庆龄向马海德和路易·艾黎介绍形势时说:"日本侵略者在北京附近的宛平城对中国军队发动了进攻,目前这一事态还在恶化中,上海日租界的日军也加强了戒备。"这段话有明显的史实错误。当时的上海租界分为公共租界(由英、美租界合并而来)、法租界和华界三部分,

日本在公共租界确有驻军，但上海从来没有正式的日租界。直到 1937 年 8 月 13 日 — 11 月 10 日淞沪会战中，日军将公共租界北区和东区作为进攻中国军队的基地，并以海军陆战队代替租界巡捕，公共租界在事实上被分割成两部分，苏州河以北地区成为日军控制的势力范围，人称"日租界"，但淞沪会战之前绝对不会有"日租界"这种说法。

第二十七集，格林和苏菲谈马海德的生活经历，本来是一段非常好的戏，苏菲问："他不是从医学院毕业的吗？"格林说："他后来又到了瑞士大学，获得了博士学位。"马海德是在日内瓦大学获得了博士学位，与所谓瑞士大学扯不上半点关系。

还有，剧中对学生爱国行动的表现过于直白，如苏菲在上海，差不多每次出现就撒传单、喊口号，显得简单了一点。对马海德一次次大胆的追求，苏菲的感觉有点麻木。其实，这些地方人物的心理层次可以更丰富一些。扮演毛泽东的演员选得实在不好，既谈不上形似，又谈不上神似，没有一点儿精气神儿。

巧妙运用艺术原型

——《继父回家》笔谈

《继父回家》是一部感情饱满、正能量充沛的作品,既表现了生活真实,又揭示出生活的意蕴和意味。它与前几年集中出现的"幸福剧"有一定意义的承续关系,都是表达普通百姓的喜怒哀乐和对美好生活的追求,但是又写出了一些新意。它呼唤人间的真情真爱——这是从《渴望》以来,家庭伦理剧一以贯之的主题,又通过宽子在回家过程中身份的不断变化,触及人物重新寻找自我身份这样一个带有普遍意义的命题。

这部戏最成功的地方在于艺术原型的巧妙运用。这个故事的原型是非常清晰的。对作品产生最直接影响的是夏衍的《上海屋檐下》,匡复、杨彩云、林志成三个人的关系,影响《上海屋檐下》的是雷纳·克莱尔的《巴黎屋檐下》,还有好莱坞的一些作品,再往前追溯,是莫泊桑的《归来》里面的马丹大婶和她的生活,这个原型可以一直追溯到《奥德赛》。这样一种利用经典故事原型重写的手法让观众更容易接受,会产生强烈的感染力。

在这个故事原型中,感情纠葛、内心冲突和思想矛盾是最基本的东西,虽然内心冲突激烈,但每个人都在为别人着想。《继父回家》保留了这些东西,但与以前这些作品不同,它所表现的生活环境不再阴暗、压抑,里面

的人物也不再势利冷漠，而是阳光、乐观、向上的，这是我们这个时代和生活的基调。相应地，与《上海屋檐下》里那种牺牲自己成全别人不同，《继父回家》所呈现出来的是对美好生活和自我完善的自觉追求，这就使得作品的意蕴非常丰富。不过有的地方，心理层面还可以挖掘得再多一点。比如丁洁和司徒憾分手，对于司徒憾，丁洁毕竟是有承诺的，两个男人都有可爱的地方，面对选择时她的纠结、反复可以再多一点，这样会更好看。最后司徒憾、海伦与嘉嘉相认这几集戏，总体上感觉平了一些，缺乏明显的高潮。从前面的戏来看，丁洁一直是个近乎完美的人，而太完美就容易显得不真实，有了认亲这一段，让丁洁的感情受到严峻的考验，升华了人物的情感，让人物更加可信、更加丰满。不过，这部戏叫"继父回家"，但主要是围绕着丁洁和宽子两个人的关系来写，宽子的戏虽然很多，但整个情节的重心是放在丁洁身上的，如果放在宽子身上也许效果更好一点。

《继父回家》具有强烈的生活质感，善于通过细节刻画人物。总体来看，这部戏的戏剧冲突并不十分激烈，不同于现在流行的那些重口味的作品，主要人物中没有明显的坏人，都是有缺点的好人，故事并不复杂，但情感非常饱满，很多细节运用得非常成功，比如宽子为救嘉木逃离传销组织受伤，丁洁见到嘉木，先是愤怒，后是抱住孩子，那种爱恨交加的心理表现得非常好。还有，丁洁一家人接宽子回家，一家人热热闹闹，后面紧接着司徒憾坐在汽车里，拿起放在座位上的一束鲜花，从他的视点来看丁洁一家人，很有层次，而且把人物的失落、怅惘表现得非常充分。

同时，这部戏着力用底层百姓的美好情操来表现生活朴素的诗意，比如丁洁懂得珍惜、懂得感恩，宽子总是在说"我怕给你添麻烦"，这些都是非常美好的东西。演员的表演也很朴实自然，有很多出彩的地方，比如丁洁和司徒憾分手时，丁洁叫住司徒憾，司徒憾转过身来，丁洁身子晃了一下，想走过去，但终于没有走过去，表演很细腻，对人物心理把握得很准确。

值得肯定的是，这部戏具有一定的喜剧色彩，而又避免了创作中的泛喜

剧化倾向。前些年创作中有一个不好的风气，就是泛喜剧化，不管什么戏都要来点搞笑的东西，有时候让人笑得很不舒服，这种泛喜剧化表面看来不是大问题，但对于创作风气的影响非常恶劣。这部戏里的人物，比如老太太、杨德利身上都有一些喜剧色彩，这里的喜剧色彩符合人物性格，也符合特定的情境，带来的是健康的、自然的笑声，不是勉强的、空洞的笑声。

自然景观与人文景观的完满融合

——《北纬 30°中国行》笔谈

　　《北纬 30°中国行》堪称大手笔的作品，既赏心悦目，又有文化内涵，代表了央视纪实类节目的水准和方向，体现出国家电视台应有的风范。就某一集来看，或许有这样那样的不足，但把它作为一个整体来看，各个部分的内容相互补充、相得益彰，弥合、减弱了单独看起来的不足，产生了这样一种效果，就是它没有追求视觉的冲击力，整部作品却有着很强的冲击力。

　　这是一部自然景观和人文景观达到比较完美融合的作品。这种融合采取了一种自然渐变的方式，不是采取一个个跑着看景点的方式，而是非常自如地穿行在自然和文化之间。它注重挖掘日常生活中的文化内涵，但作品中呈现出来的文化不是板着面孔的教科书，不只是亭台楼阁、子曰诗云，而是生动的、形象的，与人民群众的日常生活紧密结合在一起的，因而充满了趣味性。比如黄山的风景和挑山工，记者体验挑山工的辛劳，向挑山工致敬，向屈原庙的守庙老人致敬，都传达出独特的创作理念。一方水土养一方人。在独特的地域环境中，人的生活方式一代代传承下来就是文化，决定我们生活态度和反应方式的不只是个性，还有文化，这是更深层次的东西。

　　这又是一部奇观与常态达到比较完美结合的作品。北纬 30°是一个神

奇、神秘的地域，最初吸引节目制作者的也许就是这种神奇和神秘。但这部片子好就好在采取了一种客观平实的叙述基调，娓娓道来，不只是呈现看的结果，更重要的是呈现看的过程，通过记者行走、观看、体验这样一种视角，达到奇观和常景、常态的融合。所以看这部作品有一种非常鲜明的"在路上"的感觉，它和其他作品区别的地方，就是强化、突出了这种"在路上"的感觉。走的人多了，也就成了路，看的人多了，也就成了风景。比如尼玛那集，在经常有熊和狼出没的藏北高原，摄制组的两辆车都陷在泥里，找老乡帮助拖车却又出现了意外，最后只好用哈达拖车。纳木错岩壁上神秘的宗教符号，自然保护区野保员的生活，年轻的野保员因为藏羚羊被野狗咬死而痛心不已，这些"行走"的细节增强了作品的生动性和趣味性，其实，作品最动人的地方，就是这些看似不太重要的细节和瞬间。

这还是一部知识性和趣味性达到比较完美结合的作品。北纬30°是一个很好的视角，特别是有爱尔曼那本描述北纬30°神秘景观的著作在先，增强了观众的收视期待。比如"江南第一村"按照九宫八卦排列的布局，景德镇瓷器烧制的过程。还有第74集，从赶秋节上苗族小伙子如何谈情说爱，一直讲到沈从文的《边城》，把知识与当代人的生活结合起来，以一种富于人性的方式表达文化。

整个片子保持了一种清新自然、轻松随意的风格，但有时候在表现生活细节的时候过于随意，也暴露出知识准备的不足。记者提的问题显得过于幼稚，比如问野狗为什么会咬死藏羚羊。我们可以追求轻松随意，但是这种轻松随意一定要经过周密的设计和别具匠心的剪裁，是设计之后的轻松随意，经过设计，又保持了生活的多样性和复杂性。另外，各集之间有不平衡的感觉，有的比较生动，有的就不那么生动；有的内涵比较丰富，有的就相对薄弱一些。这当然跟当地的环境、文化特色是不是鲜明有关，也跟掌握的材料是否丰富有关。这就需要更加注重细节的生动性，越是那些不熟悉的地方、吸引力相对差一些的地方，就越要在细节上下功夫。同时，对于细节的表现，也不是越丰富越好，要注意挖掘那些以往较少被人注意而又富有意蕴的

细节，特别是那些具有揭秘色彩的细节，类似南昌宣纸、刺绣那样的东西，就很有揭秘色彩。

对于这样一部大体量的作品来说，很重要的是有一个基本的理念，用这个理念统摄全局，整个作品才不会显得松散。北纬30°这个理念提供了充分的空间，可以把行走、体验、发现这些动作发挥到极致，还可以提出更高的要求，比如沿着北纬30°自东向西，在自然地理、人文地理、文化特色上究竟发生了怎样的变化？造成这种变化的原因是什么？我们当然不是要去做论文，但如果我们编导心中有这样一个理念，而不仅仅是因为它们同在北纬30°线上，就把它们放在一起来讲，真正讲出浙江人之为浙江人、湖南人之为湖南人、四川人之为四川人，并进而揭示中国人之为中国人的那些东西，这个片子的意蕴就会更加丰富，也就会具有更高的文化价值。

真实是一种力量

——电视剧《春天里》评析

没有炫目的明星，没有华丽的背景，没有夸张的搞笑，由管虎执导的29集电视剧《春天里》之所以让无数观众为之感动，就是由于它的真实性。

《春天里》的情节非常简单，讲的是一群民工讨薪的艰难历程。每个人都有着不同的遭遇，又都有着同样的辛酸。他们渴望融入城市却遭到排斥，为城市发展做出了巨大贡献却无法享受发展的成果。

在此之前，没有任何一部作品如此真切地表现过民工的生存状态。他们质朴、友善、讲求实际，没有多少文化，有时也会开一些粗俗的玩笑，同时，他们勤劳、刻苦、富于忍耐精神。他们的生活目标十分卑微，来到城市就是为了挣点钱，仅此而已。在他们看来，干活拿钱是一件天经地义的事情，但如同很多天经地义的事情一样，在中国的社会现实中要付出难以想象的代价。日复一日地，讨薪从希望开始，以失望结束，生活降低为生存这一最基本的需求，但他们仍然顽强而坚韧地挣扎着，用微薄的力量维护被践踏的权利和尊严，在看不到希望的时候依然充满了希望，在发现自己无力改变现实的时候仍然拒绝放弃。支撑他们坚持下去的，是坚信诚实劳动可以创造美好生活的善良愿望。这种对于劳动价值和劳动者尊严的肯定，也贯穿于整

部作品之中。

谢老大、杨志刚、陆长有、王家才、薛六……这些人物像是从生活直接走进电视剧中，与观众不期而遇。仅仅是惟妙惟肖地塑造了一群民工形象，本身已经是一项非常了不起的艺术成就，但不仅如此，《春天里》还写出了民工这个群体的精神实质：归属感的严重缺乏。

城市生活是美好的，但美好的生活却不属于他们。他们离开土地，在城市中漂泊，对于乡土却没有多少依恋；他们都有要过好日子的愿望，命运却不掌握在自己手中。杨志刚和薛六为了争夺铺位打架，王家慧努力寻找可以安放一张床的地方，他们都想找一个栖身之地，但这个栖身之地却难以得到，而且经常遭受威胁。尽管这样，城市文明对他们还是有着强大的吸引力，对于女人来说尤其如此。无论王家慧还是秋月都不愿意回家，她们眷恋城市的生活方式。王家慧对薛六说："我是想要在城里活着。"城市意味着希望。

然而对于城市而言，他们只是廉价的劳动力。民工这个称呼像城市强加给他们的一个标签、一种束缚。他们忍受着过多的误解、歧视和轻蔑，对城市充满恐惧和不信任。谢老大在这个群体中比较具有代表性，杨志刚则与自己所属的群体格格不入，但相同之处在于，他们对于自己的社会地位都有着清醒的认识。当谢老大教育栓子说："你是民工，你忘记你是谁啦？"他视为当然地接受了这种歧视。当杨志刚理直气壮地说自己是民工的时候，他是在对抗，但他的对抗却是那么无力。

面对城市的隔膜和冷漠，他们的内心深处是极为痛苦的，有时候，这种痛苦以悲喜剧的方式呈现出来。谢老大因为讨不到工钱喝醉，一边向大家诉说自己的儿子快死了，一边发出刺耳的笑声。这时，我们宁愿他流出泪水。他们忍耐着不该由自己承受的痛苦，但这仅仅是忍耐，不是麻木，因为他们已经开始自觉地争取属于自己的权利，多少有些胆怯然而坚定地捍卫着自己的尊严。所以，陆长有拒绝了老杜用来收买他的钱，却拿走了属于自己劳动所得的那份，并执意要老杜找给他零钱。正是由于对民工精神世界的深刻揭

示，作品没有流于空洞的批评，也没有陷入对弱势群体的廉价同情。

作品的深度取决于人性的深度，亦即人物心灵的深度。《春天里》的深刻之处，就在于没有回避民工身上的弱点，而力图揭示生活的复杂性和人物灵魂的复杂性。毋庸讳言，民工身上保留着很多不文明的习惯，带有根深蒂固的小农意识，有时甚至显得自私和冷漠。比如，薛五对想要帮助王家慧的薛六说："我想救别人，哪个救我？"王家慧对费尽千辛万苦为她住院凑钱的人没有丝毫感激之情，只是随便地扔下一句"等我找到工作还他们就是了"。本来是同舟共济的伙伴，但几个留下来讨薪的民工却为了10块钱的伙食费钩心斗角；王家才为了报复，偷偷撒了薛五一身水泥，过后又不敢承认；陆长有不顾自己与大众浴池签订的合同，说走就走；谢老大带栓子去卖血，却骗栓子说是检查身体；王家才和陆长有胆小怕事，讨薪过程中发生冲突时临阵脱逃，这些细节有时是近乎残酷的灵魂解剖，都在深切的同情中寄寓了强烈的批判精神。作品还借精明的谢老大之口，揭发出几个同伴各自的私心，表现出民工对于自身的反省，而结尾处老周和王家才的锒铛入狱，更带有某种警示意义。

人性的深度也体现在对心灵沉沦与救赎的关注。这突出表现在薛六与王家慧的爱情关系上。王家慧对于爱情和幸福的追求是盲目的、扭曲的，对于一心帮助她、毫不嫌弃她的薛六，冷冷地回答道："我想要的你一样也给不了我。"与此相反，薛六这个形象非常阳光，也带有一点理想化的色彩。他从一见面起就不可救药地爱上了王家慧。他的爱情有点天真、有点冒失，又有点执拗，他所做的一切完全是内心的自然流露。他宽厚、善良、富于同情心，没有那么多算计，最终用真诚和善良感动了王家慧。这个人物的魅力就来自他的单纯。黄渤的表演带有很多即兴的成分，管虎则让他的潜质得到了最大限度的发挥。于是，我们就看到了一个极具光彩的民工形象——这是当代电视剧画廊中最动人的艺术形象之一。

人性的深度还体现在对小人物美好心灵的热情讴歌。剧中，王家慧陷入困境时，许多素不相识的人伸出援助之手；杨志刚饱受董飞的欺凌，却在关

键时刻救了他一命；栓子为了报答谢老大的养育之恩，执意要给病危的狗蛋换肾；薛五出了事故，民工拿出最后一分钱给薛五治病，就连原先对钱财斤斤计较的陆长有也捧出了自己全部的血汗钱。这种相互扶持给了他们坚持下去的勇气，而人物在逆境中迸发出的无私精神又给作品带来向上的力量。

准确地讲，管虎的着眼点不是民工本身，而是民工与他们生存世界的关系，因此，渗透在作品中的，不仅有对下层人民强烈而真挚的感情，而且有对生活的透彻理解。当我们说到民工的时候，更多的是把他们作为一个群体，而管虎最感兴趣的，首先是作为个体而不是群体的民工。管虎的与众不同之处就在这里。更进一步来说，作品的独特性并不在于描绘了民工这个以前较少获得表现的群体，而在于从民工与城市的关系来透视中国人普遍的生存状态。在某种意义上，管虎对于民工生存状态的探究过程与剧中人李海平基本上是类似的，从试图理解他们，到最终和他们在一起。

《春天里》的真实性主要来自强烈的生活质感，决定故事走向的不是戏剧动力，而是生活自身的逻辑。可以看出，管虎是在最大限度地再现生活的自然形态，而较少对生活进行戏剧化处理，甚至不回避生活的杂乱无章。故事的几条线索各自平行发展，人物几乎没有主次之分，在叙事上基本按照生活本身的自然顺序，尽量表现事件的完整过程。很明显，管虎是在有意识地保留偶然性的东西。作品中有大量偶然性的东西，但没有什么多余的东西。

《春天里》的真实性也来自强烈的纪实风格。管虎不是有意识地过滤生活，也没有把自己的思想强加给生活，而保持了一种客观、冷峻的叙述风格。在管虎身上，对真实的追求成了一种本能。肩扛式摄像机的大量使用，非职业演员的采用，演员的即兴表演，对白的高度生活化，以及大量方言土语的使用，都增强了作品的纪实风格。同时，摄像机永远处在不断的追踪过程中，与生活自然运行的节奏保持一致，丝毫没有卖弄技巧，甚至看不出剪辑的痕迹。但是，这并不意味着不加选择。管虎在素材的选择上是十分精心、精准的，在光线的处理上也非常讲究。整部作品洋溢着一种温暖柔和的影调，用温暖柔和的影调来表现辛酸苦涩的生活。

管虎似乎是在有意识地进行某种限制。在内心深处，管虎是率真而容易激动的诗人，但在作品中却从不煽情，而保持了对情绪的高度抑制。作品的魅力主要不是来自渲染，而是来自抑制。比如王家慧在医院里生孩子交不起押金，民工纷纷伸出援助之手，在我们就要为民工的爱心唏嘘不已的时候，管虎却又用一个细节把我们重新拉回现实之中：谢老大良心发现，拿出300块钱给王家慧当押金，却还叮嘱栓子，让他说是借的。另外，贯穿于全剧的低沉有力的无伴奏哼唱也强化了情绪上的抑制。在镜头处理上，管虎有意识地限制摄像机的视野。摄像机基本与人的目光齐平，较少拍摄远景，纳入镜头的多半是狭窄的街道、杂乱的工地、等待拆迁的房屋，从而显现出民工精神视野的狭隘。在空间上，管虎把故事发生的主要场景集中在工棚。这里肮脏、嘈杂、拥挤，活动空间非常局促，每个人都在一种没有隐私的状态下生活。工棚具有强烈的象征意味，既是城市里一个被遗忘的角落，又是城市的一个缩影。在这部片子里，管虎找到了属于自己，也只属于这个故事的表达方式。

管虎本质上是一个理想主义者。他是中国20世纪三四十年代左翼艺术家精神上的直接继承者，他的理想主义基于人道主义的信念和敏锐的生活感受力。潜藏在作品深处的，不仅有艺术家个人社会理想与现实的强烈冲突，而且有坚信可以通过艺术改变现实的乐观主义精神。在这一点上，艺术家的思想与人物的精神体现出某种有趣的一致性。

如果把《春天里》简单地看作一部描绘民工生活的电视剧，未免显得有些狭隘，与其说它提供了对于民工这个特殊群体的认识，毋宁说它提供了一个观察当代中国社会的独特视角。对于管虎个人而言，这仍是目前最能代表他思想深度和艺术才华的作品。对于当今的电视剧创作而言，《春天里》的价值远远超出作品本身。面对横亘在社会现实和现实主义美学之间大量的庸俗、矫情、粉饰和浮夸，它旗帜鲜明地宣示了一种艺术立场。这是真正为人民的艺术。它是对于日渐式微的现实主义精神的一种拯救，它代表了中国电视剧未来的发展方向。

《叶问》的启示

在众多武侠剧中,《叶问》是一部比较另类的作品。以往的武侠剧内容主要集中在两个层面上:一个是武术、武学,一个是侠义精神,《叶问》对于这些内容也有所表现,但核心却不在这里,而在于表现社会变革对个人的塑造作用,这是《叶问》区别于其他武侠剧的地方。

现在,电视剧市场出现了一个令人担忧的现象:劣币驱逐良币。很多思想艺术上有追求、有成就的作品收视率惨淡,相反,一些制作粗糙、漏洞百出的作品却赚足了眼球,甚至剧情越雷人,收视率就越高。这种现象让很多创作者感到困惑,感到无所适从。大众文化消费方式日趋多样,新媒体的发展态势咄咄逼人,电视的开机率不断下降,电视在注意力经济中只好采取守势,电视剧如何才能生存下去,这个以往不是问题的问题,第一次摆在电视剧创作者面前。与此同时,电视剧自身也面临着一个发展的问题,既要克服创作中普遍存在的刻板化和同质化,又要满足观众不断变化的收视需求,吸引最具活力的收视群体,这样才能打破困局。

在这种形势下,《叶问》这样一部具有鲜明时代气息、时代风格作品的出现,不仅为武侠剧的创作打开了一片新的天地,而且为电视剧创作提供了

一个新的思路，这就是如何在顺应市场、体察观众需求的基础上，把艺术家的创作个性与市场需求调和起来，把大众趣味与主流思想、精英意识调和起来，真正做到雅俗共赏，在尊重观众的同时，也尊重艺术规律，秉持电视剧所应具有的文化特性和品位。《叶问》做到了这一点。它把对人物个性、民族心理特征的准确表现与当代观众的精神需求很好地结合起来，换句话说，它所写的内容发生在过去，但对当代观众很有意义。

《叶问》的故事背景发生在民国初年，但写出了各个时代的人都具有的共同体验，凸显了社会转型给人的思想感情带来的影响。现在同样处在转型期，两个时代的人在精神上具有某种相似性，因而找到过去与现在精神上相通的地方，就容易让观众产生心理上的共鸣。比如剧中张荫棠说过这样一段话："交朋友可能真小人好，但干革命伪君子可能会更好一点。"这种把现代人的生活感受带入特定的历史情境中，与故事紧密结合而产生的哲理，让观众会心莞尔一笑。

《叶问》是一个关于成功的故事。叶问经历了不断的磨砺、失败，最终成为一代武学宗师，实现了个人价值与民族精神的完美结合、民族大义对个人恩怨的超越。这部作品也可以看作一部励志剧。叶问宁肯自己放弃学武，也要恳求师傅收阿寺为徒，实际上重新诠释了成功的含义。现在这个社会把获得功名利禄看作成功，甚至把物质上的收获看作最大的成功，《叶问》让我们看到，现在的人对于成功的理解有很多狭隘、偏颇之处。真正的成功不仅仅是在事业上获得成就，更不仅仅是在擂台上战胜对手、名扬天下，成功是自我实现，甚至是主动放弃，这就把对成功的理解上升到了人生哲学的层面。

《叶问》是一个关于成长的故事。它通过主人公的命运，写出了叶问如何在经历一次次失败之后，最终成为一个真正意义上的人。于凤久教导叶问为人之道时这样说："真正的武者想功成名就，靠的是胸怀。"叶问精神世界的核心就是这两个字——胸怀。当他打败对手，可以为师傅报仇时却拉起对手，把对手背下赛场。他的选择是基于道德、文化和人性的。这里有中

国传统文化的恕——己所不欲，勿施于人，也有西方文化的宽恕——建立在救赎基础上的宽恕，两者兼而有之，因此，这里面就显示出一种高尚的人生境界。

《叶问》还是一个关于理想的故事。它通过主人公人生理想与社会现实的冲突、主人公为了实现理想所付出的巨大代价，以及在付出之后仍然追求理想的执着，张扬了一种生命状态。在广州国术馆内，叶问对台下的观众说："我只想真真正正地为了革命、为了北伐打一场。"这一句简单的话，道出了人物的真性情。作品中写了叶问从青涩走向成熟，但不同于那些把成熟等同于人性异化的作品，这里写的是他在成熟的同时仍然不放弃理想。叶问这个人物的魅力也就在这里。叶问和林青山这组人物关系的设置很有新意。林青山最初也是一个有理想的热血青年，给叶问带来新的知识，帮他打开眼界，但随着剧情的推进，林青山从叶问精神上的同路人变成对手。林青山为实现个人欲望不择手段，处处精心策划阴谋，不惜用自己的人格做赌注，得到的是身败名裂的下场。与此相对照，贯穿于叶问性格发展过程的是一种对于生命意义的追寻，不管世道如何变化，不管周围的污浊和喧嚣如何泛滥，叶问始终保持了一种纯真的情怀。"叶问一问又一问，叶问问到高山上"，最后一问问的是自己。就在叶问的事业走向辉煌的时候，情势却突然急转直下，叶问为打入敌营刺探情报而成为"汉奸"，遭受社会的白眼，忍受亲人朋友的误解，他的人生从高峰跌入低谷。这个情节把外在的冲突引向人物内心的冲突，通过极端情境的设置，让人物迸发出强大的精神力量。

《叶问》在创作上走的是一条与众不同的路。它汲取传统文化的精髓并加以现代化，用一种活泼灵动的方式，收到了直抵人心的效果，它所倡导的价值取向对于今天的观众既具有抚慰作用，又具有激励作用。

追求思想与艺术的高度一致

——简评电视剧《青果巷》

《青果巷》是一部都市情感剧。与大多数都市情感剧不同,它选择了文化遗存保护这样一个独特的视角来展开故事,表现了创作者对生活的独到理解。文化遗存保护所触及的是文化与发展的关系这样一个问题,这个问题是历史的,也是现实的。它具有普遍意义,与老百姓的生活息息相关,在理论上容易取得共识而在现实中却难以解决,因而具有强烈的话题意义。

这部作品从一开始就要处理两个主题,一个是关于人的,一个是关于文化的,而文化又是难以表现的,如何把这两个主题很好地结合起来,是剧作上的一个难点,而这部作品的成功之处就在于把这个难点变成一个契机,通过青果和王庚这样一组人物关系,特别是通过乱针绣这样一个文化符号,把两方面的内容很好地结合起来,并且通过青果与文迪、青果与杨紫云、青果与谢伯昭、青果与唐思勉这样几组人物关系,从不同角度来丰富和深化这种结合,把个性体验、生活意蕴和人文情怀很好地结合起来,体现出一种思想与艺术高度一致的自觉追求。

这种追求首先体现在人物塑造方面。

青果是一个心地纯净而又懂事的女孩,她阳光、向上、善解人意,没有

太多的欲望，没有太多的算计和计较，尽管遭受了很多挫折、委屈和误解，却表现出坚强的忍耐力。她的性格里面始终有一种动人的平和宁静，这是她区别于其他人物形象的一个鲜明特征。

　　作品的另一个特征是现实情感与理想的结合。应该说，青果这个人物带有一定的理想化色彩，创作者较多地把自己的人生理想投射到这个人物身上，但在青果身上，对感情的追求和对理想的追求是一体的，观众可以从这个人物身上看到自己，所以这个人物尽管是理想化的，但仍然是真实可信的。在表现感情方面，作品中写了有年龄差距的错位爱情，但与一些表现错位爱情的重口味作品不同，它不是刻意扭曲和放大这种错位，而是深入地揭示两人能走到一起的原因。这里的人物情感关系是精心设计的，但又是健康自然的。

　　这种追求也体现在戏剧冲突的设置上。

　　作品所表现的不是简单的善与恶的冲突，甚至也不单单是人性的冲突，而主要是一种价值观的冲突。它写了几个人物不同的价值观，但不是直接地、生硬地表现价值观，而是把它潜藏在人物的情感中，通过情感变化来体现价值观。

　　文迪和青果代表了两种不同的价值观、两种不同的人生追求。文迪过于贪婪，为了达到目的不择手段；青果也努力追求成功，但她对成功却有着与文迪截然不同的理解。现在这个社会常常简单地把得到功名利禄视为成功，甚至更简单地把得到物质利益视为成功，文迪属于这一类。但青果不一样，她所理解的成功在于实现梦想，而且她在成功面前可以主动放弃，她的成功正来自敢于放弃。这是青果这个人物身上具有独特光彩的地方。她用真诚感受生活，也用真诚感动别人。正如结尾处文迪对王庚所说的那样："我的心机和能力远胜于青果，但她那份善良、真诚和至纯却是我永远也无法企及的。"作品所倡导的这样一种价值取向，会让观众思考一些东西。

　　这种追求还体现在作品的叙述方式上。

　　从剧作来看，情节相对简单，人物关系相对简单，环境也相对简单，但

编剧却没有进行简单化的处理，而是深入人物的心灵，挖掘人物性格、行为的内在动因，也善于捕捉人物情感的细微变化，从而显现出独特的人格魅力。其所追求的不是那种具有震撼力的效果，而是春风化雨、润物无声的作用。在叙事节奏上是从容不迫地娓娓道来，而不是急急忙忙、慌慌张张地堆砌出来，这种从容不迫显示出编剧对于掌控故事的一种自信。

作品的总体风格是清新淡雅的，这在很大程度上得益于它的环境氛围。它所表现的是典型的江南水乡：古运河旁的明清建筑、小桥、流水、石板路，具有诗化的成分，这种成分是在环境和情节中流露出来的，而不是刻意追求的，所以就显得比较自然。实际上，创作者整体上是在追求一种简单，但这种简单里面包含了一些值得回味的东西，可以使人的心灵得到净化的东西。它舍弃了一些生活的嘈杂，收获了一些意蕴和意味。

在当前的社会文化语境下，这样一部作品的出现对于电视剧创作具有非常积极的意义。21世纪以来，电视剧市场出现了种种新的变化。大众的文化消费方式变得更加多样，一些制作粗糙、漏洞百出的作品吸引了大量观众的眼球，这种现象让很多创作者感到困惑，感到无所适从。电视剧如何才能打破目前的困局？《青果巷》很好地回答了这个问题。它在众声喧哗中显现出一种鲜明的文化姿态，让我们看到：文化和娱乐并不矛盾，高雅的作品不必是矜持和严肃的，但绝对不是放纵和轻浮的。在很多条可供选择的创作道路上，它选择了一条艰难却能使作品获得长久生命力的道路。

苦难与辉煌交响的生命凯歌

——电视剧《十送红军》评析

《十送红军》是一部风格独特的革命历史题材电视剧。它摆脱了以往革命历史剧的叙事模式,以别开生面的艺术形式再现了普通红军官兵身上坚定不移的革命意志、热爱战友的赤子情怀、舍生取义的高尚品质,用影像谱写了一曲苦难与辉煌交响的英雄凯歌,让观众在对英雄的敬仰中追忆历史、体悟生命。

选择这样一个题材,在创作上有一定难度,因为这段历史是人们非常熟悉的,而且以前不乏全景式地描写长征的影视作品,如果没有发掘出新的史料,很难写出新意。但这部戏的编剧、导演极力求新求变,讲述不同的故事,并且用不同的方式讲述故事,它所讲述的十个故事各自独立而又相互关联,一个故事引出另一个故事,用长征这个线索把十个故事串起来,这种串联方式近似于中国古典小说的表现方式,每个故事之间的过渡十分自然,不同故事之间风格转换自如。它不是采取同类题材影视作品经常采用的宏大叙事,而是独辟蹊径,着力表现特殊环境下普通人的命运和情感,为表现长征这段革命历史找到一种新的表达方式,也给观众带来新鲜的感受。这是《十送红军》对革命历史题材电视剧创作的一个独特贡献。

在叙事方面，《十送红军》努力追求一种陌生化的效果，把我们在现实生活中熟悉的人物放在特定的环境里，用极致化的情节、动作、影像来表现人物命运，给观众带来一种新奇的审美体验。它所表现的是普通人，但所表现的是发生在人物身上不寻常的事，关注普通人在历史剧变中的遭遇，以普通人的情操和情怀张扬生命的热力。它没有刻意渲染英雄主义，却更加具有感染力。钟石发、贺坚、张二光、沙奎……这些人物都具有鲜明的个性，而长征这段历史本身所具有的史诗性和传奇性，这一背景本身的雄浑壮阔，都为故事的虚构提供了较大的想象空间。并且作品努力追求人物思想感情与现代人思想感情的关联和契合，使故事更加契合当代观众的观赏心理，由此唤起观众的共鸣。

在人物形象塑造方面，《十送红军》将红军长征的历史推向背景，淡化史的色彩，而强化人的因素，浓墨重彩地书写亲情、爱情、战友情，将人物的个性色彩加以放大，同时将人物置于极端的条件下，在严酷的环境中，在生存与毁灭的不断选择中揭示人物性格，用战争的残酷无情反衬人性的美好和崇高。如沙奎对美好爱情的憧憬，如红军战士冒死为一位妈妈送还她牺牲的儿子，高福星千方百计也要完成同志的愿望，与其他战士合力演了一场戏，完成潘狗要当团长的愿望，为电视剧增添了一抹人文关怀的色彩，成为苦难岁月中辉煌的亮色。马斯基、沙奎、潘狗身上都有一些喜剧色彩，剧中用喜剧色彩有力地反衬出悲剧内容，也显示出红军战士在艰苦环境中的革命乐观主义精神。作品以个人的意志和情感需求为出发点，在张扬人格魅力的同时，也不回避人性的弱点，甚至不回避痛苦和绝望，正因为它不回避痛苦和绝望，所以它所展现的崇高和悲壮才更加厚重，更加具有向上的力量。当然由于篇幅有限，作品的人物塑造主要采取勾画轮廓的方式，对于人物心灵世界的揭示还不够深入。

在历史氛围的营造方面，《十送红军》努力还原真实的历史环境，在服装、化装、道具方面比较逼真，富于生活质感，总体上比较符合特定的时代环境。不过，有时候剧中也会出现一些情节设计脱离历史环境的现象。比

如剧中相当多的战争场面处理得比较草率，冲锋的时候人都挤在一起，与真实的战场有一定距离；比如个别情节缺乏合理性，像长征途中大家等着跟毛主席照相，摄影师还表示要把相片洗好后送到大家手里，与当时的历史环境不太融洽；比如叶小桃追着要嫁给贺坚，完全是现代青年的做派，明显不是那个时代人的思想感情，两人在教堂蘸着鲜血在对方的无名指上画血圈，这样的细节也显得有些矫情；比如贺坚在红军到达遵义前就表示，一定要拿下遵义，迎接这一次重大转折，一个红军指导员有这样的历史预见性，实在令人怀疑；还比如过草地的时候，红军班长说红军马上就要到延安，要和刘志丹的红军会师了，这也会破坏作品的历史氛围。另外，剧中有些语言还可以再推敲一下，像抬担架的红军战士说"潘狗同志恐怕是气若游丝，命悬一线了"，这种语言明显不符合人物身份。如果能够将这些细节表现得精致一点，更好地平衡历史的求真与艺术的求美，作品就会更加具有感染力。

在当代社会普遍存在信仰缺失、价值失衡、行为失范的形势下，《十送红军》这样一部作品的出现具有显见的现实意义。它寄托了人们重建精神家园的美好意愿，在给观众带来精神洗礼的同时，也为重新认识那段历史提供了一个新的视角，它所提供的新鲜的艺术经验，为艺术家如何在革命历史题材的电视剧创作中更好地将崇高的人生境界与深刻的历史精神结合起来，提供了有益的启示。

《小儿难养》：聚焦"80后"成长故事

《小儿难养》是一部关于成长的故事，从一个独特的角度透视"80后"的成长历程。

"80后"是中国第一代独生子女，独生子女政策带来的弊端在他们身上体现得最为鲜明。他们生在改革开放之初，是中国刚刚开始由贫困走向富裕的时候，他们的父母基本上是生在新中国、长在红旗下的人里面受苦最多的一代，所以对孩子过分宠爱、过分呵护，造成了他们身上的一些毛病，其中最突出的一个，也是人们对"80后"指责最多的，就是缺乏责任感。当他们开始恋爱、结婚、建立家庭的时候，并没有做好思想准备，他们自己都还是孩子，还很不成熟，像剧中的简艾，二十几岁了还在看动画片。他们与父母的思想观念完全不同，接受西方的东西多于中国传统的东西，对于个人自由、幸福的追求更为强烈、更为直接。他们的生活方式开始变得多样，有一结婚就要孩子的，有选择独身的，也有选择丁克的，不过，大多数人都不愿意一结婚就要孩子，像简宁和江心那样，他们要等一等、看一看，因为生活压力大，对未来缺乏确定感，对养育孩子更是茫然甚至恐惧。就是这样一些青年，当他们有了自己的孩子，需要承担起养育孩子的责任时，原先对于

父辈来说不成问题的问题、自然而然的事情，在他们身上就都成了问题、成了考验。由此，他们开始懂得了责任的含义，这个责任是对家庭的，也是对社会的。

《小儿难养》通过简宁和江心这一对"80后"小夫妻养育孩子的艰辛、苦恼，婚姻的波折，真实地描摹出了"80后"一代人的生活状态，写出了他们人生观走向成熟、开始自觉承担责任的过程，这里浓缩了"80后"这一代人身上一些带有普遍性的东西，也折射出当代社会的一些问题。这是作品的价值所在，也是它的独到之处。

不过，当审视这种普遍性的时候，我们也会发现一些问题，就是创作者过于注重这种普遍性，过于注重对于"80后"这一社会群体共性的描绘，对人物个性的表现不够充分。这不是说剧中的人物没有个性，应该说，每一个人物都有个性，至少在人物性格的设计上，每个人都是不同的。但是，为什么会给人以共性大于个性的感觉呢？我想可能是因为创作者首先是把这些人物当作"80后"来写，而且是按照社会上对"80后"的普遍认识来写的，所以，简宁也好，简艾也好，江心也好，他们在不同戏剧情境中做出的反应、选择，常常是"80后"都会有的一般性的反应和选择，而不是简宁、简艾、江心这些人物从自身的性格逻辑出发而做出的独特的反应和选择，他们的性格色彩，常常显得比较接近。如果真正做到寓共性于个性之中，人物的塑造就会更加生动，更加具有典型意义。

与此相关，在人物塑造上，有一些地方还需要更加仔细地打磨。如剧中把简艾设计成一个世界500强企业的高级白领，但是在写法上显得有些浮泛，似乎作者对于白领的生活体验得不够深，感觉有点标签化，与生活里真实的高级白领有点距离，看来看去，有点像国企、私企雇员，不像世界500强企业中的白领。在细节上，也有一些简单化的地方，比如因为有人写了匿名信，公司就把市场部撤销了。实际上，对于一个跨国公司来说，这是不可能的事，这些公司有着非常严格甚至死板的制度，想要裁撤一个部门，没个一年半载的讨论不会出结果。如果公司里有那么大的动静，简艾不可能完全

蒙在鼓里，公司也没必要瞒着她，肯定会第一时间通知她，这是个知情权问题，外企对此看得很重。剧中市场部一会儿撤销，一会儿重建，形同儿戏，像是国企拍脑门决定的做法，不像世界500强企业的做法，如果这样决策，这个公司根本就进不了世界500强。再比如外企基本也没有竞聘这类事，这是国企的做法。一个公司的市场部是非常重要的部门，里面通常人才云集，会有很多海归、有好几个博士头衔的人，像简艾这样三十来岁的年轻姑娘，更别说徐昭仪那样酒店服务员出身，在公司只干了一年的人，基本上没有当上一个部门总监的可能。还有，戏里有一个情节，公司喇叭里广播：简宁，你妈喊你回家喝汤，这就有点搞笑了。

 在人物关系的处理上，有一些地方还可以更加生动。比如简宁与江心闹离婚，感觉有点表面化，理由不是十分充足。结尾处孩子学会叫爸爸、妈妈，两个人关系来了个大逆转，这个设计本身很好、很感人，但是因为前面人物的动机揭示得不够充分，后面这个逆转就显得力量不够，似乎两人可离可不离，可合可不合。还有，可能是编剧、导演觉得情节过于温和，想用徐昭仪这个反派来强化戏剧性，但是把这个人物写得太坏了，有点脸谱化。

喜剧来自生活的智慧

——电视剧《马向阳下乡记》评析

无论从哪个角度来看,《马向阳下乡记》都可以称为近年来农村题材电视剧中一部真正有新意、有内涵、有亲和力的优秀作品。它直面当前农村改革的焦点和难点,在深切体察农村现实的基础上,描摹出人民群众创造幸福生活的艰辛和曲折,也寄寓了人民群众对美好未来的憧憬。

《马向阳下乡记》是一部轻喜剧。它的喜剧性不是来自调侃和戏谑,更不是来自无厘头的恶搞,而是来自人生的智慧。通常来讲,制造喜剧效果需要夸张和变形,但《马向阳下乡记》的创作者很懂得艺术的辩证法,在需要夸张和变形的时候多半会采取一种主动遏制和保留的态度,这种遏制和保留让作品更加富于感染力。这是一部智慧的喜剧。

中国农民是富于智慧的。以往农村题材电视剧所表现的,多半是农民纯真、质朴的一面,而《马向阳下乡记》独辟蹊径,用妙趣横生的细节演绎平凡百姓生活中的智慧,人物性格、情节、对话都充满了智慧性元素。这是它最具特色的地方,也是它区别于其他农村题材电视剧的地方。

智慧性强化了人物的精神特质。《马向阳下乡记》的智慧性元素最集中地体现在马向阳和刘世荣这两个人物身上,在两人斗智斗勇的过程中,从容

不迫而又耐人寻味地展现出他们的内心世界,从而完成了人物性格的塑造。马向阳带着输液瓶去刘世荣家喝酒,巧妙地引导刘世荣为修路出力,精心挑选通路时剪彩的村民代表,坚决地阻止齐旺财重新量地,都体现了他的智慧。实际上,在内心深处,马向阳和刘世荣又有一点相似,他们身上都有那么一点执拗,那么一点不服输的劲头,不过,体现在马向阳身上的,是带领村民追求幸福生活的进取精神,而体现在刘世荣身上的,则是追求私利的斤斤计较。有趣的是,马向阳和刘世荣也都从对方身上看到了自己,这种相似感深化了两个人物的性格。村会计梁守业常挂在嘴边的一句话是:"马书记真是有大智慧啊!"马向阳的智慧超越刘世荣之处,就是能将个人的生活追求融入社会的变革发展之中。

刘世荣是这部戏里塑造得最为成功的一个人物形象,也是近年来农村题材电视剧中最具有特色甚至可以说是具有典型意义的人物。他精明、狡猾,但不猥琐,有心计、有能力、有权力欲,也有些自负。这样一个人物如果放在合适的环境中,理应成就大事,然而农村的现实环境限制了他的发展,他性格中的自私、狭隘也限制了他的能力,他的眼光也就局限在大槐树村,只能在有限的空间里挖空心思将自己的利益最大化。以往,这样的人物常常被当成坏人来处理,或者被简单化,但是《马向阳下乡记》没有,它在描绘刘世荣身处的各种矛盾、算计中,写出了人物的多面性和复杂性,特别是写到刘世荣终于站到保卫大槐树的人群中,让这个人物显得更加立体、丰满。

智慧性也强化了作品的生活质感。这种智慧性不是作者强加给生活的,而是从生活中生发、提炼出来的,浸润于大槐树村村民为人处世的态度中。这里所说的生活质感,除了生活气息之外,还意味着对于农民独特思维方式的把握。《马向阳下乡记》真切地写出了农民对土地的热爱,对幸福生活的渴望,农民的善良、质朴,同时不回避农民的狡猾、实际和短视,也写出了当生活突然展现出多种可能性时,他们的迟疑、反复和无所适从,更写出了他们最终满怀信心地走向未来。正由于对这种生活质感的独特把握,《马向

阳下乡记》虽然没有追求强烈的戏剧冲突和跌宕起伏的故事情节，但平实的叙事却充满动人心魄的力量。

当然，《马向阳下乡记》也还有一些可以提升的空间。比如它对于当下农民生存状态的揭示还不够充分，把当代农民的诉求仅仅归结为发家致富，未免有简单化之嫌，也淡化了社会转型过程中农民内心的痛苦。再有，作品的爱情戏多少有点游离于主要情节线之外，对于故事的发展没有起到应有的推动作用，马向阳、周冰、小曼这组人物关系的纠葛显得有点牵强，有人为的痕迹。归根结底，马向阳的爱情故事难以打动人，是因为他和周冰、小曼的关系对人物的成长没有发生多少影响。还有，结尾用刘家老宅的一把大火来解决人物矛盾和戏剧冲突，明显缺乏可信性，也缺乏力度，这里还是应该从人物关系、人物性格冲突的逻辑中寻找解决冲突的办法。

可以这样讲，作为一部具有独创性的农村题材电视剧，《马向阳下乡记》成功的意义远远超出了作品本身。它不仅为农村题材电视剧创作提供了一个新的视角，而且为这一题材领域开拓了更加广阔的空间。

《红高粱》：赢了合理，输了真实

在 2014 年的播出的电视剧中，《红高粱》无疑是一部最受关注的作品。选择《红高粱》这样一部小说改编成电视剧，体现了投资方和创作团队的眼光和勇气。"诺贝尔文学奖"和"金熊奖"的巨大光环显而易见地会为电视剧的收视率提供保障，但也会给改编带来巨大压力。观众自然而然地会拿电视剧与小说、电影进行比较，当然也就会以更加挑剔的眼光来看待作品。而且，将小说改编成一部 60 集的长篇连续剧，势必要增添大量的内容，而增添的内容是不是符合原作的精神，能不能得到观众的认可，都存在巨大的不确定性，可以说，这是一项极富挑战性的工作。

尽管受到一些质疑，电视剧《红高粱》仍然可以说是一部可圈可点的作品。总地看来，它比较好地把握了原作的精神内涵，用更加符合当代观众审美情趣的情节设计、视听语言丰富了原作的精神内涵，比较好地实现了艺术精神与大众趣味的统一。这是电视剧取得成功的关键。

成功的文学作品往往是唯一的，但把文学作品改编成影视作品，就面临着多种可能的选择。电视剧《红高粱》的创作团队选取了一种比较符合创作实际，也比较符合艺术规律的改编方式，不是努力超越小说和电影，而是另

辟蹊径，在开掘的广度上做文章。因为电影《红高粱》已经做到极致了，在不太可能超越的情况下，最好的选择就是拍一部不一样的作品。如果在现实的条件下，创作团队挖空心思创作一部比小说、电影思想更深刻、艺术更精湛的电视剧，反倒是走了一条歧途。

在改编原则上，电视剧《红高粱》的创作团队采取了一种"保留主干，添加枝叶"的方式，基本按照原作的主要情节线索展开故事，同时运用各种手段从各个方面去丰富原作，所以，呈现在我们面前的电视剧是一部比小说、电影更加丰满、更加丰富、更加有趣的作品。比如电视剧里增加的朱豪三这个人物就很成功。无论九儿也好、余占鳌也好，生活空间有限，在生活中产生的作用有限，对于这样一部大体量的作品来说，有时候难以起到推动剧情发展的作用，但朱豪三就不同了，他可以做很多九儿、余占鳌做不了的事情，在官与民、官与匪之间搭建桥梁，不断地挑起矛盾冲突，给故事带来动人的色彩。比如罗汉，电影里的罗汉很有特色，但因为篇幅限制，不可能用过多的笔墨来表现他，但电视剧里就不一样了，有足够的叙事空间，可以充分展开这个人物，让他对九儿产生更大的影响，并且深入他的内心世界，于是，电影里那个只见筋骨不见血肉的罗汉，在电视剧里就变得有血有肉。再比如淑贤，这个人物是电视剧创作团队在丰富原作精神内涵方面的一个重要贡献。淑贤在精神气质上与九儿有着强烈的反差，比较容易也比较自然地构建戏剧冲突。她代表着传统文化特别是封建礼教对人的禁锢，与接受了新思想熏陶的九儿之间的矛盾又带有文化冲突的意味。另外，电视剧还通过她与罗汉、玉郎等人的关系，写出了她内心的痛苦、内心的冲突，通过几个不同层面，丰满而立体地写活了这个人物。这些都是电视剧《红高粱》值得称道的地方。

电视剧《红高粱》走的是一条商业化的道路，取得了经济上巨大的成功，但也带来一些不容忽视的问题。其中最主要的一个，是为了适应市场需求而造成的情节、人物失真。比如剧中九儿被土匪花脖子绑架，为了自保，给花脖子出主意，让花脖子借绑票之名同时敲诈张继长和戴老三，虽然出于

无奈，但未免显得刻毒了一点。还有九儿为了出气，挖空心思制造陷阱，让玉郎勾引淑贤，败坏淑贤的名节，也让人有一点阴暗的感觉。看到这里我们不禁要问：这还是那个有情有义、敢爱敢恨的九儿吗？这还是那个充溢着生命活力与热力的《红高粱》吗？当然，写缺点可以让人物性格更加丰满，更加富有生活质感，但如果为了吸引眼球、追求刺激而刻意制造缺点，就会对人物形象造成极大的伤害。还有，九儿这样一个涉世不深的年轻农村女子，不管在土匪窝里还是在县衙门里，都表现得那么从容淡定，处理问题举重若轻、游刃有余，其可能性令人怀疑。故事的后半部分日本人不断拉拢九儿，利用九儿劝余占鳌投降，甚至让她出面当维持会长，这在当时完全是不可能的事情。剧中这样设计的原因不难理解：九儿是全剧的主角，为了让她成为戏剧冲突的中心，需要把各种矛盾都集中到她的身上，但过分放大九儿的作用，让人物承担无法承担的功能，而忽视了时代环境对人物的制约，就会造成人物与环境的脱节，甚至带来人物的变形。此类例子还可以举出不少。淑贤和罗汉两人换上婚服，在众亲友的哭声中悲壮地走向刑场，完全是"刑场上的婚礼"故事的移花接木；朱豪三与花脖子联手对付余占鳌，与这个人物的性格和价值观背道而驰；恋儿突发奇想跨上马跟着余占鳌去当土匪，更是典型的好莱坞桥段，不是20世纪30年代高密可能发生的故事。这些人物的行为从剧作本身的逻辑来看固然具有一定的合理性，但从反映社会现实的角度来看，明显缺乏生活和心理的依据，因而也就不够真实，而且作品对于时代环境和历史氛围的描摹越是真切，所引发的失真感就越发强烈。

如何处理好真实性与合理性之间的关系，是电视剧创作中一个棘手的问题。常常会出现这样的情形：合理的不一定是真实的，某些仅仅具有合理性的情节仍然可以产生动人的力量，但一般而言，这类作品整体是建立在合理性基础之上的。对于电视剧《红高粱》这样一部具有特定时代背景和真实历史氛围的写实性作品来讲，真实性无疑是作品的基础，剧作的逻辑应当服从生活的逻辑，当合理性与真实性不一致的时候，应当坚持真实性大于合理性的原则，否则，就会削弱作品的感染力。

寻找不一样的讲述方式

——评纪录片《1937 南京记忆》

纪录片《南京》的导演古登塔格说过一句话:"仅有重要的故事情节,并不代表观众就想看,所以我在寻找一个入口,一个不一样的讲述故事的方式。"

套用这句话,纪录片《1937 南京记忆》的成功,主要就在于找到了一个不一样的讲述故事的方式。最近这几年,关于南京大屠杀的片子渐渐多起来,有故事片,有纪录片,其中纪录片可用的素材,尤其是历史影像资料大致差不多,在这种情况下,怎样让人产生观赏的兴趣,最重要的一点是要做得和别人不一样,也就是用不同的方式讲述故事。

这部作品讲述故事的方式和别人不一样的地方,就是把现实生活中个人的经历与历史叙述结合起来,讲述一个人和一段历史的故事,通过历史与现实的关联,亦即通过重构历史与现实的关系,传达出一种精神的力量。

在历史与现实关系的处理方面,《1937 南京记忆》有时候采取交替的方式,有时候采取并置甚至重合的方式。我感受非常深的是作品中的一个镜头:一边是南京大屠杀受害者的黑白照片,一边是一张纯如的彩色照片,两张照片放在一起,让人产生深层次的联想。张纯如的父母、丈夫,南京大屠

杀幸存者夏淑琴的讲述，这些人对南京大屠杀的记忆与对张纯如的记忆叠印在一起。同样的还有古登塔格与常志强、大学生与古登塔格的现场交流，也产生了同样的效果。另外，将魏特琳和拉贝——一个纳粹党员、一个传教士，两个人放在一起，也可以激发人们对于历史和现实的联想。

这部作品能打动人的另一个原因，就是它努力去寻找受害者和探寻者心灵的契合点。它所书写的是心灵的历史，把历史的厚重与人性的深度结合起来，探寻人性中相通的地方。其中最突出的就是对张纯如精神世界的表现。

"要让世界上所有的人了解1937年南京发生的事情。"抱着这样一种简单而执着的信念，张纯如把人类历史上最惨痛的苦难重新经历了一遍。通过张纯如，我们了解到拉贝，了解到魏特琳。揭示她对于历史真相的探寻过程，同时也就揭示了她的心灵、她的精神世界的丰富性。由此，我们找到了张纯如与拉贝、魏特琳精神上的联系，也同时感受到她在揭示人性黑暗面时自己所受到的伤害。

"每个人都应该阻止种族大屠杀的发生，同时也不应该让它被遗忘。"这时候我们看到的是一个知性、沉稳的张纯如。张纯如与齐藤邦彦面对面交锋，当主持人问张纯如："您听到道歉了吗？"张纯如说："我并没有听到道歉的字眼。"她拒绝"后悔""遗憾"，坚持要齐藤道歉，这时候，我们看到的是一个敏锐、犀利的张纯如，通过这些不同侧面展现出她的人格魅力。

在揭示真相的同时也揭示了人性，这是这部作品最出色的地方。真相和勇气是这部作品中出现频率很高的词，而且常常同时出现，不仅是张纯如，片子当中的古登塔格、松冈环、夏淑琴、张宪文，都代表了人性中向善的力量，都体现出探求真相的勇气。真相是通往真理的唯一途径。如果我们连真相都不敢探究、不敢揭示、不敢面对，也就谈不上发现真理、掌握真理。

为什么是张纯如，而不是我们？张纯如促成了1996年赖因哈特夫人在美国首次公布拉贝日记，单单是这个事件就足以让我们反思：为什么一个年轻的女孩子有如此的勇气，又如此执着于对真相、真理的追求？为什么张纯如这样一个年轻的女孩凭借个人的力量可以做到的事情，在日本投降后的

五十一年里我们却没有去做？这值得我们反思。作品没有评论，而保持了一种客观的立场，但自然而然地会唤起我们的联想和反思。我们总在谈历史责任感，但常常会流于空洞、肤浅，不愿意为改变现实而付出努力。这正是我们所缺乏的。反观我们现在大量的哲学社会科学研究，有多少是揭示了真相和真理？

 正是张纯如，正是像她一样的普通人，他们的所作所为，带给我们震撼，也带给我们思考。这部作品的创作者没有把自己所要表达的东西全部说出来，而是有意识地留了一些空白，留给我们去思考、去联想，所以作品才会具有一种震撼人心、启迪人心的力量。

《虎妈猫爸》：爱是一种自我完善

最近几年，以"80后"教育子女为题材的电视剧渐渐多了起来，《虎妈猫爸》是其中最有代表性的一部作品。它摒弃了同类题材作品类型化的套路，用大量富有生活情趣的细节，在看似简单、极端的二元对立冲突中写出了人的丰富性和复杂性。整部作品充满活力，也充满魅力。

《虎妈猫爸》讲的是"80后"父母与孩子共同成长的故事。作品敏锐地抓住了"升学"这个最能触动观众神经的热点问题，真实地写出了普通百姓在教育问题上面临的困惑和困境。一次平平常常的"幼升小"，本该是孩子人生中一段快乐的旅程，结果却成了全家人的噩梦，成了夫妻情感的泥潭。这在当今社会带有普遍性。

虽然剧中着力强化甚至夸张了毕胜男身上的某些特质，如她的感性，她的率真，她的争强好胜和咄咄逼人，但她绝非一个简单的类型化的人物，而是一个有着丰富内心世界和性格内涵的"圆形"人物。她对待丈夫强势中不乏温情，对待情敌尖锐中不失风度，可以为罗丹挺身而出，可以为女儿付出一切，在看似高压和蛮横的生活态度背后，又隐藏了太多的苦涩、悲哀和无奈。更重要的是，她是一个有底线、能自省的人。她告诉同事黄俐，"有些

优点可以利用，有些优点不可以利用"；她对茜茜的班主任赵佳乐态度的改变；她在茜茜得了儿童抑郁症之后教育观念的彻底转变，都显示出她可以自觉地完善自己、超越自己。毕胜男似乎永远处于抗争状态，从职场到家庭再到学校，永远争做第一，抗争成了她对生活的本能反应。剧中通过对毕胜男生活环境的真切描摹，通过她与罗素、毕大千、唐琳等人关系的表现，不但写出了"虎妈"个性形成的心理依据，而且丰富了作品的社会内涵。

"虎妈"的形象具有一定的典型意义。独生子女基本上是家庭生活的重心，一个人的生活态度，过去生活的印记和对未来的希冀都可以通过如何教育孩子表现出来。对于"80后"来说，为人父母开启了人生的一个新阶段。他们开始尝到了生活真正的滋味，于是，他们的人生开始变得不一样，对人生的理解也开始变得不一样了。原先叛逆的、不愿意重复父母生活方式的一代人开始与现实妥协。他们从父母身上接受的东西，以一种更加强烈的方式体现在他们对待子女的态度上。

其实，各个年龄段、各个阶层的人当中都会有"虎妈"，在孩子还无法做出选择的情况下，强迫孩子严格遵循家长设计的人生道路。这里面有中国人传统的望子成龙的心理，有想要通过孩子实现自己未实现的梦想的企盼，但更多的是出于对现实社会竞争残酷性的认识。"虎妈"的形象折射出普遍的生存焦虑，这是一种由于安全感缺失而产生的焦虑。家长与孩子的关系，从根本上讲就是与自我的关系，对孩子的过高期望和过度压制实际上来源于对自己生活的迷茫。可以这样讲，毕胜男在教育孩子问题上态度的彻底转变，与其说是出于对孩子的爱，还不如说是与自己和解。当你不可能改变现行的教育体制时，你能改变的只有自己。毕胜男由此实现了个人的自我完善。同时，毕胜男的心路历程也让人反思：是否我们一方面在抱怨现实的残酷，另一方面又都在努力让现实变得更残酷一点？

如果把《虎妈猫爸》仅仅当成一部关于教育问题的话题剧，对作品的理解未免有些偏狭。其实，它的核心内容并不是教育理念的改变，而是人物的情感历程。"虎妈"和"猫爸"在教育孩子问题上的碰撞，是两种不同

生活态度的冲突，但归根结底是不同价值观的冲突，这肯定会反映到他们的情感生活中。对于毕胜男和罗素来说，他们从相亲相爱、相濡以沫，到产生分歧，最后重新走到一起，实际上也是一个自我完善的过程。作品以毕胜男和罗素这两个人的情感关系为核心，在突出人物个性的同时，也浓缩了"80后"一代人身上带有普遍性的东西，从一个独特的视角展现出"80后"完整的精神世界。作品写的是教育，但不止于教育，而是透过教育来书写人生。

《虎妈猫爸》是一部色彩丰富、亮丽、富有时尚感的作品。这里有轻松诙谐，有温馨浪漫，有剑拔弩张，有似水柔情，有理想的憧憬，也有观念的冲突，这些都融入人物关系、情感的精巧设计和细腻呈现中，带给观众强烈、多样的审美体验。不过在有些时候，这种设计感显得过强，或者说人为的痕迹过重，个别人物如毕大千、茜茜显得有些符号化，对于他们内心世界的表现还不够充分。如果能够将戏剧冲突与生活质感更好地结合起来，作品的艺术品质会得到进一步提升。

最重要的是，《虎妈猫爸》讲了一个与众不同的故事，一个属于这个时代，并且只属于这个时代的故事。

《青春集结号》：书写有诗意的青春

《青春集结号》是一部关于青春和理想的电视剧。作品通篇洋溢着亮丽的色彩、欢快的风格、昂扬的基调，总体上给人一种非常阳光的感觉，正是这一点对观众产生了强烈的吸引力。

一群充满活力的"90后"大学生，带着自己的理想和梦想，也带着青春的焦虑和不安，在军校共同走过了一段美好的人生旅程。《青春集结号》透过这群"90后"的生活状态和心理状态，真实地反映了时代和社会，写出了新一代军人的精神风貌，也写出了新一代军人身上的浪漫气质。

他们是率真而任性的一代，与父辈相比，他们更加自我，活得也更加真实，渴望张扬个性、实现自我，当他们进入新的环境时，就面临三个层面的冲突：青年人之间生活方式以及理想、价值观的冲突，青年人与周围环境的冲突，青年人自我的冲突。

作为一部军旅题材电视剧，不可避免地要写到主流价值观与青年之间的关系。以往的作品在表现这方面内容时，基本上是写主流价值观对青年的塑造，但《青春集结号》不一样。它写的不是青年对主流价值观由对抗到认同的简单过程，也不是生硬地写主流价值观对青年的塑造，而是写两者的融合

共生。在军校四年,他们必须经常地在个人与集体、个性与纪律、个人追求与军人职责之间做出选择,在不断的选择中成长,也由此懂得了成长必须经历痛苦,实现理想必须付出代价。军队赋予青年的生活更多意义,青年接受了主流价值观,但并不是被驯服,而依然保持着活泼的生命状态。这突出体现在剧中的爱情描写方面,叶多多和任天行、黄小悦和廖帆这两组情感关系处理得都很好,既写出了对爱情的憧憬,又体现了军校环境中对于制度的服从,分寸感把握得很好。作为军人,他们必须服从纪律的约束,但人类天性对美好感情的追求也必然会冲破纪律的约束,这是作品的真实之处。

价值观包含两个因素,一个是历史文化的积淀,一个是社会进步对它的不断丰富。青年有自己的价值观,其价值观会随着成长不断地修正,成长过程实际上也就是一个价值观不断修正的过程。实际上,青年对主流价值观不可能全盘接受,在接受的时候也会保留自己的东西。同时,青年对主流价值观也会有所贡献、有所发展,全社会形成一个价值共同体。不然的话,价值观就成了僵化的东西,没有价值的东西。《青春集结号》的创作者在这一点上有非常清醒的认识,在艺术处理上也体现出这种自觉。

《青春集结号》写的是理想,但不是用理想化的手法,而是用写实的手法,这一点是它与所有青春偶像剧的根本区别。它写了爱情,但不是偶像剧那种浪漫唯美的爱情;它启用了一批引人注目的演员,但不是靠演员的外貌来吸引观众;它包含了很多时尚元素甚至属于青年亚文化的东西,但总体上所表现的不是偶像剧那种封闭的生活,没有把人物当作符号和类型,而是当作特定环境中活生生的人来写。在形态上,它呈现出一种杂糅的样式,其中有写实的风格,有青春偶像剧的风格,还有情景喜剧的风格,等等。它获得成功的重要原因也就在于既吸收了类型剧的创作手法,又打破了类型剧的限制,从而走出了一条符合创作者自己艺术个性的道路。在人物形象塑造方面,作品有这样几个特点:

第一,既重视人物性格的鲜明性,又重视人物性格的丰富性。以叶多多为例,她热情、善良、充满活力,而又执着、任性,身上有非常强烈的叛逆

色彩，有时还有一点脆弱。她可以在迎新大会上宣布退学，可以一气之下把队长的被子扔到屋外，为了弄清父亲飞机失事的真相，明知失败也要做下去。作品通过叶多多对于理想和爱情的追求，对于父亲飞机失事真相的探寻，写出了这个人物丰富的内心世界，而且通过她的成长过程，写出了这一代青年在反叛时代和社会的同时，自己身上却带着时代和社会留给他们的深刻烙印。

第二，既突出人物的个性，又突出人物的共性。通过一个个生动可感的形象，提炼出这个时代青年身上具有共性的东西。比如，舒颜在离校前的最后一天找到队长，弱弱地问道："我可以抱抱你吗？这是我一直以来的愿望。"这可以说是神来之笔，既写出了人物的性格，又写出了"90后"的群体特征。作品中常常可以看到，人物之间的冲突往往不是由于他们的个性太过突出，而是由于他们之间太过相似。

第三，在成长的过程中完成人物性格的塑造。写成长不是这部作品所独有的，而是这一类作品中带有普遍性的写法，但《青春集结号》独特的地方在于没有把成长作为一种目标来写。在很多作品里面，人物成长的目标一旦达到，人物之间的冲突就结束了，一切都变得和谐了、美好了，似乎成长可以解决一切问题。大约从《士兵突击》开始，很多戏都遵循了这样一种模式，这实际上是把生活简单化了。《青春集结号》打破了这种模式。人物成长了，冲突却依然存在，甚至更加激烈，所以会有这样的情节出现：临近毕业时全班为了争夺留校的名额互相猜疑，本来要坐在一起欢聚，结果却不欢而散。虽然最终每个人都找到了自己的人生方向，但矛盾冲突最后并没有真正解决。这是《青春集结号》最具有独创性的地方。其实，成长并不一定意味着成熟，甚至不一定意味着由单纯变得复杂，成长不过是理解了自己在生活中应该扮演的角色。仅此而已。

从《武林外传》到《炊事班的故事》再到《青春集结号》，尚敬导演始终把镜头的焦点对准青年。《青春集结号》与前面几部作品的不同之处，在于对人物的内心生活投入了更多的关注，更多地表现人物的内心冲突，作品

中独白和动画的大量运用都体现了这种追求。也许深入挖掘下去，我们有可能在《武林外传》里的郭芙蓉和《青春集结号》里的叶多多之间找到某种精神上的内在关联。

最近几年，军旅题材电视剧比较关注青年群体，"80后""90后"开始成为作品的主人公，这是一个可喜的现象。但与此同时，也出现了一些问题。有的作品为了吸引眼球，过分夸大人物的荒唐、乖戾和离经叛道，在一定程度上脱离了现实，偏离了现实主义精神。与此相反，《青春集结号》代表了军旅题材电视剧创作向现实主义精神的一种回归。它还原了一个真实的青春、有诗意的青春，而这真实和诗意就来源于生活本身。

《雪域雄鹰》的"精准美学"

在军旅题材的电视剧中,2015年央视综合频道黄金时间播出的《雪域雄鹰》是一部具有代表性的作品,它通过"90后"特种兵的成长经历,塑造了一群具有时代精神的军人形象,凸显了当代军人的人生观、价值观,展现了当代军人勇于担当、甘于奉献的精神,用热血青春铸造了崇高境界,用理想之光照亮了雪域高原。

《雪域雄鹰》不仅在思想上给人以启迪,在艺术表现上也有许多值得称道的地方,其最突出之处就是成功的叙事策略。"作为叙事艺术的电视剧,核心的内容就是故事,不同的故事,固然应当选择不同的叙事策略,即便是相同的题材,也应当创新叙事策略,把故事讲好。一部成功的电视剧,就是一个完整的艺术世界,要成功建构一个魅力十足的艺术世界,叙事策略的运用具有决定性作用。"[①]这就是说,叙事策略运用得当与否,决定了能不能写出一个好故事。

《雪域雄鹰》在叙事方面最突出的追求,就是把类型剧的创作手法与现实主义美学原则很好地结合起来。类型剧强调戏剧冲突,人物性格单一,形式感强烈;现实主义作品注重生活真实和人物性格的丰富性,这两者看似矛

盾，但在作品中却并非不可调和。从样式上来看，《雪域雄鹰》带有清晰的类型剧的特点，它没有刻意追求叙事模式的创新和叙事元素的新奇，而是努力遵循军旅剧成熟的叙事模式和手法，因为这些模式和手法已经固化并且得到了观众的认可，打破它们会造成观众心理预期的落空。《雪域雄鹰》的创作者对这一点有着清醒的认识。所以，他们在创作中选取了另一条路径，把主要精力放在表现生活的真实上面，放在生活细节的精确描摹上面，放在描写典型环境中的典型人物上面，最后就出现这样的情况：创作者并没有努力去打破类型剧的限制，但是由于他们所表现的生活本身所具有的真实性，由于作品内容所具有的强烈生活质感，这些东西会突破类型剧的限制，产生强烈的艺术感染力和感召力。《雪域雄鹰》成功的原因，也就在于它遵循了现实主义的创作原则，令人信服地再现了严酷现实条件下人的成长，而类型剧创作手法的运用，又使作品矛盾高度集中，戏剧冲突激烈，人物性格特征鲜明。

在艺术创作上没有难度的作品不会成为精品。《雪域雄鹰》之所以能成为精品，就是它的创作者自始至终都在有意识地给自己设置难度。同样是"90后"军人，主人公荣宁和以往同类作品的主人公有一个很大的不同，就是他一出场就站在一个很高的起点上：美国名牌大学学生，掌握现代科学知识，有主见，有个性，有强健的体魄、远大的理想、坚强的意志和强烈的冒险精神，这样一个起点赋予人物鲜明的特征，但同时也给人物的塑造增加了难度。因为写特种兵，最重要的是写人的成长，写部队对人的改变，内容无非是人物在军营中经历锤炼，在各种严峻考验、各种波折中成长和成熟，以前比较成功的作品如《我是特种兵》《火蓝刀锋》基本都是走的这个路子。但是，如果人物起点很高，也就相应地压缩了人物成长的空间，比较难以写出人物的发展变化。但这种压缩也有它的好处，就是能在单位时间和空间里，让情感强度更大，戏剧冲突更激烈，情感升华更有力度。

创作者不断地给荣宁的成长设置障碍，同时也在给创作设置障碍，把荣宁这个人物放在个人理想与集体意志的冲突中，放在亲情、友情、爱情的矛

盾中，在极限的考验中写人，通过一系列情境，如接近身体极限的训练、与父亲的情感冲突、特种兵选拔落选、哨所的艰苦磨炼直至面临死神的威胁，让他接受一次次考验，让他的坚强、他的任性和脆弱在一次次的精神洗礼中锤炼成现代军人的优秀品质。一方面通过极限情境激发出人物内在的精神力量；另一方面通过他与左佐的关系、与乔二的关系、与袁野的关系、与莫军的关系，多方面、立体化地呈现出人物的性格。

特别值得一提的是莫军这个人物在荣宁的成长过程中所起的作用。莫军与电视剧《战雷》中的老兵林峰有点相似，特立独行，技艺超群，性格古怪，离群索居，对别人、对自己都有些苛刻，受人尊敬，也让人感到畏惧，心中充满对牺牲战友的感情，但与林峰不同，也是这部作品最为独特的地方，就是它写了军人的孤独。以前很少有人敢碰这个东西。这部作品最令人感兴趣的地方就在于通过这种孤独，写出了两个人物精神上的内在联系。莫军需要这种孤独，荣宁也需要这种孤独，这种孤独不但是心理上的，而且是道德上的，它像一面镜子，让荣宁和莫军从对方身上看到了自己。对于荣宁来说，这种孤独更是人物成长的内在需要，是自我发现的开端，他从这里出发，开始真正懂得了什么是军人、什么是奉献、什么是牺牲，在经历了这一切严酷考验的同时，也找到了自己的人生价值，这个人物的深度就在这里。可以这样讲，荣宁是近年来电视剧中最具光彩的"90后"军人形象。这部戏之所以好看，这个人物之所以能够立起来，很大程度上得益于这种难度的自觉设置。

总体来看，作品呈现出一种精准的美学风格。精准意味着准确的定位和恰切的时空处理。创作者从一开始就知道自己想要什么，目标清晰、方式明确，每个元素都放在该放的位置上，各种元素配置得当，风格高度一致，体现了敏锐的艺术感受力和良好的控制能力。所以尽管观众从一开始就知道会发生什么，故事会以怎样的方式结束，还是会津津有味地看下去。

这种高度的控制能力主要体现在三个方面：第一，独具匠心的结构设计。作品有两条线索：一条是荣宁个人的成长历程，另一条是雪鹰大队以及"杀破狼"小组历经波折，最终完成反恐使命，两条线索平行发展，用荣宁

的身世之谜把它们扭结在一起,同时把荣宁的成长、左佐的成长、原原的成长,用对女军医宁晓曦的追忆串联起来。女军医宁晓曦的精神世界对他们每个人的情感都起到升华作用,用情感发展来推进情节,整体设计非常巧妙。第二,对叙事节奏的良好掌控。作品总体上叙事节奏紧张而均衡,从戏剧动作的出发点到结束点,雪鹰大队自始至终处在与恐怖分子的对峙之中,情节充满紧张感,不绕弯子,不拖泥带水,每一个人物的出现和离开都恰如其分,每一个情节点都恰到好处地发挥作用,没有分散注意力的东西,把最精彩的留到最后,中间用人物情绪和自然风光来调节故事推进的速度,感情饱满,但情绪的宣泄又非常节制,体现了高超的驾驭能力。当然这种控制力也会带来负面的东西,就是故事会显现出人为的痕迹,比如姜原原渴望得到荣之跃的那份医学资料,独臂老大想方设法要把我军的布防图带到境外。在网络时代,这些其实都很容易解决,西藏的医生可以和世界上任何地方的医生共享医学资料,独臂老大不用出门就可以把军事机密传输出去,让他们一直不能达成目标,就显出某种程度的过度控制。第三,对演员表演的掌控。几个主要演员选得都很准,而且导演通过视觉手段和场面调度,将演员的个性和表演才能发挥到最佳状态。主创人员通过所有这些方面自觉的控制,最终建立起各种艺术要素之间的和谐关系,带给观众强烈的审美享受。

2010年以后,军旅题材电视剧有点走下坡路,数量和质量都有所下滑,创作中出现了一些问题,比如故事的模式化,比如内容的奇观化,脱离现实,脱离军营的特定环境,把军人写得不像军人,引起了一些质疑。军旅题材电视剧面临一个如何突破的问题。军旅剧到底应该怎样写,才能既满足观众的娱乐需求,又实现对观众的精神引领?《雪域雄鹰》的创作者通过自己的追求和探寻,很好地回答了这个问题。

注释:

①中国电视艺术委员会:《中国电视艺术发展报告(首卷)》,中国广播影视出版社2010年版。

亲情视角下的英雄叙事

——简评电视剧《毛泽东三兄弟》

在21世纪以来的重大革命历史题材电视剧创作中，《毛泽东三兄弟》称得上是一部视角新颖、别开生面的作品。从亲情的视角来写革命领袖，这在同类题材创作中是比较少见的。作品突破了以往重大革命历史题材作品的叙事模式，以毛泽东三兄弟的情感关系来结构故事，在人伦亲情演绎中寄寓崇高精神，在理想追求中凸显家国情怀，从而引发了观众的强烈情感共鸣。

从亲情入手来写领袖人物，固然提供了一个独特的视角，但也带来了创作上的难度。因为这样一部作品，无论从美学品格还是从观众的期待视野来说，都必须严格忠实于历史，可以虚构的空间不大，而且，三兄弟的人生轨迹基本是平行发展的，其中既没有强烈的戏剧冲突，又很难把他们的命运纠结在一起。

《毛泽东三兄弟》的可贵之处就在于以艺术的方式克服了这种看似难以克服的困难，这突出体现在作品叙事策略的选择上。创作者将历史上的重大事件推向背景，把表现的重点放在历史浪潮对人物的冲击上，选取与人物情感密切相关的情节点，由此拓展想象的空间，通过对一个个事件的不同反应来改变人物关系，推动剧情的发展。比如围绕着接不接杨开慧上井冈山，写

出了毛泽覃与毛泽东、贺子珍关系的变化；围绕着贺子珍去苏联的问题，写出了毛泽东和毛泽民的不同性格。这种写法的好处是可以在对比中突出人物的个性，然后通过生动的细节呈现出来，在不同性格的碰撞中展现人格的魅力，同时，将家国情怀作为人物精神联系的纽带，使整个故事显现出一以贯之的文化脉络。

毛泽民是这部戏里塑造得最为成功的人物形象。应该说，他是三兄弟当中最难刻画的，因为较之另外两兄弟，他的性格特征似乎不那么容易把握。但这反而成为一件好事，就是创作者可以较少地关注人物性格的外在表现，而更多地深入他的内心世界。作品围绕着两个方面来描绘毛泽民的精神历程：一个是成长，一个是对土地的热爱。从固守家园到为国捐躯，毛泽民走过了一条艰难的成长道路，但唯其如此，他的革命信仰一旦形成，就越发坚定。同时，毛泽民是一个地地道道的农民，在他成为无产阶级革命家之后，骨子里仍然是一个农民，"看到这个地，心里就踏实得很"。作品中用很多细节表现他对土地的热爱。他躺在地上，闭上眼睛，抓一把土撒在脸上；离开韶山冲之前，他一定要带一捧家乡的泥土；到新疆当了财政厅厅长之后，他仍然要在院子里种点蔬菜。对土地的热爱赋予这个人物一种鲜明的精神特质。成长是一个可变的因素，热爱土地是一个不变的因素，不管这个人怎么变化，那个不变的精神内核总要把他拉回来。这给人物的内心世界带来强烈的张力，同时使这个人物在高度个性化的同时，成为千千万万投身革命的中国农民的化身，具有典型意义。扮演毛泽民的演员孙逊传神地表现出人物的性格：朴实而坚毅，沉稳而执拗，甚至有一点木讷，但让人感受最深切的，是那种深入骨髓的坚韧。孙逊的表演看似本色，其实深潜功力，看上去不那么光彩照人，却蕴含着动人心魄的力量。平心而论，这部戏里毛泽东和毛泽覃的形象都是真实可信的，但相比较而言，没有毛泽民的形象精彩。毛泽东的形象缺乏成长性，没有超越以前同类题材的作品；毛泽覃的性格特征流于表面化，作品中过于强调他的急躁和冲动，而忽视了人物性格应有的丰富性。

不过，这部戏最难处理的地方，是毛泽东与杨开慧、贺子珍之间的关系。以前的作品在这个问题上大多采取虚写的办法，而《毛泽东三兄弟》采取的是实写的办法，而且是浓墨重彩地写，这除了需要秉持正确的历史观之外，还需要一点艺术上的勇气。可以这样说，《毛泽东三兄弟》创作团队对于敏感的历史事件的把握很准确、很巧妙，也很有智慧，没有刻意美化领袖，没有过度理想化，既尊重历史，又写出了特定历史条件和戏剧情境下人物的复杂心理和微妙关系。

"一切历史都是当代史。"（克罗齐语）意指历史的本质是人的思想、精神，但如果生硬地让史实适应现实的情势和理念，就从根本上违背了历史的精神。在电视剧创作中我们所能做到的，就是用艺术的方式挖掘出人物行为背后的动机，通过史料的剪裁和取舍，对历史事件的因果关系给出合乎逻辑的解释。在这一点上，《毛泽东三兄弟》无疑是成功的。

如果说这部戏有什么让人不太满足的地方，就是盛世才这个人物形象比较苍白。剧中的盛世才动不动就发脾气，不像一个政治家，而且从一开始就把他写成一个彻头彻尾的坏人，这种处理方式也有脸谱化之嫌，对于盛世才与毛泽民的关系，新疆方面与苏共、中共、国民党的关系，处理得也过于简单。比如毛泽民就义前，盛世才请毛泽民吃饭那场戏，毛泽民从容淡定，而盛世才只会大喊大叫。但是盛世才究竟为什么要请毛泽民吃饭，听毛泽民讲一番革命道理，而他听得那么认真？其中的动机不甚清楚，所以，那场戏感觉就像是创作者主观安排的，而不是历史上必然会发生的。就史实来看，毛泽民对盛世才有清醒的认识，对新疆的形势有担忧，跟党中央代表陈潭秋也有分歧，但他的性格决定了他必须服从组织、服从大局，对此，他是有矛盾的，在革命大义面前，他又是十分坚定的，所以，他的内心会产生强烈的冲突，这样，他的舍生取义才会产生震撼力。反观盛世才这个人物，他的言行与思想存在着强烈的反差，在现实中肯定会极力弥补、调和这种反差，而且他本人肯定是真心诚意地认为自己的所作所为完全正确，这样，人物才显得真实可信，换句话说，他的内心必须足够强大，才能真正与毛泽民产生戏剧

冲突。

实际上，如何处理好盛世才这个人物，是真正考验艺术功力的地方。几十年来重大革命历史题材创作在这方面已经积累了不少成功的经验，最近几年解密的史料、包括盛世才本人回忆录在内的文献资料已经提供了充分的准备，剧中现有的素材也提供了可以深入开掘的空间，这里所要求创作者的，就是坚持现实主义的创作原则，从生活出发而不是从概念出发，真正写出人的复杂性和历史的复杂性。然而，最后呈现在作品中的盛世才仅仅是一个类型化的反面角色，没有成为一个血肉丰满、令人难忘的形象，这不能不说是一个遗憾。

《天涯浴血》：细节丰富的历史长卷

在21世纪以来的重大革命历史题材电视剧中，《天涯浴血》是一部特色鲜明的作品，制作精细，画面讲究，风格凝重。它通过琼崖纵队的发展历程，第一次全景式地展现了近半个世纪海南人民革命斗争风起云涌的历史长卷，填补了重大革命历史题材电视剧创作的一个空白，也为重大革命历史题材电视剧创作提供了一些有益的经验。它在艺术创作上有这样几个特点：

第一，与大部分重大革命历史题材电视剧采取的人物传记体形式不同，这部电视剧采取编年体的叙述方式，表现了土地革命、抗日战争、解放战争三个历史时期，以事件为中心来结构故事，结构上具有清晰的段落感。它通过一支队伍的成长来写历史的进程，在重大历史事件的把握上非常严谨，又没有简单化，既表现了对敌斗争的残酷性和复杂性，又不回避革命队伍内部的分歧、国民党一方领导人的人格魅力。同时在重大历史事件中有机地融入情感元素和戏剧性元素，对于历史资源的开掘更加审慎、成熟，朴实无华的叙事风格里面蕴含着荡气回肠的精神力量。这里面也写了人的成长，比如冯白驹，写了革命斗争的磨砺如何使他的意志更加坚强，信仰更加坚实，但是又没有完全以他为核心，这是出于对历史的尊重。对于反面角色，比如邢

斌、王德彪，也写出了他们作为军人的血性。但因为作品过于注重历史的真实性，有时候会显得比较拘谨。比如冯白驹身边的人物关系就显得简单了一些，基本上围绕着工作来写，特别是他和曾惠的关系处理得过于简单，完全可以处理得更立体、更丰满一些。

第二，将人物的命运与历史发展紧密地结合起来，在深入揭示人性的同时，写出了革命先辈身上的崇高美和悲壮美。个人的生命历程与国家命运的高度一致是这个时代中最突出的特点。《天涯浴血》紧扣这个时代特征来营造戏剧性，比较突出的是在这两个方面：一个是将人放在严酷的环境中，使其饱受肉体与精神的磨难，以此书写人性和生命的价值。一个是充分展现了从土地革命到解放战争人物关系充满戏剧性的演变过程，通过历史剧变中人物的不同选择和命运，来书写人物的精神世界。大革命失败，革命者面临选择；抗战开始，统一战线形成，再次面临选择；抗战即将胜利，队伍就要解散，他们又面临选择，这些选择所带来的心理矛盾一次比一次强烈，一次比一次令人纠结，由此产生的戏剧冲突充分展现了人物的内心世界和性格魅力，也带来观众对革命者理想信念的高度认同。

第三，将历史精神蕴含于生动可感的细节和氛围之中，既重视历史质感，又重视人物微妙的心理和复杂的情感。作品的空间环境非常真实，无论是百姓生活还是战争场面都很真实，演员的化装也都紧贴时代和环境，没有刻意美化的成分，重视的是品质而不是颜值。每个细节都经过精心设计，比如一开始表现"四一二"政变后的白色恐怖，几个细节就把当时的历史氛围渲染出来。司炉工老马为了让孙成达能顺利将情报送到琼崖共产党那里，毅然挺身而出，结果被国民党军队带走。那段戏里面，人物脸上的煤灰和汗水，加上灯光，产生了一种雕塑感。还有，刘秋菊在革命即将胜利时倒下，她最后的要求就是让冯白驹找人给阿松画张像，让孩子知道阿爸长什么样子。这个细节也很出色。

创作者特别善于通过小细节来表现人物的心理，注重在每个重要的情节点上反复把戏做足，把小的细节不断放大，把每个重要的情节点都写得淋漓

尽致，使故事更加饱满。比如开头邢小玉和邢斌发生冲突，随着剧情进展，让矛盾不断升级，到后来让他们在抗日队伍中相遇。比如阿梅暗恋程光，纠结了很长时间才找到程光，询问一个人喜欢另一个人是不是一定要经过内心的痛苦和折磨，程光却不明白她的暗示，然后阿梅替邢小玉把手帕还给程光，到最后临牺牲前才对程队长说出"我喜欢你"。再比如对叛徒王德彪这样的败类，冯白驹当着他的面表示，"只要能够共同抗日，保家卫国，我们不计前嫌"，然后还要教育同志们接受与敌人合作，后来林茂松与王德彪在战场上相遇，一场残酷的战斗过后，遍地尸体，只剩下他和王德彪两个幸存者，林茂松满怀仇恨地朝王德彪举起刀，最后却劈断了旁边的树桩，情节张力十足。再到后来王德彪与邢斌喝酒，王德彪发现他在国民党眼里不过是一条狗，因为绝望和愤怒开枪打死邢斌，然后开枪自杀。这样写叛徒是一个全新的突破，非常独特，写出了人的完整性。还有，王毅的哥哥被日本人抓走，日本人以此要挟王毅，面对急于前去营救的邢斌，王毅表示，"战士的价值是在战场上英勇杀敌，而不是为个人的事涉险送命，我的战士即使牺牲也要牺牲在战场上"，这时候，冯白驹命令部下去救人，国难当头，为了国家利益、民族存亡，双方携手对敌。共产党救出王毅的哥哥，王毅请冯白驹吃饭，借此试探冯白驹有什么要求，但冯白驹一番肺腑之言，让王毅打消了顾虑，"和司令一起共同抗日是冯某的唯一心愿，除此再无他求"。他们惺惺相惜，互相钦佩，互相敬重。

历史剧的创作过程中，经常会出于这样那样的目的对历史进行改写，让历史符合艺术的需要，但有时候历史会拒绝改写。真实的历史细节往往更有力量。日本鬼子劝降王毅的那段戏，王毅的大哥被日本鬼子从澄迈掳到海口，严刑拷打，软硬兼施，他终于答应向七弟写"劝降书"。他在给王毅的家书里写道："七贤弟，愿你率部下山，与皇军共建大东亚共荣圈……"家书送达。王毅在复信中回答说："国将亡，家何在？你去死吧，俟抗战胜利，我到你墓前谢罪！"这个真实的细节比剧中的描写更有力量。王毅的大哥被日本人逼迫写了劝降信，是由于他的软弱，但这不等于说他是坏人。每个人

都有可能有这种软弱的时候,这是人的复杂性,不能因此认为他是汉奸,他只是个犯了错误的普通人,我们的社会、我们的艺术应该从人性、人道主义的角度去看待他们,同情他们,宽容他们。能够做到这一点,艺术才能进步。

《小别离》：有一种爱叫焦虑

电视剧《小别离》触及了国人最关心、最无奈的教育问题，但与流行的育儿剧不太一样，不是特别强调话题意义，而是把关注的焦点放在人物的情感上，从根子上来说，它是一部情感剧，是一部有内涵、有深意的现实主义作品。

这部作品以亲情叙事为核心，既写出了亲情的温暖与美好，又写出了应试教育对亲情的异化。对于孩子来说，中考是一次严峻甚至严酷的挑战。挑战不仅来自外部同伴的竞争，而且来自内心，面对未来巨大的不确定性，如何战胜自己，是摆在孩子面前的问题。

应试教育不承认人的多样性，要求学生只能按照统一的模式生产出来。犯错误是人的天性，但应试教育不允许出现失误。孩子们自觉地接受了这种现实，把父母的期望，有时是病态的期望，当成自己的主动追求，这个年龄的孩子，不管学习好还是不好，他们从根本上是缺乏快乐的，在经历了无数次考试之后，身体变得非常疲惫，精神变得非常麻木。在应试教育的残酷竞争下，学习本该有的探求知识的快乐不见了，反而成了痛苦和负担。

剧中真实地描绘了应试教育对于人性的压抑、对于创造力的扼杀。残酷

的竞争不但压抑、扼杀了幻想和创造力，而且最后把亲情都变成了伤痛。最大的痛苦在于，主人公从内心、从理性上是否认这些东西的，但在现实中却还要积极地去追求它。童文洁一方面对自己的女儿小心呵护，另一方面在女儿的学习问题上又近乎严苛，对这一点，她的内心是矛盾的。她对朵朵反复强调，"妈妈是爱你的""你是妈妈在世界上唯一的亲人"，但这种爱是以一种扭曲的方式呈现出来的。面对即将崩溃的朵朵，方圆和童文洁最后选择了把孩子送出国，这与其说是一种逃避，还不如说是一种抗争。

不仅如此，《小别离》的主创人员在此基础上又往前迈了一步：孩子离开之后怎么办？孩子本来是生活的重心，孩子离开后，生活的重心发生了偏移，家长们发现，原来自己的家庭关系很大程度上是靠孩子来维系的。所以，无论是方圆、童文洁，还是吴佳妮、金志明、张亮忠、蒂娜，就都有了一个重新认识自己、重新认识家庭的过程，他们都经历了一场蜕变。《小别离》的独到之处，就在于真实地表现了这样一场蜕变对不同人的影响和每个人所走过的精神历程。

《小别离》真实地表现了由孩子教育问题所引发的冲突，也真实地写出了由教育问题所引发的普遍焦虑，把故事引向对人物内心世界的探索，成功地解释了人物内心冲突的动因。比如朵朵，她一方面有按照自己天性成长的愿望，另一方面要遵从父母为她制定的生活目标，同时也在用父母的标准来要求自己。这个年龄的孩子正处在一个自我快速发展的时期，自我意识包括朦胧中的两性意识开始觉醒，渴望能够突破儿童时期的自我，也渴望突破父母、社会对他们的限制，强烈地要为自己负责，却还没有足够的能力承担责任，所以他们的矛盾很大程度上就是自我发展的要求与自我控制能力不足之间的矛盾。朵朵为参加学校的新年演出，不去妈妈给她报的补习班，而去参加歌舞剧的排练，就非常真实地写出了这种自我成长的要求与外部现实之间的冲突，也写出了人物对美好事物、对未来的渴望和憧憬。编剧、导演善于表现人物内心的微妙变化，对于青春期的躁动和迷茫表现得很真实，也很有分寸感。

另外，这部戏对生活的表现不仅是以一种情绪饱满的方式，而且是以一种非常睿智的方式。这部戏很富于哲理性，这种哲理不是通过说教，而是通过生动的细节和对话来表现的，在琐碎和平凡的细节中蕴含着生活的道理，不是刻意写哲理，但很耐看，经得起琢磨。

有一个遗憾的地方，就是故事的走向上偏于理想化。剧中写朵朵到了美国之后，一切问题都迎刃而解，其实这不太可能，到了国外肯定会出现新的问题、新的冲突，如果能够写出她如何解决这些问题、冲突，从而超越自己，会更加耐人寻味，现在仅仅用她写小说取得成功，通过在美国的学习更加热爱自己的国家和文化，感觉过于简单化。另外，剧中每个家庭的生活画面都很干净、很光鲜，但实在是太干净、太光鲜了，与实际生活有一定的距离。这是都市情感剧中一个带有普遍性的问题。

探寻民族记忆中的红色基因

——张军锋历史文献纪录片解读

每一部好的历史文献纪录片都是对过去的一次发现或者重新发现。观赏张军锋的历史文献纪录片时,这种感受会越发强烈。之所以会产生这样的感受,不仅由于其作品中史料的丰富性,而且由于他对史料独特的剪裁、取舍方式。他对于史料的运用看似随意,甚至有些跳跃,其实却深藏匠心。他的身上既有纪录片人的敏锐与睿智,又有史学家的胸襟与器识,这种集二者于一身的特点形成了张军锋历史文献纪录片独特的创作理念与风格。

张军锋的历史文献纪录片采取了一种质朴、平实的叙述方式:细细讲述,娓娓道来,探奇而不猎奇,更不炫奇、不虚饰、不矫情、不空洞、不浮夸,没有故弄玄虚的拍摄手法和华丽的辞藻,一切都显得朴素自然,但在这朴素自然背后却潜藏着丰富的思想内涵和澎湃的激情。概言之,他的文献纪录片具有这样几个特点:

第一,在宏阔的背景下探寻历史的脉动,自觉地体现我们民族、社会的核心价值。张军锋的历史文献纪录片主要围绕着共产党人在过去岁月中的奋斗历程展开,着力挖掘蕴含于其中的精神力量。比如《开端》追寻中国共产党早期领导人的足迹,表现了共产党人为国家命运矢志不渝的求索精神。

《大转折》通过关键历史时期国共两党的对比，鲜明地阐释了"没有共产党就没有新中国"这一历史性命题。《晴朗的天》围绕着延安文艺座谈会召开前后延安的文艺创作和鲁迅艺术学院的诞生、发展，反映了毛泽东《在延安文艺座谈会上的讲话》对文艺工作者所产生的深远影响。《平山》通过一个地区革命火种的传播，反映了燕赵大地人民群众艰苦卓绝的奋斗历程。不过，在具体的呈现方式上，张军锋的历史文献纪录片与以往的同类作品又有着明显的差异。他的作品通常会选取一个独特的视角切入，用剥茧抽丝的方式还原历史真相，同时，他的作品又都有着开阔的视野，常常通过国内外大量深入细致的采访，充分掌握第一手资料，然后在作品中让这些资料互相印证、互为补充，这就使得他的作品具有一种史家风范，不是停留在历史的表象上面，而体现出一种从历史进程中寻找规律的努力，从而引发观众的深入思考。

第二，采取以人带史的方式，把讲述的重点放在人物身上，将一个个历史人物的活动串联起来，通过各个角度的探寻来反映历史事件，在历史的风起云涌中再现人的精神与品格。事实上，不可能有对历史准确无误的记录，纪录片创作者所能做到的，就是用不同的声音对事件进行描述，最大限度地接近真实，从而给观众带来强烈的亲历感。这正是张军锋所努力追求的。比如《开端》通过事件亲历者和研究者的讲述，清晰地勾勒出陈独秀、李大钊、毛泽东等中国共产党创始人的精神脉络，写出了他们的气魄和胸襟，特别是对陈独秀早期的活动和影响做出了公允的评价。《大转折》通过当事人的讲述，记录了解放战争时期中央工委选择西柏坡作为中央驻地的过程，传神地表现了历史进程中伟人独特的个性气质。《辉煌与重生》通过唐山大地震幸存者的口述，再现了普通百姓历经劫难的困苦悲伤，生死救援中"一方有难，八方支援"的无私奉献和唐山人民"凤凰涅槃"的坚忍与顽强。

第三，具有强烈的揭秘色彩，这主要体现在对细节的深入挖掘上面。张军锋的历史文献纪录片发掘了很多不为人知的史料，即便在表现我们熟知的历史事件和人物时，也努力向纵深开掘，力图发现一些不为人知的东西，在

发现历史财富的同时,又创造了一笔新的财富。比如《开端》里面在寻访亢慕义斋过程中罗章龙1991年的采访录音,《晴朗的天》中毛泽东发给丁玲的《临江仙·给丁玲同志》的手稿,《大转折》中毛泽东参加重庆谈判时走下飞机的影像资料,《平山》中六位老同志讲述平山第一个党支部的成立以及"平山团"历史的记录,《晴朗的天》中于蓝、力群、贺敬之、王昆等老艺术家关于鲁艺历史的口述,《重生与辉煌》中地震幸存者在被救出后高呼"毛主席万岁"的影像资料,都具有极其珍贵的价值。正是通过张军锋的采访,我们才得以知道,原来《共产党宣言》是在义乌分水塘一间柴火房里翻译出来的,诞生于北京大学的马克思学说研究会的发起人原来是19位学生,等等。这种记述使得他的作品具有突出的史料价值。

张军锋具有诗人气质,他的纪录片中总会出现一些抒情的段落,但这无碍于其客观真实,因为这些段落是由对历史的发现自然而然地生发出来的。他深深地扎根于燕赵大地深厚的文化土壤中,在"慷慨悲歌"的地域文化品格与共产党人奋斗精神的结合点上不断探索、不断前行,显示出深厚的文化底蕴。他不追求视觉的冲击力,但其作品却有着很强的冲击力,究其原因,大概也就源于其中所蕴含的强烈的精神力量。

激情飞扬的英雄史诗

——历史文献纪录片《长征》观感

长征是英雄史诗。关于长征的历史记忆一直是激励中华儿女追求真理、献身理想的强大精神力量。在纪念红军长征胜利80周年之际，由中央电视台制作播出的10集历史文献纪录片《长征》全景式地再现了长征波澜壮阔的历史图景，用影像谱写了一曲艰难困苦而又激越昂扬的英雄颂歌。

《长征》在创作上最为突出的特点，就是自觉的史诗意识。作品浓墨重彩地再现了湘江战役、遵义会议、四渡赤水、飞夺泸定桥、彝海结盟、爬雪山、过草地、三军会师等历史事件，但不是停留于对史实的简单图解，也不是单纯追求结构的宏伟和气势的恢宏，而是通过历史人物的信仰、理想和情操来体现自强不息、不屈不挠的民族精神。毛泽东、周恩来、朱德等老一辈革命家的卓越才能和伟大人格，普通战士不畏艰难、勇于牺牲的英雄气概，都在作品中获得了生动的体现。他们面对严酷环境乃至生死抉择，显示出坚定不移的革命意志、热爱战友的赤子情怀、舍生取义的高尚品质，同时也蕴含着炽热的生命力量，寄寓了一种温暖的人道主义精神。

在叙事策略上，《长征》以重大事件为核心，采取宏大叙事与个人视角相结合的方式，对大量珍贵的史料进行深入开掘，厘清历史脉络，探寻历史

逻辑。其主要方法，一是在人们耳熟能详的历史事件中寻找具有揭秘性的素材，比如长征途中参加红军的小喇嘛桑吉悦希，藏族历史上的第一个人民革命政权——格勒得沙政府，跟随红二、六军团长征的瑞士传教士勃沙特，再比如通过遵义会议之前围绕党和红军命运的通道会议、黎平会议、猴场会议等一系列会议的渐次展开，令人信服地再现了以毛泽东为核心的党和红军领导集体形成的过程。二是通过个人口述历史，将全景式的记录与细部描绘结合起来，用细节和氛围最大限度地还原历史。杨尚昆、宋任穷、杨成武等老一辈革命家和一些亲历长征的老战士的讲述，将个人命运与红军和中国革命的前途紧密结合起来，富有历史纵深感。

与以往的重大题材历史文献纪录片不同，《长征》的创作者对历史上的偶然事件有着特别浓厚的兴趣。作品中记述了中央红军进入云南后，军委纵队侦察分队在滇黔公路上意外截获了龙云送给薛岳的云南省军用地图，才最终确定抢渡金沙江的渡口，还记述了毛泽东看到了刊有徐海东率红二十五军与陕北红军刘志丹部会师消息的国民党报纸之后，在红一军团干部会议上宣布要到陕北去。这些看似偶然的细节具有强烈的历史质感，也显示了红军长征胜利和中国共产党领导中国革命胜利的历史必然性。

《长征》在创作上的另一个特色，是自觉地以现实映照历史，反映时代精神。作品中用几代领导人对于长征精神的诠释，准确、凝练地突出了"长征永远在路上"这一历史性命题。其中历史时空与现实时空或交替，或穿插，或叠加，以空间的变化表现出长征精神的传承与发展。在讲述白利寺格达活佛的事迹时，画面上出现了甘孜小学主题班会上孩子们朗诵格达活佛诗句的情景。在讲述江西瑞金华屋村最后17个年轻人参加红军时，画面上，他们当年种下的17棵松树都已经长成参天大树。这些都有效地沟通起历史与现实，使观众产生强烈的情感共鸣。

《长征》在创作上的又一个特色，是将历史与艺术有机地结合起来，以艺术提炼历史的精魂。作品大量采用诗歌、绘画、雕塑、歌曲来凸显长征精神，特别是将毛泽东的诗词与重要历史事件的讲述结合，恰到好处地提炼出

历史的诗性元素。在影视剧资料的使用方面，创作者有意识地突出场景和氛围，淡化细节和人物，这种手法既补充了历史资料的不足，又避免了艺术虚构对整体历史感的破坏。另外，作品中动画、数字技术的娴熟运用，使历史文献变得生动鲜活，乱云、怒涛等意象反复出现，既具有象征性，又增加了画面的流动感。

崇高的美学理想、深邃的历史意识、饱满的革命激情这样三种因素相互作用，造就了《长征》的品格，使之具有强烈的感染力和感召力，使得《长征》这部作品达到了历史人物与历史精神的高度统一、历史记忆与价值认同的高度统一。这是《长征》的成功经验，也是《长征》给予我们的一条重要启示。

《麻雀》：在两难选择中塑造谍战英雄

《麻雀》是 2016 年最出色的一部谍战剧，也是汪伪时期谍战故事中最好的作品之一，是对这段历史资源深入开发的一个成功的案例。它虽然不是写正史，但其历史观是科学的、正确的，整部戏非常精致、耐看。它在创作上有这样几个特点：

第一，比较好地把谍战线索与情感线索扭结在一起。现在谍战剧比较惯用的手法，就是用谍战当骨架，然后用情感来填充，但做得好的不多。这部戏的好处就是找到了情感和谍战的平衡点，用饱满的感情强化和丰富了谍战情节的内涵，而又不滥情、不矫情，有一种恰到好处的感觉。陈深和徐碧城、李小男这组感情关系处理得非常好，这里面既有激情，又有克制，感觉非常阳光自然。这个地方其实很难写，写不好就成虐恋了。苏三省和李小男的关系尤其难写，苏三省对李小男一往情深，李小男怎么既利用这一点，又把握好自己，写得很有分寸感。

第二，比较好地把谍战叙事与日常生活叙事结合起来，突出主人公身上作为普通人的东西。这部戏写的是与以往不一样的英雄，不是那种很强大或者很酷的英雄，而是明显带有性格缺陷的英雄，并且让人物的性格缺陷经

受考验。这里面的几个主要人物，除了沈秋霞比较完美之外，陈深、李小男都有着比较明显的性格弱点，如陈深有不敢开枪的心理障碍，喜欢给别人理发，还有李小男不顾一切追求陈深的二劲儿，都显示出他们内心深处柔弱的东西，让人物富有人情味。这里写陈深，不是通过不断的成功，而是通过不断的失败，写他在自己的亲人落入敌人手里时，想要拯救亲人而又做不到的无能为力，通过内心不断加深的痛苦，以及最后对失败和痛苦的超越来塑造英雄形象，这样的英雄就给观众一种亲切感，感觉他就是普通人中的一个，也就比较容易被观众接受。李小男倒追陈深的那股二劲儿，既是一种伪装，又是她性格本色的自然流露，两者其实是很难区别的，但它好就好在这里，可以给观众一些带有多义性的理解。相比而言，陈深在战场上杀了一个娃娃兵就再也不敢开枪，这个情节处理得有点简单化。这当然可以作为一个理由，但其中显然可以挖掘出更深的东西。毕忠良和苏三省也是如此。剧中没有把他们简单化，而是让他们给自己当汉奸寻找理由和借口，让他们相信自己是做出了现实的选择，做了正确的事，从而使这些人物显得真实可信。

第三，善于通过两难选择来塑造人物性格。16 世纪意大利新古典主义批评家卡斯特维特罗有句名言："欣赏艺术，就是欣赏困难的克服。"《麻雀》比较鲜明地体现了这一点，通过不断给主人公设置障碍，不断提升完成任务的难度，来实现主人公的性格塑造。每个人都处在困境中，处在两难的选择中。陈深处在拯救亲人、同志和保护自己、继续潜伏的两难选择中，处在自己爱的人和爱自己的人的两难选择中，也处在民族大义和兄弟情义的两难选择中。特别是在最后，围绕着毕忠良放不放陈深走，陈深对不对毕忠良开枪，创作者没有把这个情节简单地处理成民族大义战胜兄弟情义，而是表达出一种更复杂、更耐人寻味的东西。同样，徐碧城处在爱她的两个男人的选择中，毕忠良处在既要保护陈深又要揭露陈深的两难选择中，苏三省也处在对李小男既爱又恨的两难选择中，李小男被捕那场戏把这种两难选择推向极致。

中国文化精神的创新表达

——2017年央视"春晚"印象

作为新年俗的一部分,"春晚"已经成为当代中国人不可磨灭的文化记忆,央视"春晚"因其特殊地位和影响,自然而然地成为每年春节期间社会关注的焦点。

2017年央视"春晚"以中国文化精神为底色,从民族艺术传统中汲取灵感,用多姿多彩的艺术形式,唱响了充满阳光的时代主旋律,也凸显出电视文艺在整合、创新方面的非凡实力,从而成为2017年年初一道亮丽的人文景观。

自觉地追求民族传统文化与时代精神的融合,是2017年央视"春晚"的第一个特色。

这种追求最集中地体现在以亲情为主题的语言类节目上面。亲情是中国文化之根,过年"过"的就是亲情。因此,"春晚"创作团队把亲情作为语言类节目的共同主题,从老百姓的日常生活中寻找素材,用最朴素、最真诚的感情触动人们心灵中那个柔软的角落。小品《大城小爱》聚焦默默无闻的普通劳动者,赞美他们身上所体现出的劳动伦理和美好情操。小品《老伴》以帮助失忆的老伴恢复记忆为线索,在生活的点点滴滴之中流淌着家的温

暖。小品《真情永驻》讲述一对离婚夫妻通过电视相亲节目复合的故事，深情呼唤人与人之间的相互理解。相声《姥说》通过两个姥姥对外孙的不同态度，诉说了对亲情的眷恋和家风、家教对人的影响。这些节目从亲情中透露出社会生活变化对人们精神世界的影响，在普通百姓的人生追求中寄寓了对国家繁荣、社会进步的期盼。

自觉地追求崇高、壮美的美学品格，是2017年央视"春晚"的第二个特色。

整台晚会格调昂扬、激情四射，充溢着引人向上的精神力量。中国人民解放军三军仪仗队参加演出的歌曲《当那一天来临》，显示出伟岸、豪迈的阳刚气概。80位武术冠军倾情奉献的团体表演《中国骄傲》刚柔相济，于变幻莫测中展现出中国武术的精髓。执行载人航天任务的11位航天员亲临现场，携手升起五星红旗，表达了人们对祖国未来的美好憧憬。成龙和海峡两岸暨香港、澳门大学生共同演唱的歌曲《国家》荡气回肠，以浓厚的家国情怀将晚会气氛推向高潮。此外，"春晚"创作团队还精心设置了一个"与英雄一起过年"的环节，把几位老红军请到现场。当董卿介绍到大年三十是105岁的老红军王定国的生日时，现场全体观众肃然起立，向这位老英雄献上美好的祝福。

自觉地追求契合当代观众审美情趣的表达方式，是2017年央视"春晚"的第三个特色。

"春晚"三十几年的发展历程，同时是一个不断探求表达方式创新的过程。2017年央视"春晚"更加注重民族传统文化与现代艺术理念的结合，也更加积极地探索如何运用视听手段强化传统文化艺术的魅力。开场歌舞《美丽中国年》、儿童歌舞《金鸡报晓》的内容取材于传统文化，但节奏和韵律富有现代感，对年轻观众极具吸引力。舞蹈《清风》中演员的表演与淡雅的荷花相映成趣，在静穆悠远中创造出天人合一的意境。此外，自由的舞台空间、绚丽的360度LED屏都进一步放大了节目的中国符号，使人与环境浑然一体，让观众更深切地感受到民族文化血脉的流动。

不过，2017年央视"春晚"最突出的亮点，还是大型实景演出与晚会现场的完美结合。东西南北四个分会场的巧妙设置，极大地拓展了晚会的空间和传播力。上海分会场的"光舞台"、云南凉山分会场的"火舞台"、桂林分会场的"水舞台"、哈尔滨分会场的"冰舞台"，在构筑地域文化景观的同时，也带来了新奇的视听体验。上海分会场的歌舞《梦想之城》流光溢彩，四川凉山分会场的舞蹈《火舞欢腾》矫若游龙，广西分会场的歌舞《歌从漓江来》如梦似幻，哈尔滨分会场的舞蹈《冰雪梦飞扬》气韵灵动。它们共同以富于时代感的形式，呈现出当代中国人蓬勃的生命状态。

与往年相比，2017年央视"春晚"更尊重观众的意愿与期待，更强调内容与形式的统一，更注重节目的品位与格调，在这个意义上，它所体现出来的，不仅是一种艺术理想，而且是一种鲜明的文化主张。

在人性深度中显现历史精神

——评电视剧《大秦帝国之崛起》

央视一套黄金时间年初的电视剧向来具有市场风向标的作用。2017年伊始，历史剧《于成龙》《大秦帝国之崛起》接连登陆央视，一扫此前古装偶像剧的颓风，成为收视亮点，也收获了良好的口碑，余波所及，连多年前收视惨淡的《大明王朝1566》也借势在优酷网重播。这似乎显示出，历史剧的创作走向正在发生着某种重要的转变。

前几年，历史题材电视剧创作存在着严重的扭曲现象。古装偶像剧占据荧屏，历史正剧难觅踪迹，消费主义甚嚣尘上。古装偶像剧重颜值，轻质感，对历史采取游戏化的态度，甚至任意肢解历史，其中充斥着空洞的情感、虚幻的梦想、错乱的价值和轻浮的趣味，对于电视观众特别是青少年产生了严重的误导。在这样的背景下，历史正剧的回归就显示出十分重要的意义。

历史正剧的回归，本质上是现实主义精神的回归。它既是观众需求的自然体现，也是艺术规律本身产生作用的结果。现实主义传统在历史题材的艺术作品中有着巨大的向心作用，虽然在一定时间里会产生偏离，但偏离度越大，越会产生巨大的反拨力量。《大秦帝国之崛起》正代表了这种现实主义

精神的回归。它有力地匡正了当下历史剧的创作理念，为人们提供一把正确认识历史的标尺，也有助于培育观众健康的审美趣味，而历史正剧连续播出所产生的示范作用，肯定会对电视剧市场的资源配置产生重要影响。

衡量一部历史剧最重要的标准，就是看它是否做到了历史真实与艺术真实的统一。历史真实与艺术真实统一于历史精神之中。《大秦帝国之崛起》最突出的成就，就在于对历史精神的准确把握。这体现在下述几个方面：

首先，透过人物的成长来写历史精神。

历史精神不是抽象的，而要通过活的人物来体现，要写出历史精神，必须把历史看作有生命、有个性的东西。《大秦帝国之崛起》比较真实地写了秦昭王从一个在权力面前无所适从的青年到威权君王的成长过程，但没有像大量古装偶像剧那样，把成长描绘为从天真到腹黑的堕落，而是准确把握住人物的命运，写出了人物的精神蜕变，写出了在他追逐权力的过程中，权力对人物性格的异化作用，也写出了这个人物性格的复杂性。

其次，用人性的冲突来显现历史精神。

《大秦帝国之崛起》的一个成功之处，就是始终把焦点放在描写人性和人性的冲突上面。其中着重表现了两组人物关系：一组是秦昭王和宣太后的关系，另一组是白起和范雎的关系。相比较而言，前一组关系处理得更为成功。它围绕着权力斗争展开，而又超越了宫廷权谋，写出了人的感情、内心矛盾对权力斗争的影响，结尾处白起和范雎、白起和秦昭王的对话就比较好地体现了这一点。后一组关系采用了对比的方法。范雎"为成就王之霸业，甘为小人，不择所用"，白起"宁愿治重罪而死，也不愿做辱军败国、殃祸百姓之将"，用这样的对比写出了两种人格和两种不同的人生哲学。白起是一个悲剧性的人物，在经历了人生的重大转折时开始反思，结尾处他用秦王剑自裁的情节，显得悲凉而又悲壮；范雎则是王权的忠仆，至死都匍匐在君王的脚下。遗憾的是，剧中范雎的形象有点猥琐，没有写出名相应有的风采。从历史上来看，范雎这个人性格很鲜明，也很有智慧，对于人性有着深刻的理解，为达到目的敢于冒险，但在剧中，他的性格过于外露，甚至有些

脸谱化，不太像一个有谋略、有作为的政治家；而且剧中始终把白起和范雎放在善恶、忠奸二元对立的位置上，这样的处理似乎有些简单化。

再次，主动寻找历史中属于未来的东西，在现实的联想中映照历史精神，换句话说，就是寻找古今相联系的地方，让现在的人通过历史映照出自己。

《大秦帝国》系列的三部作品写的是三个不同的主题。第一部《裂变》写的是变法图强，第二部《纵横》写的是突破困局，第三部《崛起》写的是与其说是崛起，不如说是为崛起奠定根基，崛起是结果，治国才是核心。所以，这部戏的后半部分，从时间来看虽然只有几年时间，但占了全剧将近一半的篇幅，重点讲了秦昭王的治国方略，在对待白起、范雎以及六国的君臣方面，也写出了他的政治智慧。范雎最重要的历史贡献在于帮助秦昭王制定了对内"强干弱枝"、对外"远交近攻"的政治战略。秦昭王准备兴兵伐齐，范雎阻止秦昭王伐齐，让秦昭王先攻打邻国韩、魏，逐步推进，主动与齐国结盟。秦国的崛起，离不开"远交近攻"这个重要的国策。四十多年后，秦王嬴政还是采取这条国策，最终统一了中国。秦昭王的治国方略主要体现在这一国策的实施上面。

最后，通过恰切地处理真实与虚构的关系来体现历史精神。

对于历史题材中如何处理历史和虚构的关系，大部分人都比较认同《三国演义》"七分事实、三分虚构"的比例，但意见也不尽相同，比如胡适就认为《三国演义》虚构得太少而算不得艺术；鲁迅则认为《三国演义》在写人方面"亦颇有失，以致欲显刘备之长厚而似伪，状诸葛之多智而近妖"。仁者见仁，智者见智。

对于《大秦帝国之崛起》来说，其史实不只七分，并且这部分是真实可信的，但更值得重视的是它虚构的那些部分。史料不等于历史，即使把对历史事件的记载完完全全照搬到电视剧中，也不意味着就能产生一部真实的历史剧。决定历史剧真实感的往往是历史剧中虚构的成分。历史记载上没有的地方，恰恰是创作者可以最大限度地发挥想象的地方。特别值得一提的是

伶优和魏蔓这两个人物。她们各具性格魅力，而又分别丰富了秦昭王和白起的形象。还有，在攻打邯郸的问题上，剧中把历史上白起因病不能去改成不愿去，这样的处理表现了白起对于战争和王权的认识，起到了深化主题的作用。类似的情节还有白起和范雎关于"忠于君主还是忠于国家"的辩论。尽管这样的辩论于史无考，但同时代的孟子已经有了"民为重，君为轻"的思想，所以这样的辩论还是可能发生的。这种辩论是那个时代的特色，直接体现了人物的思想，但值得注意的是，一定要与人物的命运结合起来，如果脱离了人物的命运，就不太有吸引力。

不过，《大秦帝国之崛起》在对历史精神的把握方面也存在着一定程度的偏差。作品中存在着强调历史理性而忽视人文精神的倾向，对于那些真正体现中国文化精神的人物，如屈原、苏秦、平原君，作品中或表现得不够充分或过于概念化。同时，视角的偏狭也影响了作品思想内涵的开掘。由于创作者始终以秦国为中心，往往从秦国的立场出发，而不是从现代的历史观念出发进行价值判断，忽视了其他各诸侯国对于历史和文化的贡献，并且过于强调秦王的历史贡献，忽视了秦王专制和残暴的负面影响，特别是对于思想文化的破坏作用，同时对专制王权思想也缺少应有的批判态度。

《老公们的私房钱》：婚姻是一种信任

在现实生活中，男人偷藏私房钱是很多家庭矛盾的爆发点，又是一个容易引发热议的话题。电视剧《老公们的私房钱》以此作为情节的切入点，从一个独特的角度来透视两性关系，用轻松幽默的形式表现了"婚姻爱情中的信任感"这样一个严肃的主题，在带给观众感动的同时，也对观众的心灵有所触动。

《老公们的私房钱》是一部生活气息浓郁的轻喜剧。作品的喜剧性主要来自不同人物生活态度和价值观差异造成的错位，也来自人物内心期许与现实境遇的落差，前一种情形多以夸张、变形的方式呈现出来，后一种情形则多以含蓄、睿智的方式呈现出来。

故事主要围绕着夫妻之间的控制和反控制展开。男人们感到痛苦的是，最亲近的人却最不能信任。女人们感到困惑的是，当生活开始偏离常轨时，似乎越是努力要把它拉回正确的轨道，它越是要以加倍的速度和力量冲出轨道。实际上，对老公私房钱的过度关注，既是女性在复杂的社会现实面前心理纠结和焦虑的反映，又是她们表达爱情的一种特别的方式。由此出发，创作者通过几对夫妻间一系列斗智斗勇的过程，准确地描摹出不同人物的性格

和精神状态。

这里，老公们是明显的"弱势群体"。每个男人都有自己的小秘密，那个秘密往往就透露出他的性格弱点。大女婿赵明浩生活得很憋屈，甚至有点胆战心惊，但颇能苦中作乐，不时会冒出"老婆认错虽然很感动，但是不习惯"这样的格言，善于以油腔滑调化解家庭危机。二女婿张涛是个典型的"妻管严"，"老婆让喝我就喝"是他的座右铭。公司破产、前妻纠缠、身患重病让他陷入窘境，只能靠一个接一个的谎言来维持，但这些谎言的背后，却是他对妻子的挚爱，是他独自支撑生活重负的坚强。三女婿李文道是个优柔寡断的"妈宝"，虽然在女友面前信誓旦旦地表白"你都为我做那么多了，该是我担当的时候了"，但妈妈的几句话就让他耳软心活，不过，他最终还是肩负起自己那一份责任，在一路跌跌撞撞中变得成熟起来。

与此相比，老婆们的内心世界则显得比较矛盾。她们一面追求幸福，一面又毁掉幸福。每个人都是无辜的，每个人又都是受害者。楠楠痛恨欺骗，要求不掺杂质的爱情，当她发现赵明浩跟自己玩心眼儿时，就向他索求更加纯净的爱情，这反而加剧了家庭的信任危机。婷婷是一个依赖型的女孩，常常把安全感与幸福感混为一谈。她一心一意营造温馨浪漫的小环境，只是为了确认她在婚姻中的支配地位。一旦事情的变化超出控制范围，她就难以忍受，用购物来排遣空虚、宣泄愤怒，最终把生活变成一场灾难。当她经历感情的重大挫折，快要失去张涛时，才发现自己并不理解丈夫，也才真正明白自己要的到底是什么。与两个姐姐不同，朵朵更为自信、更为任性，面对不争气的李文道，她表现得非常强势，但在房产证风波导致李母住院之后，她学会了宽容和谅解，理解了李母，也得到了李母的接纳。

郑老太是这个大家庭的灵魂式人物。她是严母，坚持自己的做人准则，在是非问题上跟女儿们毫不妥协。她又是慈母，身上有传统女性甘于奉献的牺牲精神，为孩子们四处奔波、四处救火，甚至拿出自己的全部积蓄给小女儿交首付房款。她还是贤母，用自己的人生经验告诉女儿们，在家庭中要懂得"互相尊重、互相信任"。她在关键时刻勇于担当，勇于反省，主动上门

给李母道歉，用宽容的态度对待女婿们的过失。当张涛和婷婷离婚，李文道和朵朵将要分手，赵明浩和楠楠走到离婚的边缘，三姊妹对婚姻爱情的信念摇摇欲坠时，郑老太现身说法，引导她们重新认识自己和所爱的人，帮助她们给婚姻找到了真正稳固的基础。作品通过这样一个有着现代理念和生活智慧的母亲形象，写出了家教对于立身处世和婚姻爱情的重要意义；并且这种家教的内容不是僵死的，而是随着时代发展而变化的。正是郑老太身上的自省、自信和自强精神，赋予家教这一传统观念以新的内涵。因此，作品没有像大多数家庭伦理剧那样，把回归传统伦理道德作为解决生活矛盾的出路，而是倡导了一种更为开放、更有进取精神同时也更忠实于自己的人生态度。

从表面来看，家庭伦理剧表现的是生活中琐碎和平凡的小事，但如果止于琐碎和平凡，就会走上庸俗现实主义的歧路。《老公们的私房钱》的成功之处，就在于创作者用一种积极的价值观引导观众超越这种琐碎和平凡，除了提供让人感同身受的生活经验之外，还让人看到了应该如何去提升精神境界。

《剃刀边缘》：行走在正邪之间

　　《剃刀边缘》是一部有新意、有特点的谍战剧。21世纪以来，由于比较复杂的原因，谍战剧成了一个热门的品种，一个被过度开采的题材领域。大家都想搞一点新花样出来，但可开采的资源就那么多，要想写出一点新意，实在是一件很不容易的事。这部戏的创新之处主要有这样几个方面：

　　第一，新颖的人物形象。以往的谍战剧都是讲英雄的故事，或者讲英雄的成长，一个同情革命的正直善良的人如何走上革命道路。但这部戏里的许从良从头到尾都是一个普通人、边缘人。他出场时身处正邪之间，千方百计要证明自己不是共产党，接下来跟共产党接近的方式是在胁迫之下跟共产党做交易，这种写法很独特、很大胆。白冷晨这个人物也非常独特，从一个伪警察转变为国民党特工，最后为了个人利益走向毁灭。这里没有绝对的坏人，而纠缠着各种利益关系，坏人能为自己作恶找到充足的理由，都有人性和感情的自然流露，就连老奸巨猾的金三普也有正义感，也是一个有血性的汉子。

　　第二，新颖的讲述方式。一般来说，这类戏的写法通常是把主要人物的身份隐藏到最后，不断强化悬念，但《剃刀边缘》很有意思，虽然开头抛出

了"剃刀是谁"这样一个悬念，但故事还没讲到一半就把谜底揭开，明明白白地告诉观众剃刀是谁。这是一个非常聪明的选择。因为写到那时候，已经包不住了，如果让许从良一直蒙在鼓里，许从良与关海丹两人的情感线就没法发展，这时候只能明着写，围绕感情线来写，写两人情感上的较劲，用人物的命运来吸引观众。

第三，新颖的情节设计。总体来看，情节的设计非常机智。假冒风掌柜跟酒司令接头这个情节设计得很好，用一支没有人握着的枪威胁酒司令，终于达成协议。还有，关海丹为了拯救许从良，安排给每一个人测谎，最后落在为了证明白冷晨已经战胜了测谎仪这个点上，写得也有新意。

不过，有的时候，编剧、导演为了让作品好看，会为了剧作的逻辑牺牲生活的逻辑。比如许从良明明已经知道了关海丹是"剃刀"，还要不惜牺牲自己去保护她，动机不太充分。当然他同情革命，喜欢关海丹，但这还不够，因为他对关海丹还没爱到那个程度，这跟掉脑袋相比，风险和收益不成比例。当然可以这样写，但前提一定要有一段刻骨铭心的爱情，或者对他个人的命运有重大影响的爱情，这个时候必须问一句，如果许从良不救关海丹对他自己有什么影响？应该是在这样一种情境下，失去关海丹就要彻底改变他的生活，而他是绝对不能接受的，因而不能是两可的状态；而且对于一个伪警察来说，他爱上一个共产党人有什么前途？这是许从良必须考虑的问题。即便到了最后，他还不是一个革命者，就愿意为革命事业冒巨大的风险，这个理由也不能说服人。必须让许从良个人的命运跟革命事业绑在一起，比如他跟游击队做交易，最后党组织在生死关头挽救了他，才有理由让他做出牺牲。还有，许从良策划绑架关海丹，用关海丹和两个日本商人来交换李立军，这个情节逻辑上不太成立。因为不论对许从良还是对地下党来讲，关海丹都具有更大的价值，他们都冒不起这样的风险。关海丹把党的重要机密毫无保留地告诉许从良，不符合她这样一个地下工作者的身份，也违反地下工作的原则。其实，如果关海丹对许从良有所保留，结果造成两人的冲突，甚至事件变得无法控制，两人又想办法扭转局面，这样写可能更真

实,也更好看。还有,松泽与关海丹关系的前史交代得不清楚,松泽为什么喜欢关海丹,在什么情况下喜欢上关海丹,都没有讲清楚。结尾许从良和松泽为了关海丹而决斗这个写法有问题。他们两人之间的矛盾是民族大义的问题,不是个人情感的问题,而且作为地下工作者,许从良不太可能冒险进行这样的决斗。这个时候,一定不要用今天的生活逻辑代替过去的生活逻辑。

感受历史中的生命热度

——《最后一张签证》笔谈

《最后一张签证》选取的是一个非常具有吸引力和挑战性的题材。关于给犹太人发放签证，日本外交官杉原千亩的故事已经被拍成电视剧。中国外交官何凤山的故事，很早就有人想拍，但最终由幸福蓝海公司破题，拍出了一部很有水准的戏。这个题材之所以难做，很大程度上是由于史料的稀缺，如果完全按照真实历史去写，是非常困难的，但缺少史料也有它的好处，就是写起来会更加自由，想象的空间更为广阔。

这部戏选取了一个独特的视角，透过一个青年外交官的视角来看这段历史，透过他个人的生命历程来写这段历史，把他个人的命运和犹太人的命运联系在一起，紧紧抓住了历史精神的内核，而又超越了简单、冰冷的历史资料，所以它呈现出来的是一段活的、有生命热度的历史。

不仅如此，创作者没有简单地停留在故事的层面，而是深入故事背后的文化层面，用生命签证这个事件来阐释中国文化、中国的道德观念。普济州、鲁怀山冒着生命危险帮助罗莎，帮助犹太科学家，甚至姚嘉丽千里迢迢来寻找自己的爱人，最后也加入了帮助犹太人的行列，除了对生命的尊重外，他们为的就是一个承诺，中国人一言九鼎，实际上这是一种高度提炼的

文化精神。反过来，在汉斯眼里，法律依赖强权和枪炮，所以他非常冷血地对待犹太人，非常变态地让儿子练习杀人。作品由此不仅写了两种人性，而且写了两种文化的对立和冲突。

从叙事的角度来看，这部作品有如下几个特点：

第一是危机叙事。因为人物身份的限制，很难让普济州等人与纳粹直接产生冲突，这样一来，戏就非常难写，但编剧采取了一个非常巧妙的办法，就是始终把主人公放在危机中来写，自始至终普济州、鲁怀山都处于一种不安全的状态。

第二是悬念叙事。这里的悬念有两种，一种是故事情节本身固有的，比如罗莎能不能拿到签证？拿到签证后能不能走得成？还有一种是技巧性的，比如几个科学家接连不断地意外死亡，到底是谁泄的密？通过不断转移怀疑对象，渐次加深悬念。有时候采取层层深入的办法制造悬念，比如围绕詹姆斯的身份之谜，一层层地解开谜团。有时候通过时间的延宕来强化悬念，比如在牙科诊所里，汉斯本来已经要走了，却还拖着不走，罗莎藏在楼上，血不断地从天花板上滴落下来，用这种手法来加深悬念。这些地方都体现了高超的叙事技巧。

第三是难度叙事。创作者总在有意识地给主人公制造难度。比如在闭关前四天，罗莎的签证还没有办下来，这就带来一种紧迫感，当终于拿到签证时，罗莎却不愿意离开，好不容易说服了罗莎，汉斯却又拦在他们面前。一波未平，一波又起。不过有时候，难度已经设置好了，解决的方式却显得稍微简单了一些。比如普济州让犹太小男孩藏在桌子底下，用一句桌子底下是外交官的私人财产，就把纳粹士兵打发走了，这未免太简单了。逃亡的路上，普济州等几个人掉进大坑里，看来令人绝望，这时忽然冒出来一个助人为乐的老头，把他们解救出来，这就显得太随意了。

另外，采用普济州的视角来写，可以让故事更加灵活多变，但如果换个思路，采用鲁怀山的视角来写，会不会让作品显得更厚重些呢？这是一个值得探讨的问题。

发掘凡人小事中的精神力量

——漫谈《情满四合院》

《情满四合院》是一部具有强烈生活质感的现实主义佳作。有很多作品自称是现实主义,但其实是打了折扣的现实主义,甚至是伪现实主义,但这部作品是真正的现实主义。它不是生编硬造出来的,而是一部从心底涌流出来的诚意之作,写出了创作者真实深切的生命体验。

作品真实地还原了故事发生时代的氛围,原汁原味地描绘了当时的社会环境,人物的语言也很朴实生动,既符合人物身份,又包含了深刻的哲理。其中许多生活细节非常讲究,如聋老太太让傻柱背着用粮票换钱,三大爷用小铲给家里人发花生,傻柱偷车轱辘,棒梗给两个妹妹分鞭炮,这些看似信手拈来的细节,恰恰是编剧导演的匠心所在。

同时,它还真实地再现了特定时代环境下的人物性格。傻柱这个人物写得很饱满,性格也很有层次。他心地善良,有正义感,热心肠,眼里不揉沙子,又有点儿杠头,逮谁跟谁抬杠。秦淮茹这个人物写得也非常真实,她身上既体现了中国女性的传统美德,刻苦耐劳,忍辱负重,又有现代女性的精神,敢于大胆追求爱情、捍卫爱情。她对傻柱有爱、有依赖,也有不得已,这种不得已既是命运的后果,又是对命运的抗争。秦淮茹说自己看上

傻柱的理由很简单，傻柱照顾老人，你怎么对老人的，我就怎么对你，"老吾老以及人之老"，这是一种文化血脉的传承。相比较而言，作品对许大茂的处理有点简单化。如果能够揭示出这个人物为什么会那么坏，给他的行为找到充分的心理依据，人物就会更加丰满。与此不同，秦淮茹的婆婆也有点坏，但她的坏是有依据的，她要生存下去，在她看来，她是在捍卫自己的生存权利。如果给许大茂找到类似的理由，一个他能够说服自己的理由，这个人物就会更扎实。傻柱和许大茂这组关系设置得很好，前半部分的戏剧动力主要来自这两个人的冲突，但后半部分，这个动力减弱了，于是又引进了娄晓娥，用她来推动剧情。总体来看，傻柱、秦淮茹、娄晓娥这组关系是成立的，但他们的冲突始终在一个平面上，没有深入下去。

另外，它也真实地表现了人的生存状态，写出了小人物身上美好的情操和向上的力量，虽不回避生活的苦难，但是底色是明亮的、温暖的。生活非常沉重，但人们依然追求美好。剧中没有贯穿始终的戏剧冲突，主要是写人物身上的小奸小坏，以状态取胜，以细节取胜，它写的是凡人小事，但不是婆婆妈妈、鸡零狗碎，因为这里面有一种内蕴的精神力量。这部戏让人想起《贫嘴张大民的幸福生活》，想起《四世同堂》《正红旗下》，它与这些作品在精神上具有一脉相承的东西。

但从另一个角度来看，它还缺少一点现代意识，没有站在今天的时代高度上来观照过去的生活。可能创作者对所有这些人物太有感情了，有时候就缺少一种文化批判意识。而且，时代变迁对人物思想感情的影响在作品中表现得不够充分，特别是"文革"和改革开放，这样大的事件，时代的转折，对人物精神世界的影响肯定是非常深刻的，远不是许大茂告发娄晓娥家那么简单。

在绿色发展中成就青春瑰梦

——评电视剧《青恋》

 《青恋》是近年来农村题材电视剧中一部具有创新意义的优秀作品。它打破了以往农村题材电视剧的创作模式，直面农村发展中的深层次问题，不仅在主题、题材上有新的拓展，而且在表达方式上有所创新。

 就主题思想而言，《青恋》包含了两个方面的内容，一个是成长，一个是绿色发展，这两个方面互为补充，又密不可分。以林深为代表的青年创业群体在挫折中不断吸取教训，最终开创出一片属于自己的天地，这个故事对于当代青年如何实现人生价值、将个人理想融入社会发展之中，具有强烈的启示意义，也形象地阐释了习近平总书记提出的"绿水青山就是金山银山"的绿色发展理念。这部作品不是把观念灌输给观众，而是用丰盈的形象、饱满的情感来打动观众。创作者对农民和土地充满感情，对农村的未来充满信心，对新农村的发展路径有着清醒的认识，这些都在作品中获得鲜明的体现。

 《青恋》努力追求一种极简主义的叙事策略。与市场上大量的注水剧不同，它采用非常经济的方式讲述故事，过滤掉了日常生活中繁杂、皮相的东西，而抓住那些最能表现人物性格、思想、感情的细节，浓墨重彩地加以表

现。比如剧中姚春霞收拾桌子时，仔细地用牙签把桌缝里的泥剔出来，然后用力吹掉，这个细节就非常生动地体现了人物的性格。正是因为剧中有大量有意味的细节，所以它描写的看似只是平淡无奇的日常生活，却具有感人的力量，给作品带来一种纯净的美感。

同时，《青恋》成功地借鉴了青春偶像剧的创作手法，为农村题材电视剧创作提供了一个新的视角，开辟了一条新的道路。作品从年轻人的视角来观察生活，抓住人物最突出的精神特质，然后加以强化，每个人物身上的色彩都十分鲜明，全剧洋溢着青春的节奏、青春的热力。一般的青春偶像剧虽然常有励志的成分，但往往过于强调人物的外在特征，《青恋》始终围绕着人物成长的精神脉络来写，而且触及了当代青年在新的时代环境中如何实现自我价值这样一个带有普遍意义的问题，这是它比一般的青春偶像剧深刻的地方。

林深的身上集中了很多年轻创作者的特点，最突出的就是他对理想的执着追求，既仰望星空，又脚踏实地。他的梦想、追求属于每个年轻人，年轻观众在这个人物身上会产生强烈的代入感。姚新竹也是一个有新意的人物。她始终处在焦虑之中——对爱情的焦虑，对未来的焦虑。这个人物最大的特点，是她的心灵没有杂质。她的可爱之处就在这里。林深和姚新竹两个人，一个要回到农村，一个要走出农村，表面看来两人是背道而驰的，但在更深的层次上却是殊途同归，他们都要实现人生的价值，寻找实现人生理想的路径。相比而言，沈聆这个人物多少有一点悬浮感。

《青恋》具有鲜明的喜剧色彩，在喜剧中又寄寓了悲悯情怀。它一反农村题材电视剧创作中的小品化倾向，而追求一种清新、幽默的风格。它的喜剧色彩不是人为贴上去的，而是从人物和情节中自然而然地生发出来的，所以，它没有刻意制造笑料，却总能使人发出会心的笑声。《青恋》的喜剧性主要来自人物性格的矛盾。姚新海是一个喜剧人物。他的喜剧性在于他顽固地捍卫必将被时代淘汰的东西，一边在梦想美好的生活，一边在毁掉美好的生活。创作者紧紧抓住人物自身的矛盾与时代的矛盾来写，但同时对这个人

物也寄予了深切的同情，这是一种"契诃夫式"的喜剧风格。

总体来看，《青恋》是现实主义的。创作者直面社会主义新农村建设中的新矛盾、新问题，也不回避生活中部分农民群众的狭隘、自私、守旧和短视，从而深刻揭示了阻碍农村发展的历史和文化的惰性。在广大农民群众积极追求变革、渴望美好的生活的同时，也有一些人身上存在着阻碍农村变革的落后因素，对这样一种深层矛盾的揭示，在农村题材电视剧中是少见的。创作者用伦理关系来构建新旧观念的冲突，在观念的冲突中融入了大量情感因素，使之更加具有生活质感、真实可信而又富有感染力。

《急诊科医生》：寓人文关怀于道德冲突之中

医疗剧的基本内容无非是写三种关系：医生与患者的关系、医生与医生的关系、医生与社会的关系，每部作品往往会有不同的侧重点。但《急诊科医生》很有意思，对这几种关系的表现差不多是平均用力的，把这些方面有机地结合在一起，比较好地平衡了医疗剧的各种要素。总的来说，它具有如下特色：

第一，用深切的人文关怀提升作品的思想内涵。《急诊科医生》之所以能把这些关系结合在一起，最终超越了这些关系，尤其是超越了对医患关系的简单描绘，是由于其中具有自觉的人文关怀。它既写出了人的复杂性，又寄托了创作者的人道主义精神，特别值得注意的是，这种人文关怀不仅有对患者的关怀，而且有对医生的关怀。

一方面，这些医生竭尽全力救死扶伤，把一个个病人从死神手里拯救出来，他们的能力和内心都是十分强大的；另一方面，他们又是弱者，在现实面前，在与个人利益攸关的问题上非常无奈。比如江晓琪，她能力很强，有点过于自负，甚至有点自以为是，到处发号施令，开始时显得不那么可爱，但这个人物是真实的，尤其是到后来，她遭遇困境无法挣脱出来，连最亲密

的人都不相信她，只能选择辞职。这部戏的深刻之处，就在于真实地写出了她在现实面前的无力感。还有刘凯，他虽然竭尽全力，却无法阻止亲妹妹深陷贩卖器官的犯罪团伙，即使把她救出来，她还是爱那个罪犯，这是另外一种无奈。从这些方面来写医生的精神痛苦，在以前的作品中是很少见的。

第二，比较深入地触及了医学伦理问题。剧中有一个细节，江晓琪面对一个宫外孕病人，陪病人来的是婆婆和小姑子，江晓琪发现了背后的婚外情，是不是把真相告诉她的家人？江晓琪选择了向家属隐瞒病情，保护了这个病人。患者至上，生命至上，但这里又涉及病人家属的知情权，存在着一种道德的冲突。另外一个是医生的责任问题。海洋把纱布落在病人肚子里，导致病人二次手术。这本来是个笑话，但作品用一种严肃的方式来讲述这个笑话，通过这件事来写医生的责任，写医生犯了错误之后勇于承担责任。医学伦理的核心是医生的责任。以前的医疗剧在处理这个问题上多少有些偏颇，在医患关系发生问题时总在有意无意地偏向医生一方，但是这部戏对医生、患者都有同样的悲悯意识。

第三，用危机叙事来增强作品的感染力。这部戏在艺术上的一个重要特点是坚持危机叙事。急诊室是一个突发事件集中的地方，经常面临生死考验，需要医生迅速准确地做出判断、抉择，比较容易采用危机叙事的方式，这是题材上的得天独厚之处，但善于运用危机情境，用人物动机的冲突、人物在巨大压力下的行动来表现人物性格、人生百态，就需要创作者的艺术功力了。比如一个病人因为心脏问题来就诊，结果发现疫情，被隔离起来，不仅是病人，连医生的生命都遭受威胁，这时偏偏又赶上吴靓要生孩子，一连串的危机事件带来巨大的压迫感，让人透不过气来。

遗憾的是，有时候这种危机叙事并没有贯彻到底，可能是由于成本的原因，故事被有意识地抻长了，所以看下来，明显感到整部作品的叙事密度不够，过程展示太多，戏剧冲突的强度不够。比如对江晓琪与何建一的情感关系表现得不够充分，两人的冲突基本上是在前半部分，后半部分两人的关系太和谐了，情感关系也就没有发展。还有时候，主人公游离在主要的戏剧冲

突之外，比如结尾让一个歹徒挟持人质，何建一受伤只是为了提供一个解决两人爱情问题的契机，主人公偏离主要的动作线，而且让医生面对持刀劫持人质的歹徒，在逻辑上也说不过去。

医疗剧让观众产生兴趣的一个地方，就是看医生对待病人的职业精神，还有就是怎样用专业的方式处理各种奇葩病例，但专业性不够，是目前国产医疗剧的一个通病。专业性不单是科学态度上的严谨细致，更不单体现在医学术语和对病因、治疗方案的解释上面，有时候，这种东西越多，就越体现出专业方面的不自信。《急诊科医生》在专业方面的突出问题，是有时候为了编故事，让事件过度集中，因而显得不真实。有的病人很明显不该去急诊，比如那个明星怀疑自己是乳腺癌，非要去急诊。这个地方是可以合理化的，但有的地方就无法合理化，比如低烧去急诊，急诊根本就不会收，另外，病人住院之后，还由急诊科医生来治疗也不准确。医院是一个有着严格专业分工的地方，急诊科不能包办所有的事情。还有的地方，写得太实了，反倒显得不真实。比如剧中说江晓琪是哈佛大学医学院急救专业的，哈佛大学医学院的确是世界顶尖的医学院，但这个学院里面没有急救专业。还有一个地方，就是发生疫情那场戏，病人是来看心脏病的，病人倒下之后，江晓琪与何建一抢救病人，马上用1毫克肾上腺素，而心脏病人是不能用肾上腺素的，这是一个不该有的错误。

《猎场》：艰难的自我救赎之路

不论从哪个角度来看，《猎场》都可以称得上一部非常有才气的作品。这不仅因为它体现出丰富的想象力和高超的戏剧技巧，而且因为它极为动人地描述了特定情境下人的命运，以一种独特的方式揭示了人的尊严和价值。

《猎场》不应被简单地看作一部行业剧。它是一部关于人性的作品。它写的是猎头的故事，但不是热衷于描写猎头的运作过程和行业的秘密，如果那样的话，结果就会沦为一种猎奇。《猎场》的主题是对自我身份的探寻，实质上是用另一种方式来写小人物的梦想和追求，猎头这个职业只是提供了一个观察的视角。作品中没有多少强烈的冲突，而主要靠人物命运的落差和转折来构建戏剧张力。故事的核心是人物的命运。

在某种意义上，《猎场》的主人公郑秋冬是一个边缘人物。无论是他对金钱的狂热追求，还是对身份的过度重视，背后其实都是在追求一种安全感。这个人物最突出的特征，就是那种掩藏在光鲜亮丽外表下的焦虑和惊恐。他既自卑又高傲，尽管风度翩翩，身居要职，有时甚至可以呼风唤雨，但他的骨子里仍是一个小人物，与成千上万底层打工者血脉相连。这个人物是深深扎根于现实之中的。

同时，郑秋冬又是一个理想主义者。他不安于现状，一次次试图改变命运，又一次次被残酷地打回原形，但始终没有放弃，直到成为最好的自己。当然，他也有自己的弱点。他参加过传销，伪造过身份，也动过窃取银行数据的念头，但在最后关头放弃，选择做一个诚实的人。这是人性的真实。编剧兼导演姜伟围绕着郑秋冬自我救赎道路的艰难，深刻地写出了一个小人物为实现梦想的痛苦挣扎。郑秋冬从头到尾都生活在痛苦之中，为爱情而痛苦，为别人不认可自己而痛苦，为人生目标与现实选择的矛盾而痛苦。因为痛苦，所以真实。

在个人情感方面，郑秋冬同样经历了接连不断的磨难。罗伊人、熊青春、贾衣玫这三个女性在郑秋冬成长的过程中担负着不同的功能。罗伊人代表理想；贾衣玫代表世俗；熊青春介乎两者之间，正邪之间，看似世俗，其实却不那么俗。从熊青春不择手段对付郑秋冬，到两人相濡以沫，再到最后决然离去，人物的性格逻辑十分清晰。相比较而言，贾衣玫更像是一个过渡性的、替代性的人物。

从出场到结束，罗伊人始终是一个文艺女青年，一个美丽的天使。她理应得到生活中一切美好的东西，却总是被生活辜负。不过，可能因为创作者在这个人物身上倾注的感情过多，人物设计反而显得有些拘谨。在整部戏里，罗伊人与郑秋冬的感情关系缺乏变化，所以两人在一起经常就只有谈人生、谈村上春树。结尾处罗伊人看着自己的恋人跟别的女人长吻，这个细节本身非常好，但由于郑秋冬和罗伊人的感情一直是若即若离的，而不是刻骨铭心的，所以它的力量就没有创作者预想得那样强烈。值得一提的是，罗伊人和夏吉国的关系设计得非常具有独创性。姜伟没有把它简单地写成一个贪官和情妇的故事，而是处理得很含蓄，也很耐人寻味，从而让罗伊人这个人物更加丰满、立体。这是《猎场》的一个独特贡献，从这里也可以看出整部作品的格调。毫无疑问，这种关系会对罗伊人的心灵造成极大的冲击，影响她的价值观、人生观，可惜的是，对于这样一段关系究竟如何影响了罗伊人，作品的开掘还有欠深度。

《猎场》的品质得之于它的专业性。这种专业性不仅体现在对人物和故事超强的掌控能力上，还体现在它的职业精神上。比如郑秋冬被抓那场戏，让郑秋冬历尽千辛万苦，在快到家门时被抓，而且让罗伊人带来警察，这样的写法具有很强的震撼力。再比如刘量体听郑秋冬揭穿他为妻子顶罪入狱，不以为然地打断郑秋冬，然后故作轻松地跟他道别，这里的台词设计得非常好，而且看不出设计的痕迹。一方面是"语不惊人死不休"的精雕细刻，另一方面是叙事态度的从容不迫，从这两者的结合中可以看出姜伟在艺术处理上的大胆和自信：不是靠刻意制造戏剧效果来打动观众，而是真正靠人物的魅力来打动观众。

同样，剧中演员的表演也体现出强烈的职业精神。胡歌准确地把握住了人物性格的发展脉络，演员个人魅力与人物性格特征浑然一体。特别值得称道的是孙红雷、张嘉译、赵立新这几位艺术家，他们演的都不是什么大角色，但演得那么投入，那么举重若轻，各自演出了丰富而独特的生命体验。

现在市场上流行重口味的东西。重口味的东西低级、恶俗，不但扰乱了市场，而且败坏了观众的欣赏趣味，让观众分不清好坏。而《猎场》这样的作品恰恰可以起到恢复观众味蕾的作用。它重新回归电视剧本体，让人看到电视剧到底应该是什么样子。看了这样的作品，我们就会觉得，艺术家还是人类灵魂的工程师。

因为《猎场》，2017年会成为电视剧发展历程中一个值得记住的年份。

《换了人间》的突破和创新

央视综合频道选择《换了人间》这部作品作为 2018 年的开年大戏是很有意义的。这部戏不仅真实地记录了那个特定年代波澜壮阔的历史进程，而且对于今天具有现实的启示意义。它在重大革命历史题材电视剧创作领域有所突破、有所创新，具有示范意义。它的成就和特色主要体现在这样几个方面：

首先，从一个独特的视角来表现中华人民共和国成立前后的这段历史，为革命历史资源的深度开掘提供了一个可资借鉴的样本。应该说，对于这段历史，以往的作品已经从不同侧面有所表现，很多东西都已经被人写过了，怎样深入挖掘这段历史，不仅是《换了人间》这部作品，而且是整个重大革命历史题材创作面临的一个课题。《换了人间》的一个重要贡献，就是很好地解决了这个问题。它的成功经验有两条：其一，从一个更广阔的背景上，以更大的格局来表现这段历史，从国共美苏三国四方博弈的角度，不仅是写国共两党的斗争，而且是从世界历史发展的格局来写国共斗争，主要不是写军事斗争，而是写政治斗争。从一开头，这部作品就写了一个很有意味的细节：李克农给毛泽东手绘了一幅世界地图，后面，借白崇禧之口说了这样一

句话："中国的命运在谁之手，谁胜谁负，就不是他毛泽东一个人说了算。"这段历史很有意思的一点在于，苏联人不相信中国共产党，美国人不喜欢国民党，这就让历史变得错综复杂，而这部作品的好处，就是写出了这种复杂性，写出了毛泽东领导的中国共产党人在这个大历史中的抱负和作为，这是很不容易的。其二，发现了这段历史的本质特征，用一种非常清晰和简明的方式描述了这种特征，换句话说，就是给这段历史找到了一个关键词。这个关键词就是"转折"。在我看来，这部作品的核心写的就是历史转折。这个转折实际上包含了四个不同层次的内容：第一个是中国共产党从解放区政权向全国政权的转折；第二个是中国共产党的工作重心从农村向城市的转折；第三个是中国共产党工作的主要内容从军事斗争向和平建设的转折；第四个是中国共产党领导全国人民从半殖民地半封建社会走向新民主主义社会的转折。这四个转折意义非常重大。《换了人间》紧紧抓住了这几个转折点，表现了转折时期共产党如何处理各种错综复杂的关系。有时候敌我双方的关系不是那样清楚，那样阵线分明，比如国民党内部的特殊党员问题，黄启汉、刘仲华跟国共双方的关系问题，但有意思的地方就在这里。剧中周恩来奉毛泽东之命劝驾留人，挽留和谈代表团的情节处理得很好，和谈这个段落是整部作品最大的一个亮点。

其次，实现了历史规律和历史细节的有机结合。王朝柱的中国革命史系列作品有一个共同的特点，就是重视对于历史规律和历史趋势的表现，他的所有作品都体现出这种自觉意识：把历史事件还原到真实的历史情境和历史氛围之中，不仅写出了历史发展趋势，还揭示了趋势背后的原因。比如国共和谈，通过毛泽东的口说出来，这实际上是一场争取民心民意的斗争。这体现出创作者独到的理解。对于某些历史人物在当时条件下的作用，比如程思远，再比如一些重要历史事件，如"紫石英号事件"的描写，分寸拿捏得当。作品不仅描写了革命领袖的雄才大略，而且通过领袖与人民的关系，解释了中国共产党人取得革命胜利的历史必然。这里，不能简单地把领袖与人民的关系理解为与拥军模范荣妈妈、城市妇女张秀清的关系，这里还包括了与民

主人士的关系，像黄炎培、陈嘉庚。

《换了人间》注重用丰富的细节表现领袖人物的人格魅力，其中有很多真实的历史细节，一些关键性的细节具有丰富的信息量。比如米高扬不吃死鱼，毛泽东说："他不吃，我毛泽东吃。"有一些可能是虚构的细节，比如毛泽东一家人过年放鞭炮，对妻子妥协一下，这些细节充分体现了毛泽东的个性。还比如毛岸英牺牲后，周恩来和陈云去见毛泽东，其实，前面所有的戏都是铺垫，作品真正要着力表现的是这场戏。怎么开口对毛泽东说这件事，这对周恩来是个考验，对主创人员也是个考验。这个地方处理得非常好，盘马弯弓，引而不发，做足了文章。唐国强的表演非常细腻，感情丰富。其他一些细节，包括李敏见到父亲的时候不会说中文，黄炎培找毛泽东讨字帖等，都很有意思。

蒋介石这个形象处理得也非常好。剧中既没有把蒋介石的形象简单化、脸谱化，也没有像一些作品那样，为了写反面人物的人性就走向另外一个极端，而是深入地表现人物的内心世界。这里面既写了蒋介石和家人在一起的天伦之乐、含饴弄孙之际的悲凉，又写了他对共产党和民主人士杀无赦的残忍，还写了蒋介石作为一个政治家的智慧和个性，比如蒋介石在解放军渡江后仍然镇定自若，对于蒋介石丰富的政治斗争经验，蒋介石作为一个政治家的判断力、对于政权的掌控能力表现得都很到位，但更重要的，是写出了他的一切努力，都是在竭尽全力维护旧的秩序，都是要阻挡历史发展趋势。毛泽东和蒋介石同样关心中国的命运，但毛泽东的出发点是人民群众，蒋介石的出发点是如何维持这个政权，所以就产生了不同的结果。

再次，在艺术上注重作品的叙事性，而不是刻意强调戏剧性。"敷陈其事而直言之"，没有过多的雕饰，而用历史本身的魅力、历史人物的魅力来打动观众。的确，重大革命历史题材电视剧的创作有其特殊性，最重要的是它的认识价值、文献价值。真实性是第一位的，应该避免过度修辞，避免以辞害意。比如毛泽东谈中国的外交政策，"打扫干净屋子再请客人"，这样的内容本身就很有意思，如果在没有戏剧性的地方硬要制造戏剧性，就会违

反历史真实。

这部戏的一条成功经验,就是比较好地处理了作品历史价值和审美价值之间的关系。有时候,作品的戏剧效果是通过人物性格的对比来完成的。同样是战略家,蒋介石对部下的要求很具体,连一个军、一个师的部署都要亲自安排,毛泽东就不管那么具体,他只关心大的战略、方向,具体怎么做,都交给战场上的指挥员,但他同时又很细腻,对于普通百姓、民主人士、身边的工作人员又关心得非常具体。毛泽东的从容不迫和蒋介石的机关算尽恰成对比,这种对比本身就可以产生戏剧效果。

《和平饭店》：谍战剧应有明确的任务

可以说，《和平饭店》的制作方、主创人员是很走心的，非常努力地要做一部既叫好又叫座的作品，其中的几个人物性格鲜明，演员表演总体到位，制作也比较精良，而且这个故事情节的设计很有特点，编织得也非常流畅。

以往的谍战剧基本是靠强烈的因果关系来结构故事，一环扣一环，但这部戏打破了谍战剧以往的套路，在故事的叙述方式上有所创新。主人公一开始就是被卷入故事中，后面发生的是一连串的偶然性事件，走到哪儿算哪儿，两个没有任何关系的好人互相帮助，脱离危险，甚至连窦仕骁到底是不是共产党都没有讲清楚，就这一点来讲，作品更接近生活本来的样子，更少编织的痕迹。因为谍战剧的情节设计是建立在高度假定性基础上的，而一部接近生活本来面目的谍战剧，其实是需要极高技巧的。令人遗憾的是，这样一部花了很大力气的作品，最后的收视成绩却不那么出色，所以探讨一下其中的原因就很有意义。

原因之一，是主创对这部戏最终呈现出来的样子想得不够透彻，或者说作品的定位不够准确。看得出来，主创既想追求真实性，又想追求传奇性，

而且很努力地要把两者结合起来,但可惜两方面做得都不够到位。应该说,剧中谍战剧的各种元素应有尽有,各种桥段的设计都花了不少心思,最后呈现出来的特征却不够鲜明,很大程度是因为主创不敢推向极致,在关键时刻手软。

原因之二,是这部戏的动作线不够清晰。剧中花了很多力气把陈佳影和王大顶的关系合理化,局部和细节有很多精彩的地方,但整体上感染力却不够强。前边窦仕骁那么卖力抓共产党,招招要置陈佳影于死地,甚至比日本人还凶狠,后面却突然成了同志,这个逆转令人惊奇,但在叙事逻辑上站不住脚。如果窦仕骁是一个爱国人士,他前面的所作所为必须有极强的目的性,所有事情都是他有意为之,需要有极强的设计,即便因为不知道陈佳影是不是共产党而不能帮助她,也不能主动陷害她是共产党。如果他是一个爱国人士,他为什么要当伪警察,为虎作伥?而即便他是一个爱国人士,他为什么要帮助共产党?因为不是所有爱国人士都认同共产党。因为缺少足够的动机,所以窦仕骁牺牲自己帮助陈佳影脱险,在逻辑上不成立。当然他可以爱国,但剧中看不到任何理由他要为共产党牺牲自己,如果一定要制造这个大逆转,他的行为必须具有逻辑上的一致性。本来作为一个大反派,这个人物是很有个性的,但由于核心的动机不清楚,这个逆转就显得不可信,反倒毁了这个人物。

还有,既然陈佳影和窦仕骁能够设计让老犹太从严密的看守下逃跑,那么他们从和平饭店逃脱应该不是什么难事。结尾部分,从开始审讯窦仕骁到最后给他洗刷掉罪名,在时间上有一点混乱。故事进行的时间过程应该是比较长的,因为要给王大顶营救窦仕骁的妻儿留出足够的时间,但那个日本兵被王大顶和陈佳影绑在床上,过了那么长时间才被发现,实在有点说不过去;而且抓了窦仕骁,稍有常识的人都会立即把他的妻儿控制起来,日本鬼子不会那么蠢,过了很长时间才想到这一点。

原因之三,人物的动机不清楚。因为没有明确的任务,每个人来和平饭店都抱着不同的目的,感觉他们争的不是同一个东西,而且目标经常改变,

所以冲突不在一个层面上，好像我们在看一场比赛，大家不是在争一个球，而是有人抢篮球，有人抢排球，有人抢足球，感觉比较混乱。所以从头看到尾，总是编剧让人物解释动机，因为总在解释，所以戏的张力不够，如果让观众从人物行为中发现动机，结果就要好得多。

还有一个问题，就是这部戏的赌注价值不够。说它价值不够，一个是不够大，这个赌注一定得事关生死存亡，才能让人关注。再一个，这个赌注一定得是大家都关心的问题。剧中设置的政治献金问题就不是大家关心的问题，虽然剧中把政治献金说得足以影响世界格局，但观众都知道当时的政治格局怎样，这与中国的抗日战争关系不大，所以观众不可能看得很投入。

《初心》：为什么会有甘祖昌

拍摄关于将军农民甘祖昌的电视剧是一个难题。一般来讲，英模剧具有纪实性，在拍摄之前，英雄已经得到广泛的宣传，公众对于英雄形成了固化的印象，一旦作品偏离这种印象，就会感到不真实；并且作为人物传记的一种，题材的特殊性在一定程度上限制了创作者艺术想象的空间。因此，如何进行虚构、如何把握虚构的尺度，就成为英模剧创作最大的难点。就甘祖昌这个人物而言，由于年代相隔已远，人们对他的记忆已不那么清晰，这就给创作带来了更大的难度。

但电视剧《初心》以大胆的艺术创新克服了这种难度。主创团队以诚意讲好故事，拍出了一部堪称英模剧创作典范的作品。

《初心》所赖以打动人心的是强烈的真实感。作品没有把重心放在展示甘祖昌的事迹上，也没有把重心放在他从将军到农民的巨大落差上，而始终把重心放在表现主人公的人格魅力上，以强烈的生活质感为基础，用大量意趣盎然的细节表现出主人公的内心真实。

"不忘初心"是对甘祖昌精神最凝练、准确的概括。这个"初心"，用甘祖昌自己的话说，就是"为了让老百姓能吃饱肚子，能过上好日子"。放

弃高位不容易，放弃高位之后仍然心系百姓更加不容易。而且，任凭时代风云变幻，他的内心始终如一。

甘祖昌是一个很有个性的人。他有着农民的直爽和质朴，宁可自己吃亏，也不让别人吃亏，不占国家的便宜。他的精神世界非常纯净。这种纯净具有强烈的感染力，让人物可敬可爱。同时，他又有些保守，有些固执，经常自作主张，不太顾及别人的感受，对身边的人总是采取命令的方式。主创团队没有把甘祖昌塑造成完美的英雄，而是真实地表现他的性格弱点，并把这种弱点变成特点，进而升华为艺术的亮点。

作品的真实性也来自人物与环境的内在统一。英模剧最常见的问题是人物与环境脱节、崇高精神与日常生活脱节，结果是过度的理想化，使人物形象失真。但在《初心》里面，甘祖昌与他周围的社会环境浑然一体，他的"初心"就扎根于自己的生活之中。对农民和土地的热爱是他思想产生的土壤，甘家的祖训是他的文化渊源，人民军队的培养是他高尚品质的根基。甘祖昌始终把自己当成普通农民中的一分子。他深深懂得农民的疾苦，说话做事总是采用群众能够接受的方式，即便对一些村民的保守和自私，也总是耐心地以独特的方式来化解。

更重要的是，在这部作品中，甘祖昌周围的人都有自己的独立人格，不是他的附属和陪衬。有一些作品，为了让英雄显得高大，常常会把其家人放到英雄的对立面，以英雄的价值观代替所有人的价值观，这是不可取的。反观《初心》，我们既可以看到甘祖昌精神上的强大感召力，又可以看到他与家人价值取向的差异。比如知识分子出身的龚全珍会恪守自己的尊严，坚持"我有我的抱负、我的理想"。同样，锦荣、平荣也都有自己的思想，他们与甘祖昌的分歧，不能简单地用对与错来进行判断。正是由于写出了人物之间这种精神和人格上的平等，剧中的夫妻情、父子情、父女情才会显得真切动人。

电视剧需要戏剧性，而英雄的真实生活不可能都那么富有戏剧性，因此，戏剧动力不足就成为困扰英模剧创作的一个重要问题。那么，究竟应该

如何解决真实性与戏剧性之间的矛盾？《初心》创作团队的做法是从人物性格和状态出发来构建冲突，用人物动机的冲突来推动剧情，真正做到了"事信而不诞""情深而不诡"。剧中大胆虚构了李保山这样一个反派人物，用他的蜕变一步步为甘祖昌设置障碍。这种设计是从生活出发、从人物性格出发的。李保山是个孝子，母亲的死使他无法原谅甘祖昌父子。主创团队利用这个情节点，把他的性格推向极致，使剧情环环相扣、层层递进。事情败露后，李保山为保住儿子上大学的资格，让儿子检举自己，在组织调查时独自承担了所有责任，这些都表现了人物精神世界的复杂性。但《初心》的主创团队在创新之路上走得更远，这就是在极端化的戏剧冲突中融入浓厚的情感成分。甘祖昌在李保山入狱后去探望，为李保山的回归留下伏笔，结尾处甘祖昌见到久别的李保山时，自然而然地抡起拐杖狠狠地揍了他一顿，然后紧紧抱住他。这里有对他不争气的愤怒，有对他回归的欣慰，更有兄弟情、战友情在积聚多年之后的迸发。这样富有意蕴的细节不仅可以用李保山的蜕变来反衬甘祖昌的精神境界，而且通过贯穿始终的战友情，使甘祖昌的形象更加饱满。

一部英模剧的成功离不开两个因素，一个是它的现实主义精神，一个是它的现实意义。

作为一部现实主义作品，《初心》真实地还原了英雄的性格和气质，但又不是简单地还原，而是用现代人的眼光重新发现英雄，寻找英雄精神与现代社会的关联点。当然，其中也免不了讲些儿女情长和家长里短，但作品不是局限于儿女情长和家长里短，而是透过人与人的关系来讲人与时代的关系，令人信服地解释了我们这个时代为什么会出现甘祖昌这样的人物。它写的是过去的英雄，但要解决的是每个时代、每个人都会遇到的问题。故事是过去的，但人物的精神离我们并不遥远。这是《初心》为主旋律电视剧创作提供的重要启示。

二、思考

电视剧是对话性艺术

没有任何艺术像电视剧一样,从它产生的那天起,就伴随着如此强烈的危机感。它似乎总在竭力地满足观众,然而从未使观众得到过真正的满足,而且来自观众的批评常常使它陷于无所适从的尴尬境地。它是富有生命力的形式,然而常常被迫充当时髦思想的寄生体和僵化教条的避难所。人们匆忙借用其他艺术的经验和模式,急于帮助它摆脱艺术合唱队中B角的地位,结果却适得其反。

不管对电视剧抱什么态度,人们都不能不注意到,不可能根据以往的经验和其他艺术的价值标准对它进行判断,一种新的美学正悄悄潜入我们的生活。电视剧焦虑地在当代艺术的集体走向中寻找着自己的价值定位。

最受欢迎的往往并不是那些被公认为艺术上最优秀的作品。《新星》和《寻找回来的世界》在观众中的不同凡响有力地证明了这一点。观众似乎更为偏爱那些形式上稍显粗糙,但信息量更大的作品。《新星》的成功之处,不在于塑造了一个疾恶如仇的青年政治家形象,而在于揭示了一种我们每个人都可能面临的处境。无论把它看作阴暗面的暴露,还是改革积弊的疾呼,都说明它触及了能引起所有人的兴趣,而且从未得到正面表现的社会问题。

对这部作品评价上的严重分歧显示出,我们迫切需要一种实践性的电视剧美学,其核心与其说是电视剧是什么,毋宁说是电视剧应该是什么和可能成为什么。

一部作品成功的可能性与它所提供的信息量成正比。但必须指出,这种信息不是作为材料,而是作为审美经验才有价值。电视剧所提供的信息不同于报纸、广播所提供的信息,而是一种具有审美效用的信息,信息组织方式的不同将两者区分开来。观众拒绝接受那些机械重复为人熟知的道理和生活事件,或者违反艺术真实的作品,因为它们几乎没有传达信息。《中国姑娘》是一部思想性很强、技巧也还过得去的作品,其所以遭到失败,正在于它传递的新的信息少得可怜。诗歌、小说、戏剧作品的含义即使不能被完全理解,仍然可以在审美的层次上欣赏,电视剧的审美功能就没有这种独立性,当信息被充分接受时,审美效用才会产生,当信息失效时,审美效用也随之消失。伟大的诗歌、小说和戏剧作品可以满足不同时代人的需要,而电视剧只满足同时代人的需要。

它"过时"得如此之快,某部作品可能在一个时期内迅速成为热门话题,但也同样迅速地被人们淡忘。曾经轰动一时的《蹉跎岁月》《今夜有暴风雪》几年后就已经很难引起观众的热情。它像现代服装一样,并非经久耐用,而是用过即扔。在这种意义上,电视剧是一种"淘汰的艺术"。

完全可以有宣传法律知识的电视剧,但如果停留在解释法律条文的水平上,就不可能被观众接受。相反,如果它提出法律条文和道德规范无法解答的问题,激发人们对传统道德、文化和价值观念的疑问和思考,就会引起观众的兴趣。表现生活的领域没有限制,创作目的也可以不尽相同,但创作者必须有自己的独立思考,展示真正属于自己的生活态度,使人们看到以前未认识到的问题和尚未实现的可能性,而不是把复杂的生活归纳为一两个简单的概念,更不能把自己降低到蹩脚演说家或碎嘴老太婆的水平。电视剧必须担负起揭示人的生存方式的任务,如果它还想成为一门艺术的话。

它没有必要也不可能创造出一套全新的艺术手法,借用电影的表现手

段已被证明是一条正确的道路，《凯旋在子夜》就是一例。电视剧与电影由相同的语法规范制约着。那种把目前条件下电视剧的局限性当作它的艺术特性，硬把复杂的故事线索、宏伟的场面和多景别多场景的运用挤出电视剧范围的理论，只是横加在电视剧艺术身上的束缚。事实上，没有哪一部作品遵守这种禁忌。采用已经约定俗成的电影语言并不会贬低电视剧的价值，倒恰恰说明了它所具有的开放性和活力。它们之间的根本区别不在于表现手段，而在于所担负功能的不同。

如果单就表现手段来讲，至少在目前，电视剧还仅仅是电影的一种不完善的补充形式。但是，从整个文化体系看，还没有哪门当代艺术能担负起电视剧正在担负的功能。正是这种独特的功能，使电视剧区分于其他艺术，成为独立的艺术类型。它是一种人与人之间交流信息的手段。

电视剧是一种对话性的艺术。这不仅因为对话在电视剧中具有比画面更重要的地位，而且因为它恢复了艺术最古老的职能，作为语言的替代品，提供人类共同生活的不同反应，讲述人的希望和梦想，同时把以自身为目的的艺术和作为公共仪式的艺术结合起来。熟为人知的故事只要重新加以组织，就会获得新的生命力。它是一种介入和参与，故事中的人物闯进观众的生活，与观众直接对话；同时又是一种间隔，迫使观众站在客观的立场上，对他们熟知的事件和人物做出评判。一句话，它必须为观众提供理解生活的新的方式。作品必须超越观众，而观众也将超越作品。

因而，民族文学母题往往会得到热烈的欢迎，同时，人类在儿童期对超自然力量的幻想也并未随着科学技术的进步完全消失，直到今天，人们仍然在不懈地寻找某种情感上的替代物。这两个原因可以解释，为什么思想性、艺术性同样缺乏的《西游记》会引起热烈反响。

电影的全部努力就在于制造现实感的幻觉，而电视剧不用制造，现实感就已经存在。一部电视剧欣赏过程的暂时中断，不会造成整个信息流的中断。观众转到别的频道，那里的信息可以与这里的信息互相替代、补充。因而，处在新闻、专题节目、纪录片包围中的电视剧也就或多或少带有新闻

性。信息使虚构扎根于真实之中。这样，我们就不难理解，为什么人们对电视剧的真实性比其他艺术更为敏感，要求也更为严格。

新闻、专题节目、纪录片等提供了理解电视剧的相关性语境，造成与观众对话的共时感，但是，同时也造成信息或然率的剧增。这样，电视剧在获得新闻性的同时，又必须以反新闻的姿态出现，尽可能减少信息的或然率。只有电视剧创作者为创造多样性和可能性进行努力，真正的电视艺术才会出现。满是陈词滥调的平庸之作既是对观众智力和感情的浪费，也是对电视剧艺术的贬低。有一点毫无疑问，电视剧不可能摆脱大众传播媒介系统向纯艺术发展，作为传播手段和作为表现手段两种功能的矛盾统一，是全部电视剧艺术的基础。

在某种意义上，艺术史可以看成艺术类型与欣赏者关系的发展史。原始艺术是面向社会（部落式）的艺术，以后的发展过程是一个逐步分裂的过程。小说与戏剧的根本区别在于，小说面对个体的观众，而戏剧面对集体的观众。电视剧的出现带来了一个根本性的变化：它面对社会，又把观众分解为个体，促进了史诗形式与戏剧形式的汇合。

那么，电视剧所面对的究竟是什么样的观众呢？

首先，是信息的接受者。电影院里的观众想的是，"现在，让我们轻松一下"。而电视机前的观众想的是，"来吧，让我们知道点什么"。人们希望看到对生活富有想象力的解释，满足日常生活中的精神饥渴，感受社会、历史的脉搏。他们拒绝接受那些为抽象观念找出的论据，或者鹦鹉学舌式的政治宣传。他们必须看到现实，还必须获得乐趣。

其次，是社会文化水准和艺术趣味的平均值。这个平均值是衡量电视剧作品可接受程度的稳态参数。同样，电视剧本身也是创作者创造力与观众理解力的平均值，是文化调和的产物。它不可能是贵族风格的豪华香槟，而只能是调和公众口味的鸡尾酒。承认电视剧艺术的大众化并不会减少我们对这门艺术的敬意。

它要求自己的作品高度口语化，那些标榜新观念、新思潮而空洞无物的

作品只能以失败告终。但这不等于说，它必须迁就、迎合观众的趣味（众所周知，这种趣味是保守的，甚至是具有惰性的），相反，它传递的信息量能否被接受，部分地取决于超越观众期待视野的程度。观众接受程度与作品创新程度之间的张力推动着电视剧的发展。

再次，是具有主动选择性的人。观众可以随意调换频道、声音、色彩和亮度，欣赏过程经常被日常生活打断，并且他总是有意无意地把自己或周围的人与作品中的情境联系起来，不断寻找其中与日常生活平行的对应点。这种选择的随机性是理解电视传播过程的契机。它不应被当作仅仅是消极的干扰因素，而应当作积极的创造过程。在屏幕生活与日常生活的交融中，艺术感觉与生活经验互相替代、互相补充、互相同化。这样，我们就可以解释，为什么《阿信》中反复出现的生活场景不会引起观众的厌烦。因为在这里，美感产生于荧屏生活与日常生活的相互同化过程。

观众的不同需要产生了不同的艺术。任何艺术形式都有自己不可替代的功能和价值。只有低劣的艺术作品，没有低劣的艺术形式。不管采用什么形式，都可以真实、生动地表现人的精神生活。问题在于我们还缺少经得起观众咀嚼的作品，大多数电视剧作品还流于肤浅的哲理阐释或做作的感情描绘，或者用技巧掩饰内涵的空虚。它们提供给观众的是一架焦点不适当的透镜，只能模糊看到现实的影子，甚至掩盖了现实的本来面目。观众需要的是真实生活，带着全部新鲜感的真实生活。

对电视剧创作现状的清醒认识可以使我们避免堕入短视的乐观主义的泥潭，同时也应该彻底摒弃那种把电视剧当作消遣玩意儿的文化侏儒主义。不必追求什么新奇观念和手法，只管显露出自己的朴实和笨拙，但必须告诉观众一些新的、他们所不知道的东西。这样，电视剧才会有生气。

尽管我们对电视剧的本质和发展方向还缺乏足够的认识，但至少可以预言，一种新的艺术正在崛起，它本身就是对陈旧思维方式和价值观念的挑战，而且无疑会对人类精神面貌的改变发挥重要作用。

电视剧如何讲好爱情故事

> 然而爱情,不是对费尔巴哈的"人"的爱,不是对摩莱肖特的"物质的交换"的爱,不是对无产阶级的爱,而是对亲爱的即对你的爱,使一个人成为真正意义上的人。
>
> ——卡尔·马克思

一段时间以来,电视剧对爱情的表现已经贫乏、虚假到了令人不能容忍的地步,这种贫乏和虚假与爱情描写的泛滥恰成正比。

爱情描写在当代电视剧中占据了醒目的位置。《雪野》《断续涛声断续雨》《在房间的那一头》等作品都以爱情为核心,而且显示出对社会问题自觉而严肃的思索。现代观念对传统伦理道德的冲击,社会变革中的婚姻、爱情危机,人生各个时期对真爱的追求,生活创伤对爱的洗礼和升华,所有这些,构成当代电视剧中爱情主题的多重变奏。

但是,这并没有改变电视剧爱情文学匮乏的现象。剧作家怀着喜悦展示他们发现的丰富矿藏,观众也以加倍的喜悦关注他们的发现,不幸的是,这些矿藏最后被证明不是已挖尽的废墟,就是幻想出来的仙山琼阁。剧作家一

边津津有味地读着报纸上不幸婚姻的报道，一边编着花好月圆的爱情故事，久而久之，对自己编造的东西信以为真，仿佛那就是生活的本来面目。他们喜欢矫饰胜过真实，赞美爱情，却又阉割爱情；把爱情看得无比神圣，却又把它当作廉价的花边，装饰在无论哪一部作品上。他们描写爱情，却又逃避爱情。大量的虚假作品沉积成一片死气沉沉的泥沼，窒息了真正的爱情文学。

一

几乎所有电视剧提供给观众的，都是一种把性爱成分蒸馏干净的爱情。男女主人公相爱，仅仅因为受到对方品格和情操的吸引，性爱通常是作为贬义出现在剧情里，出现在流氓、恶棍和道德败坏者身上，品格高尚的人被无情地剥夺了性的需要。他们也有感到性苦闷的时候，那也只是在没有异性的条件下，一当真正的爱情关系出现时，性的需要就会不知不觉地平息下去了。性爱成分被抽掉之后，剩下的爱情的确纯洁，但真正的爱情也就在这种纯洁中被扼杀了。

甚至一些优秀作品也没有成为例外。《雪野》中的吴秋香离开了老实、忠厚的齐来福，一次次地追求爱情，又一次次地幻灭，她执着追求的是什么呢？是纯粹的精神需要吗？那些人所能提供的，并不比齐来福更多。有理由怀疑更为重要的东西被作者有意遗忘了。在吴秋香的第一次爱情波折中，性成分还或多或少地有所流露，然而随着故事的进程，这种流露就变得越来越淡，终至消失。同时，吴秋香对爱的追求，她的人生目标，也就变得越来越抽象、模糊。性心理描绘的缺乏，使作品失去了一个坚实的现实基础。

剧作家似乎害怕性爱会玷污伟大的爱情。但他们不会不明白，现实中的爱情绝不仅是对伟大人格的仰慕，或者两颗美好心灵的相互理解，性爱是人类两个基本类别之间相互依存、沟通最为直接和深刻的方式，是个体与世界相互联结的途径，同时也是对人的价值、尊严的肯定。不是政治、战争、宗

教、艺术、哲学，甚至也不是科学技术的进步，而是两性的差异和张力，构成了人类文明的支点。那种把性视为纯粹的动物本能，把表现人类正常欲望与"腐朽的资产阶级道德观念"搅在一起的错误认识，应该彻底摒弃。让我们看看恩格斯在这个问题上的见解：

维尔特所擅长的地方，他超过海涅（因为他更健康和真诚），并且在德国文学中仅仅被歌德超过的地方，就在于表现自然的健康的肉感和肉欲。假如我把《新莱茵报》的某些小品文转载在《社会民主党人报》上面，那么读者中间有很多人会大惊失色。但是我不打算这样做。然而我不能不指出，德国社会主义者也应当有一天公开扔掉德国市侩的这种偏见，小市民的虚伪的羞怯心，其实这种羞怯心不过是用来掩盖秘密的猥亵言谈而已。例如，一读弗莱里格拉特的诗，的确就会想到，人们是完全没有生殖器官的。但是，再也没有谁像这位在诗中道貌岸然的弗莱里格拉特那样喜欢偷听猥亵的小故事了。最后终有一天，至少德国工人们会习惯于从容地谈论他们自己白天或夜间所做的事情，谈论那些自然的、必需的和非常惬意的事情，就像罗曼语民族那样，就像荷马和柏拉图、贺雷西和尤维纳利斯那样，就像《旧约全书》和《新莱茵报》那样。（《格奥尔格·维尔特的〈帮工之歌〉》）

我们反躬自问，自己身上有没有那种"德国市侩"式的偏见和"小市民的虚伪的羞怯心"呢？如果有，就应该毫不犹豫地扔掉。无论在任何时代的文艺中，抹杀两性之间相互爱慕和吸引，都是对爱情价值的贬低。

当然，这不能作为追求感官刺激的借口。D·H·劳伦斯式的性爱描写固然可以真诚地表现出"在一个生气洋溢的时刻，人与周围世界之间的关系"，而斯·茨威格的爱情描写也能同样深刻地揭示"理解人生的中心线索"。况且，我们还可以向莎士比亚、歌德、福楼拜、左拉，同时也向生活本身去学习如何表现"自然的健康的肉感和肉欲"。在这些优秀的古典作家那里，真诚但并不露骨的性爱描绘使爱情洋溢着强烈的生命力。而一些电视

剧中欲说还休的性场面，除了少数追求感官刺激外，大多数是为了掩盖爱的贫乏。

电视剧作为大众媒介的内容，必须遵守其特定的要求，不可能像纯文学作品那样自由，并且作为艺术家想象力的产物，作品中的性爱描绘在诉诸观众想象时，往往能够产生更强烈的审美快感。真实感和分寸感是两个最基本的条件。

电视剧《麦客》中有这样一个场景：女主人公爱上了家里帮工的麦客。夜晚，她在屋里不安地期待着他的到来，炕桌上摆着一大碗红糖水，那是为他准备的。但是，他没有来。她默默无言地端起那碗红糖水一饮而尽。这个场面简单朴素，却意味深长：从难以忍受的焦虑、期待，到跌落失望深渊后的平静，生动地表现了女主人公的内心世界。也许这是她的第一次爱，但这爱却被一种无形的力量毁灭了。这样一个普普通通的农村妇女身上，仿佛是承受了几千年对人的重压，而她只能承受。没有任何露骨的性场面，性爱却得到了出色的刻画。它向我们证明了，表现"自然的健康的肉感和肉欲"并不困难，至少比一些电视剧中那种羞羞答答、战战兢兢的表现更动人。

传统道德观念的影响是作家在对待性爱问题上闪烁其词的主要原因。当他们想要描绘性爱时，不仅遭遇来自外部世界，而且遭遇来自内心的巨大阻力。在他们意识的深层，性爱从来是缺乏美感的，因而在表现它的时候，不是把它作为审美对象。这样，我们就不难理解为什么一些作品中对性的态度如此暧昧——因为他们不太愿意暴露自己隐秘的内心世界，而出现在作品中的性爱描绘又如此鄙俗——因为他们暴露了自己内心深处的某个不太光明的角落。

中国古代，唯有合乎礼教的婚姻才是合法的，繁衍后代的责任与孝的道德使命合为一体，男女两性区别的价值仅仅在于他们是种族延续的工具。早期儒家的代表人物还能够接受"好色而不淫"的文学，而当儒家的地位已经不容动摇时，"天理"就把"人欲"彻底挤出了意识形态。道德统治由于成为政治统治的一部分而得到无限扩大，并且在每个新兴的王朝

都得到加强。压抑的结果是压抑不仅作为事实被接受下来，而且成了人的本能的一部分。

现实被颠倒了：对爱情的追求被排斥于正常生活之外，退化为没有生命的贞节牌坊。人们只能在礼教约束下生活，并且习惯于压抑和虚伪，而人的存在，仿佛只是为了证明礼教的合理性。在所有贞节牌坊都已不复存在的今天，这种力量仍以遗传的方式寄生在现代人思想的阴暗面上，时时在我们的思想和感情中作祟。

什么时候我们才能有健康、自然、充满生气的爱情文学呢？

二

激情是爱的灵魂。它让爱与大自然、与一切生命的存在形式按照共同的节律呼吸，它是爱情文学生命力和感染力的源泉。缺乏激情，使得电视剧中的爱情故事苍白无力，男女主角像用一根绳子勉强拴起来的两个玩偶，爱的表白都像陈词滥调。剧中主人公陷于强烈的痛苦、欢乐中，而观众却无动于衷。

流行的爱情故事特别偏爱"男子汉"和"女强人"形象。"男子汉"喜欢漫画式地夸张自己的性别特征，"女强人"（通常是女厂长、女记者、女律师等）在与男性社会抗争的同时，也喜欢强调身上的女人味儿。这些人的生活态度却显示出明显的冷漠和虚伪。所有人的正常情感在他们身上都以扭曲、夸张的形式出现。于是，人的形象消失了，只剩下没有血肉的"男子汉"和"女强人"，激情成了病态的伪装。这些自恋型的人在生活中被当作神经症患者，在电视剧中却被当作时代精神的代表。剧作家太喜欢创造英雄了，即便在爱情领域也不例外。当人们感到厌倦时，他们就用大喊大叫和形而上学的讨论来唤起人们的注意。

同样虚假的是琼瑶式的爱情。这位多愁善感的作家的小说风行一时，根据她的小说改编的电视剧《我是一片云》《在水一方》《月朦胧鸟朦胧》满

足了不少观众的情感饥饿。这类作品中，女性的敏感、细腻和故事的曲折动人，有时竟使人忘记是在吃重新炒过的剩饭。琼瑶式的浪漫爱情纯粹是一种欺骗，一种吹肥皂泡式的游戏。男女主角只为了爱而存在，观众只关心主人公是否在恋爱和能否成功，而对他们是什么人、干了些什么却毫不关心。人的需要，人的社会属性，人与周围世界的冲突，甚至人本身，都在这种虚幻空泛的爱情中消解了。这种爱情创造世界的美丽的谎话，对于体验过不幸爱情的人是一种麻醉，对于只是在朦胧中幻想着爱情的少男少女则是一种甜蜜的腐蚀，足以将他们引向人生的歧途。

对人的尊严、人的价值的贬低是虚假爱情文学的根本特征。它在自虐式的爱情中得到最充分的表现。看过电视剧《雪城》的人都不会忘记这样一段情节：一个被生活欺骗的女人不得不欺骗爱着她的男人，当她因为违反誓约而受到惩罚时，为了解除内心的痛苦不安，毅然把自己"奉献"给一个男人，然后又匆匆赶去把自己"奉献"给第二个男人，而在第二次奉献就要成为现实的一刹那，她突然奇迹般地找到了失落的爱情。遗憾的是，她亲手点燃的蜡烛并没有把这种"奉献"变得圣洁，反而带来一种嘲讽意味。更具讽刺意味的是《雪城》的结尾：一个男人因为自己的爱情遭到侮辱，先是狠狠揍了那个侮辱了他的情敌，以证明自己爱的真诚，然而过后不久，在船翻落水时，他却不顾心爱的人，冒死救出了那个侮辱他的人。看到这里，我们是多么焦急地盼望着作者像拯救落水的人一样，把爱情从病态观念中拯救出来啊。

每当需要光明磊落地肯定爱情的时候，剧作家心里的胆怯就暴露出来了。他们习惯于借助外在力量，借助某种在他们看来更为高尚的情操来支持软弱的爱情。可是，爱情真的需要这种外在的崇高来支持吗？不仅如此，在电视剧中，爱情随时准备为了事业，为了伦理道德观念，或者为了别的什么做出牺牲。人类最真实、最自然、最美好的感情被无情地扭曲、贬低了，而且这种扭曲和贬低还成为生活的正常形态。当爱情的无价值牺牲获得肯定时，牺牲的结果越是痛苦，这类作品的价值也越低下。

三

有趣的是，电视剧中经常陷入肤浅、平庸爱情描写的，往往是那些"爱情题材"的作品，真实深刻的爱情描绘常常出现在一些不属于"爱情题材"的作品中，如《蹉跎岁月》《麦客》《刘山子的喜怒哀乐》。甚至《雪野》也很难划入通常意义上的"爱情题材"，因为它所表现的已经不是爱情本身，而是人的更为广阔和复杂的心路历程。

人们的生存方式决定着他们爱的方式。人们的爱情观受社会生活的制约，也带着民族精神文化的烙印，并且总是自觉不自觉地与整个时代的步调保持一致。爱情只有在特定的社会文化背景中才能获得意义，爱情的价值不仅存在于它本身，而且存在于它与周围世界的关系中。即使我们达不到莎士比亚、歌德这些伟大的古典作家所具有的感情深度，但如果能以真诚的态度和高尚的情操去解释自己的生存处境，揭示属于这个时代和民族特有的爱情生活方式，以及它对民族思维方式和生活方式的影响，也同样可以产生具有永久生命力的作品。

人们喜欢用"传统"和"现代"这类词描述新旧两种价值观念。电视剧作家也常常使用这种简单的两分法，把笔下的人物归入其中一种类型，然后把他们的行动置于相应的道德驱力的控制之下。其实，生活中的人却更为复杂。往往是一个人头脑中的观念既属于这一时期，又属于那一时期，包含了许多扭结在一起的相互矛盾对立的因素。同一个人，可能在某个情感问题上十分开放，而在另一个问题上道学气十足。某些偶然的、微不足道的精神因素对一个人毫无意义，却决定着另一个人精神生活的趋向。由于忽略了人的复杂性，许多电视剧中的主人公成为作者爱情观的直接人格化，道德判断代替了人物性格刻画。这样的作品中到处都能看到作家创作理念与生活法则痛苦搏斗过的痕迹，然而斗争的结果，不是生活向思想屈服，就是思想把生活撕得粉碎。

改革带来的进步和开放，不仅作用于经济领域，而且作用于人的感情领域。中性词"婚外恋"取代了具有贬义色彩的"第三者"，从谴责当代的陈世美到谴责没有爱情的婚姻，清晰地显示出价值观念转变的轨迹。

这是一个要求理解的时代。然而，并非所有人都能理解。看看《婚姻变奏曲》，就能发现其中对新的价值观的误解有多深。摩登女郎、流行歌曲、契约婚姻、行将崩溃的爱情、不可理解的行为方式，在作品中都成了现代价值观的体现。透过作者的有色眼镜，现代价值观成了突然闯进生活的怪物，时而令人莫名其妙，时而令人毛骨悚然。作者试图描绘现代思潮对传统道德观念的冲击，却又不自觉地充当了传统道德观念的辩护人。

改革者自身的爱情是剧作家喜欢探讨的一个问题。最为流行的模式，是改革者在事业上积极进取，显示出非凡的魄力和胆识，然而在爱情上，出于这样或那样的原因，却死抱着传统伦理道德观念不放，自甘忍受不幸婚姻的折磨。不能不承认，这的确反映了一种真实的境遇：在中国这块土地上，感情领域的变革比在其他任何领域都更为困难。然而，爱情关系失衡的社会根源远远没有被揭示出来，人物感情完全淹没在时代潮流中，人的作用、人的主动选择不见了，最终，这类作品没有达到应该达到的深度，反而形成一种僵化的模式，一种"事业与爱情矛盾"的翻版。

爱情是人的形象的开始，这是爱情故事的真正意义。既然人是一切社会关系的总和，那么，对其中最基本的一种——两性关系真实而深刻的揭示，自然是对人的本质及其生存环境的最好解释。无疑，爱情可以改变生活，可以净化灵魂，但爱情绝不是为了净化灵魂才存在，也不是为了其他目的而存在，它本身就是目的。它不仅是一种感情，而且是一种人生信念、一种民族精神气质的象征。

纪实性电视剧：必要的选择

所谓纪实性电视剧指的是这样一种类型的作品：它具有完整的故事形式，是对真实生活事件尽可能精确的再现，并且事件本身就传达了某种与生存问题和价值观念密切相关的信息。它可以建构在历史文献基础上，也可以来自刚刚过去的生活。

《女记者的画外音》《新闻启示录》在电视剧发展过程中一直被当作具有特殊意义的事件。它们所代表的纪实性是电视剧创作中最具有开拓性的趋势。对社会问题的大胆揭示、积极参与生活的热情和强烈的时代气息，使观众超越了故事和人物的意义，对现实本身投入了更广泛的关注，也由此显示出电视剧所拥有的巨大潜能。人们是通过纪实性来认识电视剧的，这似乎显示出，纪实性与电视剧有着某种天然的联系。然而，在随后的创作中，这一趋势并没有得到充分的发展，反而越来越微弱，甚至在20世纪80年代末，纪实文学热潮在中国文坛上迅速蔓延开来的时候，电视剧却表现出不应有的冷淡。

无可否认，20世纪80年代电视剧创作的题材范围比过去更广阔了，对生活的认识更深刻，艺术技巧也更成熟，然而，以前在纪实性电视剧中体现

出的那种对现实敏锐、独到的把握,理解时代的不懈努力,以及不顾一切地说出真理的激情,都在慢慢地消退。剧作家沉迷于观念的不断更新,却小心翼翼地绕过敏感的现实问题。对庸俗社会学的鄙夷造成社会问题与艺术表现的两极对立,真实反映生活受到的历史惯力的阻碍,都使剧作家更倾向于艺术形式的探索,而不愿冒险去触及现实。剧作家不愿冒冒失失地贴近生活,而宁愿跟生活保持距离,也较少地关心能否对观众的态度发生积极影响,而宁肯被观众欣赏,后者无论从哪一方面讲都更为稳妥。而这稳妥就足以导致积极进取精神的丧失和对现实的冷漠。他们无疑能够更加冷静和清醒地看待生活,结果却导致了对现实的逃避和闪烁其词。缺乏直面人生的勇气和现实主义的批判精神是没有产生出与时代相称的纪实性电视剧的根本原因。某些纪实性作品如《大角逐序曲》尽管也在努力表现时代精神,但这种时代精神却显得十分空洞、苍白,而且正在变得日益概念化。

当然,并非只有在纪实性电视剧中才能敏锐、深刻地把握现实,各种风格、样式的作品都可以提供对现实不同层面的反映。然而对于电视剧来说,纪实性却是它揭示现实最为独特和有力的方式。

与其他电视节目相同,电视剧也具有记录和表现双重功能。所有电视作品都建立在这两种张力平衡的基础上。应该承认,作为表现性艺术,电视剧的特性较之戏剧、电影远远不够鲜明,表现性过强的作品也不大容易获得多数观众的认同。这是电视剧自身的局限性。然而,在记录性功能得到发挥的地方,电视剧却显出其他艺术无法比拟的优越性。人们特别关注电视剧的真实性问题,虚假的电视剧比虚假的戏剧、电影更使人反感,但人们也更容易接受电视剧的真实性,因为其他形式的作品都是独立地欣赏的,而电视剧则处于众多节目提供的一个整体的媒介环境中。

欣赏戏剧、电影作品必须进入一种假定情境,而对于电视剧,这种情境本身是真实的,即由其他节目所提供的背景。由此来看,纪实性可以说是电视剧与生俱来的特性。特别是在今天,人们对新闻、真实故事的兴趣比以往任何时候都大。真实生活内容提供了一种使人仿佛身临其境的感觉,使人生

经验得到扩大。纪实性应当作为电视剧的长处而不是弱点，电视剧也没有必要降低记录性功能，非得在表现性功能上跟戏剧、电影一争高低。

纪实性电视剧是新闻性与艺术性的直接结合。从最严格的意义上来说，纪实性排斥虚构。然而，电视剧所反映的真实事件毕竟不同于新闻报道。在新闻报道中，生活事件是通过叙述直接地再现，而在电视剧中，只能间接地再现不可重复的生活事件，并且要借助于演员的表演以及电视语言的运用。它对再现生活事件精确程度的要求没有新闻报道那样严格，也允许在一定程度上对真实事件进行丰富、补充，但这不等于说它的真实性因此就打了折扣，它对事件进程和当事人态度的再现同样必须严格依据生活本来的样子。

遗憾的是，迄今为止，即使在纪实性电视剧中，纪实性也没有得到足够的重视。创作者习惯于借助虚构来为生活事件增加色彩。人为的虚构和戏剧化，在《女记者的画外音》中冲淡了纪实性，造成了对现实的过分理想化和变形，这是观众欣赏纪实性作品时所难以接受的。许多人把虚构看成艺术创造的同义语，其实，在纪实性作品中，创造性不是体现在对生活事件的改造和戏剧化中，而体现在对生活事件的独到发现和领悟中。这类作品的吸引力也不在于戏剧冲突，而是具有新鲜感的生活本身。一部好的纪实性电视剧所能做的有点像新闻记者，其成功之处主要在于发现了某个有价值的事件，而不是对生活事件做了什么引人入胜的加工，当然后者也是不可缺少的。

这里，客观性仍是一个必须遵循的原则。我们太习惯于议论，习惯于将自己的见解甚至偏见强加在观众头上，这种议论无论多么高明、多么雄辩，结果都会造成对观众理解力和判断力的削弱。

在成功的纪实性电视剧中，创作者应该是沉默的，他的任务是使真实事件尽可能完整地传递到观众那里，充分相信观众的理解力和判断力。一切都包含在事件中，事件本身而不是作者，才是通往理念世界的桥梁。

未来的电视剧需要这样一种自觉：它应当把纪实性作为把握现实的一种特殊方式，而不仅仅是作为一种风格。这种潜能不仅存在于电视剧中，也存

在于纪录片中，《话说长江》《话说运河》这些作品的审美价值大大高于许多平庸的电视剧。这有助于使我们理解，电视艺术各种类型之间的差异远不如我们所想象的那样大。在将来，可能会产生一种电视剧与纪录片的真正融合，由此产生出具有更高欣赏价值，可以更大限度地发挥电视潜能的非虚构性电视剧。纪实性为这样一种融合提供了可能性，而且有助于电视剧摆脱对电影的模仿，为中国电视剧的发展提供一种新的前景。

电视对人的塑造作用

中国有电视的历史不算太短，然而，真正意义上广泛的电视传播不过十几年的时间，但就在短短的十几年里，取得了令人难以置信的发展：从小屏幕、黑白电视机到大屏幕、彩色、高清晰度电视机；从街坊四邻挤在拥有电视的家庭里，屏声静气地等待节目开始，到90%以上的家庭拥有一台甚至一台以上的电视机。社会经济繁荣为电视的普及创造了条件。

电视成了人们必不可少的伙伴。晚上看电视，在某种意义上成了一种仪式，而且一旦养成习惯，不看电视就觉得缺少点什么——仿佛生活的完整性遭到破坏，仿佛与世界沟通的渠道中断了，从而出现期待性焦虑。电视既扮演了家庭成员的角色，又成为公众的兴趣中心，同时，它所形成的信息冲击波使现代人的生活方式和与世界的关系发生了一场几乎是革命性的变化。

日常生活习惯的改变具有不可低估的意义。今天，人们用于看电视的时间仅次于工作、学习和睡眠时间，而且预测表明，到了21世纪，将会超过工作时间。人们比过去睡得晚了，用于聊天和其他娱乐的时间也转向电视，使用电视的时间超过使用其他传播媒介时间的总和。20世纪80年代末期，大多数报纸、期刊发行量下跌，而《中国电视报》发行量激增，跃居全国第

三位。假设平均每人每天看 3 小时电视，那么，11 亿人每天看电视的时间累计就是 33 亿小时。

不止一位理论家宣告过"电视时代"的到来。所谓"电视时代"的含义，一方面是指电视在大众传播媒介中的主导地位，另一方面是指电视对社会生活进程广泛而深远的影响。电视的重要性就在于它最终会产生什么样的影响。

电视使世界扩大了，又使世界缩小了。它丰富了我们的感知领域，帮助我们认识自己和周围的世界。人们不用离开家门，就可以了解到世界上任何地方发生的事，更重要的是，可以看到此时此刻世界上正在发生的事，"目睹"海湾战争、不明飞行物和珍稀野生动物。电视所提供的信息带有生活原始形态的噪声和新鲜感，从而使人产生身临其境的感受。电视传播的实在性和共时性使人产生高度的信任感和亲切感，因而在影响力方面大大超过其他传播媒介。

电视面对的不是单个观众，而是观众个体的总和，观众个体之间又存在着互相影响。观众群体的形成显示出两种趋势：一是层次化，二是集团化。相同的文化水准形成层次化倾向，相近的欣赏趣味形成集团化倾向，两者既相区别又相渗透。电视传播是一个开放性的过程，经常受到传播过程以外的政治、经济、文化因素影响。同时，电视传播是一个双向传播过程，观众个体和社会的反馈作用会引起电视台对节目内容和形式的调整。

电视传播也是一种文化过程。这是一种精神文化和物质文化的混合体，也是由传播者、观众、信息、媒介组成的多重关系复合体。在多重关系的相互作用中，由于电视信息本身具有的文化内容，由于传播过程所具有的文化形态，也由于其影响的广泛性和持续性，就不可避免地对个体行为模式、民族精神气质乃至整个文化变迁产生深远的影响。电视是人对环境适应的结果，但在对它的使用过程中，使用者也发生了改变，创造者处在重新被创造的地位上。虽然电视可以改变人的思想和行为，但个体接受信息是一个主动理解、选择的过程，而不是被动的接受过程。由于观众个体的需要，影响过

程才成为可能。

为什么看电视？每个人的答案不尽相同。为了娱乐，为了增长知识，为了学习处理生活问题的方法等。对电视节目的需要大致可以归纳为三个层次：一是娱乐需要。对儿童来讲，看电视完全是为了娱乐；对成人来说，娱乐也是最基本的动机。二是认知需要。这是较高层次的动机，体现为期望获得信息、知识，学习行为准则。三是审美需要。这是人生来就有的，对娱乐的追求提升为对价值的追求。

兴趣是需要的外在表现。事实上，促使观众做出收看决定的，主要是对节目感兴趣的程度，而不是节目的水准。一个不关心体育比赛的人宁愿看一部糟糕透顶的电视剧，也不去看世界杯足球赛实况转播。大多数人收看哪个类型的节目，主要出于对那个节目类型的偏爱程度，对节目优劣的考虑则处于次要地位。

电视对个体的影响主要表现在电视能够有效地推进个体的社会化过程，拓展塑造个体的可能性。

社会化是人逐渐适应社会的过程，伴随人的整个一生，在人生的开始阶段（儿童、青少年期）尤为重要。社会化是儿童享有文化的开端，随着儿童的成长，他们逐渐开始由外在控制转向内心控制，形成道德观念和价值判断。由于看电视不需要任何专门训练，而且电视节目本身，特别是儿童节目，有助于提高儿童的理解力，因而电视在儿童还不可能全面接触外部世界的时候，使他们获得了大量社会知识，也向他们灌输道德观念和理想。在电视影响下成长的儿童，较之电视产生前的儿童，行为模式和价值观念有着明显的差异，并且更为早熟，这是一个明显的事实。尤其是在对婚姻、爱情问题的了解方面，电视机前儿童提出的问题，常常会让家长觉得尴尬。儿童对人类共同经验和某些阶段性学习过程的提前，也就相应地造成自我认识和价值观形成的提前。可以说，电视加速了人的学习过程，也就意味着加速了社会化的过程。

电视塑造个体的第一种方式是行为模式学习，即通过对某些行为的肯

定、倡导，引发个体对该行为的学习、模仿。总的来说，电视节目提供了大量好的行为规范，对这些行为的学习有助于培育正确的伦理道德观念。如电视连续剧《铁人》《焦裕禄》宣传了无私奉献精神，《渴望》讴歌了中华民族的传统美德，《外来妹》倡导了对新的生活、新的价值的积极开拓与进取，《辘轳·女人和井》颂扬了对封建伦理道德的摧毁与背叛。对《铁人》《焦裕禄》《渴望》主人公行为模式的学习，肯定会促进小我与大我、个人利益与集体利益之间矛盾的积极协调，而对《外来妹》《辘轳·女人和井》主人公行为模式的学习，会激发创造生活、赋予生活以新价值的主动探求。有趣的是，大多数人显然更关心电视节目中的某些东西是否会产生消极影响，特别是家长，常常会担心儿童从电视节目中学到坏东西。

在提供行为学习模式方面，电视连续剧具有明显的优长。人们习惯于接受熟悉的东西，排斥陌生的东西。电视连续剧的播放特点，就意味着在不断重复的过程中肯定某种行为模式，克服陌生感，使人们更易于接受。一般来说，电视行为的激发力越强，所具有的肯定价值越大，学习的可能性也就越大。但是，起主导作用的是个体差异。个体心理结构不同，对信息的理解、判断、机会选择也就不同，实现学习行为的可能性也就不同。同时，还应该考虑到个体的生活背景是否为学习提供条件，以及他的生活背景与电视行为背景接近的程度。两者差距越大，学习行为的可能性也就越小。举例来说，尽管我们多次从电视中看到希特勒的形象，我们也不大可能模仿他的行为。这是因为我们的价值观对他的行为做出否定判断，我们的生活背景也排除了模仿的可能性，因而不论激发性多么强，都不会导致学习行为。

当然，不能排除电视内容产生消极影响的可能性。但是，不可能出现一一对应的行为模式学习。一部电视作品不能造就一个英雄，同样也不能造就一个罪犯。只要接收者是心理结构正常的个体，就不大可能学习坏的示范，如暴力行为。事实上，电视节目中对暴力行为的描绘不是刺激，而是避免使人采取暴力手段。这是因为电视传播的鲜明性和生动性强化了对暴力行为的厌恶情绪，同时，借助于升华作用，人的心灵得到净化，紧张状态得以

解除。

对于儿童，上述原则同样适用。没有一个正常儿童会认为所有电视行为都是值得模仿的，但家长还是倾向于采取更为谨慎的态度。限制儿童观看某些超出理解力的节目，可以避免可能的消极影响，而且限制儿童观赏需求的满足，也可以激发他们的好奇心和求知欲。通常，儿童节目总是无害的，总会帮助儿童对是非善恶做出合理的判断，但是，把儿童限制在儿童节目中，等于人为地阻碍、延迟他们的社会化过程。让儿童看到恶行、看到世界丑的一面并没有什么害处，相反，让儿童陶醉于世界充满爱与和谐的童话里，只会造成心理的畸形发展。

另一个经常引起讨论的问题是，应不应该让儿童看电视节目中的爱情场面？几乎没有一位家长认为，动画片《猫和老鼠》会导致孩子对攻击性行为的模仿，却有不少家长担心，电视剧中的爱情场面会使孩子纯洁的心灵遭到污染。其实，这种担心是多余的。首先，应该充分相信儿童天性中对真善美的追求，健康的爱情描写会起到陶冶性情、净化心灵的作用；其次，对超出儿童理解力的问题需要加以正确引导；最后，让儿童看一些在某种程度上超出他们理解力的节目，本身就是对儿童理解力的训练。重要的是引导而不是限制。不要害怕儿童出现理解错误。错误也是一种学习过程，而且是必不可少的学习过程。儿童接触的电视节目越是丰富多彩，就越能有效地实现社会化过程。

电视塑造个体的第二种方式是社会角色学习。在生活中，人们必须扮演不同类型的角色，角色即社会规定的期望。比方说，扮演医生的角色就是要求执行角色的人在与患者的关系中具备社会期望于他的行为，即言谈举止都要像个医生的样子。

从社会化过程一开始，儿童就在学习扮演儿子（或女儿）这一角色，以后，他开始学习扮演其他角色，学习范围也从身边的人扩展到电视节目中的真实人物和虚构人物。电视教会他们在扮演某类角色的过程中什么是可取的，什么是不可取的，因而他们对角色的认识就形成了生活行为规范和电视

行为规范的双重标准。渐渐地，这些认识和行为模式就会固化下来，沉淀到他的人格结构中，影响日后实际扮演角色的行为。

成人的角色学习过程与此类似，不过，除了长期影响外，还有可能根据电视提供的角色期望，在短期内修正自己的看法，调整扮演角色的行为。电视剧《希波克拉底誓言》通过几个不同医生形象的塑造和关于"医生""好医生""坏医生"等几个概念的讨论，揭示了医生这一概念的社会内涵，实际上也就提出了"应该怎样扮演医生这个角色"的问题。但作者没有简单做出结论，而是让观众从对情节和人物的体验中形成自己的判断。这部直接探讨社会角色问题的作品曾在一部分人中间引起热烈反响。

电视提供的角色期望，代表了一般大众期望于那类角色的理想状态，既有特定时期价值标准的凝聚，又包含了历史文化的积淀。个体从这种角色期望出发，"在调整自己行为的过程中，成功地履行角色并导致了一种结果，也就成了不同于原来的人"。（约瑟夫·本斯曼和伯纳德·卢森堡：《文化与个人》）

电视塑造个体的第三种方式是人格学习，即通过对电视行为的持续性学习，产生个体情感、人格和人生观的变化。人格学习的目的是调节人与人、人与自我、人与社会的关系。对儿童来说，这种学习尤为重要。电视节目帮助儿童逐渐形成"我是什么人，我要做什么"的观念，并通过反复灌输稳定、统一的价值观念，对形成良好的个性和道德标准做出奖赏。

自我意识的增强是电视影响下的一代所具有的明显特征。自我意识与群体意识并不一定是互相排斥的，把自我意识等同于自私是一种误解。自私产生于对自我价值认识的缺乏，而由于充分认识到自我的价值，自我意识增强的人会变得更无私，更富于合作精神。电视节目通过行为示范倡导真诚、善良、正直、友爱等品格，久而久之，这种学习行为最终会转化为人格的有机组成部分。经常做好事使人更趋向善良，经常帮助别人使人更趋向无私。

总的来说，在电视影响下成长的一代，心灵将变得更丰富、更具有开放性，同时也具有更强的自我约束力和控制力。当然，电视也会形成人格学习

的消极方面，人际交流和人与自然的交流减少，容易养成被动、依赖等心理惰性。人们会习惯于按照电视提供的方式处理问题，而不是独立思考；更多地关注问题的讨论，而不是采取积极的行动来解决问题。

通过直接作用于个体，电视使人拥有更成熟的人格、更强的适应能力、更高的理解力和判断力。有效的社会化改善了人与社会协调的方式，并将提高个人，进而提高整个社会的文明程度。它还通过倡导一定的社会原则或揭露对社会道德规范的偏离，来重申社会道德准则，并通过提供具有广泛影响力的信息，实行有效的社会控制。中央电视台关于小行星不会撞击地球的报道，消除了由于一些传播媒介报道有误而造成的恐慌情绪，就是社会控制方面成功的范例。由于电视的交流对象不是个体，而是观众个体集合，也由于电视信息倾向于强调社会中心性，自然会造成整个文化的向心运动，因而也就增强了民族的凝聚力。

电视是一种工具，一种具有生命和人格的工具。在人类进化史上，每一种工具的出现都或多或少地改变了人的自身形象。不同的工具（石器、青铜器、铁器）标示出文明发展的各个阶段。在某种意义上，电视重复了这一历史过程：人发明了工具，而工具最终改变了人，像恩格斯所说的那样，"劳动创造了人本身"。

形象演进：一种历史描述的尝试

在 20 世纪之内，编写一部完整的中国电视剧史还存在比较大的难度。一方面，这门艺术发展、繁荣的时间毕竟太短，还缺乏足够的典范性作品，我们对其发展规律的认识也还不够充分；另一方面，它的艺术实践距离我们实在太近，几乎是近在眼前，因而很难清晰地勾画出它的发展轮廓。然而，的确需要这样一部著作，对改革开放以来的电视剧进行研究，总结其具有普遍性的规律，为创作者提供借鉴和参照，帮助他们认识已取得的成就和尚待开拓的领域。

可以从许多角度考察电视剧的发展，每个角度都有助于认识它的一个方面。这里，我试图把电视剧的发展看作人物形象演进的过程，把单个人物放在相关人物的形象序列中，以期获得更具有整体感和历史感的认识。

一、英雄与普通人

中国电视剧产生于 20 世纪 50 年代末期。这是一个崇拜英雄的时代，也是一个创造英雄的时代。雷锋、王杰、欧阳海、向秀丽曾经激动、净化了整

整一代人的精神世界。英雄主义是这一时期文学艺术的主调,萌芽时期的电视剧也理所当然地把歌颂英雄、反映社会主义新人新事作为主要任务。

不幸的是,社会典型并没有理所当然地成为艺术典型,直播电视剧塑造的"刘文学""江姐""小英雄雨来""焦裕禄"远没有他们的生活原型激动人心。由于文学观念的局限,也由于表现手段的局限,这一时期对英雄的描绘往往是活报剧式的搬演,把人物当作没有个性的符号,当作某种崇高品质的化身,过于浓重的理想化色彩削弱了形象的感染力。这一时期的作品并没有对电视剧的发展产生重大影响。

十几年后,复苏的电视剧几乎是站在一个全新的起点上。它如饥似渴地从现实主义文学传统中汲取养分,迫不及待地拓展表现领域,把表现范围从英雄人物和好人好事扩展到整个生活。

《凡人小事》出现了。非英雄第一次成为电视剧的主角。剧中围绕调换工作问题,展示了一个普通教师顾桂兰的生活坎坷和苦恼。她内向、坚强,却过于被动、屈从,只是因为遇见了一个好干部,所有的辛酸才烟消云散。剧名本身就显示出主人公和她的幸福、痛苦都是平凡的。平凡不等于渺小。正是顾桂兰这样最平凡、最普通的人在创造着生活,代表生活中美好的一面。同时,顾桂兰这一形象的出现,也带来了一种新的美学理想。

普通人的命运成了电视剧关注的焦点。普通人形象的塑造、日常生活的描绘成为电视剧创作中的普遍追求。与《凡人小事》同时期的《有一个青年》《女友》都是同样追求下的产物。

田野、街道、售货亭、废品收购站,纷繁复杂而又平淡单调的日常生活,一切都那么平凡简单,甚至简单到了不能再简单的地步,在这样的背景下,我们的主人公出现了,出现在熙熙攘攘的人流中,与熟人友好地打招呼,不小心踩上陌生人的脚,有时也会被匆匆跑来的人撞倒……他们没有什么可歌可泣的壮举,只是在为日常生活的琐事苦恼,当然也有对幸福生活的憧憬和追求,有时也会发出愤怒的呐喊,但随后又是沉寂,生活照样在原来的轨道上行进。他们幻想改变生活,但更多的是被生活改变。这就是当代电

视剧中的"小人物"形象系列。

在这一系列中,我们能看到顾桂兰(《凡人小事》);看到既有生意人的狡狯,又有下层人民的真诚正直、忍气吞声、逆来顺受、勇于进取的王玉河(《破烂王》);看到在传统道德观念重压下顽强抗争,在平静外表下积聚着炽热情感的葛茂源老汉(《篱笆·女人和狗》《辘轳·女人和井》);看到把现代文明带进封闭落后的农村的农民企业家葛寅虎(《葛掌柜》);也看到八年如一日守候在两台抽油机前,默默奉献的那一家人(《夫妻井》)。他们是普通的劳动者,一生都在努力改变自己的地位和命运。他们一生都过着平凡的生活,但也许就是这种平凡,铸成了他们坚忍的性格和强韧的生命力。正是从对小人物的塑造中,电视剧开始展现生活中那些平淡而又富有意义的情境,从生活中寻找特殊意义和普遍价值。

如果说"小人物"形象系列较多地蕴含了创作者的同情和理解的话,那么知青系列则体现了直面人生的勇气。人的价值、人的尊严是这一形象系列的主调。这是崇拜英雄的一代,是几乎就要成为英雄而终于没有成为英雄的一代。他们怀着干一番惊天动地事业的理想走进广阔天地,接受再教育,现实却无情地粉碎了他们的理想。他们那么虔诚、狂热,感情那么强烈,又那么清澈,然而,他们太年轻、太纯洁了,当他们发现自己曾经奋不顾身追求的一切毫无意义时,就不可避免地陷入彷徨、苦闷。惊醒之后,有人沉沦,有人思索,也有人带着未曾失去的理想和执着,艰难地走向新的生活。《蹉跎岁月》中的柯碧舟、《今夜有暴风雪》中的裴小芸是这一代人的典型。两人都是"血统论"的受害者。他们渴望生活,渴望爱情,渴望实现理想,在那个丧失良知的时代里却受尽屈辱,只能在孤独、压抑中生活。人性中最美好的东西被扭曲了、吞噬了,最后,柯碧舟在苦难岁月的磨蚀中成熟了,裴小芸却牺牲在那片蛮荒的土地上。

在悲剧性的背景上展示人物的悲剧性命运,是知青系列形象的鲜明特征。《蹉跎岁月》揭示了一代青年人从觉醒、消沉到奋发的心理历程,《今夜有暴风雪》则表现了反思后对于生活的重新认识,即使在对过去的否定

中，也包含着对真诚创造生活的热爱。前者在《雪城》中得到更充分的描绘，后者在《青春无悔》中得到更强烈的渲染，在这几部作品之后，知青题材电视剧创作开始走入低谷。

随后知识分子形象系列的出现，可以看作电视剧表现生活领域的一次重大拓展。所谓知识分子形象，指的不仅是主人公的知识分子身份，而且是他们所具有的智慧特质。智慧特质不是抽象的思想锋芒，而是浸透于生活细节中的世界观和价值观。从生活态度方面表现人物个性，是知识分子形象系列的主要特征。

在人物智慧特质的描绘方面取得突出成就的是《希波克拉底誓言》。剧中从对医生这一社会角色的认识出发，塑造了具有严肃责任感的王医生、被个人利益淹没了责任感的玉医生、竭力逃避尘世纷争同时也逃避责任的全医生，热情、向上、代表希望和未来的小丁医生，以及冥冥中代表良知和道德评判的希波克拉底医生。围绕着他们对患者、疾病的态度，表现不同的人生哲学。其中的智慧特质产生于人物的自觉和自省，赋予作品以深沉的底蕴，但由于这部作品的人物形象塑造基本上采用类型化的方法，在思想的强光照射下，人物性格就显得过于苍白。

人物个性和智慧特质描绘的不平衡是知识分子形象系列的另一个特征。《工程师们》描写献身大瑶山隧道修筑的四位工程师的不同遭遇，表现他们对人生价值的追求，焦点集中于人物命运和生活中的悲欢离合，对智慧特质的描绘显得模糊不清。《高原的风》描写优秀教师宋朝义在地位变化后的失落感，表现对于丧失自我的反思和人性与道德的完善，人物形象具有清晰的智慧特质，个性描绘却不够充分。类似的例子还可以举出《一路风尘》《家教》等。当然，并不是所有作品都具有这种不平衡。在许淑娴（《一个叫许淑娴的人》）、范少波（《师魂》）、何子寒（《绿荫》）这些教师形象的塑造上，对个性和智慧特质的描绘就显示出一种平衡状态。

其后，女性形象系列显示出电视剧在表现人性、人物命运方面的成熟。首先是少女形象。她们停匀秀美，纯洁无瑕，饱含热情和希望，然而在寒眉

（《女友》），欧阳兰（《大地的深情》），杜见春、邵玉蓉（《蹉跎岁月》），玲玲（《生命的故事》）出现之后不久，创作者对少女的热情就渐渐消退了，三四十岁的女人成了电视剧的主人公。

　　成熟女性的出现体现了创作者对生活的认识更趋于深刻，可以说，真正意义上女性形象系列的塑造是从《她们和战争》《桃花湾的娘儿们》开始的。前者塑造了一群忍辱负重、默默奉献的军人妻子，后者描绘了一群带有浓重泥土味儿的、火辣辣的农村媳妇。《四个四十岁的女人》《麦客》的女主人公是她们的同龄人。她们已经没有了少女的天真纯洁，而有着更成熟的感情和更复杂的精神世界。对未来的憧憬，对爱情的渴望、追求，依旧贯穿于她们的生活中，但她们的爱情已经不是浪漫的幻想，而是实实在在的人生滋味。她们的爱情不是那么温馨愉快，而大多伴随着痛苦；她们的感情也不再那么明净、柔和，而更为深藏、内蕴，因而也更为炽热、执着。

　　《雪野》中的齐寡妇是这一形象系列的代表，她的出场就引起了一片喧哗。她是个热情、泼辣、敢爱敢恨的女人，空旷沉郁的雪野象征着她顽强的精神气质。她苦苦寻觅，在爱情中寻找人生价值，一次次追求，一次次失败，又一次次振作，她的灵魂深处对爱的需要是那么强烈，而封闭狭隘的北方农村带给她的只是疲乏和幻灭，并且社会的道德压力也沉淀在她的内心，不断把她推向悲剧性命运。这是一个极具光彩的女性形象，后来的山月儿（《山月儿》）、枣花（《篱笆·女人和狗》《辘轳·女人和井》）身上，仍可以看到她的影子。

　　另一个动人的形象是丹姨（《丹姨》）。她是一个知识女性，被命运驱使来到一个荒僻的小渔村，把自己的一生都奉献给了那些普普通通的人。她接生了一个又一个生命，最后，当她为一个小生命来到世上做准备时，她幼小的女儿被大海吞没了。生活的沧桑改变了她，使她变得与周围的人没有什么两样。人道主义精神在这一形象的塑造中得到了充分的体现。

　　从20世纪90年代开始，少女们执拗地要求恢复自己在电视剧中的地位，不再靠青春和美丽在女性形象系列中争一席之地。她们已经脱去稚气和

单纯，有了与时代相称的思想深度和感情深度。在社会变革中，她们勇敢地站到时代的前列，也早已无法容忍电视剧把她们表现得那么矫揉造作，而向创作者要求生活的真实和思想的真实。

《公关小姐》的出现使少女们重新获得了应有的地位。主人公周颖是一个全新的形象，既是现代女性，又带有传统道德的烙印，有着少女的热情纯真，也有着少女的聪明机敏，在她对自我价值的追寻中，融入了强烈的时代精神和对祖国的深切情感。然而，在事业与爱情的矛盾中，在生活的挑战面前，她放弃了，退缩了，迷惘和困惑压倒了积极进取精神。

就在周颖放弃的地方，从农村来到特区的打工妹赵小云（《外来妹》）开始了更为执着的追求。曾经束缚着周颖的道德、情感网络，在赵小云身上成了开创的契机。对自我价值的不断发现贯穿于这个人物的性格发展过程。她带着对生活的朦胧憧憬，闯进充满竞争和意外的现代生活，又从近乎卑鄙的感情欺骗中解脱出来，在新生活的巨大冲击下，坚持独立思考，捍卫自己身上最可贵的品质，终于可以主宰自己的生活。她真诚、自信，充满了勇气和骄傲，能够迅速把挑战转化成机遇，即使感情挫折，给她带来的也不是失落，不是心灵苦闷的呻吟，而是成熟和进取。这里，电视剧的女性形象抛弃了传统文化、道德的重负，艰难却轻松愉快地创造新生活。

改革带来新的意义和价值，也不可避免地带来困惑和失落。当人们难以适应生活的迅速变化，对新的价值观念和行为准则产生怀疑时，就想退回到象征着稳定和安全的文化传统中，寻找那些失去了的美好。在这种意义上，《渴望》的出现，是对于现代女性形象的一个反动。刘慧芳是传统美德的化身，在她身上折射出当代人对真善美的深沉的呼唤。她善良、坚韧、宽容、富于同情心，拥有几乎所有美好的品质，然而，这些美好品质对她来讲过于沉重了，使她很难迈向新的生活。内心的道德约束注定了她毕生都要为忍受痛苦活着。这是一个好人的悲剧：爱和牺牲并不能换来社会进步，当美德脱离了它所附丽的现代生活时，就成了一种瘫痪的美德。

整个20世纪80年代，英雄形象塑造是一个薄弱环节。普通人的美学渗透到电视剧的各个表现领域，也体现在对英雄的塑造上。然而，梁三喜（《高山下的花环》）、玲玲（《生命的故事》）、刘玲（《萤火虫》）并没有产生深远的影响。时代呼唤英雄，但当英雄重新出现在屏幕上时，已经不是原来意义上的英雄，更不是所有崇高品质的集合体。他既是英雄，又是普通人。

改革者形象系列是当代英雄主题的强有力变奏。乔光朴（《乔厂长上任》）、周梦远（《走向远方》）、李向南（《新星》）是这个形象系列的代表，直接描写改革过程是这些作品的共同特征。乔光朴是最早出现的改革者形象，具有较为浓重的理想化色彩，体现了时代对大刀阔斧地进行改革的铁腕人物的需要，也体现了当时对改革和改革者认识的肤浅。周梦远则更多地具有普通人的情感，充满热情地直接呼唤改革，人物身上具有较强的理念化倾向。值得肯定的是，作品把改革的描绘从经济领域扩展到人的精神世界，显示出新的生活秩序和道德观念诞生前的阵痛。这一倾向在《女记者的画外音》《新闻启示录》中表现得更为明显，对改革的热切呼唤形成有力的冲击，改革者本身的形象却模糊了。直到李向南出现，改革题材作品反映的焦点才从改革过程转移到改革者身上。李向南是一位叱咤风云、大胆革除积弊的县委书记，并且是一个具有丰富精神世界的人。剧中对人物性格缺陷的描绘也在一定程度上体现了人的复杂性。

然而，所有这些作品都在不同程度上忽视了对改革者过去的描绘，没有揭示出他们的个性、信念产生的原因，这就使得改革者的形象显得过于单薄。值得一提的是《冻土带》。它表现了对改革者自身的改革，以及改革对改革者个性和命运的影响。这是一个意味深长同时也有待进一步开掘的主题。

20世纪90年代，时代氛围发生了明显的变化，英雄形象系列开始真正在电视剧的艺术殿堂中占有一席之地。王进喜（《铁人》）、焦裕禄（《焦裕禄》）、杨明光（《有这样一个民警》）、燕居谦（《好人燕居谦》）身上，体现了具有时代精神的崇高品格，也闪现着人性、人道主义的光辉。

把英雄当作普通人来写，使这些英雄形象出现了前所未有的亲切感和真实感。平凡没有贬低崇高，反而使崇高获得了更充分的实体性。铁人的形象把严峻的历史使命感倾注到日常工作的无私奉献中，在平凡中显示出豪迈的英雄气概。对人的理解、尊重不仅增加了人情味儿，而且显示了主人公面对现实的力量和勇气。同时，作品也写出了人物的历史局限性，真实地描绘了人物在当时历史条件下所能达到的思想水平。这是《铁人》对当代英雄形象塑造的重要贡献。

表现英雄的责任感和荣誉感，是杨明光的形象对于当代英雄系列的贡献。这种责任感和荣誉感既体现在对工作的热忱中，又体现在对生活的热爱中。他没有过多地要求人们理解，因为他的行动本身就体现了对生活的深刻理解。在我们这个并不富裕的社会里，做好人与过好日子常常呈现不该有的矛盾，常常需要牺牲个人的幸福来换取更多人的幸福，而牺牲精神永远具有一种朴素而崇高的诗意。

就这样，普通人形象和英雄形象在当代电视剧创作中并行发展，成为20世纪80—90年代电视剧创作最重要的内容。

二、历史人物与现实人物

中华民族早在童年时期就显示出对真实人物的浓厚兴趣，这种兴趣一直延续着，体现在评书、戏曲、电影等通俗艺术中。由于这种兴趣，也由于电视剧特别适于搬演长篇故事，所以它从一开始就义不容辞地担当起表现真实人物的职责。

《新岸》描写一个失足青年人性的复归，《萤火虫》刻画一个在死神阴影下仍然渴望给别人带来幸福的少女，《生命的故事》表现一个残疾青年创造人生价值的坚强意志。三部作品都取材于现实生活中的真实人物，以其鲜明的纪实性倾向引起人们的关注。

创作中对历史人物塑造所取得的成就更为突出。鲁迅（《鲁迅》）、华

罗庚（《华罗庚》）、诸葛亮（《诸葛亮》）、包公（《包公》）、向警予（《向警予》）、张学良（《少帅传奇》《少帅春秋》）等形象的接连出现，显示出历史人物形象塑造的兴盛。总的来说，这些人物大多真实可信，具有鲜明的个性。现实主义地再现历史真实是这个时期人物形象塑造的主要追求。真实当然是历史人物塑造的首要条件，但不能止于真实，还应该表现出对历史进程和人物命运的独特认识和思考，在历史的废墟上，重建关于人的价值和人类未来的信念。

　　《努尔哈赤》和《秋白之死》达到了这个高度。努尔哈赤的形象具有史诗英雄的格调。仅仅塑造这样一个既具有英雄气概，又具有人情味儿；既符合历史真实，又凝聚着作者独特思索的史诗英雄，已经是非常了不起的成就，但《努尔哈赤》的成就还不仅在此。它吸收了当代史学研究的最新成果，在历史的必然进程与充满偶然性的个人生活两者的汇合点上寻找历史创造的动力，使人物形象成为历史进程的直观解释。不是作者的道德判断和价值判断，而是历史本身在解释着自己。与《努尔哈赤》的历史透视不同，《秋白之死》是一次对人的探险。剧中围绕《多余的话》，展示了瞿秋白丰富而复杂的内心世界，从社会生活和个性两方面探寻人物悲剧性命运的脉络。瞿秋白是政治家也是文人，而且是有着深厚素养的文人，既有文人的激情和浪漫，又有文人的骨气和节操，还有文人对于信仰的执着和忠诚。他为求索理想献出了毕生的热情，唯其如此，他在就义前的反思才显得极其冷峻。这一形象之所以动人，正是因为他所具有的深厚情感和文化意蕴。

　　但接下来几年所产生的历史人物形象，无论是具有浓厚悲剧色彩的严凤英（《严凤英》），具有豪迈气概的李大钊（《李大钊》），具有高尚品格的朱自清（《朱自清》），还是具有深切忧患意识的邓世昌、林永升（《北洋水师》），都没有超越这两部作品。

　　总体来看，这一时期在真实人物形象的塑造方面，历史人物的成就明显高于现实人物。现实人物与英雄形象差不多是重合的，纪实风格没有得到充分发展。将来也许会产生一种非虚构电视剧，它的主人公是现实中的真实人

物,过的是完完全全的日常生活,但我们又可以从他们的生活里得到某种启示,从他们的命运中看到社会的发展。

三、人物性格与文化品格

所谓文化品格,就是一个民族精神气质的总和。当一部作品超越具体人物性格塑造而指向民族精神气质时,我们就说它塑造了文化品格。

文化品格不是抽象的,而常常体现在具有地域特色的生活形态和精神状态中。电视剧《四世同堂》表现抗日战争中北平市民的心理历程,描绘古老文化传统在民族灾难袭来时的蜕变,是文化品格塑造的一个典型例子。十足的京味儿,具有浓郁生活气息的人物性格,是其中构成文化品格的要素。另一个例子是《商界》。作品在当代背景下表现南方人的精神气质和价值观念,在生意人的精明和狡诈中,在人情与经济利益的冲撞中,含蓄着南方柔静、灵秀的文化格调。类似的例子还可以举出《大马路小胡同》《雪野》《上海一家人》等一批作品。

《巴桑和她的弟妹们》是这类作品中的佼佼者。作品表现了西藏宗教文化与现代文明的撞击。在巴尔廓老街上,在摇经筒、捻佛珠、捧香火、端酥油灯的人流中,"一个古老而冥顽的宗教的灵魂,默默地在流逝的岁月里漂流,默默地跟着时代变迁,又仿佛在默默地向这个物质文明日益发达的世界发出执拗的挑战"(张鲁:《双重性格——改编的苦闷和释放》)。奇异古朴的风俗习惯,沉郁凝重的宗教文化在现代文明中强烈地奏响不和谐音。当代青年在踏进现代生活的同时,仍然背负着沉重的宗教文化灵魂,他们抛弃了祖祖辈辈的信仰,同时也感到失落和迷惘,仿佛是由于历史的惰性,对这种重负还有一种出自本能的需要和迷恋。这是《巴桑和她的弟妹们》的深刻之处。人物性格退到次要地位,文化品格跃居为作品的主体,并具有了一种深刻的象征意义。

文化品格的塑造代表了电视剧创作中一种积极的价值取向。它丰富了作

品的思想内涵，同时也为人物形象塑造提供了新的视角和广阔的远景。

结语

在当代电视剧形象系列中，人物形象彼此碰撞，又互相沟通，呼吸着同一时代的精神气息。在一定时间里，一种趋势压倒另一种趋势，但没有一种趋势能够完全取代另一种趋势，也没有一个形象系列能够占绝对主导地位，这就使得电视剧的人物形象画廊显现出异彩纷呈的局面。在这幅展示了现代世界多样性的画面中，观众看到了自己的快乐和悲伤、痛苦和思索，以及改革开放以来社会发展的轮廓。

艺术形象塑造是衡量现实主义作品成功与否的基本尺度。当形象超越作品时，就产生了具有永久生命力的艺术典型，在哈姆莱特、堂·吉诃德和阿Q身上，都显示了这种超越。当代电视剧创作已经显示出这样的趋势：形象跃跃欲试地要挣脱作品，成为独立的存在物。也许不久的将来，就会出现这样一个令人兴奋的阶段，出现形象超越作品的创造性飞跃。

批评有批评的用处

电视剧批评是所有文艺批评中最年轻的一种，差不多也是其中最差劲儿的一种。它几乎伴随着电视剧而诞生，然而，十几年风风雨雨的摔打过后，电视剧创作已经趋于成熟，电视剧批评却还在蹒跚学步。

没有真正的专业电视剧批评家，甚至没有多少有见地的文章。少数闪烁着思想火花的文章一出现，立刻被平庸之作的汪洋大海淹没。几位从文学界、电影界"借调"来的批评人士，开始的确给电视剧批评带来一股清新的风，但不久就匆匆奔赴各类新闻发布会、研讨会，翻来覆去地重弹老调。

批评与创作相脱节。充斥报纸、杂志的大量评论，观众不读，创作者也不读。批评自身成了目的，只是为了批评人士要写文章才存在，而批评人士仍不觉尴尬，一如既往地滥用读者的耐心和宽容，浪费他们的理智和时间。尽管有识之士不时疾呼提高理论水平，低劣的批评文章仍然层出不穷。

其一是八股文式的批评。或者没完没了地谈个人印象，或者照搬文学理论教科书。兹举三例如下：

在我国戏曲舞台上,经常出现"战争"场面。那是非常艺术化的。唱武戏的演员,个个练就一身过硬的功夫,有的还身怀绝技。打起仗来,千变万化,动中有静,静中有动,十分好看。

不少批评文章中就充满了这类陈词滥调,用大量篇幅去陈述简单的事实,证明不言自明的道理。

从小说到电视剧,是运用屏幕媒介物对文学媒介物的美学转换,是运用造型语言对文学语言的形象转换,这就更需"领悟其最深灵魂之媒介",更需忠实于原著中最隐秘、最内在的形象。

貌似深奥,其实讲的也就是改编过程中对原著的忠实,无非是文学教科书的翻版。

将这个题材拍成长篇连续剧,如果只走通俗剧的路而没有深刻化的追求,那只不过是踩着别人的脚印走一条旧路,能有什么新意?反之,如果只讲编导者的创新而不走通俗剧的路,不顾有多少观众能看懂,那也是一条绝路。

两头都占着,颇有点"辩证法"的味道,但也有点"今天天气哈哈哈"的味道,实际上等于什么也没说。而且作者落入了自己设下的陷阱,把"创新"放在"通俗"的对立面。试问,难道通俗剧就不需要创新了吗?

这类批评的基本特色是平庸。他们所阐述的道理几乎总是正确的,因为这些道理早已得到证明,甚至无须证明,在这种时候,"一贯正确"差不多就是缺乏独立思考的同义语了。他们的写法有点像摆龙门阵,大杂烩式地罗列故事情节、人物形象、思想内容、艺术特色等因素,表面看来包罗万象而实际上什么也包罗不进去。

20世纪90年代以来,八股文式的批评趋于减少,另一类批评却大有勃兴之势。起先是一些文学界的年轻批评人士率先从国外拿来一些新观点、新方法,然后推广开来,由文学界至电影界,又由电影界至电视界,再由青年而至老年,群起而仿效。一时间,玄学空气弥漫,到处堆砌着令人窒息的新名词,人人身上都透出哲学家气质。批评人士满口"符号""诠释",言必称巴赞、克拉考尔,生吞活剥了一些时髦术语,造几个怕连自己也不大明白的句子,以示高深莫测,到紧要关头,引几句名人名言,或说两句似是而非的话,来掩饰思想的贫乏,好像一定要扑朔迷离才见批评家本色,必欲使人看不懂而后快。对这一派,我们不妨称之为贵族化的批评。再举数例如下:

文化的追求,是这部作品的"副主题",是整个"作品框架中的副结构"……

"副主题"一词尚可勉强揣测其含义,但"副结构"就着实令人费解了,似乎也有悖于文学理论常识,一部作品能有多少个结构?而且,"文化的追求"怎么会成了"副结构"呢?实在不懂。

……便会造成电视剧创作的时代失落感和"美学迁就性",甚至还会出现对生活陈迹和胡同老人的依赖与俯就,从而形成电视剧的"历史回溯性""现实暌隔性"和艺术上的"低层次趋向性"。

连读四个"性"而不糊涂的人,大概没有多少吧?我们不禁要问:作者是要说明问题呢,还是要增加混乱呢?

……之所以感人,还在于它以诗的韵味、节奏、形象来揭示人格力量的深刻内蕴,在于它对影视语言诸要素的"诗化整合"。

连文化学的概念都搬出来了。但问题就出在这里,"影视语言的诸要素"本来就是构成作品的统一体,究竟有什么必要整合,而且是"诗化整合"?

从事贵族化批评的人士多有"命名癖"。山西出了个张绍林,拍了一些引人注目的好戏,但此事到了批评人士嘴里,就成了"张绍林现象",而且"绝不是一个偶然的文化现象,它有着深刻的历史、时代和文化根基。也就是说,它的出现,是历史和时代的必然"。于是,张绍林的作品就被提到了一个空前吓人的高度,批评人士的文章也借以增色不少。

另一个是更吓人的名词是"作家电视剧"。这自然令人想起法国的"作家电影"。但那确乎是法国特定时代条件下的产物,与中国的国情和文情都相隔太远。我实在想不出,中国有哪部电视剧与阿兰·雷乃、丽格丽特·杜拉斯的作品有类似之处,何况攀上这门亲戚,也不见得就能让人对中国的电视剧增添敬意。倘若一定要把这个概念强加给某几部作品,那只会使人对这些作品敬而远之。

电视剧批评的贵族化倾向产生于批评人士心底的"自卑情结",于是,就出现了过度补偿,越是哪方面不行,便越在哪方面显示自己,既使自己稍感充实,又让人家不会瞧不起自己。最明显的是堆砌术语,其目的不是为了帮助阅读理解,而是有意制造阅读障碍。我严重怀疑,这些术语大概不是为了说明问题,而纯粹是为了批评人士要写文章才造出来的。

为什么要有电视剧批评?简单来说,就是为了帮助观众鉴赏。好的批评文章不仅要判断、解释作品,还要帮助观众选择所要看的东西。如果批评人士能够恰如其分地引导观众的欣赏趣味,也就等于间接地提高了观众群体的鉴赏水平。这是一件了不起的工作。

遗憾的是,八股文式的批评和贵族化的批评都担负不起这项任务。对于作家来说,首要的是创造力;对于批评家来说,首要的是洞察力。批评家必须具有敏锐的直觉,用大家都能听懂的语言,告诉人们一些新的东西,一些人们从作品中所没有发现的东西,尽量把作品的含义简化到最容易为观众理

解的程度，而不是存心要把简单的事情复杂化。如果电视界能出现十几位、几十位深具洞察力的专业批评家，那么，我们的电视剧批评乃至整个电视剧事业，当会是别一番景象。

改改我们的文风！

电视剧的几个文学问题

20世纪70年代电视剧复苏以来，创作者和理论家为提高电视剧的艺术质量进行了不懈的努力，但这些努力大多集中在探索电视剧的特性，以及如何更新观念、丰富电视语言上面，对电视剧文学特性的研究没有得到应有的重视，而电视文学创作和研究的相对滞后，正是阻碍电视剧质量提高的一个主要原因。

一、对话

从剧本创作到荧屏创作，有很多因素发生了变化，如从叙述语言转化为视听语言，但对话始终是一个恒定不变的因素，是电视剧文学特性（风格、人物性格等）的集中体现。这里只谈两个创作中常见的问题。

第一个问题是语言的非个性化。许多人物说话彼此相似，使用同样的词汇、同样的句法结构，尽管有时也显得娓娓动听，甚至不乏警句名言，但所有人物的语言最后都可以归结为作者一个人的声音，对话只是为了帮助作者讲故事，代替作者发表议论，而不是展示人物的个性。在电视剧《京都纪事》

中可以找到大量的例子。如周建国对张薇说："你使我自卑，使我对自己从根本上产生了怀疑，我甚至不知道该怎么做人，怎么活着。"他对雅玫说："依我看，这（指蹬三轮）是世界上最光明正大的职业了，凭力气挣钱吃饭，用不着算计谁，也甭怕别人算计。"实际上都是作者借人物之口表达自己的生活态度。《海马歌舞厅》中这类问题更是比比皆是。人人幽默机智，个个愤世嫉俗，不分时间，不分场合，必欲一侃而后快，结果，语言越是天马行空，人物性格就越苍白无力。

每个人的语言都是独一无二的，有自己独特的"语法"。语言是人物性格的指纹。人物语言除了推动故事的进展外，还要揭示人物的个性、社会背景和精神状态，如《铁人》中王进喜的语言，平易、自然、粗犷、豪迈，既揭示了人物性格，又包含了朴素的生活哲理，今天看来仍然值得称道。

第二个问题是语言的市井化。在电视剧中引入市井语言，在一定程度上起到了丰富电视剧文学语汇的作用。很多艺术家都是从人民群众鲜活的语言中汲取养分的，如老舍，如当代作家汪曾祺、冯骥才，在创作中就吸收了大量俗语、土语，并且尽可能站在自己所处时代的高度去提炼，寻找其中的文化意蕴。当前创作中存在的问题是，作家不经提炼地拾取日常生活语言，且美其名曰保持生活的原汁原味，以庸俗为生动，以市井化为基本的生活态度和价值取向。《编辑部的故事》中语言的市井化对于丰富作品的文学语汇和思想内涵起到了一定的积极作用，其原因是经过作者的提炼和选择，而《爱你没商量》中滥用的市井语言就造成了作品思想内涵的世俗化。另外，近年来一些电视小品中市井语言的泛滥，对电视文学语言也产生了很大的负面影响，颇波所及，就连许多报刊文章也向市井语言看齐，似乎唯有如此才贴近生活，才吸引大众。

新文化运动以来文学大师们创造的简洁、清晰而接近生活的散文语言仍然应该是作家遵循的典范，而市井语言只有经过选择和提炼，只有当它不是作为作品的装饰性花边，而是作为揭示时代背景和人物性格必不可少的因素时，才应该加以运用。

二、结构

　　从剧本到荧屏，介质转化过程中的第二个恒定因素是结构。对于电视连续剧来说，结构问题尤为重要。所有电视连续剧的成功首先都是结构的成功，失败首先是结构的失败。批评家们常常呼唤史诗性的作品，观众却很难见到这样的作品，有些作品在题材上具有史诗性，却没能写成史诗性作品，究其原因，很大程度上是由于结构的失败。

　　有两种结构：外在的和内在的。外在结构指作品的物质（介质）形式，是故事情节的自然进展和分割，如单本剧还是连续剧，开放式结构还是锁闭式结构。内在结构指的是组织题材、表达思想的独特方式，是作者艺术思维脉络和艺术构思的物化，就好像一幅无论多么复杂的绘画作品，最后总能被解析还原为一个几何图形那样，是作品的主导动机。由于作品组织方式的不同，内在结构也就千差万别。雷纳·克莱尔说，一部好剧本应该能用几句话叙述出来。这就是说，内在结构越是清晰明了，作品也就越容易为人接受。《皇城根儿》的失败，在很大程度上是作品内在结构混乱造成的意义混乱，进而造成观众的审美接受障碍。与此相反，《渴望》的成功在很大程度上是由于它简明清晰的线性结构与故事内容取得的和谐一致，以及与观众欣赏习惯的契合。《离别广岛的日子》首播时普遍反映不佳，而重新剪辑后播出获得好评，其原因也是由于去掉了不必要的枝蔓，使作品的内在结构更清晰，传达的意思更容易为观众理解。

　　现在电视剧中较多采用的是平面的展开式结构，如上面提及的《渴望》的线性结构，《雪野》《上海一家人》以主人公命运为中心线索的连缀式结构。这种结构的优点是简明清晰，易于为观众理解和接受，缺点是难以多层次、多角度地表现生活，尤其是复杂纷繁的现代生活。多层面的层叠式结构长于表现生活和人物的复杂性，也可以多角度、多层次地对生活事件进行深入开掘，其成功的例子当推《南行记》。在改编过程中，编剧巧妙地将原作进行

重新组合,以 20 世纪 30 年代的故事背景、60 年代艾芜第二次南行与 90 年代老年艾芜与扮演者对话这样三个时空交叉层叠,形成别具一格的错层式结构,表达出对生活的深层思考。层叠式结构运用不当,就有可能造成观众的误读,如《陌生人》描绘一个作家和一个小偷在陌生的环境里相遇,本来适合进行多层次的深入开掘,但作品过于强调戏剧性效果,将结构的层叠变为平面的重合,也就没有开掘出应有的思想深度。

独特的结构方式是作家与作品成熟的标志。文学巨匠们无一不有自己的独特结构方式,如契诃夫的《樱桃园》不是以故事,而是以情调结构作品。略萨的《绿房子》创造的"中国套盒式"结构把五个故事发生的地点和时间切分成若干单元,然后打乱自然的时空顺序,把切割开的单元安排在各个章节中。这些都是值得借鉴的范例。

目前,电视剧创作中的结构方式仍显得简单雷同,难以适应表现当代中国社会巨大变革的需要。电视剧,尤其是电视连续剧,相对于小说、戏剧、电影,在结构方式上究竟有什么独特之处,是一个值得探讨的问题。

三、纪实性

作为媒介的电视天然地具有纪实的特点,但作为艺术的电视剧又要求虚构,所以从纪实性电视剧的诞生之日起,就在纪实与虚构两极的张力之间摇摆。纪实性电视剧可以建立在历史文献的基础上,也可以取材于生活中实际发生的事件,但都不能缺少真实生活提供的身临其境感。

《女记者的画外音》《新闻启示录》是纪实性电视剧的代表,但这两部作品也体现出人们对纪实性电视剧的一些误解。《女记者的画外音》中,人为的虚构和戏剧化冲淡了纪实性;《新闻启示录》中,作者遏制不住地将自己的见解和判断强加给观众,尽管不乏独到和雄辩,却影响了观众的判断力。20 世纪 80 年代中晚期的纪实性电视剧,如《长江第一漂》《长城向南延伸》《有这样一个民警》里面,创作者还是习惯于借助虚构为生活事件增加色彩。

这里有一个误解。很多人把虚构看成艺术创造的同义语，以为仅仅是纪实，无论如何算不得艺术，殊不知，纪实性作品的艺术性不是体现在对生活事件的变形中，而是体现在对生活的发现中。《矿山小英雄》《9·18大案纪实》中，纪实的倾向得到了较为充分的发展。两部作品表现的都是未经艺术加工的真实事件，都采用真人表演，它们的吸引力主要来自事件本身。有趣的是，《矿山小英雄》中为了增强纪实效果，虚构了一个现场报道的女记者，结果不但没有增强观众的身临其境感，反而削弱了这种感觉。

四、合理性

很多港台通俗电影、电视剧明显是编造出来的，却使人看得津津有味且信以为真，而我们大陆的很多电视剧，包括一些取材自真人真事的作品，却显得非常虚假。并非这些作品不追求真实性，恰恰相反，编导们始终把真实性放在第一位，特别是很多历史题材作品，不但所描绘的事件完全合于史实，连服装、道具以至当时的人怎样喝酒、怎样描眉，也都经过专家不厌其烦的指导，编导关于生活真实、艺术真实都能讲出一大篇道理来，何至于他们殚精竭虑创作出的作品竟不如港台艺术家编造得真实？但事实就是如此。

批评家们常用港台作品的观赏性较强来解释，但这只是原因的一部分，因为不真实的作品，观赏性再强，也难以被观众接受。事实上，这些一向被认为胡编的港台电视剧，仅仅是在编，却并不是在胡编。观众所喜欢的那些具有传奇色彩的港台电视剧，实际上都是具有合理性的作品。《戏说乾隆》也好，《新白娘子传奇》也好，虽然不注重真实性，但作者始终把合理性作为创作的前提。作品本身是一个相对封闭的系统，故事具有逻辑的合理性，可以自圆其说。观众既然能从故事本身得到圆满的解释，也就容易接受其自身的假定性了。反观我们大陆的很多电视剧，从某个局部细节来看是真实的，但总体来看却不那么真实可信，其原因就是缺乏合理性。

就历史题材电视剧而言，并非所有作品都能从总体上把握历史发展规

律，但是，从复杂的历史进程中截取某些部分加以重新组合时，却绝不能忽视事件的逻辑关系。在历史上，乙事件是由甲事件引起的，当作者出于艺术加工的需要而舍弃甲事件时，就得考虑重新安排的事件与乙事件之间的因果关系。

现实题材电视剧也是如此。合理性是生活真实与艺术真实之间的一个过渡带。具有合理性的作品并不一定具有真实性，但具有真实性的作品总是包嵌着合理性。这就是鲁迅所说的，"不必是曾有的实事，但必须是会有的实情"；也是亚里士多德所说的，"从诗的要求来看，一种合情合理的不可能总比不合情理的可能要好"。

合理性体现了故事的逻辑关系。离开了可解释的因果依据，真人真事也会显得虚假，相反，具有合理性的明显编造却显得可信，通俗性作品尤其如此。对于严肃的现实主义作品，当然"除了细节的真实外，还要真实地再现典型环境中的典型人物"，但对于通俗性作品来说，由于其中包含了大量的非现实主义因素，如为了增强戏剧性而对生活进行夸张和变形，就不太可能创造典型化的真实，甚至不必拘泥于细节的真实。但前提是不能超过合理性的限度。举例来说，金庸小说中人物武功不论如何高强，都有其合理依据，而根据其作品改编的某些电视剧，因为神奇得实在离谱，就不太为观众认同。近年来的电影创作在这方面积累了一些成功的经验，如《古今大战秦俑情》《新龙门客栈》，但电视剧方面，成功的例子却不多见。长期以来，作为对"文革"时期公式化、概念化作品的反拨，我们一直强调艺术创作中形象思维的作用，但对创作中的逻辑思维却缺乏足够的认识，这不能不说是一个很大的弱点。

五、完整性

20 世纪是综合艺术兴旺发达的时代，也是一个强调综合的时代。电影和电视剧是综合艺术最突出的代表。综合的核心人物是导演。这自然无可

非议，也无须非议。因为一部作品最终只能由一个人掌控：一个全权的策划者、组织者、创作者。

似乎没有问题，但问题就出在这里。在导演中心制的前提下，剧作者只是集体创作中的一员，他的意图最终是由导演来完成的，他的艺术创作是导演进行二度创作的素材。电视剧创作中当然不乏潘小杨和张鲁那样成功的合作，但在相当多的情况下，编导的合作并不那么出色和令人愉快。作品失败了，大多数都被归结为导演的失败，编剧也常常抱怨，一些导演曲解剧本的内涵，一些导演武断地修改剧本，不是为了拍得更好，只是为了拍得更长，一些不具有编剧才能的导演硬要自任编剧，却很少从自身寻找原因。

一部作品的失败多半是导演的失败，而一部作品的平庸多半是编剧的平庸。大量平庸之作出现的原因，编剧至少要负一半的责任。理由很简单，作品的人物、结构和语言都是在剧本阶段确定下来，并且在作品最后完成之时仍然不变的因素。作品的平庸大多出在这些地方。

电视剧作不仅可能而且应该是具有独立价值的文学作品，是一个自足的有机整体。如果编剧始终把剧本看作半成品，等待着由导演最后完成，在这种心态下，就容易产生粗制滥造的作品。如果每位编剧都把剧本当作具有独立存在价值的完整作品，以更富于创造性的态度对待笔下的人物和故事，而不是被动地等待用导演的才能补充自己创造性的不足，用导演的失误为自己的肤浅和粗劣开脱，荧屏上就会减少相当一部分平庸之作。

电视动画片与儿童教育

与其他国家相比，中国电视动画片一个最显著的特色，就是自觉地把对儿童进行教育放在第一位。虽然近几年由于国外动画片的冲击，国内的制作者在提高电视动画片的观赏性方面进行了较多的努力，但用动画形象对儿童进行思想、感情的教育和陶冶，仍是几乎所有国产电视动画片始终如一的追求。

然而，对于这种教育性的研究，却是电视动画片研究乃至整个电视研究中最为薄弱的环节。我们对于动画片所具有的教育性因素在儿童教育中占有怎样的地位，动画片对儿童的成长产生了怎样的影响，这种影响是以什么样的方式进行的等问题不甚了了，对动画片所包含的教育性因素本身也缺乏系统的研究，甚至没有一项针对儿童的收视调查，来帮助我们了解儿童的兴趣和需要，这就不能不在一定程度上影响到教育性的拓展和深入，以及电视动画片总体水平的提高。

儿童的心灵天然地倾向于接受教育。虽然成人偶尔也看动画片，但他们永远不会有儿童欣赏动画片的那种专注和激动，并且两者有着迥然不同的动机。动画片对于成人来说只意味着娱乐，而对于儿童来说，则是人生经验的

一种补充形式。动画片的功能与游戏类似，都具有象征性的自我教育意义。例如在"石头、剪子、布"这类代代相传的游戏中，就包含了适应社会的初级技巧。在成人看来毫无意义的游戏，对于儿童来说是十分严肃的事情。

电视动画片最大的特点是教育性和游戏性的结合。它对儿童的教育是在没有成人指导下进行的，因而较学校教育更为自然，具有更大的主动性。它与"七巧板"之类的儿童节目也有明显的不同，后者培养的是具体的操作能力，前者则重在指引未来的发展方向。

像儿童食品总是营养成分最丰富的东西一样，电视动画片包含的教育因素也应该是经典性的、永恒的东西。在这一点上，它与学校教育的方向是完全一致的。这是一种高度符号化的、寓言式的教育，不需要复杂的经验就可以理解；这又是一种高度类型化的教育，每一类故事形象都可以找到概念的对等物，易于儿童进行类比和联想。

大致说来，动画片的故事有下面几种常见的类型：一是克服困难，最终找到了某种具有价值的东西；二是克服自己身上的缺点，成功地适应了社会和集体；三是战胜邪恶势力的挑战，捍卫了真善美的东西；四是通过具体的事情认识到某个道理，或激发出某种优秀品质；五是利用自己的聪明智慧，完成了艰巨的任务。

动画片要求明确、单一的价值标准，避免含混、拐弯抹角，不允许对善恶是非问题采取模棱两可的态度，更不要说采取错误的态度。它所包含的必须是经过检验的真理，具有普遍性的原则。对成人无害的东西，对儿童混沌未分的心灵也许就是毒药。

在复杂、变幻不定的社会环境里，必须提供给儿童一些确定的东西。假如儿童在动画片中看不到与现实世界的关联，就会产生思想混乱和无所适从感。反面学习最好的例子是动画片中攻击性行为对儿童的影响。《黑猫警长》之类的片子，很难说它本身有什么不好，但它们用简单的反射式攻击性行为作为解决问题的唯一办法，无疑助长了儿童对于现实世界不正确的认识。接受了这种反应，就等于学习了这种反应方式。

几位国外心理学家曾经做过一个意味深长的试验：将一群4岁和5岁的幼儿园男孩分成两半，给其中一半儿童看一部表现一个成年人辱骂、用玩具枪扫射、用塑料棒抽打人扮的小丑的短片，另一半儿童不看这部影片。随后，两组儿童中各有一半到一个房间去玩，那里有一个人扮的小丑、一根塑料棒和一支玩具枪，剩下的一半儿童和一个塑料娃娃待在一起。结果，看过影片的儿童对小丑表现出大量的攻击性行为，没看过影片的儿童对小丑没有任何攻击性行为，而所有儿童对娃娃都表现出一些攻击性行为。

电视中的攻击性行为不仅会引起儿童的直接模仿，而且肯定会在儿童心里留下印痕，进而影响童年期的行为方式。就像我们儿时听了过多的鬼怪故事，长大成人后虽然从理智上并不相信鬼怪，但走到黑暗荒凉的地方，仍然难免产生对鬼怪的恐惧。这种早期经验总是渗透在将来的行为中。故事虽然早已被遗忘，但态度却可能残存在意识深处，并永久固化下来，将来伺机再现于类似的情境。

优秀的国外动画片，如《米老鼠和唐老鸭》《猫和老鼠》，培养儿童的幽默和机智，培养儿童用智慧去同化环境、调节自我；而《黑猫警长》这类片子培养的是破坏性激情，并且助长了恐惧和无能为力感。其间的区别就在于，是培养聪明还是制造愚蠢。

动画片中的教育性因素应该包含下述四个相互渗透的层次：

第一，审美教育。电视动画片的出现大大提前了儿童接受审美教育的年龄。虽然目前无论从美学角度，还是从儿童心理学角度，对儿童审美经验的研究都不够充分，但可以肯定的是，儿童在表象性思维开始形成的阶段（2岁左右），就已经开始具有了初步的审美经验。

电视动画片不要求提供对于现实的精确描绘，而是通过对人与环境比例关系的改变，将局部和细节加以放大，提供更清晰、更简明从而也更易于理解的现实生活图景，以夸张、强烈、明快的风格，富于幻想的童话色彩，适应儿童丰富跳跃的想象力。它要求联想具有明确的指向。这与成人文学有着明显的区别：成人文学要求将隐喻延伸向无限，要求联想的丰富性；而动画

片要求喻体内涵的确定性，只强调表现对象某一方面的特征。这种教育还会提高儿童处理信息的能力，并进一步培养儿童的观察力、想象力和判断力。创作方法应该是逆推的，即首先考虑作品会在儿童心中形成什么样的表象。

第二，人格教育。即有意识地对儿童期的心理冲突采取积极态度，将儿童的本能和反射培养成健康的人格。这首先是情感教育，通过心灵的陶冶，影响其情绪表达风格，使儿童更加可爱，更具有活力。其次是行为规范教育，教会儿童适应社会的技巧，调节其能力与目的之间的差异，并将外在的约束整合为更高级的行为模式，《鲁西西奇遇记》《邋遢大王》都具有这种价值，目的在于提高儿童的社会化水平，培养儿童更易于适应环境。最后，通过上述两个方面，影响其人格形态，培养适应现在同时也适应未来的孩子。

第三，文化品格教育。我这里所指的文化品格教育，除了引起儿童对文化遗产的兴趣以及作品的造型和美术风格方面外，还包括继承民族文化中智慧和道德的财富，即中国人之所以为中国人的那些东西。一个民族培养儿童的方式是对自己未来的文化设计。国产动画片历来注意民族化的内容和表现手法，早些年的《大闹天宫》《哪吒闹海》，近些年的《镜花缘》《后羿射日》，都有很多可取之处，但这种教育往往停留在较浅的层次上。在这一点上，日本人做出了很好的榜样。多年前播出的《聪明的一休》，今天看来仍有很多值得玩味的地方。那绝不只是一个聪明的小和尚解决各式各样难题的故事，只要想一想，这个小和尚后来成了佛学的一代宗师，就会发现日本人是在教孩子如何适应他们那个特殊的生存环境。与此相比，国产电视动画片对于民族传统的体现，在题材、样式方面注意得较多，而在精神内涵的展示方面则显得不够充分。

第四，人性教育。即用人类共同的真善美的经验教育儿童，从对具体事件的价值判断，到有意识地引发儿童心灵中美好的东西：勇敢、敏捷、勤劳、智慧、善良、利他主义、主动性、创造性、合作精神等。这不是向儿童灌输抽象的概念和标准，而是负责任地解答儿童生活中可能碰到的问题，激

发和培养他们天性中善良的东西。简言之，教给儿童的不是观念而是态度。

不同年龄层次的儿童对电视动画片有着不同的需求。感知运动阶段（2岁以前）的儿童不具备欣赏能力。幼儿的观看几乎是以一种反射的方式进行。以后，随着年龄的增长，审美因素才逐步增加。当儿童已经到了能够直接欣赏经典艺术作品时，仍然会保持看电视动画片的兴趣。现在的国产动画片大多以适应低幼儿童为目的，对于开始进入青春期的孩子就显得过于浅显了。除了应该注意儿童自身思维结构的特点外，还应该注意心理发展的阶段性、不同阶段儿童特殊的兴趣和心理需求。

电视动画片应当有助于促进儿童智力的成熟。以为儿童只能接受简单的东西是一个误解。除了教育儿童培养好习惯、满足儿童的好奇心和求知欲以外，还应当展示生活的丰富多彩。动画片要求浅显，但这不等于浅薄和幼稚，只能理解为适应儿童的道德水平和智力水平。最好的动画片应该使儿童在看过之后有一种长大的感觉。

我以为，当前动画片创作质量的提高，关键在于应该向3亿儿童提供一种更富于创造性的教育情境，即把儿童当作具有社会性的人，当作与整个社会同步发展的人来对待，引导儿童去认识社会和人生的意义，让儿童最大限度地享有全人类的精神财富。当然，最好的教育是在儿童并不认为它是教育的情况下进行的。这就需要将电视动画片纳入整个儿童教育的系统工程中，需要文学家、儿童教育家、心理学家和社会学家的参与和协作。

我们对儿童的关心不是太多了而是太少了，而且对儿童躯体的关心远胜于对心灵的关心，对儿童接受知识的关心远胜于对人格成长的关心。儿童稚嫩的心灵需要我们最审慎的爱护。所有从事电视动画片创作的人都应该牢记法国教育家阿兰的一句话："请播种真正的种子吧，不要播种砂子。"

漫说通俗剧

研究一种东西最好的办法是给它下个定义，但对于通俗剧，这办法却没有多大效用。自从电视上有了可以称为通俗剧的作品，学者们就煞费苦心地要用定义把它牢牢拴住，至今已经出现了众多各执己见各有千秋而令人眼花缭乱的界定和规定，但通俗剧的创作却未见有什么长进。

最危险的是我们下了一个看似严谨的定义。尽管学者们不大好意思明说，但他们所指的通俗剧，实际上就是思想性、艺术性不那么强的情节剧。下定义容易，真正划分通俗剧与艺术剧（姑且这么说）就不那么容易了。举例来说，《秋白之死》《希波克拉底誓言》肯定不能算通俗剧，《渴望》《编辑部的故事》肯定可以算通俗剧，但《苍天在上》《西部警察》算什么就很难说了。我不敢冒昧评价这些定义的优劣得失，但倘若只从目前中国还不太成熟的通俗剧的创作出发来下定义，只会束缚创作者的手脚，最坏的结果，是以通俗为借口来制造平庸。

从严格的意义上来讲，通俗剧只是一个粗略的范畴，因为缺乏作为统一性的特征。大众化似乎是通俗剧最根本的东西，能不能以此来界定呢？不能。因为电视剧就是大众化的艺术，商业性也好，市民性也好，以及由此带

来的艺术和技术特征，都是某一历史时期的产物，而且因作品而异，不能视为本质的东西。

由美食家苏东坡老先生独创的东坡肘子遍布大江南北、长城内外的大小饭馆，即使坡老尝过之后，觉得走了味，不及他独创的"那一个"东坡肘子，也只得将就些，因为这菜还能被老百姓接受，也还有些营养。艺术剧之于通俗剧，差不多就是坡老独创的肘子与大街上小饭馆中的肘子的区别。

通俗者，一看就明白也。人们常把通俗艺术与高雅艺术看作工艺品与艺术品的区别，这有一定道理。通俗剧可以分为传奇故事和写实故事两种，但也有大量介于两者之间的作品，就是演义。戏说也是演义，只不过是超出合理性范围的演义罢了。

通俗剧多以劝善济世为目的，所表现的无非是悲欢离合，世俗化了的人情事理，理想状态下的生活，但也不乏爱国主义和英雄主义级别上的崇高，在两性关系上多富于浪漫色彩，在道德问题上较为保守，常免不了幼稚、琐屑和浮夸。通俗剧不走极端，表面看来火爆激烈，其实恪守中庸之道。通俗剧可能会讲一个悲悲戚戚的故事，但通俗剧的创作者其实都是些乐观主义者。他们偏爱大团圆的结局。通俗剧创作者会自觉地与社会潮流或潜在潮流相一致，哪怕如苏东坡老先生"一肚皮不合时宜"，也只得先放一放，务以"宜时"为第一要义。

因为以上这些方面的原因，更因为通俗艺术比高雅艺术更易于与现代化的传播手段相结合，因而传播得更广泛、更迅速，也使得不少有识之士疑虑重重。担心是多余的，通俗艺术与高雅艺术不可能相互代替，是早已被全部艺术史证明了的道理。而且随着时代的发展，一些通俗的东西会渐趋于高雅，从唐之变文，宋之话本，至明清而蔚为大观的小说，而且演变出了《水浒传》《三国演义》等经典作品，是又一个明证。

通俗艺术与严肃（高雅）艺术的真正区别是在思想深度、思想与艺术融合的完美程度上。通俗剧虽然目前还没有出现与《哈姆莱特》《战争与和平》相提并论的作品，却也创造出了自己的典范。例如《乱世佳人》《教父》《印

第安纳·琼斯》在其艺术的精湛程度上并不比《野草莓》《红色沙漠》《罗生门》差到哪里，但其思想深度就不可同日而语了。其实，通俗剧不但需要艺术，还需要精湛的艺术。通俗艺术是介于民间艺术与专业化艺术的中间层次，换句话说，是专业作者创作的民间艺术。

通俗剧的思想和形式必须是老百姓熟悉的东西。一切必须清清楚楚，明明白白，不玩弄玄虚。它排斥创新，但必须翻新，这就不是鹦鹉学舌式的模仿。怎样翻新呢？办法很简单，是找出前人作品中可拆卸的模式和原型，然后加以重新排列组合，熔铸出新的形象。当然，这其中就得融入创作者的个性、生活体验，以及时代精神。

前人曾把"江西诗派"的创作方法概括为"以俗为雅""以故为新"。这恰恰是通俗剧创作的精髓。这派的祖师爷山谷老人曾经说："古之能为文章者，虽取古人之陈言入于翰墨，如灵丹一粒，点铁成金也。"通俗剧的创作方法与此类似，只不过要反过来，仍取前人的"陈言"，而用现实生活来点铁成金。它不同于严肃艺术的"唯陈言务去"，而要推陈出新。

通俗剧的创作者似乎都懂得这道理，但他们借鉴的"故"往往是好莱坞电影。在情节、结构上过多地借鉴好莱坞电影，使许多通俗剧看上去像是好莱坞故事的翻版，这是通俗剧创作的一大弊病，也是可能危及后世的最大弊病。

对于标准的好莱坞情节模式，斯皮尔伯格有一个最精确的概括："一般来说，是主人公不再能掌握自己的命运，失去了对生活的控制，然后设法以某种方式重新掌握了自己的命运。"（《美国电影》1988年第6期）这当然是生活最富于戏剧性的一种形态，但毕竟只是一种形态，假如都用这同一形态，自然会失去生活的丰富多彩。通俗剧中借鉴好莱坞模式较为成功者如《北京人在纽约》，生吞活剥者如《爱你没商量》，即便如《苍天在上》这样严肃的作品，也免不了使些好莱坞情节设置的小把戏。制作颇为精细、总体上还说得过去的《东边日出西边雨》，更干脆把《人鬼情未了》里一对恋人深夜制作陶器的场景照抄下来，这是典型的化神奇为腐朽。余者如《美容

院》《住别墅的女人》,无视中国并不太富裕的生活现实,连好莱坞的思想感情和情调气派都要移植过来,所以就只有富丽堂皇和温馨浪漫掩盖下的贫乏。

耐人寻味的是,真正取得成功的通俗剧恰恰是《渴望》《咱爸咱妈》这样一些从内容到形式都极具民族特色的作品。从思想来说,它们无非是传统道德故事的现代版,其难能可贵之处就是用时代精神将其"脱胎换骨",用传统文化渗透现实生活。现在谈到弘扬民族文化时总是把着眼点放在形式上,而较少考虑中国人的精神气质,以及这精神气质是怎样从古延续至今。并非只有黄土地、红棉袄才是民族化的。民族的精神气质是可以遗传的,中国人处理问题的方式不同于外国人,在生活中碰见新问题时,也会本能地用从文化传统习得的方式来处理。所谓中国气派、中国风格,除了借鉴民族化的创作方法外,更主要的是表现民族文化的精神内涵。

不能苛求通俗剧有多少深刻而独创的思想,但它完全可以把前人创造过的东西拿来,像古代说书艺人那样,将博大精深的中国传统文化寓于朴素生动的故事之中。归根结底,只有严肃对待通俗剧,它才有可能达到它应该达到的境界。

2006年电视剧创作述评

审视2006年的电视剧创作,我们会发现一个十分独特的现象:电视剧从未像现在这样受到外部力量如此强烈的影响,而且这种力量已经不容置疑地成为电视剧发展的主导性因素,引导着电视剧创作的价值取向。这种力量来自两个方面:一是力度不断加大的政府职能部门的宏观调控,二是需求旺盛、充满活力的电视剧市场。在这两股力量的作用下,2006年的电视剧创作波澜不惊,各种题材、风格、样式呈现出平稳、均衡发展的态势。

2006年,由于政府职能部门多项宏观调控措施的作用,历史题材电视剧的数量有所下降,曾经十分风光的反腐剧、涉案剧淡出荧屏,红色经典改编剧悄然退潮,弥漫在荧屏上的怀旧心理渐渐散去,低俗之风得到一定程度的遏制。在"唱响主旋律,坚持多样化"方针的指导下,电视剧紧扣时代的脉搏,在反映时代生活、团结鼓舞人民、推动社会进步方面发挥着越来越大的作用,成为和谐文化建设中一支举足轻重的力量。

与此同时,电视剧的市场化程度空前提高。一方面,观众作为大众娱乐产品的消费者,开始影响电视剧的内容和生产方式;另一方面,优秀的电视剧也对观众的欣赏趣味发生着潜移默化的引导作用。艺术家们比以往任何时

候都更加注重社会需求，积极开拓电视剧创作的新天地。市场化的一个最为积极的后果，是越来越多的民营影视公司投入"主旋律"电视剧创作，本年许多优秀的"主旋律"作品中，都可以看到民营影视公司的身影。这不但有助于提高"主旋律"电视剧的艺术水准，反过来也有助于提升民营影视公司在电视剧市场的竞争力和影响力。

在此条件下，本年电视剧创作的思想、艺术、制作水平整体上有了显著的提高。人民群众的理想和精神需求成为电视剧发展的强烈推动力，而电视剧创作的艺术实践本身也体现出我们所处时代具有的勃勃生机和进取精神。讴歌时代，反映人民心声，反映改革开放和现代化建设中人民群众创造美好生活的伟大实践和精神历程，成为响彻荧屏的主调。

一、引领风骚的现实题材电视剧

2006 年，现实题材电视剧无论在数量上还是在质量上，都超过了过去任何一个年份。现实题材作品在表现范围、表现手段上，呈现出前所未有的丰富性，艺术风格、样式更趋多样化，创作者的艺术视野更加开阔，文化品位的提升和艺术观念的创新成为一种自觉追求，一批血肉丰满的普通人形象现身荧屏，以其多姿多彩的性格和气质丰富着电视剧的人物画廊。

表现改革开放给中国社会带来思想观念变化的《海之门》是一个突出的范例。以纪实性的手法全景式地反映一个地区改革开放的历程，是一种新颖而大胆的尝试，然而，这部作品更为独特的贡献，还是在于塑造了回继光这样一个大时代中的小人物。回继光是改革开放的中坚力量，是一个非英雄化的人物，也是一个过渡性的人物。他胸襟开阔、韧性十足，敢于为民请命，为了达到目的不惜忍辱负重，身上体现了普通基层干部特有的政治智慧、人生智慧和中华民族文化传统的深厚积淀。如果说《海之门》是改革开放以来中国社会的一个缩影，那么完全可以说，回继光身上具体而微地显示出中华民族在大变革时代精神发展的轨迹。

同样是描写普通人，《西圣地》讲述了共和国第一代石油人奋斗过程中精神成长的历史，为他们的生活、爱情、理想、信念谱写了一曲有力的赞歌。平民英雄杨大水在严酷的环境中无怨无悔地把毕生奉献给祖国和人民，在创造历史的过程中传承了中华民族自强不息的精神。对爱情的真诚和执着成为他生命中最为绚烂的色彩，因为在他身上，对祖国的忠诚和对爱情的责任是密不可分的。杨大水身上的道德信念和自我牺牲的精神是他人格魅力的来源，也构成了《西圣地》思想内涵的核心。

《赵树理》塑造的是以往电视剧中较少出现的平民艺术家形象。这是当代电视剧人物画廊中最为独特的形象之一。像赵树理的作品一样，这部电视剧也保持了一种纯净朴实的风格。作品着力表现了赵树理身上强烈的社会责任感，敢于讲真话、做真人的人生态度及其开阔的胸襟和乐观精神。赵树理不追求飘浮在空中的理想，而是把根深深地扎在土壤中，像海绵吸水一样汲取生活的养分。他满怀深情地讴歌农民和土地，用艺术的方式来解决生活问题。对于他来说，艺术的最高境界不是逼真地模仿生活，而是实在地改变生活。在赵树理身上，人物与环境浑然一体，作家与农民浑然一体，艺术与生活浑然一体。塑造这样一个形象，对于当今的电视剧创作者具有重要的启示意义。

《暗算》是本年风格最为独特的一部作品。它讲述的是无线电侦听与密码破译的故事，在电视剧中第一次聚焦于一个没有名字、只有代号的特殊人群——特工中的科学家。在此之前，这群人的内心世界还不曾得到如此生动的表现。作品第一部《听风》讲的是安在天和瞎子阿炳的故事，第二部《看风》讲的是安在天和天才数学家黄依依的爱情故事，第三部《捕风》讲的是安在天父母的故事，三部戏之间的情节和人物没有连续性，第三部与前两部甚至没有时间上的连续性。就是这样一部作品，在2006年的荧屏上引起了学界和观众的普遍关注。《暗算》叙事平稳、冷静，没有令人目眩的视觉影像，没有夺人心魄的戏剧冲突，其最打动人之处是人物的命运，例如，《看风》中的女主人公黄依依是个有头脑和感情强烈的女人，在极为特殊的环境

中，仍然顽强地坚持自己的个性。这部作品的新颖之处，就在于深刻地表现了特定时代背景下个性与环境的冲突，写出了在那个时代具有典型意义的复杂而细微的情感。

此外，表现见义勇为模范教师殷雪梅的纪实性电视剧《殷雪梅》、表现情与法较量的《审计报告》、表现中美两国联合打击跨国贩毒集团的《无国界行动》，也都带有强烈的时代印记，从一个侧面反映了当代社会现实。

农村题材电视剧承续了2005年强劲发展的势头，是本年现实题材电视剧创作的第二个成就。这一方面得益于政策的扶持，另一方面，也由于越来越多的制作单位和艺术家加入农村题材电视剧的创作队伍，摸索出了一条独特的市场化道路。都市文明和农村文明的相互碰撞融合，是本年度农村题材电视剧颇具特色的内容，其中最有代表性的是《插树岭》《都市外乡人》两部作品。

《插树岭》聚焦于黑土地深山里的一个小村庄，反映了东北农民在一心一意奔小康的过程中生活、思想的转变，以及农民面对城市文明的困惑和奋斗，体现了改革深化历史进程中农民的精神实质，显示出乐观开放的胸襟。此外，它还第一次正面表现了农村文明和城市文明的互相影响，城市对农村的反哺。

《都市外乡人》另辟蹊径，描写了一群进城创业，最终融入都市生活的农民。生活在他们面前突然展现出许多条道路，他们显得有些迟疑，有些无所适从，但最终还是满怀信心地走向未来。与以往作品将进城务工人员当作弱势群体不同，在这部作品中，他们不再是艰苦挣扎的"边缘人"、被同情的对象，而是勇于把握自己命运的知识农民。这提供了观察农民的一个新视角。作品没有局限于描写创业的艰辛，而是着力于描写和谐的人际关系和美好的人性，同时也批判了农民身上的落后习惯。

《别拿豆包不当干粮》展现了郭峪村农民奔小康的不同寻常的过程。它描写留守妇女，接触到了当代农村一个普遍的现象。《天高地厚》讲述了几代农民为了挣脱贫困的束缚走出大山，又回归乡土的故事。此外，值得一提

的还有表现新时期农村青年爱情生活的《乡村爱情》，表现创业过程中两代农民思想观念碰撞的《农民代表》，表现西北山村农民穷则思变的《阿霞》。

考察农村题材电视剧，不能不提到电视剧创作中的"吉林现象"。吉林电视剧大多取材于农村，格调昂扬向上，通过富有时代特征的思想内涵、生动的人物形象、浓郁的生活气息和地方特色，反映了农村改革开放的现实和广大农民追求美好生活的强烈愿望，并于其中融入关于建设社会主义新农村的道德思考。

本年农村题材电视剧的共同特征是：洋溢着田野的新鲜气息，注重表现生活的原汁原味，关注农民的喜怒哀乐，注重对农民独特思维方式的把握，新与旧、先进与落后观念的冲突是其主要内容和戏剧动力的来源，喜剧是其主要表现形式。

通过这些作品，我们看到了一幅幅北方农村的风俗和风景画卷，看到了农村生活一个又一个侧面，然而也不难发现，农村题材电视剧普遍存在着开掘不够深入的问题，缺乏对农民生存状态的揭示，也没有充分表现出千百年积淀下来的民族文化底蕴。如果缺少这些内涵，作品所提供给我们的就是一幅虽然生动，但远远不够完整的图画。

军旅题材电视剧创作显示出空前的热情与活力，张扬阳刚之气和流淌在军人血液中的爱国主义、英雄主义，奏响了一曲曲振奋人心的生命凯歌。这是本年现实题材电视剧的第三个成就。

描写空降兵特种部队的《垂直打击》是众多军旅题材电视剧中的一个亮点。创作者大胆采用了商业剧的艺术形态和手法，借用了大量高科技的手段，浓墨重彩地刻画了一群个性鲜明的军人形象，气势恢宏，激情四射，每个重要的情节点无不酣畅淋漓，为军旅题材创作探索出一条新路。

《沙场点兵》描写两支具有优良传统的陆军机械化部队的对抗训练，艺术地再现了中国军队在提升作战能力过程中所取得的进步，塑造了一批有理想、有才华、具有超前思维和忧患意识的军人形象，但与《垂直打击》相比，其艺术处理过于四平八稳，因而显得有些拘谨。

《热带风暴》以第一人称的叙述方式，追溯了特区武警随着改革开放的步伐逐步成长的历史。它描写了战友之间的感情，描写了昔日战场上的生死战友在拜金主义潮流冲击下分道扬镳的故事。它也是一个关于军人操守的故事，表现了两种人格、两种人生观的冲突。

此外，较有影响的军旅题材电视剧还有描写为导弹部队"筑巢"的官兵的《石破天惊》，描写修建云贵铁路的《铁色高原》，表现西部铁路建设的《国脉》。同为关于中华人民共和国成立初期铁道兵的内容，《铁色高原》较之《国脉》，叙述更为流畅，调子也更加昂扬。

不过也应该看到，军旅题材电视剧已经形成了一种创作模式，即演习加情感纠葛，但在情感描绘上缺乏力度，演习过程中的较量也缺乏智慧，如何突破这种模式，是军旅题材电视剧创作中亟待解决的问题。

随着观众热情的降温，家庭伦理剧创作出现停滞，缺乏出类拔萃的作品。相比较而言，描写亲情的伦理剧都较为真实，较有感染力，而相当一部分描写爱情的伦理剧，除了缺乏真实感之外，还不同程度地带有矫情的成分。

《母亲是条河》讲述善良、坚忍的农家妇女周翠以一个母亲的胸怀，接纳了丈夫的非婚生子，并将孩子培养成为科学家的故事。女主人公的理想非常简单，就是养育儿子长大成人，但就在这个简单的理想里面，蕴含着中华民族的传统美德和强烈的人文关怀。作品带有抒情风格，通篇充溢着生命的暖色，于母性的温情中显出一点淡淡的忧伤。

《老娘泪》塑造了一个深明大义的母亲形象。它描写善良、坚忍的程大娘在儿子负罪携款潜逃之后，忍受着常人难以忍受的痛苦，倾家荡产替儿子还债，最终找到儿子程雨来，将他带回家乡自首。作品将警匪剧元素融入家庭伦理剧之中，增强了观赏性，但由于缺乏对程雨来灵魂的深入剖析，程雨来的性格显得过于空洞，因而也就削弱了作品的感染力。

《家风》在错综复杂的家庭矛盾中，勾勒了无私奉献的离休干部杨正民晚年的人生轨迹。他善良、谦和、隐忍，以自强不息的奋斗实现了自己的人

生价值和社会理想。作品从他的人生历程中，展现出时代的进步和民族文化的底蕴。

《麻辣婆媳》写的是几乎每个人、每个家庭都可能遇到的麻烦和快乐，透过夫妻生活、婆媳生活和一家人过日子的家长里短，折射出现代人价值观念、情感方式的改变，歌颂了普通百姓身上美好的情操。

《爱有多深》讲述一对性格迥异的姊妹的情感历程，塑造了一个外表柔弱、内心坚强的女性。女主人公经历了生活的种种挫折与困扰，一个人默默地忍受着痛苦，坚守自己的生活信念。也许因为人物性格过于完美，故事反而显得不那么真实，另外，结尾处女主人公身世之谜的揭示也落入俗套。

《天若有情》讲述的是几对都市男女的感情纠葛，主线是一个问题少女和一个中年男人的另类爱情，其中充满商业剧的流行元素。成功的商人，父亡母囚的孤女，爱的狂热和悲哀，激情中带有些许病态成分。剧中人一个个光鲜亮丽，情感盘根错节，但所表现的不过是生活的浮光掠影，人物性格也显得苍白无力。

与前两部作品相比，讲述中年人再婚故事的《半路夫妻》感情要自然得多，也丰富得多。作品展现的是生活的常态，情节单纯而平实，琐碎的生活场景，幽默机智的对白，家庭琐事的烦恼和温馨，都拉近了作品与观众的距离。

此外，同类题材作品中较好的还有：表现一位台胞与三个同父异母女儿亲情故事的《血浓于水》，反映中年人感情生活的《中年计划》，表现出生于同一农场三个女孩不同命运的《别问我是谁》，表现插队知青在改革开放几个特定历史时期命运变化的《真情年代》。

二、艺术水准稳步提高的重大革命历史题材电视剧

本年度的重大革命历史题材电视剧数量有所减少，但整体上保持了较高的艺术水准。它们不同于以往该类作品对史诗性宏大叙事的追求，而着眼于

人的层面，把革命家、英雄当作普通人来写，既尊重历史，又敢于出新。从写事到写人，是重大革命历史题材电视剧创作的一大进步，因为无论如何，对人性的深刻揭示才是艺术创造的精髓。

再现白求恩四十九年人生历程的《诺尔曼·白求恩》代表了本年重大革命历史题材电视剧创作的最高成就。作品以大量鲜为人知的史实，展现了白求恩富有传奇色彩的成长历程，揭示了他性格和思想演变的过程，写出了这位国际主义战士作为人所具有的全部丰富性。剧中的白求恩除了是"一个高尚的人、一个纯粹的人、一个脱离了低级趣味的人、一个有益于人民的人"（毛泽东：《纪念白求恩》），还是一个名医、一个富有的艺术品商人、一个饶有情趣的人、一个忠贞的爱人和一个理想主义者。作品没有回避白求恩丰富曲折生命历程中的缺点和弱点，描写了他曾有过的酗酒、放荡不羁的生活，描写了他的愤世嫉俗、反叛，描写了他的急躁、固执、脆弱、敏感，还描写了他的责任感、人道主义和专业精神，从而塑造了一个血肉丰满的艺术形象。

《陈赓大将》表现陈赓从一个逃婚叛逆少年到一代名将的成长历程。它采取的不是编年史式的记录，而是选取陈赓生命中最为动人的几个段落，塑造了一个刚毅果敢的共产党人形象，强敌包围中处变不惊，身陷囹圄时大义凛然。它写的是一个儒将、一个性情中人，既有叱咤风云的金戈铁马，又有对爱情的纯真和浪漫，甚至还有些孩子气，自始至终闪耀着人性温润的光辉。

《雄关漫道》描写贺龙、任弼时率领红二、六军团进行长征这一段鲜为人知的历史事实，通过波澜壮阔的革命斗争场景，表现了贺龙身上的无产阶级革命家风范、矢志不移的坚定信念和勇往直前的英雄气概。

《陈赓大将》《雄关漫道》两部剧的美学追求十分近似，不同之处在于，与《陈赓大将》相比，《雄关漫道》的成就更多地体现在对小人物的塑造上，作品成功的基础在于塑造了一批个性鲜明、敢爱敢恨、有血有肉的红军官兵形象。

三、健康发展的历史题材电视剧

历史题材电视剧的创作稳步前进，帝王、后妃形象大量缩减，艺术家关注的焦点转向历史上的普通人，是 2006 年历史剧创作的可喜成绩。总的来说，自觉地按照正确的美学观和历史观进行创作，以历史事实为出发点，努力把握历史发展趋势，追求时代精神与历史的耦合，探寻民族性格、气质的传承，寻找历史上那些模糊不定、被历史学家忽略的东西并加以艺术化，是本年优秀历史剧创作的共同特征。

《乔家大院》是 2006 年历史剧的力作。它以山西乔家大院第三代传人乔致庸为中心，表现了他命运的几次重大转折，在动荡不安的时代背景上勾画出一个胸怀天下的商人奋斗和失败的一生。与传统晋商的谨慎、勤俭、吃苦耐劳、精于算计不同，乔致庸身上多少有一些反叛色彩，正是这种反叛色彩，成了乔致庸性格的亮点。作品着力描写了乔致庸的内心理想与社会现实的冲突。他不断地与社会抗争，企图以商救民、以商救国，由于他的个人命运始终与国家命运扭结在一起，他人生理想的最终破灭显得有些悲凉，也有些悲壮。除了导演对电视语言的纯熟把握之外，巧妙设置的情节转折，华丽的视觉效果，人物性格和情感的极致化，这些商业性元素都是作品成功的原因。

然而，同样包含商业性元素的历史剧《大敦煌》在市场上就不那么幸运了。作品描写从北宋到民国跨越近千年的三个历史时期，在同一背景上展开的三个毫不相关的故事，以藏宝、夺宝、护宝为线索，以"金字大藏经""菩萨说法图"贯穿全剧，形象地演绎了敦煌文化的博大精深和瑰丽奇特，以此反映敦煌文化的历史沧桑。作品在结构和故事设计上显示出相当的才气，充满活力，却缺乏生活质感，人物缺乏血肉、缺乏生命。为了增强观赏性，创作者有意识地加入了大量的商业性元素，但结果却适得其反。这些商业性元素非但没有增强观赏性，反而遮蔽了艺术家的个性，作品的文化内涵也流于

空洞。在文化品位与商业价值之间摇摆不定，是《大敦煌》失败的根本原因。

相比较而言，《玉碎》则为所要表现的民族精神和文化内涵找到了一个具象的载体。它描写的是"九一八"事变前后，一个玉器商人在国难当头时为民族尊严献身的故事，在主人公身上折射出对于民族命运的深刻思考。玉带有较浓重的象征意味。玉的温润纯净、中正平和以及"宁为玉碎，不为瓦全"的精神，象征着人物，也象征着舍生取义的民族气节。不过，该剧取得成功的关键不在这里，而在于它真实地再现了民国时期天津人的命运和生活状态，天津人为人处事、应对危难的态度，以及天津人独特的生存智慧。

本年的历史剧中值得一提的还有：以半个世纪前"北京人"头盖骨丢失事件为主线，反映在民族存亡的危急时期中国青年爱国情操和牺牲精神的《"北京人"事件》；表现半个世纪里家族兴衰和情感纠葛的《范府大院》；以独特视角见证中国封建社会最后辉煌的《宫廷画师郎世宁》；描写武则天时期名臣狄仁杰破获惊天大案，为民除害、粉碎分裂国家阴谋的《神探狄仁杰2》；以及武侠喜剧《武林外传》。尤其是《武林外传》，在武侠剧的躯壳内演绎现代人的情感，风格亦庄亦谐，抨击了武侠文化中的糟粕，充满对传统武侠作品的解构和反讽。作品虽然缺乏思想深度，但明显地不同于那些打着武侠旗号粗制滥造的作品，比同年的《七剑下天山》也要有意味得多。

本年根据名著改编的电视剧几乎没有热点，也没有亮点，仅有的几部作品在观众中反响平平，这不能不说是一个遗憾。

《月牙儿与阳光》将老舍的《月牙儿》《阳光》《微神》三部作品糅合起来，聚焦于军阀混战时期两个女性的悲剧命运，通过她们遭受的磨难和沉沦，揭露了旧中国的黑暗现实。作品模仿原著幽默轻松的风格，却没有真正把握原著的神韵，喜剧色彩流于表面化，过多的笑料削弱了作品应有的悲剧力量，原著中的人道主义精神也被消磨殆尽。

《夜深沉》改编自张恨水的同名小说，讲述落魄艺人月容与出身富贵却被赶出家门的马车夫丁二和的爱情故事，表现了20世纪30年代社会动荡中小人物的挣扎和无奈，唯一的引人入胜之处是两个天涯沦落人在患难中相

爱。由于对人物情感添加了许多现代色彩，原作中本来就微乎其微的社会内涵被稀释到了看不见的程度。

四、几个值得深思的问题

其一，儿童剧创作乏善可陈，是本年电视剧创作最大的缺憾和最令人担忧的现象。

从中央台到地方台，少儿频道纷纷登台亮相，少儿题材电视剧却难觅踪迹，所能看到的仅有中国电视剧制作中心拍摄的《我们的眼睛》。没有一个真正受到少年儿童喜爱的人物形象，没有一部在少年儿童当中引起反响的作品。无论数量还是质量，儿童剧创作都降到了历史最低点，根本无法满足广大少年儿童的精神需求。

诚然，我们需要政府职能部门采取更加得力的措施，改变儿童剧创作的局面，但是，单靠政府扶持，显然不能改变儿童剧创作的困境。唯一的出路是在社会主义市场经济的框架内，重新审视儿童剧的定位，实现经济效益与社会效益的同步发展。只有这样，才能更大地激发创作人员的热情，吸引更多的优秀人才投身到儿童剧的创作中来。在这个意义上，儿童剧应该比别的作品更加注重经济效益。

其二，情感剧的低俗化倾向是一个远远没有解决的问题。

《新结婚时代》是一个典型的例子。作品描写的是两代人的三种"错位"婚姻。创作者热衷于表现残缺的感情、畸形的婚姻和婚姻观。这里，所有婚姻都陷入困境，不是沉溺于困惑和彷徨，就是陷入无休无止的争吵。作品的全部思想建立在一个假设的基础上，这个假设就是：婚姻是可怕的，人与人之间无法相互信任。创作者津津乐道的是"包养""老少恋"之类花边新闻式的情节。这类作品的内容越是光怪陆离，就越是单调贫乏，因为它们千篇一律地重复着同样的，归根结底不过是另一种形式的道德说教，灌输给人们一种有悖于传统道德的价值观、人生观。

这类格调低下的情感剧宣扬游戏人生，追求纤巧和浮华，加上对好莱坞商业片的拙劣模仿，致力于向新兴的市民阶层提供快感，在平庸和低俗的泥沼中越陷越深，远远地偏离了现实主义的方向。它们所反映的不是现实，而是对现实的错觉；它们表现的不是生活的主流，而是生活的嘈杂；因为它们并不是在生活的土壤中，而是在文化垃圾中生长起来的。

其三，历史题材的非历史化是又一个令人担忧的问题。

《传奇皇帝朱元璋》在历史剧的框架内演绎现代市民的情感，缺乏起码的历史感，充满违反史实的硬伤，从中丝毫看不到一代帝王的雄才大略，只能看到一介草莽匹夫的狐疑和荒淫成性，以及一群女人的争风吃醋。

无独有偶，《昭君出塞》中王昭君入宫前大搞三角恋爱，与呼韩邪单于和亲之前一见钟情，狂热的艺术家毛延寿暗恋王昭君，历史上与王昭君毫无瓜葛的王莽竟然对昭君一往情深。对于这些离谱的情节，制片人居然振振有词地说成是把历史艺术化，填补了历史的空白。

《大清御史》以乾隆时期的云南铜案为背景，讲述了左都御史钱沣查办贪官李侍尧的故事，和珅被理所当然地当作贪官的保护伞。然而据史书记载，李侍尧案是和珅当权后查办的第一个大案，他仅用短短的三个月就查清了李侍尧鱼肉百姓的恶行，而《大清御史》把功劳算在钱沣头上，实在让人哭笑不得。

更为过分的是《康熙秘史》。这里，康熙成了年少轻狂的独裁者，鳌拜成了忠心耿耿的治世能臣，即便我们对那段历史毫无了解，也能感觉到它的虚假和浅薄。这种对于历史狂妄的轻薄态度，与由于缺乏历史文化素养而导致的胡编乱造相比，是更大的无知。

与以往的"戏说类"作品不同，这些作品大多以"正史"的面目出现，漠视历史事实，随意篡改历史，在重新认识历史的幌子下，肆意歪曲历史人物、曲解历史精神，而以"正史"的面目出现，就更容易误导观众。谬种流传，贻害不浅。

上述这些看起来孤立的现象，其实产生于同一根源，这就是步入成熟

期的电视剧创作与不成熟的电视剧市场之间的深层矛盾。在市场需求的名义下，电视剧作为文化产品的商品属性被过分强调，导致一批创作者急功近利：重视觉效果，轻思想内涵；重时尚色彩，轻人文价值；重戏剧技巧，轻生活质感。这一矛盾所带来的另一个负面影响，是电视剧创作被纳入一种既定的标准化的生产流程，日复一日地生产着模式化的作品，使得艺术家不敢进行艺术上的创新和冒险。在这种情形下，模式化成了平庸的另一种形式。这种矛盾带来的另一个后果是，由于功利主义的驱使，电视的文学性被弱化乃至边缘化，电视文学作品在拍摄过程中遭到大肆阉割和曲解，因而一些创作者不愿深入生活，不愿对题材进行深入开掘，于是，市场需求取代了艺术个性，生活的复制品扼杀了真实生活。这些是我们所不愿意看到的，也是我们不能不保持警惕的。

辉煌的足迹

——中国电视剧五十年（1958—2008）

中国的电视剧诞生于 1958 年。在短短的五十年里，电视剧从无到有，再到兴盛繁荣。现在，中国名副其实地成为世界第一的电视剧生产大国、播出大国，观赏电视剧已成为广大人民群众不可或缺的精神生活方式。电视剧紧扣时代的脉搏，显示出中华民族在大变革时代精神发展的轨迹，在反映时代生活、团结鼓舞人民、推动社会进步方面发挥着越来越大的作用，成为文化建设中一支举足轻重的力量。

第一个十年：艰难的起步

1958 年 6 月 15 日，是中国电视剧发展史上一个具有标志性的日子。这一天，为了配合党中央关于"忆苦思甜""节约粮食"的宣传精神，刚刚诞生不久的北京电视台播出了根据同名小说改编的电视短剧《一口菜饼子》。该剧是在临时演播室里搭景直播的，采用了第一人称的叙述方式，演出者既是播讲员，又是剧中人。同今天的电视剧相比，它显得幼稚、粗糙，但它的出现，宣告了电视剧作为一种新兴艺术形式的诞生。

继《一口菜饼子》之后，北京电视台又播出了中国第一部纪实性电视剧《党救活了他》。该剧表现的是上海广慈医院医护人员抢救上钢工人邱财康的事迹，播出后引起强烈反响。当时的文化部副部长夏衍看过这部戏后指出，电视剧是很有发展前途的艺术品种。

这一时期的电视剧无一例外地采取直播的形式，具有代表性的作品还有：北京电视台的《焦裕禄》《火人的故事》《火种》，上海电视台的《红色的火焰》，广州电视台的《谁是姑爷》。萌芽时期电视剧的主要内容是歌颂英雄、反映社会主义新人新事。

到"文革"前为止，全国各电视台共播出电视剧80余部，尤其值得一提的是，北京电视台播出的儿童剧多达36部，占北京电视台电视剧播出总量的40%之多。

第二个十年：从停滞到复苏

正当中国电视剧展翅欲飞的时候，一场史无前例的政治风暴扼杀了它稚嫩的生命。"文革"期间，电视剧生产彻底陷入停滞。整整十年里，北京电视台只播出了一部电视剧——《考场上的反修斗争》。这是最早使用录像设备拍摄的电视剧。

20世纪70年代中期，彩色电视在中国出现，上海电视台播出了两部反映知识青年上山下乡题材的电视剧：《公社党委书记的女儿》《神圣的职责》。

电视剧的复苏是伴随着"文革"结束后的拨乱反正开始的。1978年4月，中央电视台播出了由许欢子导演的彩色电视剧《三家亲》。这是中国第一部由室内走向室外、实景拍摄的电视剧。这一年里，中央电视台创纪录地播出了8部电视剧。这些作品思想积极健康，形式活泼多样，取得了较好的社会反响。虽然这一时期的电视剧在思想上比较肤浅，在艺术上也比较粗糙，但毕竟取得了可喜的成绩，为下一个阶段的发展在经验和人才方面做了充分的准备。

第三个十年：激情与探索

电视剧的飞跃式发展是从20世纪80年代初期开始的。改革开放为文学艺术发展提供了前所未有的巨大空间，电视机进入千千万万个普通家庭为电视业的繁荣带来灿烂的前景，同时，由于中国电影发行放映公司停止向电视台供应新故事片，也使电视剧的发展面临着巨大的机遇。创作者带着投入生活、发现生活的激情与反思，摸索这种新的艺术形式的特点，如饥似渴地从生活和文艺传统中汲取养分，尝试着制作各种题材、风格、样式的电视剧。

于是，1980年的电视屏幕上，出现了一部令人惊喜的电视剧佳作——《凡人小事》。剧中围绕调换工作问题，展示了一个普通教师的生活坎坷和苦恼。由此，普通人的命运成了人们关注的焦点，普通人形象的塑造、日常生活的描绘，成为电视剧创作中的普遍追求。

影响更大的是《新岸》。作品根据李宏林的报告文学《走向新岸》改编，描写一个失足女青年以顽强的意志悔过自新、走向光明的动人过程。此外，具有同样美学追求的《有一个青年》《女友》《卖大饼的姑娘》在当时也都产生了一定的影响。这些作品的出现标志着现实主义真正成为中国电视剧创作的基调。

80年代初期，电视剧基本采取上下两集的单本剧形式。直到1981年，《敌营十八年》在中央电视台播出，中国的电视荧屏才上开始有连续剧这种形式。尽管改编自古典文学名著《水浒传》的《武松》和改编自李存葆同名小说的《高山下的花环》两部电视连续剧在当时都给观众留下了深刻的印象，但单本剧仍然是电视剧创作的主要形式。

这一时期产生了重要影响的电视剧主要围绕着两个内容展开：一是表现"文革"给人们带来精神创伤的知青题材，二是表现当代生活变化的改革题材。

知青题材电视剧大多在悲剧性的背景上展示人物的悲剧性命运，着力表

现人的价值和人的尊严。一群青年人怀着天真美好的梦想来到农村，接受贫下中农的再教育，残酷的现实却粉碎了他们的梦想。当他们发现自己追求的一切毫无意义时，就不可避免地开始怀疑人生的意义，有人在怀疑后沉沦，有人在怀疑后走向新的生活。《蹉跎岁月》和《今夜有暴风雪》是其中最具有代表性的两部作品。

《蹉跎岁月》塑造了柯碧舟、杜见春、邵玉蓉等一系列鲜明而真实的艺术形象，表现了一代被"蹉跎岁月"耽误了大好年华的知识青年与命运抗争的生活态度，揭示了一代青年人从觉醒、消沉到奋发的心理历程。《今夜有暴风雪》聚焦于知青裴晓芸、刘迈克被扭曲的生活，透过知青大返城的悲剧，表现了反思后对生活的重新认识。这两部作品在艺术上也颇有值得称道之处，尤其是《今夜有暴风雪》，不以情节为主，不追求人物故事的完整，重视对人物心理深度的表现，并且将电影的叙事技巧运用于电视剧，极大地丰富了电视剧的表现力。

其后出现的《雪城》继承了《今夜有暴风雪》对于历史悲剧的反思，但更多地写了这一代青年人对于创造生活的热爱，在冷峻中透出些许热烈。

改革题材中，最典型的要算《乔厂长上任》。这部电视剧通过锐意改革的铁腕人物乔光朴的经历，歌颂了一种激流勇进、奋发有为的改革精神。不过，真正称得上改革题材代表作的，是几位青年导演的作品：《新闻启示录》《走向远方》和《女记者的话外音》。《新闻启示录》舍弃了围绕核心人物、事件展开情节的传统叙事结构，让若干独立事件按照生活流程先后出现，以此塑造改革者群像，表现改革的时代潮流。《走向远方》围绕一条小巷和一个街道工厂，在一种独特的精神氛围中描写改革，将改革深入伦理道德层面。《女记者的画外音》围绕轰动一时的浙江海盐衬衫厂厂长步鑫生的事迹，见证了而且在某种意义上推动了改革过程中一个事件的发展。不过，这些作品所表现的与其说是改革者，还不如说是对改革的热切呼唤。

与此同时，也出现了一些在艺术上大胆创新的探索性作品，代表作是青年导演潘小杨的《巴桑和她的弟妹们》《希波克拉底誓言》。

《巴桑和她的弟妹们》表现的是西藏宗教文化与现代文明的冲突以及当代青年的内心冲突。他们在抛弃祖辈信仰的同时，也感到失落和迷惘，背着历史重负走进新的生活。《希波克拉底誓言》从医生这一角色的社会责任出发，围绕着几个医生对待病人的不同态度，表现不同的人生观和价值观。两部作品都具有强烈的形式感，将电影化的手法成功地运用到电视剧创作中，显示出电视剧创作中美学意识的觉醒和观念的创新，也引发了学者和创作者对于电视剧艺术本质特征的思索。

真正将中国电视剧推向新的高度的，是20世纪80年代中期诞生的一批优秀电视连续剧，由此，形成了电视剧创作的第一个高潮。

首先是北京电视制片厂摄制的28集电视连续剧《四世同堂》。作品根据老舍的同名小说改编，描写北京一条胡同中的普通市民在抗战中的精神蜕变，将一群小人物的命运与整个民族的命运紧密联系起来，以其生动的人物形象、厚重的民族风格，代表了当时电视剧所能达到的最高水准。

接着是中国电视剧制作中心推出的12集电视连续剧《寻找回来的世界》。作品以充满诗意的风格，表现了工读学校的老师们以满腔热情对失足青少年的关心、教育与挽救，并以此为基点，辐射向广泛的社会生活和富有时代气息的人生哲学、道德观念，在青少年中引起热烈的反响。扮演剧中男主角的许亚军还成了中国电视剧历史上第一个偶像式的人物。

其后，中国电视剧制作中心摄制的两部名著改编作品也相继问世。36集电视剧《红楼梦》第一次完整地将古典名著《红楼梦》搬上荧屏，显示出难能可贵的开创精神。作品充分发挥了电视艺术容量大、剪裁自由等长处，成功再现了原著中的一系列人物形象，并且舍弃了表现宝黛爱情悲剧的改编旧路，比较全面地再现了原著丰富的思想内涵，使广大观众完整地领略其博大精深的内容。红学家周汝昌称之为"首尾全龙第一功"。

25集电视剧《西游记》第一次将全本《西游记》搬上荧屏，也开创了中国电视剧出国拍摄的先例。作品在有限的艺术、技术条件下，创造了一个充满幻想的神话世界，生动地表现了唐僧师徒四人不畏艰险的顽强精神，而

且删减了原著中的重复性段落，使每一集都突出重点、生动感人。

这两部戏的重要意义还在于：中国电视剧第一次走进了海外市场。

同时，农村题材电视剧也迎来了创作上的第一个收获期，其代表性作品是《雪野》。作品中的吴秋香是一个个性鲜明的女性形象。她顽强地寻找属于自己的爱情，不断追求，不断失败，又不断振作，强烈的精神追求和强烈的幻灭感并存于人物身上。

历史剧《努尔哈赤》视野广阔、气势恢宏，是一部在学者和观众中都得到好评的作品。它以现代人的视点观照历史和历史人物，从历史的角度审视人的属性，寻找历史创造的原动力，同时还超越了狭隘的民族意识和"汉文化中心论"，对女真的民族英雄努尔哈赤做出了恰如其分的评价。

15集电视剧《严凤英》风格朴素，反映了黄梅戏表演艺术家严凤英的坎坷一生，完整地再现了她的艺术生涯和悲剧性命运，并从人物悲剧中引发对于历史的反思。

更为值得称道的是单本剧《秋白之死》。作品围绕着《多余的话》，展示了瞿秋白丰富而复杂的内心世界，从社会生活和个性两个方面探寻人物悲剧性命运的脉络。在一部两集的作品中凝练地表现出这些内容，是一个了不起的成就。

在这个阶段，通俗电视剧开始在荧屏上占据一席之地。表现天桥艺人生活的《甄三》、表现警察生活的《便衣警察》、表现湘西剿匪题材的《乌龙山剿匪记》，都产生了一些影响。虽然当时还没有商业剧这个名称，但这些作品无疑都包含了强烈的商业剧元素，这种新的样式代表了中国电视剧向通俗化、大众化发展的一种趋势。

第四个十年：精品之路

20世纪80年代末期，电视剧创作出现了暂时的低潮，具有影响力的作品相对较少。最为引人关注的当属大型历史剧《末代皇帝》。作品在长达半

个世纪的时间跨度上,真实地再现了溥仪从伪"满洲国"皇帝到新中国公民曲折的一生。作品浓缩了中国现代史的轨迹,始终把主人公放在历史冲突的焦点上,着力表现了末代皇帝从人性扭曲到人性复归的复杂经历,写出了他如何摆脱历史重负的心理历程。

《篱笆·女人和狗》是这个时期最有影响的一部农村题材作品,它和稍后的《辘轳·女人和井》《古船·女人和网》被并称为"农村三部曲"。"农村三部曲"中的枣花和茂元老汉有对新生活的追求和对未来的美好向往,但社会环境最终把他们推向悲剧。这两部作品以浓郁的生活气息、北方农村环境的真实描绘和生动的人物塑造打动了观众,更因为描写了改革开放给农民精神世界带来的影响,以及人的精神追求与相对落后的道德环境之间的冲突,真实地描摹出20世纪80年代农民的生存状态。

这段时间里,比较出色的还有几部反映校园生活的作品。

《师魂》描写在社会大变革的潮流中一位职业高中老师默默奉献的故事,在精神世界的冲突之中表现了新生事物诞生的痛苦,一个躁动不安的灵魂对生活的热爱和进取精神,以略带幽默的笔调,写出了主人公心灵之火熄灭、点燃,再熄灭、再点燃的过程。

儿童剧《好爸爸、坏爸爸》讲述点点成为一名小学生后的心理变化以及爸爸对他的教育和影响。"好爸爸""坏爸爸"是同一事物的两个方面。对同一件事、同一个人,从不同的角度分析,往往会得出截然不同甚至相反的结论。《好爸爸、坏爸爸》揭示了这样一种内涵,饶有趣味地写出了成人和孩子精神世界的差异。

《病毒、金牌、星期天》将三种不同的事物放在一起,用侦探片设置悬念的方式,富有想象力地创造了一个独特的艺术世界,其中蕴含着振奋人心的爱国主义激情,体现出对于社会弊端的强烈义愤,也寄寓着对于孩子的热切关怀和深切期待。

《十六岁花季》是一部产生了广泛影响的青春剧。它以情感的线索为中心,描绘了少男少女的心灵世界,在鲜明的时代背景下,真实地写出青春期

孩子的特点，也写出了引导、教育对于他们成长的意义。作品真实地再现了一代人的心灵特征，其中的少男少女天真烂漫、朝气蓬勃，令人耳目一新。

很快，电视剧创作上的沉闷局面就此被打破。进入20世纪90年代，电视剧创作呈现出多元化发展的格局，出现了一批新的艺术形象、新的艺术样式。

当代英雄形象走进电视剧的艺术殿堂。以《中国神火》《铁人》《焦裕禄》《好人燕居谦》《有这样一个民警》《一个医生的故事》为代表的一批作品着力塑造当代英雄形象。这些形象更加注重人物的多样性，强调人物性格开掘的深度。他们身上不仅体现了具有时代精神的崇高品格，也闪现着人性、人道主义的光辉。

特别值得称道的是《铁人》。在主人公形象的塑造上，作品把严峻的历史使命感倾注到火热的工作热情中，在平凡中显示出豪迈的英雄气概，同时，作品也写出了人的局限性，其中浓厚的人文关怀，更显示出主人公面对现实的力量和勇气。

与此同时，通俗剧创作显现出强劲的发展势头，其标志是北京电视艺术中心创造的中国电视剧发展史上的两个第一。

一是推出了中国第一部大型室内剧《渴望》。它在形式上的创新无疑具有重大的意义，不过，它的重要意义还不仅于此。《渴望》以动人的笔调写出了一段人间真情。在主人公刘慧芳身上，折射出当代人对真善美的渴望。她真挚、善良、坚忍、宽容，给我们这个人情渐趋冷淡的社会带来了一种期望，满足了一份梦想，所以，该剧播出时才会出现举国轰动的局面，被人们称为"《渴望》现象"。它的出现是电视剧在大众化的道路上迈出的一大步，也标志着创作者对于电视剧这种大众化艺术形式的认识达到了一个新的高度。

二是推出了中国电视剧史上第一部系列喜剧《编辑部的故事》。作品每集独立成篇，讲述相对完整的故事。它以《人间指南》杂志编辑部为主要场景，由6位年龄不同、性格各异的编辑贯穿全剧，以挥洒自如、戏谑调侃

的语言风格，真正让广大观众投入地笑了一次，并且抓住生活热点，触及时弊，引起人们的思考和共鸣。

《渴望》《编辑部的故事》引发了室内剧创作的热潮，促使人们重新思考电视剧的娱乐性，也带动了整个电视剧向通俗化、大众化的方向发展。然而，电视剧通俗化也带来了新的问题。电视剧创作数量激增，大量的平庸之作、跟风之作充斥荧屏。这时候，呼唤精品，提高电视剧创作的质量就成为一项迫切的任务。

在电视剧精品化的道路上，对现代文学名著《围城》的改编是一次有益的尝试。该剧制作精致，意蕴悠长，在保持原著风格的基础上，充分调动电视艺术的表现手段来刻画人物，从剧作到表演，各个环节配合得相当到位，成为一部不可多得的优秀作品。

同样体现出强烈精品意识的，是根据艾芜的短篇小说集改编的系列电视剧《南行记》。创作者准确地把握了原著中的人物性格、人物命运和地域文化特色，同时请艾芜本人参与剧情，作为结构的枢纽，建立起横跨时空的视点，帮助观众超越具体的事件，从总体上体会人生况味。整部作品制作精细、画面讲究，风格苍劲凝重，体现出20世纪90年代的时代特色和审美取向。

不过，对于电视剧发展影响更为深远的，还是社会生活和社会思潮、文化心理的变化，这个时期，改革开放的深入发展为电视剧创作提供了新的契机，也使创作者开始用新的目光来审视生活。

《外来妹》以1988年春天百万民工涌向广东为背景，描写从内地穷困山村走出来的一群男女青年在处于改革开放前沿的特区中的生活和思想变化，表现了新旧两种道德标准、思想观念的差异、撞击和渗透。

《半边楼》以西北城市里一座拆了一半的楼房为背景，描写了其中五个家庭的生活、交流和碰撞，演绎出一幕幕生活气息浓郁的人生悲喜剧，生动地展现了当代老、中、青三代知识分子的精神世界，准确地抓住了三代人不同的心理特征：老一代的无私奉献，中年一代对事业的追求，年轻一代对人

生价值的探寻。

《大潮汐》描写了国有大型企业在改革中的阵痛和新生。作品通过上海一家国有工厂在困境中重新崛起、再创辉煌的故事，触及了国有大型企业改革中一些核心问题，不仅创造了一系列具有时代色彩的人物形象，而且深入表现了城市经济改革给人们精神世界带来的变化。

《情满珠江》则选择了更为广阔的时代背景，表现了从"文化大革命"后期到改革开放二十余年的生活内容，全景式地展现了珠江三角洲人民的生活状态、价值观念和文化心态。创作者把历史沧桑、时代变迁推向背景，而以浓重的笔墨表现人物性格发展、悲欢离合，揭示了生活的底蕴。

《潮起潮落》通过一对情人的悲欢离合和三个家庭错综复杂的纠葛，描写了人民海军不平凡的发展历程。它所描写的时间跨度长达36年，但是编导没有从正面展现当代重大历史事件，而是把对海军发展的深刻思考融入细腻的生活细节和情感描绘中，使剧中的人物、故事有了厚重的历史感。

根据美籍华人曹桂林同名小说改编的《北京人在纽约》抓住了当时人们普遍关心的热点问题，展示了中西文化的冲突与融合，以及在这种冲突和融合中人们所经受的痛苦。这是中国第一部按照市场机制操作的电视剧，拍摄资金是北京电视艺术中心以固定资产做抵押，向银行贷款150万美元筹集的。

《凤凰琴》描写一个山村小学几位民办教师苦苦争取"转正"指标的故事。作品不是简单地同情民办教师的艰辛，也不只是歌颂他们的无私奉献，而是深入人性的层面，从人物的生存状态出发，准确地表现了中国底层知识分子的人生境遇和精神境界，在小人物貌似卑琐无奈的生活中寻找闪光点，并提升为崇高的精神追求。

中国电视剧制作中心投入巨大财力、集中精兵强将制作的84集电视剧《三国演义》，是四大文学名著改编中最忠实于原著的作品。全剧场面宏伟，气魄雄浑，戏剧冲突激烈，情节进展大开大阖，人物形象鲜明生动，收视率高达46.7%，不仅在中国，而且在海外也掀起了一场空前的"三国文

化热"。

《年轮》通过几个来自不同阶层的北大荒知青的遭遇，描写了一代人成长的历史。他们在苦难的日子里结下友情，在改革大潮中因各人的际遇产生分歧，最终因缅怀纯真年代的友情再次走到一起。作品所体现的生活既有苦涩又有欢乐，既有与命运不屈不挠的抗争，又有对人间真情的热切呼唤。

《孽债》是一部"海派"电视剧的代表作。它围绕着五个知青后代从云南来沪寻找生身父母的线索，以一种从容的叙事风格，展示了五个不同类型家庭的不同反应，由此折射出上海人的生存环境和心态，描写了大变革时代都市人群对曾经失去的美好的追寻，以及对人间真情回归的热切呼唤。

《沟里人》真实地再现了大山深处的农民以愚公精神挖山不止，经过30年艰苦奋斗，终于冲出了群山的合围，走向广大世界的故事。作品尽量保持生活的原生态，让镜头深入人物的内心世界，准确地把握住人物情感的细微变化，塑造了一群可亲、可信的人物形象。

《9·18大案纪实》以新闻纪实的表现形式，再现了警方对"9·18"大案的侦破过程。作品大量使用侦破过程中录制的新闻资料镜头，以旁白来辅助叙事，侦破本案的警方人员均由本人扮演，使观众与剧中警方同步了解案情、熟悉罪犯，增强了悬念和真实感。

在反映改革开放现实生活所达到的深度和广度方面，《英雄无悔》进行了一些新的探索。它通过常见的警察故事，全方位地折射出社会风貌，堪称一幅南国改革开放和现代化建设生活的形象画卷。

《苍天在上》表现了随着改革开放进程的发展，改革者开始自觉地意识到自身改革的必要性，认识到在清除改革障碍的同时，自己身上也有着某些阻碍改革的东西。作品塑造了一个有着多层次性格的青年政治家形象，也描写了他对自身缺点的反思与超越，人性的复归和自我完善。

《西部警察》超越了警匪剧的简单模式，把镜头伸向塞上边关社会的各个角落，探索了转型期各个阶层、各色人等的欲望、追求和命运，在色彩斑斓的背景上，多层次地塑造出西部民警的形象。

《咱爸咱妈》以平实亲切的叙事方式，表现了乔师傅的四个儿女在照顾身患癌症的父亲住院治疗的过程中所遭遇的种种事情，以家庭生活为主线，辐射向整个社会，以富有感染力的故事和生动的细节，表现了人间至爱，有力地弘扬了中华民族的传统道德。

《牛玉琴的树》以西北浩瀚无际的毛乌素沙海为背景，讲述了一个普通的中国妇女在沙漠上种树的不平凡故事。作品采取了第一人称自述的方式，记录下大量感人的日常生活细节，一点一滴地展现了牛玉琴作为普通人又异于普通人的人性美。

《和平年代》另辟蹊径，以一支部队的成长经历为线索，通过几个战友的生死友谊和不同的人生道路，形象地展现了人民军队走上精兵之路的过程。作品从时代变革与军队使命转变的角度来表现军队和军人的命运，反映了改革开放二十年来军队成长、发展、变革的艰辛历程。

《车间主任》直面国有大中型企业改革的现实，真实地塑造了一个富有时代色彩的基层干部形象，表现了当代工人在历史前进中承受重负，以无私的精神支撑改革，在变革中不断调整自己的艰难历程。

《党员二楞妈》塑造了一位耿直、憨厚、泼辣的普通农村妇女，人物个性异常鲜明。作品不但将生活巧妙地化为意蕴丰富的艺术冲突，还以内容与形式的自然交融，将这一冲突所具有的内在深刻性恰到好处地演绎出来，因而给人酷似生活却绝非生活复制品的艺术感受。

《大漠丰碑》取材于英雄团长郭安带领部队在沙漠"死亡之海"为当地群众打井的故事，从人的生存价值角度，挖掘出普通人身上的英雄本色，在着力铸造英雄品格的同时，也体现出强烈的人文关怀。

《校园先锋》围绕着对学生的不同教育方式，把人物分成几个类型，通过一系列精巧、自然地编织起来的故事情节，写出了两种教育思想、教育方式之间的冲突，在琐碎平凡的日常生活中，真挚地描绘出少男少女们的喜怒哀乐和多姿多彩的生活样态，从而获得深广的社会价值。

43集电视剧《水浒传》在把握原著精神的基础上进行大胆删削，展现

了北宋时期的民情风貌，烘托出宋代文化的魅力及豪爽奔放的齐鲁文化精神，揭示了农民起义失败的悲剧原因所在，在人物塑造上也有一些值得称道之处。

《人间正道》以广阔的视角描写了经济欠发达地区叱咤风云的改革进程和色彩斑斓的生活，艺术地展示出变革现实中两种人格、两种价值观的激烈较量，描绘出主人公对祖国、对百姓、对土地、对家园的神圣责任感和使命感，显示出他们负重奋进、无私奉献的伟大精神。

《红十字方队》选取了一个十分独特的题材，成功地融当代军营生活与大学校园为一体，展现了多种性格气质、多种人生期冀和多种价值观念的碰撞冲突，在丰富的社会生活背景上凸显了当代军人的人生观、价值观。全剧情节曲折，人物性格鲜活，语言富于生活化和个性光彩。

这个十年，还是戏曲电视剧最为繁荣的时期，产生了一批深受观众欢迎的作品，如《九斤姑娘》《膏药章》《四川好人》《曹雪芹》。女导演胡连翠创作的黄梅戏音乐电视剧《西厢记》《朱熹与丽娘》《遥指杏花村》《桃花扇》等几部作品，产生了很好的社会反响。不过，由于这个品种缺乏对现实生活的深入挖掘，表现形式也缺乏创新，在经历了短暂的兴盛之后，便陷于沉寂。

第五个十年：唱响主旋律

讴歌时代，反映人民心声，反映改革开放和现代化建设中人民群众创造美好生活的伟大实践和精神历程，宣传主流意识形态和社会主义核心价值体系，始终是电视剧创作的主旋律。但很长一段时间以来，主旋律作品一直没有能够真正占领荧屏、深入人心，其中一个重要的原因，是大量主旋律作品缺乏观赏性，思想空洞，人物形象苍白，对观众缺乏吸引力和感染力，而如何让主旋律作品好看起来，就成了世纪之交电视剧创作最重要的课题，也成为这一时期电视剧创作最重要的收获。

主旋律作品之所以真正能够成为荧屏的主角，有两个因素：一是随着社会转型，人民群众对于道德、理想、信仰等精神层面的东西产生了更加迫切的心理需求；二是主旋律作品本身的思想艺术质量有了很大提高。主旋律作品在源于生活的基础上按照艺术规律进行创作，真正做到以写人为中心，将理想主义、英雄主义与人性结合，把领袖和英雄当作普通人来写，使这些人物形象身上出现了前所未有的亲切感和真实感。重大革命历史题材、军旅题材和农村题材创作成绩斐然，是这一时期电视剧创作最大的亮点。

《开国领袖毛泽东》自觉追求历史真实与艺术真实的完美融合，全景式地展现了新中国成立前后纷繁复杂的历史面貌，以革命领袖特别是毛泽东形象的塑造为核心来结构故事，在重大历史事件的描写上严格忠于史实，而且在深入揭示历史发展的本质上做出了新的努力。

《长征》再现了红军长征这一前无古人、后无来者的历史壮举，真实地塑造了毛泽东、周恩来、朱德等伟大革命领袖的光辉形象，叙事策略上追求宏伟的史诗性，人物形象塑造上追求崇高性，画面造型风格上显现出浓郁的浪漫主义情怀。

《日出东方》生动地再现了从1919年到1928年这一段历史，从共产党的孕育诞生到国民革命的洪流，从工农运动的高涨到农村革命根据地的建立，中国共产党历经曲折，终于找到了农村包围城市的革命道路，从而艺术地表现了早期共产党人探索救国救民之道，追求真理而不计个人得失，甚至不惜用生命换取真理的崇高精神和伟大人格。

《延安颂》充分吸取了历史研究的新成果，并在艺术地把握历史的过程中，再现了共产党人在延安时期的光辉业绩，真实营造历史氛围，精心设计艺术细节，准确把握表现分寸，成功地将诸多创作难点转化为艺术作品中具有强烈吸引力和感召力的亮点。

《八路军》第一次以艺术的方式，全景式地表现了中国共产党领导的八路军在全民族抗战中的重要作用，塑造了一群有鲜明个性的抗日将领，真实地表现了革命领袖的精神气质，填补了重大革命历史题材影视剧创作的一个

空白。

《井冈山》以"井冈山精神"为审美表现的核心对象，第一次以恢宏的气势、纵横捭阖的大手笔，按照历史发展的线索，遵循艺术创作的规律，刻画出一群鲜活的人物形象。它不是机械地罗列历史事件，而是着力塑造活跃于历史环境和历史氛围中并决定历史进程发展走向的重要历史人物形象，"井冈山精神"也正蕴含在这些重要历史人物的精神世界之中。

《恰同学少年》大胆地把重大题材的革命内容和青春偶像剧的形式有机地结合起来，表现了重大题材框架下的一段非重大内容，刻画了一个风云变幻的时代里一群风华正茂的爱国青年，具有逼人的时代气息、生活气息和青春热力，使得观众产生了强烈亲切感，进而引起广泛的共鸣。

这一时期里，军旅题材电视剧创作显示出空前的热情与活力，张扬阳刚之气和流淌在军人血液中的爱国主义、英雄主义，奏响了一曲曲振奋人心的生命凯歌。

《突出重围》是一部现代军旅题材的典范之作，不仅在思想意识上给人以启示，在艺术表现上也有许多值得圈点之处。这部作品没有采用当时比较流行的编年史方式，而是将全部故事浓缩在一场不同寻常的军事演习之中，人物、事件、矛盾高度集中，冲突激烈，人物形象生动鲜明。

《DA师》将叙事重心放在虚拟的未来战争这样一个焦点上，故事讲述的虽然是现实的部队生活，可是剧中人物的思想、行为都围绕着未来的战争，从而提供了一个未来战争的寓言，与其他军旅剧相比，具有明显的前瞻性。

《激情燃烧的岁月》在宏阔的视野下，通过一个带着怀旧色彩的爱情、亲情故事，谱写了一首以革命军人为核心的英雄与英雄主义的颂歌，写出了他们对生活的激情，对理想的憧憬，对人民的无限深情，对祖国的忠心耿耿，将主人公心灵的美丽、人格的高尚与观众对过去时代的追忆交织在一起，使人仿佛回到那个令人热血沸腾的红色年代。

《历史的天空》在广阔的历史背景上，塑造了一批血肉丰满、个性突

出、颇有新意的人物形象，展现了从抗日战争到新时期人物关系充满哲理性和戏剧性的演变过程，人物的命运与社会的发展、历史的命运紧密地结合在一起，透露出对人生、社会、历史的深沉思索。

《亮剑》突破了以往电视剧的英雄叙事模式，以一个另类的军人形象令人耳目一新，人物形象可信而又可爱。其所倡导的"亮剑"精神，既有对战争年代的缅怀，又有对当代军人阳刚之气以及时代进步的呼唤，也承载着民族精神、民族文化的深厚内涵。作品气势恢宏，激情四射，每个重要的情节点无不酣畅淋漓，为军旅剧创作探索出一条新路。

《士兵突击》描写一个距离英雄相去甚远的小人物如何通过不懈努力，砥砺意志，成为新时代的英雄偶像。作品巧妙地通过人物性格的发展变化、命运的曲折变化和艺术化的细节表现，塑造了一个具有时代精神的军人典型，形象地阐释了"不抛弃、不放弃"的精神内涵。

农村题材在沉积多年后异军突起。这一方面得益于政策的扶持，另一方面也由于越来越多的制作单位和艺术家加入农村题材电视剧的创作队伍，摸索出了一条独特的市场化道路。

《希望的田野》通过一位基层农村干部团结群众改变贫困落后面貌的艰辛历程，以清新、明快的格调，勾画出农村改革色彩斑斓的图景，塑造了一个与农民同呼吸、共命运的新时代共产党员形象，并且以独特的视角关注"三农"问题，触及了农村基层干部的腐败现象。

《刘老根》是一部充满浓郁乡土气息的风情喜剧。它讲述了刘老根在改革开放的大潮中带领家乡农民艰苦创业过程中的喜怒哀乐和酸甜苦辣。作品紧紧地扎根于现实生活的沃土之中，实话实说地讲述老百姓自己的故事，剧中妙趣横生的东北地域风情，幽默风趣的方言土语，产生了强烈的喜剧效果。

《插树岭》聚焦于黑土地深山里的一个小村庄，反映了东北农民在一心一意奔小康过程中思想的转变，以及农民面对城市文明的困惑和奋斗，体现了在改革深化的历史进程中农民的精神实质，显示出乐观开放的胸襟。它还

第一次正面表现了农村文明和城市文明的互相影响。

《都市外乡人》描写了一群进城创业,并最终融入都市生活的农民。他们不再是都市中艰苦挣扎的"边缘人",而是勇于把握自己命运的新型农民。作品没有局限于描写他们创业的艰辛,而是着力描写美好的人性,同时也批判了农民身上的落后习惯。

《喜耕田的故事》展现了2006年免除农业税后广大农民建设社会主义新农村的巨大热情和通过诚实劳动奔小康的美好景象。它生动地展示出农民对土地的深厚感情,站在历史发展的高度,对阻碍社会主义新农村建设的各种错误思想和价值观进行了揭露与批判。

这些农村题材电视剧通过富有时代特征的思想内涵、生动的人物形象、浓郁的生活气息和地方特色,反映了农村改革开放的现实和广大农民追求美好生活的强烈愿望,并于其中融入关于建设社会主义新农村的道德思考。它们格调昂扬向上,注重表现生活的原汁原味,关注农民的喜怒哀乐,注重对农民独特思维方式的把握,洋溢着田野的新鲜气息。

这一时期,无论现实题材还是历史题材,电视剧在思想、艺术上都日臻成熟,呈现出多姿多彩的局面,成为引领整个文艺前行的主流艺术品种。

《牵手》从人性和心理的角度审视生活,从女性的视角切入情感叙事,以细腻的风格和舒缓的节奏,描写都市现代女性的婚姻爱情生活,在质朴的生活描绘中追求浪漫的意境,以人文关怀表现复杂的情感世界,将冷静的理性思维与浓烈的情感冲突相结合,令人信服地塑造了几个丰满而有魅力的女性角色。

《大雪无痕》通过反腐败故事反映了经济转型期各个阶层的心理欲求与人生境况,揭示了现代人思想转变的内在因素和外在环境,也剖析了腐败形成的机制与土壤,让观众更明白地看到了沧桑巨变社会的缩影,也带给人们一些哲理的思考。

《贫嘴张大民的幸福生活》描写了一个始终以乐观、达观的态度来对待生活的艰辛和不公正,在贫困和苦难中保持着乐观憧憬的小人物。作者不是

俯瞰人物，而是生活在人物中间，不动声色地叙述着，在深切的同情中包含着冷峻的批判，这是一部出色的平民现实主义作品。

《山羊坡》是一部根据北京知青回当年插队的农村扶贫的真实经历改编的单本剧。作品着力于在主人公的心灵深处挖掘人文精神，倡导扶贫要与生态环境的保护相结合，要与农村可持续发展战略相呼应，这就使一般的扶贫上升到了宣传国家退耕还林政策、实现农村可持续发展的高度，使观众在潜移默化中受到启迪。

《空镜子》描写的是一对平凡姐妹的情感生活，以对比的方式刻画出两种类型的女性，写出了截然不同的两种价值观、爱情观所导致的结果。作品质朴无华，看似平淡和不经意，内部却充满张力，具有强烈的艺术感染力。

《誓言无声》突破了正面展示反间谍斗争过程的叙事模式，浓墨重彩地展示了反间谍斗争幕后不为人知的事情，艺术地演绎了一个特定的历史时期里反间谍英雄们的生存和精神状态，写出了他们在敌人面前的大智大勇，在国家面前的忍辱负重。

《世纪之约》采取以小见大的叙事策略，通过我国第一座核电站的建立，表现新世纪到来前夕我国高科技发展和经济建设的艰难过程，塑造了一群鲜明的改革者形象。作品聚焦于人物的命运和精神追求，表现了时代变革过程中新旧生产力、新旧价值观的冲突，在更高层次上发出了改革的呼唤。

《亲情树》运用传统的戏剧结构，讲述了一个女警察收养三个死囚的孩子的故事，在浓厚的平民生活气息中，塑造了一个具有理想化色彩的女性形象，通过人世间最朴素温馨的情感，体现了一种崇高的人生境界，一种伟大的生命追求。

《结婚十年》对当代都市人的情感、婚姻状况进行了纵向的透视，对婚外情、情感层次、婚姻质量、责任感等社会问题的表现较以往更为深入、透辟。作品围绕着情感与责任这一核心矛盾，在现实冲突中编织叙事线索，也透露出创作者对美好人性、情感、理想的真切追求。

《浪漫的事》讲述的是一个母亲和三个女儿的故事，没有曲折离奇的情

节，没有强烈的戏剧冲突，而是以平民的视角表现对平民的关爱，从常态的生活中发现每个人在不同境遇中的生动表现，致力于捕捉平凡生活中的浪漫，演绎平凡百姓的世俗生活和人生哲理。

《无愧苍生》把镜头对准基层派出所，着力表现警察与人民群众的血肉联系，以纪实风格塑造了一个坚持信念、默默奉献的普通警察形象，通过人物命运和人物关系的变化，深刻地反映了时代的变迁，具有强烈的生活质感。

《任长霞》坚持现实主义精神，以新的审美视角真实地再现了共产党员任长霞平凡而伟大的一生，全方位地表现出任长霞崇高的精神境界，在着力刻画主人公英雄气质的同时，揭示了人物丰富的内心世界。作品真实，朴实，亲切，感人。

《暗算》在电视剧中第一次聚焦于特工中的科学家，具有强烈的揭秘性。这部作品的新颖之处就在于深刻地表现了特定时代个性与社会环境的冲突，通过安在天、黄依依等几个性格鲜明的人物，写出了特殊年代和特殊环境里具有典型意义的复杂情感。作品叙事平稳、冷静而充满张力，没有令人目眩的视觉影像和夺人心魄的戏剧冲突，其最打动人之处是人物的命运和情感变化。

《西圣地》讲述了共和国第一代石油人奋斗过程中精神成长的历史，为他们的生活、爱情、理想、信念谱写了一曲有力的赞歌。平民英雄杨大水在严酷的环境中，无怨无悔地把毕生奉献给祖国和人民，他的身上洋溢着自强不息、开拓进取的精神。主人公执着的道德信念和自我牺牲精神是他人格魅力的来源，也构成了《西圣地》思想内涵的核心。

《赵树理》塑造了以往电视剧中较少出现的平民艺术家形象。作品以纯净朴实的风格，表现了赵树理身上强烈的社会责任感，敢于讲真话、做真人的人生态度，以及他开阔的胸襟和乐观精神。在赵树理身上，人物与环境浑然一体，作家与农民浑然一体，艺术与生活浑然一体。

《家有儿女》是中国第一部以儿童家庭教育为题材的情景喜剧。创作者

大胆突破了"家"的局限，将故事放置于较为开放的社区、学校，使人物活动获得了更为开阔的社会空间。作品不是靠人物外在动作形成冲突，而是靠人物性格的鲜明对比来形成碰撞，从而产生喜剧效果。

《戈壁母亲》通过一个普通农村妇女的命运来讲述新疆生产建设兵团的历史，谱写了一曲悲壮而又激昂的英雄创业赞歌。作品从小人物的视点来看大时代的变迁，通过个人在历史转折中的悲欢离合，发掘她身上的美好人性和精神力量。主人公的生命境界在这种不断磨砺和拓展中得以提升，透过这个故事又可以看到半个世纪以来中国社会演变的轨迹。

《雍正王朝》准确地描绘了清初康雍盛世的历史风貌，塑造了一个具有多重性格的政治家形象，用戏剧化的手法对历史的政治性内容做了比较真实的叙述。《雍正王朝》的叙事紧紧围绕着朝政展开，使这部作品具有某种历史的政治意味，也使这部作品具有历史的借鉴价值。

《一代廉吏于成龙》在忠于史实的基础上，大胆地进行艺术想象，塑造了一个人格高洁、眼光远大的廉吏形象，并自觉地用历史映照现实，通过于成龙的成功与失败、奋争与困惑，从一个特定的角度奏响了时代的强音，给人以多方面的思想启迪。

《天下粮仓》从粮食这样一个最基本的社会需求出发，描绘了一幕幕扣人心弦的戏剧性场景和一个个生动的细节，成功地塑造了刘统勋、苗宗舒等人物形象，反映了社会众生和人的本性，并传达出浓重的忧患意识和社会责任感。

《神医喜来乐》写的是一个乡土郎中的喜怒哀乐与悲欢离合，以喜剧的场景衬托出悲剧的氛围，喜剧中包含悲剧因素，而悲剧因素与喜剧因素的契合点就在于社会现实与人生理想之间深刻的内在矛盾，由此彰显出艺术形象在喜剧因素掩盖下富有价值的生命内涵。

《大明宫词》是一部充满古典主义色彩的作品，在权欲和亲情这一基本矛盾中，人物的命运遭际大起大伏，情节设置紧张生动，高潮迭起，张弛有致的剧情、诗化的台词，以及镜头语言的运用，无不体现着唯美的艺术旨

趣，造就了一种精雕细刻而成的大气大雅。

《记忆的证明》再现了一个中国老人对于抗战时期劳工岁月的苦难记忆。作品由历史与现实两个部分组成，在反复的交替展示中追寻历史的轨迹，通过一群性格各异的人物形象，用充满激情的艺术语言，揭示了人性和民族性在特定历史条件下的真实状态，探索了非正义战争对人性的扭曲和泯灭，以及受奴役人民的觉醒、反抗和对人的尊严的维护。

《诺尔曼·白求恩》展现了白求恩富有传奇色彩的成长历程，揭示了他的性格和思想演变过程，写出了这位国际主义战士作为人所具有的全部丰富性。作品没有回避白求恩生命历程中的缺点和弱点，描写了他曾有过的酗酒、放荡不羁的生活，也描写了他身上的责任感、人道主义和专业精神，从而塑造了一个血肉丰满的艺术形象。

《乔家大院》在动荡不安的时代背景下勾画出一个胸怀天下的商人奋斗和失败的一生。作品着力描写了乔致庸的内心理想与社会现实的冲突。他企图以商救民、以商救国，不断抗争，而又不断幻灭。由于他始终将个人命运与国家命运联系在一起，他的人生理想的最终破灭就显得悲凉而悲壮。

《玉碎》描写的是"九一八"事变前后一个玉器商人为民族尊严献身的故事，在主人公身上折射出对于民族命运的深刻思考。玉带有浓重的象征意味，玉的温润纯净、中正平和以及"宁为玉碎，不为瓦全"的精神，象征着人物，也象征着舍生取义的民族气节。

《大明王朝1566》展现了明嘉靖年间一幅波谲云诡的历史画卷，以丰富的细节、场景营造出真实的氛围，无论在揭示社会矛盾的深度、广度，还是在对人物命运的准确把握，以及对人物形象的塑造方面，都体现了历史真实和艺术真实的高度统一。

《吕梁英雄传》以正确的历史观和美学观真实地揭示了吕梁地区在抗日战争进入战略相持阶段的社会生活和阶级矛盾，通过审美化的手段，将敌我双方放置在战争这个特殊的矛盾冲突中，深刻地揭示了敌对双方人物的人格，揭示了生命的价值，以凝重的笔墨、悲壮的色调颂扬了英雄主义、爱国

主义精神。

　　《闯关东》熔史诗性与传奇性于一炉，通过底层百姓的生活和命运，形象地展现了一百多年前山东人"闯关东"的移民历史，既是风情画，又是人物志。作品着眼于人物精神的开掘，通过一个个精彩的故事、一幕幕难忘的传奇、一个个鲜活的细节，表现出主人公顽强的意志，彰显出自强不息的民族精神，并赋予这种精神以富有时代意义的新的内涵。

为"孤独的前行者"喝彩

——上海艺术人文频道评析

创办于2008年1月的艺术人文频道是全国第一家以"艺术人文"命名的专业频道。上海文广新闻传媒集团根据"整体设计、优化结构"的思想，反思当前电视界所存在的问题，不惜牺牲2亿元的巨额广告收入，将文艺频道改造为全新的以艺术人文内容为主的公共频道，变服务大众为引领大众，以全面、经典、新颖的文化传播和艺术品质，进一步提升广大观众的艺术文化修养，由此成为当代中国电视文化中一道亮丽的风景线。

这不是一次简单的频道调整，而是上海文广新闻传媒集团为进一步促进社会主义文化大发展大繁荣所采取的重要举措。此项举措进一步强化了媒体的社会责任，引领先进文化，反对低俗之风，在全国电视文化生态中具有示范作用，堪称21世纪以来对中国电视文艺格局产生重要影响的大手笔。

当今中国社会正在发生着一场广泛而深刻的变革。文化转型的激变不可避免地带来了一些负面的影响：娱乐浪潮泛滥，消费主义膨胀，人文精神陨落，核心价值缺失，如果任由这些状况发展下去，必然会导致价值困境和社会文化心理失调，进而对民族性格和社会发展产生消极影响。在这种形势下，艺术人文频道旗帜鲜明地提出引领先进文化、传承经典艺术的目标，致

力于构建和谐的人文精神，通过艺术资源的有效整合和优化配置，营造良好的文化氛围，同时也极大地拓展了电视节目的文化选择空间。

艺术人文频道将观众定位于城市精英阶层和高端知识人群，同时通过艺术普及，扩展至热爱文化艺术的中等教育程度的人群，在节目内容和形态上，坚持弘扬中华民族传统文化，传播现当代主流文化，关注具有历史穿透力的文化艺术经典。频道在提炼核心价值基础上，突出经典和当代两翼，努力提供内容丰富、形式多样的文化产品，充分发挥文化产品的精神抚慰、疏导和凝聚作用，促进社会和谐发展。

开办一年多的时间里，频道制作和播出了一系列导向正确、格调昂扬、具有较高文化品位和艺术品质的电视文艺节目，赢得了主流媒体和观众的认可，取得了较为突出的社会效益。频道在国内首家直播柏林爱乐乐团新年音乐会，独家聚焦纽约爱乐乐团平壤音乐会，全程直播鹿特丹爱乐乐团上海音乐会，联手日本读卖电视台，共同制作"城市，让生活更美好"全球重要世博城市卫星双向传送系列节目，在全亚洲首播帕瓦罗蒂辞世周年慈善音乐会，录制廖昌永维也纳金色大厅独唱音乐会，等等。为了加强对民族文化的挖掘和保护，传播世界优秀文化成果，频道创作了一批文化纪录片，如《莎士比亚长什么样》《安东尼奥尼与中国》，获得了强烈的社会反响。原国家领导人李岚清、文学家王蒙等不仅直接参与了艺术人文频道的节目录制，而且对上海开办国内首个艺术人文频道给予了充分的肯定。

数据显示，频道在目标观众中的美誉度和忠诚度相当高，在大专以上的知识观众群体中拥有良好的口碑，观众结构分布合理。目前，频道已经取得了非常突出的品牌优势，栏目之间的多元竞争格局基本成型，初步形成自己的风格特色。

如果仅仅推出一两个高品位、高格调的节目，很快就会被全社会大量平庸的节目淹没，而艺术人文频道将这些高品位、高格调的节目集中推出，就会产生一种规模效应，进而产生效果的累积和叠加，其意义也远远超出了节目本身。小而言之，艺术人文频道全面提升了整个集团的品牌影响力和文化

影响力；大而言之，艺术人文频道对于提升国民素质，促进整个社会人文精神的内生式发展，并进而推动和谐社会的建设，都会产生不可估量的影响。

艺术人文频道高度关注当今文化生态和世界文化潮流，从现代人的视角重述和解读经典，梳理历史文化，观照现实人生，书写文化人的生命旅程和心灵折光。无论纪录类节目还是谈话类节目，都显示出深厚的思想文化积淀和人文精神内涵。如果要从这些节目中寻找出一条主线，那就是对文化品格、文化品位的坚持与坚守。

21世纪，我们将要生活在一个什么样的文化环境中？在娱乐化浪潮中电视人怎样立身？电视台怎样立台？这是当下每一个有责任感的电视人不能不思考、不能不回答的问题。面对逐渐沙漠化的文化生态环境，电视人应当有怎样的作为？是制造文化垃圾来加重文化生态环境的沙漠化，还是提供有益的养分来滋养、改善文化生态环境？艺术人文频道用自己奉献给广大观众的优秀节目做了很好的回答，对于未来电视文艺、电视台朝什么方向发展，提供了许多新鲜而有益的经验、启示。概括说来，有以下几个方面：

第一，自觉地将电视文艺节目的创作生产融入国家的长期文化发展战略。以往各电视台进行频道、节目调整，大多是出于市场的考虑，而艺术人文频道的产生和发展，则凸显了上海文广新闻传媒集团对时代发展趋势和文化发展方向的科学把握，体现了坚持正确舆论导向和主流媒体定位，努力建设文化大都市、不断增强国家软实力的责任意识和文化自觉。

第二，自觉地传播人文精神。艺术人文频道的节目不满足于简单地堆砌和罗列一些文化元素，而是通过高品质的精神产品，从不同层面有条不紊地传达中华文化的核心价值和人类文明的普遍价值。其中，"文化主题之夜"将专题、访谈和主题演出融于一体，启发深层思考，引导文化关注；"名家时间"展示名家风采，探寻学人思想脉络；"文物博览"以历史故事为框架讲述藏品和收藏家的故事，重现文化记忆；"前沿地带"聚焦当代新锐艺术和艺术家，展现具有冲击力的影像和充满时尚感的包装；"文化纪录片"突出原创，挖掘民族文化的精神内涵，传播世界文化的优秀成果。所有这些栏

目，都将重心放在人文精神和民族文化传统的开掘上，显示出一种强烈的内在统一性，而其深厚的文化底蕴，让人在物质主义的喧嚣中享受到一份难得的安详和宁静。

第三，自觉地在世界文化的大背景下表现民族文化和艺术，充分利用上海国际化大都市的地位和得天独厚的文化资源，推动城市精神的塑造与城市文化的成长。艺术人文频道的出现，不仅增加了一个让观众了解世界艺术文化的窗口，也提供了一个让世界更好地了解当今中国艺术文化的渠道。这不但为节目提供了广阔的视野和取之不竭的资源，也有助于增强中华文化的话语权和国际影响力。

第四，以高素质的专业化队伍保证节目的制作水准。艺术人文频道的成功来自其所具有的一支专业化的人才队伍。整个团队所具有的高度的政治敏感性、敏锐的艺术判断力、良好的文化修养和精益求精的专业精神，都在节目中得到了充分的体现。并且艺术人文频道在全国媒体中首创专家顾问委员会，吸收了包括袁雪芬、余秋雨、余光中、谭盾等十几位在海内外颇具影响力的艺术家和文化学者，增强了节目的思想深度和对观众审美取向的引导力。

第五，以合理的机制保证频道的创新发展。针对艺术人文频道的定位和功能，上海文广新闻传媒集团摒弃了以收视率作为单一标准的绩效考核机制，独创性地设立了较为科学的电视节目社会评价调查体系，通过设置社会风气、道德影响、知识性、品位、格调、社会现实性等指标，综合评价节目的社会影响和收视效应，为艺术人文频道的健康发展提供了有力的保障。

正是这样的定位和举措，使得上海文广新闻传媒集团可以真正站在文化的制高点上来把握电视文艺的发展趋势，也使得艺术人文频道的节目从一开始就有了一个很高的起点，为频道今后的发展打下了坚实的基础。

艺术人文频道未来的拓展方向，可以着眼于两条路径。其一，进一步增强频道的品牌影响力。在坚持核心价值的同时，增强频道的竞争力，强化个性，突出亮点，倾力打造具有标志性的栏目；在保持节目品位的同时，扩

大目标观众的数量和范围，特别是注重培养青年观众，用青年人更容易接受的方式来培养其趣味和情操；在注重节目内容经典性的同时，关注俗文化中雅的成分，倡导高雅，不回避通俗，提炼大众文化中的经典性元素，点铁成金，甚至化腐朽为神奇。

其二，在世界文化资源本土化与中国文化资源国际化的结合点上寻找新的发展契机，推动中国文化走向世界。艺术人文频道未来的发展，可以在表现中华民族文化与世界文化的交流与融合方面进行更为广泛和深入的开掘，让当代中国文艺通过艺术人文频道这一媒体，对世界产生更为广泛深远的影响，让全世界都能真正欣赏中国艺术，体味中国精神。艺术人文频道亦可以由此成为中国电视文化的新地标，并进而成为一个具有影响力的国际品牌。

2009年新年伊始，季羡林先生在病榻上为艺术人文频道撰写题词："艺术人文、和谐追求"，寄寓了老一代文化学人的殷切期望。艺术人文频道也正是努力把文艺的生动创造寓于时代进步之中，力戒浮躁和功利思想，力求在艺术上有所追求，在文化上有所建树，在时代的高起点上推动文化内容、形式、机制、传播手段的创新，通过高品质、有价值的精神产品的传播，为社会发展提供坚实的精神支撑、美好的精神寄托：美化世界，装点人生，传播价值，净化心灵。

艺术人文频道的开创者曾把自己比喻为"孤独的前行者"。面对物质世界五光十色的诱惑，他们选择了精神，选择了寂寞和坚守，这是出于使命和责任所做出的选择。我们为艺术人文频道业已取得的令人鼓舞的成就喝彩，也期待着他们在前行的道路上不再孤独。

为时代传神写照

——第 27 届中国电视剧"飞天奖"述评之一

作为当代最具活力的文艺样式、最大众化的文化娱乐方式和强势文化产业，电视剧在推动经济发展、引导人民思想、培育社会风尚、促进社会和谐方面发挥着其他艺术形式不可替代的作用。2008 年以来，一大批思想精深、艺术精湛、制作精良的优秀作品纷纷亮相荧屏，反映出人民群众在社会主义现代化建设进程中的精神风貌，满足了人民群众多方面、多层次的精神文化需求。不久前，备受广大电视观众和业内人士关注的中国电视剧"飞天奖"初评顺利结束，80 部思想性、艺术性结合较为完美的电视剧作品进入终评，成为本年度电视领域的一大看点。大批作品入围"飞天奖"，适应了近年来电视剧创作数量平稳发展的态势，是电视剧创作成果的一次集中检阅，也是近年来电视剧艺术质量不断提高、佳作层出不穷的局面的集中体现。

多年来，"飞天奖"在引导电视剧创作、生产方面产生了十分重要的影响，催化了一大批主题鲜明、人物形象生动、艺术手法多样的优秀作品。从入围本届"飞天奖"的 80 部作品可以看出，所有这些作品都牢牢地把握住社会主义先进文化的前进方向，紧扣时代脉搏，大力弘扬以爱国主义为核心的民族精神和以改革创新为核心的时代精神，唱响代表时代发展方向、体现社会进步要求

的主旋律，成为社会主义文艺繁荣发展的重要标志。

入围本届"飞天奖"的80部作品中，主旋律作品占据了举足轻重的地位。这些作品深深地扎根于民族文化的沃土之中，在源于生活的基础上，按照艺术规律进行创作，在广阔的时代背景上书写人民群众的生活状态、价值观念和文化心态，描绘出改革开放和现代化建设中人民群众的伟大实践和精神历程，弘扬主流意识形态和社会主义核心价值体系，并将时代的美学理想融入创作者的艺术个性之中，使深刻的思想和高尚的情操获得尽可能完美的艺术表现，体现出21世纪的时代特色和审美取向，以昂扬向上的格调、生动的人物形象、厚重的民族风格、多样化的艺术表现手段，代表了目前电视剧所能达到的最高水准。

其中表现最为突出的，当属重大革命历史题材电视剧。这些作品以人物形象塑造为根本，将理想主义、英雄主义与人文关怀相结合，将领袖和英雄当作普通人来写，塑造出一个个充满人格魅力、崇高情怀和生活气息的艺术形象，例如《叶挺将军》《井冈山》《彭雪枫》《浴血坚持》《西安事变》《公安部长罗瑞卿的故事》《英雄无名》。概括说来，这些作品视野广阔、气势恢宏，或追求史诗性的壮阔场景，或聚焦于历史、社会的巨大冲突，在叙事策略上多追求宏伟的史诗性，在人物形象塑造上多追求崇高性，奏响了一曲曲振奋人心的爱国主义、英雄主义凯歌，给人以强烈的思想、艺术震撼。创作者自觉追求历史真实与艺术真实的完美融合，在重大历史事件的描写上严格忠于史实，将人物命运与民族命运紧密联系在一起，而且在深入揭示历史发展的本质上做出了新的努力，填补了重大革命历史题材创作中的一个个空白，并成功地将创作中的难点转化为具有强烈吸引力和感召力的亮点，使得主旋律作品真正占领荧屏，深入人心。

在入围本届"飞天奖"的80部作品中，现实题材占据了最高的比例。由于政府职能部门的宏观调控，也由于政府奖的示范引导，两者的相结合对于创作产生了不可估量的积极影响。现实题材电视剧创作显示出空前的热情与活力，成为电视剧市场的主体。可以这样讲，近两年来的现实题材电视剧

创作勾画了一幅改革开放和现代化建设生活的形象长卷,在丰富的社会生活背景上凸显了当代人的人生观、价值观。蕴含其中的,既有对祖国、人民庄严的责任感和使命感,又有特定时代背景下个性与环境的冲突;既有改革大潮中不同的人生际遇,又有不同思想观念的差异、撞击和渗透。这些作品充溢着逼人的时代气息、生活气息,聚焦于普通人的喜怒哀乐和多姿多彩的生活样态,又超越了琐碎和平凡,赋予普通人的人生境遇和精神境界以具有时代特征的思想内涵,从而获得了深广的社会价值。

《士兵突击》《漂亮的事》《金婚》《静静的白桦林》《北风那个吹》《大校的女儿》《戈壁母亲》《香港姊妹》《名校》《高纬度战栗》《旗舰》《相思树》《战争目光》《双面胶》是其中的佼佼者。它们创造了一系列具有时代色彩的鲜明的人物形象,描写了时代进步给人民精神世界带来的影响,展示了不同类型人物丰富而复杂的内心世界,有力地弘扬了中华民族的传统道德,充满对美好未来的憧憬和向往,对真善美发自内心的呼唤,通过人物命运和人物关系的发展变化,深刻地反映了时代的变迁,寄寓了创作者对美好人性、情感、理想的真切追求。

特别值得一提的是,农村题材电视剧在延续了前几年迅猛发展的势头的基础上,表现生活的广度得到进一步拓展。《喜耕田的故事》《春草》《福星临门》《黑金地的女人》《红旗渠的儿女们》《文化站长》真实、朴实、亲切、感人,塑造了一批可亲可信的人物形象,展示了当代农村绚丽斑斓的生活景观,以生动的人物形象、浓郁的生活气息和地方特色,反映了农村改革开放的现实和广大农民追求美好生活的强烈愿望,并于其中融入关于建设社会主义新农村的道德思考。如果要寻找出其创作上的共同特征,可以这样说,这些作品注重对农民独特思维方式的把握,表现出对于"三农"问题的强烈关注,既写出了农民艰苦创业、勤劳致富过程中的喜怒哀乐和酸甜苦辣,又写出了广大农民在变革中不断调整自己的精神历程。在创作手法上,它们都注重人性的挖掘和人物的刻画,注重表现生活的原汁原味,让镜头深入人物的内心世界,准确地捕捉人物情感的细微变化,放大富有感染力的生活细节,

在普通人的生活中寻找闪光点，并提升为崇高的精神追求。

另一个值得注意的现象是，历史题材电视剧改变了以往帝王将相形象一统天下的格局，更多地关注普通人的命运，把对历史的深刻思考融入细腻的生活细节和情感描绘中，把历史进程的生动描绘与对人性的深刻揭示相结合。《闯关东》《走西口》《东归英雄》《台湾·1895》《大工匠》《我是太阳》《英雄虎胆》《倾城之恋》《51号兵站》代表了两年来历史题材电视剧的水准。它们都以浓重的笔墨表现人物性格发展，通过生活遭遇的悲欢离合揭示生活的底蕴，在人物命运与社会发展的描绘中，透露出对人生、社会的思考。创作者自觉地按照正确的美学观和历史观进行创作，以现代人的视点观照历史，同时，从历史的角度审视人的属性，努力把握历史价值和当代价值之间的平衡。尤为值得称道的是《闯关东》。作品融史诗性与传奇性于一炉，通过底层百姓的生活和命运，形象地展现了一百多年前山东人"闯关东"的移民历史，通过生动的故事和鲜活的细节，表现出主人公顽强的意志，彰显出自强不息的民族精神，并赋予这种精神以富有时代意义的新的内涵。

在艺术表现手法上，入围本届"飞天奖"的80部作品都不同程度地体现出锐意进取、大胆创新的特点，表现范围得到极大拓展，表现手段也呈现出前所未有的丰富性。艺术贵在创新，也难在创新，创新是艺术作品永恒的生命力。时代在前进，观众的审美诉求和价值取向在变化，这就需要不断超越前人、超越自己，不断拓展电视剧的表现领域，不断丰富电视剧的表现手段。"飞天奖"评奖的主导思想强调在尊重艺术规律的基础上，把创新放在首位，力求让各种不同的艺术个性在作品中都能得到鲜明、充分的体现，力求让作品在内容、形式、手法上不断有新的突破。与以往相比，本届"飞天奖"入围作品的观赏性大大增强，艺术风格、样式也更趋多样化。比如，《潜伏》打破了地下党形象塑造的传统模式，别开生面地将情感元素与智慧元素相互扭结，以此推动情节发展，进而揭示人物发展变化中丰富的内心世界；《奋斗》在理想与现实的强烈落差中，反映了当代青年生活方式和价值取向的多元化，将民族核心价值注入青春励志剧的创作中；《防火墙5788》则以

具有后现代色彩的形式,富于动感地表现当代青年对人生价值的探寻。这几部作品强调多层次、多角度地塑造人物形象,显示出各自独特的艺术韵致和文化蕴涵。

电视剧承载着丰富人民文化生活、振奋民族精神、提升社会文明程度、增强国家文化实力的使命,这在入围第 27 届"飞天奖"的 80 部作品中也得到充分体现。入围作品以其强烈的思想光芒、理想光芒映照现实,富有想象力地创造了一个又一个独特的艺术世界。我们期待着广大艺术家在今后的创作中继续坚持贴近实际、贴近生活、贴近群众,创造出更多具有思想穿透力和艺术感染力的典型形象,创作出更多无愧于我们的时代并可载入艺术史册的优秀作品。

弘扬核心价值　　引领时代风骚

——第 27 届中国电视剧"飞天奖"述评之二

还是在中国电视剧处于发轫期的 1981 年,中央广播事业局召开各电视台负责人会议,决定采取群众、领导、专业工作者"三结合"的方式,对上一年度中央电视台播出的电视剧进行评选,并定名为"全国优秀电视剧奖",参评的作品只有 131 集。两年后,全国优秀电视剧评奖正式命名为"飞天奖"。当时谁也不会想到,这一奖项的设置会对中国电视剧的发展产生难以估量的影响。

时至今日,中国电视剧的年产量超过 14 000 集,电视剧在发扬爱国主义、英雄主义精神,弘扬社会主义核心价值观,塑造时代道德风尚,提高民族精神文化素质,营造和谐社会环境方面,起到了任何其他文艺形式无法起到的作用,成为文化建设中一支举足轻重的力量。

伴随着中国电视剧 30 年来的跨越式发展,"飞天奖"也日渐兴盛而蔚为大观,评奖范围不仅包括了中央电视台播出的剧目,而且涵盖了省级卫视播出的剧目,成为电视行业最具有权威性、公信力的大奖。"飞天奖"通过政府奖的示范作用,为电视剧创作树立了标杆,指明了方向,引导电视剧创作自觉地坚持为人民服务、为社会主义服务的方向和"百花齐放""百家争鸣"

的方针，从而促进了电视剧市场健康有序发展，推动了电视剧产业的兴盛，提升了电视剧的文化品位、美学品格，实现了经济效益与社会效益的良好结合。可以这样说，一部"飞天奖"的历史，就是中国电视剧不断走向繁荣的历史，也是中国当代文艺思潮和审美观念嬗变的历史，更是60年来共和国伟大成就的历史见证。

与以往相比，第27届"飞天奖"有了长足的进展。其入围作品无论在数量上还是在总体水平上，都显著高于以往各届。这一方面反映了当前电视剧创作数量逐渐增长、质量稳步提高、风格样式更加丰富的态势，另一方面也是"飞天奖"为适应形势发展需要所做出的与时俱进的积极调整。本届"飞天奖"评选过程中，制定了更加科学完备的评奖标准，更加注重把握文化发展的总体规律和电视剧艺术创作规律，更加注重体现时代精神和民族特色，更加注重强化电视剧生产的公益性，更加注重电视剧内容创新、形式创新、传播方式的创新，通过激励机制，使电视剧精品生产逐步走上规范化、制度化的轨道。与此同时，中国电视艺术委员会也采取多项具有创新意义的举措，提升"飞天奖"的内在价值，通过多种手段扩大"飞天奖"的影响力，力图使第27届"飞天奖"成为社会关注的焦点和中国电视剧发展历程中的亮点，最大限度地发挥政府奖的导向作用。具体来说，这些作用体现在以下几个方面：

第一，通过"飞天奖"的引导作用，有效地遏制了前几年荧屏上泛滥的低俗之风，催化了一大批精品的创作和生产。以第27届"飞天奖"入围作品《闯关东》《走西口》《士兵突击》《漂亮的事》《潜伏》《金婚》为例，这些作品深深地扎根于现实生活的沃土之中，将人物的命运与社会发展、历史进步紧密地结合在一起，承载了民族精神、民族文化的深厚内涵，奏响了一曲曲英雄与英雄主义的颂歌。它们或通过性格各异、血肉丰满的人物形象，体现了改革深化的历史进程中人民群众团结奋进的精神实质，奏响了时代的强音；或从普通人的视点来看大时代的变迁，写出了具有典型意义的复杂而细微的情感；或站在历史发展的高度，通过个人在历史转折中的悲欢离

合，发掘和表现了普通人身上的美好人性和精神力量，在创造历史的过程中传承中华民族自强不息、开拓进取的精神；或以充满激情的艺术语言，揭示了人性和民族性在特定历史条件下的真实状态，揭示了生命的价值和意义，给人以多方面的思想启迪。这些作品无论是在揭示社会矛盾的深度、广度上，还是在对人物命运、个性的准确把握上，都体现了生活真实和艺术真实的高度统一，代表了最近两年来电视剧创作的最高水准。这样一些作品的集中涌现，有利于发扬爱国主义、集体主义、社会主义精神，有利于推动改革开放和现代化建设，有利于加强民族团结、促进社会进步。

第二，通过"飞天奖"的激励作用，培养了一大批既有社会责任感又有艺术追求的创作人才，培养了一支思想品德与艺术素质兼备的创作队伍，为中国电视剧的长期发展打下了坚实的基础。

改革开放带来了社会生活日新月异的发展变化，多姿多彩的生活为电视剧创作提供了丰富的创作源泉。社会经济、文化的迅速转型为电视剧创作提供了新的契机，也使创作者开始用新的目光来审视生活。人民需要的电视剧展现的应该是完整而鲜活的生活，而不是生活的复制品。这就需要艺术家有广博的学识、深厚的生活积累和扎实的艺术表现功底。电视剧作品只有真正贴近实际、贴近生活、贴近群众，才能得到广大观众的认可。人是电视剧创作的出发点，也是电视剧创作的归宿。崇高的人生境界赋予作品以灵魂。

第27届"飞天奖"的评奖宗旨中，将鼓励作家、艺术家深入生活，抓住生活热点，响应时代的需求，以积极向上的人生观、创作观，遵循艺术创作的规律，站在最广大人民群众的立场上观察生活、提炼素材、塑造人物这一要求放在了突出的位置。这就要求我们的作家、艺术家必须深深地扎根于生活的土壤中，真正投身于人民群众创造美好生活的过程中，与人民同呼吸，与祖国共命运，真正写好人，展现出人性和人的灵魂的真实性、丰富性，力图深入挖掘承载民族精神传承的文化元素，展现出人间真善美的永恒性与感染力，从而赢得广大人民群众的共鸣。同时，这也要求艺术家具有直面现实生活的勇气，具有深入观察社会矛盾的洞察力，并且以严肃认真的创

作态度，努力寻找现实生活与时代精神和当代审美思维的结合点。

近两年来，中国电视艺术委员会通过召开一系列创作研讨会，引导电视剧创作者深入生活、深入实际、深入群众，坚持社会主义先进文化的前进方向，坚持正确的文艺观，不断开拓艺术视野，更新艺术观念，提升作品的文化品位。比如，高满堂就是中国电视艺术委员会长期关注、扶持的一位剧作家。如果从中国电视艺术委员会旗下的《中国电视》杂志1987年授予高满堂的剧本《断续涛声断续雨》以"优秀剧本奖"一等奖开始算起，至今已有二十余年。其间，中国电视艺术委员会多次组织专家，就高满堂的作品展开研讨，指出其创作的不足和发展的方向，为高满堂的进一步发展提供了源源不断的支持和鼓励。高满堂不负众望，坚持深入生活，通过大量采访，写出了具有史诗性的作品《闯关东》，赢得了观众和专家的一致首肯。再比如，曾以《历史的天空》获得"飞天奖"一等奖的导演高希希，也是中国电视艺术委员会长期关注的一位艺术家，《中国电视》杂志曾组织专人对高希希进行采访，点评其作品，总结其艺术经验。近几年，高希希再接再厉，创作了《幸福像花儿一样》《甜蜜蜜》《漂亮的事》等一系列优秀作品。还比如，以前曾在"飞天奖"获奖作品中担任角色的孙红雷，经过多年生活和艺术积累，终于厚积薄发，以《潜伏》中余则成的形象征服了观众。这些艺术家饱含对革命历史的真情，满怀对党和人民的深情，充满艺术创作的激情，准确地把握住创作对象的思想和情感变化，表现出了对生活新的发现和思索。这样一大批艺术家所取得的成就，既是他们自身长期不懈努力的结果，也得益于政府奖的扶持和鼓励。

第三，通过对优秀电视剧的宣传评介，深入挖掘作品的深刻思想内涵和审美意蕴，引导广大观众鉴赏优秀剧目，引领文艺创作健康有序发展，通过净化人文生态环境，在构建和谐社会过程中发挥积极作用。

作为当代最受大众喜爱、影响力最强的文艺形式，电视剧在弘扬民族精神和时代精神，倡导社会主义核心价值体系，提高人民群众的精神文化素质，营造和谐的社会环境等方面，发挥着举足轻重的作用。而随着时代的变

化，电视观众对电视剧的要求也在不断变化和提高，同时，随着市场经济的发展和社会转型，难免会有一些不健康乃至低俗的东西出现，而如果放任市场选择，就会影响电视剧的发展。

当前文艺方面的一个突出问题，就是文艺批评严重滞后于日新月异的文艺创作实践，而电视剧批评又是当代文艺批评中最为薄弱的环节。电视剧批评数量少、质量低，对于电视剧的现状、发展方向缺乏科学的把握，对于电视剧作品的鉴赏缺乏真知灼见，捧杀、骂杀的现象比比皆是，更有甚者，少数批评家为利益驱使，良莠不分，美丑莫辨，背离了文艺批评的基本准则，严重误导了观众的鉴赏力和判断力。

在这种形势下，发挥"飞天奖"在引导观众对电视剧的认识和鉴赏方面的作用就显得尤其重要。通过"飞天奖"的评选和获奖作品的宣传推广，培养大众健康的审美情趣，提高大众的审美品位，引导大众的文化消费，创造良好的文化生态环境，这样才能为更多精品和优秀艺术家的出现培育土壤，才能建设好中华民族共有的精神家园。

第27届"飞天奖"的评选是今年电视界的一大盛事，也是中国电视剧事业发展的一个新的契机。我们有理由相信，第27届"飞天奖"将会更大地激发电视剧创作者的积极性和创造力，增强他们的文化自省、自信与自觉，推动更多精品力作的出现，引导电视剧创作登上一个新的台阶。

从《闯关东》看近年家族剧的走向

如果要谈 21 世纪以来产生了重要影响的主旋律电视剧，人们肯定会想起《闯关东》。《闯关东》熔史诗性与传奇性于一炉，通过底层百姓为掌握自己命运所进行的艰苦奋斗，形象地展现了一部民族迁徙的历史，既是风情画，又是人物志。作品着眼于人物精神的开掘，通过具有传奇性的故事，表现了主人公顽强的意志，彰显出自强不息的民族精神。但如果说起家族剧，很少有人会想起《闯关东》。殊不知，《闯关东》正是一部地地道道的家族剧，而且是一部对于这种类型发展产生了重要影响的家族剧。

从现有的作品来看，家族剧的主人公多为清末民初的商界巨子、达官贵人，但不是以这样的人为主人公的就算家族剧。家族剧就是以家族命运为线索，以家族价值观为核心的历史剧，其故事基本上围绕着主人公的奋斗经历和家族血脉传承展开。这类作品通常都有一个内容，即主人公努力打造理想的家族模式和整饬家族秩序。再细分一下，家族剧大致有两种类型，一类以人物命运为核心，如《大宅门》《乔家大院》；另一类以情感为核心，如《金粉世家》《梧桐雨》等。《闯关东》属于前者。

构成家族剧的主要元素有三个：第一，通过家族兴衰反映时代变迁。第

二，表现具有传承性的家族核心价值。比如《闯关东》，侠义就是朱开山家族的核心价值。第三，人物命运具有传奇色彩。

从2001年到现在，在短短几年的时间里，出现了不少优秀的家族剧，家族剧成为电视剧的一个重要的亚类型，而且一开始就以比较成熟的姿态出现，不像其他的电视剧那样经历了漫长的摸索过程。最具有代表性的家族剧有三部：《大宅门》《乔家大院》《闯关东》。

《大宅门》是家族剧的开山之作。在这之前有过一些形态类似的电视剧，比如《胡雪岩》《钱王》，但还不能算作真正意义上的家族剧。《大宅门》2001年在中央电视台播出，当天收视率就达到了14%，很快就一路攀升到20%以上，到最后一集，收视率一直保持在20%以上。《大宅门》写的是大家族里面的恩怨情仇、悲欢离合，是一个大家族的兴衰史，透过真实的生活环境和细节，呈现出浓烈的文化氛围。

《乔家大院》描写出了一个胸怀天下的商人奋斗和失败的一生。从时代背景来看，它写的是清咸丰初年到慈禧执政这段充满内忧外患、动荡不安的时期。这部作品最为独特的一点，就是不去写一个商人的成功，而是写一个商人的失败，围绕着贩茶叶、办票号、圈禁三件大事，写了他与商业对手、地方邪恶势力和朝廷之间发生的各种冲突，但这仅仅是一个层面，作品更着力描写的是乔致庸的内心理想与社会现实的冲突。乔家的悲剧性命运是国家命运的一个缩影。

同类题材的作品还可以举出根据成一的小说《白银谷》改编的同名电视剧。晋商典型的节俭、精明、沉稳、谨慎的品格，在乔致庸身上并不明显，他身上突出的是一种冒险精神，一种敢为天下先的勇气。相比之下，《白银谷》里面康笏南老谋深算、深沉内敛、神秘莫测的商人兼封建家长的形象，更为真实地体现了晋商精神的理念和文化内涵。

从《大宅门》到《乔家大院》，再到《闯关东》，其中可以看出一个重要变化，就是家族剧逐渐由纯粹的商业剧向主流价值观靠拢，编导有意识地在作品中融入积极的思想内涵和审美取向，从写家族矛盾转向写家国情怀，

这也显示着中国观众价值观念和审美情趣方面的积极变化。

国外的家族剧基本上都是商业剧，如美国电视剧《豪门恩怨》。中国家族剧起初基本上也简单采取了商业剧的模式。尽管《大宅门》获得了中央电视台的年度收视冠军，但在最重要的两个电视剧奖——"飞天奖"和"金鹰奖"，都是榜上无名，因为它的思想内容是一种非主流的东西。接下来的《金粉世家》《白银谷》也都是这样。到了《乔家大院》，情况开始产生了变化，编导有意识地加进了一些对于国家民族命运的关切。再到《闯关东》，主人公的命运就完全与国家民族的命运融合在一起了，所表达的思想是积极的、主流的，所以很快就获得了2008年的"金鹰奖"。虽然它的叙述结构、它的外在形态采取的还是商业剧的模式，但明显已经不能把它称作商业剧了。

家族剧为什么会受到广泛的欢迎？用一句话来概括，就是成功地运用商业剧的模式讲述商人传奇。核心是一个"商"字。这里面包含了两方面的内容：一个是商人，一个是商业剧。

家族剧在中国电视剧领域能够占据一席之地，主要是社会生活的变化，或者说是改革开放的结果。中国古代人的等级是士农工商，商人被排在最末一等，一直处于被压抑的地位，一般人对商人总是有这样的看法：无商不奸，商战无仁义。应该说，这种看法是有一定根据的，因为商业利润是通过赚取产品在流通过程中的差价而获得的，因此，交易双方最大利益的获得必然以牺牲对方的利益为前提，这在客观上造成了人们对商人人格的普遍怀疑。或许正因为这里有着太多的欺骗和奸诈，诚信被看作商人最大的美德。随着商品经济的发展，商人的社会地位大幅提高，而且作为先富裕起来的那一批人，受到整个社会的青睐。现实生活中的这一变化必然会反映到文艺作品中。但是，以当代商人、企业家作为主人公，在创作上难免受到这样那样的限制，很容易让人对号入座，难以进行大幅度的艺术虚构。比方说有一部写当代企业家的作品，以某个企业家为原型，作品经过多个部门审查，拍出来却遭到严重质疑。而且，现在的企业家也好，商人也好，都还没有真正形

成家族，还缺乏家族文化，或者说核心价值。家族剧的兴盛还有一个很特别的原因，历史剧特别是清宫剧受到限制，电视剧制作者必须寻找新的角度表现历史，来满足群众对于历史题材电视剧的需求，从商业的角度切入历史就是一个很好的选择。

人们想知道历史上的商人到底为什么成功，依靠什么维系一个大家族。这种东西具有传奇性，对于普通人来讲有一种神秘感。更重要的是，好的家族剧都写出了一种理想，倡导当今社会最为缺乏的东西。比如现代社会缺乏诚信，人们就会特别关注历史上那些讲诚信的商人。几乎所有家族剧都在不约而同地写一个东西：诚信。所有家族剧都在弘扬一种"诚信为本"的商业文化。这反映了普通中国人对于富裕阶层应该在当今社会扮演什么样角色的期待。所以，家族剧受到欢迎，第一个原因就是它映照了现实，折射了现代人的精神世界。

家族剧中通常有比较复杂的人物关系、比较强烈的矛盾冲突。商战里的尔虞我诈、钩心斗角很有戏剧性，商战本身也带有一点神秘色彩，情节跌宕起伏、扣人心弦，而且商人的命运总是同国家命运紧密地结合在一起。这种命运感对于观众有着强烈的吸引力。这是家族剧受到关注的第二个原因。

家族剧受到关注的第三个原因，是对商业剧模式的成功运用。这里面有几个套路，最常见的是给主人公设置一个对立面，双方较量，道高一尺、魔高一丈，一方出招，另一方拆招，出招拆招的过程包含了悬念、惊险和智慧。比如《闯关东》，最好看的就是朱开山与对手不断较量的过程，常常是置之死地而后生，在最后关头反败为胜。

另一个套路是在情节设置上渲染一个男人和几个女人或者一个女人和几个男人之间的关系，通过爱恨情仇的情感纠葛制造复杂的人物关系和尖锐的冲突。比如《乔家大院》里乔致庸与青梅竹马的恋人江雪瑛、妻子陆玉菡之间复杂微妙的情感关系。乔致庸对江雪瑛怀着难以割舍的初恋情结和背叛后的愧疚，出于责任感勉强接受陆玉菡，心里对妻子多少也有几分愧疚。他始终生活在这种矛盾的感情中。《大宅门》里面白景琦与黄春、杨九红几个人

的情感关系更为复杂，也更为强烈。

再一个套路是一些角色的位置会随着情节的进展发生变化，走向他的反面。比如《乔家大院》中，孙茂才从乔致庸最初的助手到后来成为他的死对头，而邱东家、刘黑七则从对手转化为朋友。江雪瑛从心中充满爱意与幻想，发展到满腹全是复仇与报复，乃至要置乔致庸于死地的怨毒。

家族剧在写法上比较强调人物的命运感，人物命运通常会大起大落。《大宅门》里白景琦从小顽劣，长大后具有反叛精神，在闯祸后与妻子一道逃亡济南，从此发愤图强，干出了一番事业，其间历经无数波折。这当中必须处理好生活质感与戏剧化手法的关系。没有生活质感，作品就不真实，而没有对故事进行充分的戏剧化，作品就不好看。

举凡成功的家族剧，都有一个共同点，就是把作品的着眼点放在人性的挖掘上。商道即人道，要写好商人，首先要把他当作一个人来写，写出他作为人的东西，作为中国人所特有的东西，以及特定时代环境所赋予他的东西。还以《闯关东》为例，它的成功主要是塑造了朱开山这个形象。他首先是一个人，勤劳、善良、有良心、有血性、有忍耐精神，他还具有人的弱点，比如阻挠传武的婚事。这是第一个层面。并且，他是一个中国人，深受传统文化影响，体现在他的性格核心，就是"仁义"两个字。围绕这两个字，《闯关东》浓墨重彩地写了他的侠肝义胆，对朋友讲义气、知恩图报；对弱者讲仁爱、扶危济困；对冤家对头隐忍和善，通过一次次努力，感化了韩老海、潘五爷，化干戈为玉帛。同时，他还是"闯关东"人的典型。他淘过金，务过农，经过商，不断闯荡、挣扎。"闯关东"人不安于现状，努力改变自己的生存状态，寻求更美好的发展，并且在寻求的过程中不屈不挠，敢于牺牲，求新求变。

中国近代历史上有三次人口大迁徙："下南洋""走西口""闯关东"。从清朝末年到"九一八"事变前，先后有200多万山东人通过海路和旱路迁移到辽阔富饶的东北地区，历尽艰辛、创业谋生。《闯关东》最主要的成就和引起轰动的原因，即在于第一次真实地表现了大迁徙中所蕴含的民族

精神。

 《闯关东》的出现对于中国家族剧的发展具有十分积极的意义。它不仅在题材上拓宽了家族剧的表现领域，使家族剧走出深宅大院，获得了更为广阔的题材空间，而且将深刻的思想内涵与商业剧模式有机地结合起来，为家族剧的未来发展探索出一条新的道路。

走出奢华的迷失

——对电视文艺晚会舞美的忧与思

从20世纪末开始，电视文艺晚会、庆典节目较之以往有了一个显著的变化，这就是舞台美术功能的强化。多媒体技术的广泛应用，特别是LED设备的大量使用，彻底改变了传统的舞美设计方式，不仅带来了舞美观念的更新，而且带来了晚会、庆典节目创作理念的变革。LED的功能不再是简单地展示视频资料，而更加注重其虚拟性、多向性，加上多媒体数字灯的运用，现代舞美设计可以产生超乎想象的视觉冲击力，更好地起到烘托主题、增加色彩、营造氛围、延展时空的作用，从而极大地丰富了观众的想象力，也强化了演出的艺术效果。

实践证明，恰当地运用现代舞美技术和艺术，可以更好地发挥电视文艺晚会、庆典节目讴歌时代、凝聚人心、振奋精神的作用，凸显媒体活动所具有的文化建构能力。比如获得第21届"星光奖"特等奖的作品《爱的奉献——2008宣传文化系统抗震救灾大型募捐活动》，由于成功地运用了LED，将视频影像与活动现场完美地结合在一起，极具震撼力地表现出地震灾区触目惊心的景象和灾区人民在政府领导下重建家园的坚强意志，用最朴素的方式传达了最深厚的情感，用最坚毅的力量创造了爱的奇迹，让国人从13亿颗心共

同的跳荡中得到精神的升华，让世界重新认识了中国和中国精神。比如第27届"飞天奖"颁奖典礼"中国画面"，近乎完美的舞美设计与水立方晶莹亮丽的实景相辉映，在光影迷离和如梦似幻的情境中，展现出近两年电视剧所走过的辉煌足迹。再比如2010年中央电视台春节晚会，其中全方位的LED多媒体设计十分值得称道，舞台背景和两侧的LED都能播放影像，可以产生类似3D的舞台效果，令人耳目一新。这些成功的范例，都说明了成功的舞台美术之于晚会、庆典节目的重要性。

然而，近年来的一些电视文艺晚会和庆典节目中却出现了这样一种倾向：舞美设计严重脱离作品内容，不顾作品的完整性和统一性，一味追求制造宏伟的气势和震撼的效果，投入舞美的费用动辄几百万、几千万，极尽奢靡之能事。舞美越来越成为一种自主性元素，内容反而退居次要地位。更令人担心的是，这种倾向正在渐渐成为一种流行的趋势，在商业利润和政治投机双重目的驱使下，一些创作者热衷于制造荧屏奇观，不惜浪掷人民群众辛勤创造的巨大财富，用以营造瞬间的辉煌幻象，从而将电视文艺晚会和庆典节目变成一种纯粹的视觉游戏，用矫情冒充激情，用豪华掩饰平庸，用视觉刺激代替审美快感，在与国际接轨的名义下，贩卖娱乐至上的垃圾，在景象万千和流光溢彩的背后，透露出内容的苍白与贫乏。于是乎，在一次次惊天动地的震撼效果中，作品本身的艺术价值被模糊，艺术家文化建设的使命被消解。

电视文艺晚会当然可以追求富丽堂皇、气势宏伟的艺术风格，这应该说也是一种审美境界。清水芙蓉是美，错彩镂金也是美，两者并无高下之别。但是问题在于，任何审美境界的追求都必须服从作品内容的需要，统一于作品的主题思想。形式与内容是相互依存、相辅相成的。舞美只是一种辅助性的手段，如果过度依赖舞美效果，势必会冲淡乃至淹没作品的内容。偏离作品内容的舞美设计非但不能提供艺术精灵翱翔的空间，反而会桎梏艺术家想象力的翅膀。追求奢华、刺激是媚俗的表现，既不符合国情，也有悖于民族传统。

重视感官刺激，忽视审美愉悦，这是商品经济大潮中文艺所面临的一个普遍性问题，只不过在电视文艺晚会和庆典节目中表现得更为突出罢了。可能一些编导的初衷不过是为了弥补原创性节目的缺乏，转而在舞美创作上求新求变，结果却陷入新的误区，将晚会和庆典变成现代电子技术和舞美设计理念的展示。究其原因，就是创作者对生活的感受力和艺术创造力无法适应当代观众的日益丰富的审美需求。

感官刺激本身就是一种局限。它在带来局部审美快感的同时，也会遮蔽艺术品的魅力。譬如麻辣的食物吃多了，人的味蕾就会受到伤害，经常感受超强度的视听冲击，会让观众的审美感受变得疲惫而麻木。刚开始的时候，某些奇巧的设计可能会让观众觉得新鲜，但久而久之，这些手法就会变得机械、单调，当审美兴奋蜕化为审美疲劳时，就只有进一步强化刺激，进而将视听冲击演变为对观众的精神折磨。

电视文艺晚会是一种高度综合的艺术，是多种艺术元素结晶而成的整体，其中的任何一种元素如果被肆意夸大，势必造成作品内在结构的失衡，也就会破坏艺术整体的和谐，扭曲观众的审美趣味，最终将中国的电视文艺引入歧途。

当代舞美技术的进步为电视文艺晚会和庆典节目的跨越式发展提供了巨大的可能性。技术的进步往往会引发艺术内容的创新，但归根结底，艺术家的文化自觉和美学追求才是创新的原动力。观众真正需要的是从生活中采撷的鲜花，没有生命力的纸花，无论颜色涂抹得多么鲜艳，终究也还是纸花。

一部作品艺术魅力的大小、生命力的长短，并不取决于感官刺激的强度，而取决于它所具有的美学品格和文化底蕴。正确的美学观和良好的审美趣味，最终应该诉诸观众的心灵，而不是感官，要使人的感情得到升华，心灵得到净化。华丽的色彩、炫目的声光技巧、刻意营造的氛围并不能成为想象力和创造性的同义语。每一位电视文艺工作者都应该少一点急功近利，多一点脚踏实地；少一点华而不实，多一点朴素真挚。真正表现出生活的丰富多彩，而不是生活的浮光掠影，这样，电视文艺才能获得健康、持久的发展。

建立科学的电视节目评价体系

不久前,《人民日报》罕见地接连发表文章,揭露某些卫视利用收视率造假争夺市场的现象。消息一出,社会舆论为之哗然,使得原本就不断遭到质疑的收视率调查再次出现信任危机。由于现阶段我国收视率调查过程中缺乏来自第三方的监督,某些卫视投入大量资金,人为操控收视率调查的样本户,从而抬高本台节目的收视率,这一行为的后果,是严重地影响了主流媒体的公信力。

中国的收视率调查始于20世纪80年代,在20世纪90年代中后期步入快速发展阶段。随着电视媒介的市场化和电视台、电视频道数量的激增,中国的收视率调查才渐渐获得媒体和公众的重视。收视率在节目编排、广告投放决策以及电视节目评估中的作用得到业内人士的普遍认可,对收视率的重视也就成为电视产业市场化的重要标志。

作为观众收视行为和偏好的直观反映,收视率有其科学性和合理性,然而,像任何统计数字一样,收视率本身存在一定范围的偏差,收视率调查采取的方法也有其自身的局限性。另外,影响收视率高低的有许多节目质量之外的因素,而收视样本的污染更会导致收视率的扭曲。这本是一个众所周知

的事实，但在实际应用过程中，却有一些电视媒体简单地将收视率高低与节目质量好坏等同起来，甚至将收视率的高低当成判断节目好坏的唯一标准。

根据国家广电总局网站公布的统计数字，2009年，中国电视业的总收入为1 853亿元，其中广告收入达782亿元，占比超过42%。在各家电视台经济效益严重依赖广告的条件下，随着电视收视市场竞争的日趋激烈，就出现了片面追求收视率的不正常现象，将收视率的作用畸形放大，而忽视节目的思想内涵和艺术质量，忽视媒体的社会效益与社会责任，继而造成了大量低俗、恶俗节目的出现以及各家电视台之间的无序竞争。

2009年，中国境内各家电视机构全年共制作电视节目265万小时，播出节目15 873万小时，电视综合人口覆盖率达97.23%，在数量上居世界首位。然而，与此极不相称的是，中国电视节目的整体实力较弱，缺乏国际竞争力，缺乏引领世界文化艺术潮流的标志性作品。其中一个重要原因，就是电视节目的生产和传播缺乏一个科学的参照系统。现有的以收视率为核心的评价系统非但无法满足电视事业发展的需要，甚至成为电视节目创新和发展的瓶颈。因而，建立科学的电视节目评价体系是中国电视媒体可持续发展战略的需要，也是提升中国电视整体实力的需要。

从国外的情况来看，目前西方的电视台由商业电视和公共电视两大类别组成，因而相应地存在着商业电视节目评估和公共电视节目评估两大体系。商业电视以追求收视率和市场占有率为目的，旨在追求市场收益的最大化，所有的评估都以市场表现为最终目标；而公共电视以社会使命为基础，重视收视率与满意度的结合，将市场价值放在较为次要的地位，两者有着明显的差异。

我国的电视台介于商业电视与公共电视之间，因此面临的情况更为复杂。对于很多电视台来说，商业利益与社会责任的矛盾长期存在，而两者之间关系的失衡，就导致了一些电视媒体唯收视率马首是瞻的现象。

一段时间以来，政府职能部门、电视媒体和研究机构都认识到了以收视率作为节目评价唯一标准的偏差，倡导建立科学的电视节目评价体系。目

前，包括中央电视台、上海广播电视台、湖南电视台等都建立了自己独特的评价体系，除收视率外，将观众满意度、专家评估和社会效益评估等指标纳入节目评价体系。但是，就目前各家电视台公布的情况来看，现行的这些评价系统有着较大的局限性。一方面，大量主观指标的引入，导致定量分析与定性描述常常出现互相矛盾、难以统一的情况，不同类型各项指标权重的确定带有较强的主观色彩，并且在实际操作中容易受到评价者个人价值判断的影响，也就显得不够科学准确。另一方面，这些评价体系都是为各个电视台自身绩效考核的需要、根据各自情况设计的，目的在于为电视台领导者的决策提供参考，不具备向全社会推广的基础。因而，建立一个全社会普遍适用的科学的电视节目评价体系，已经成为一个十分迫切的课题。

科学的电视节目评价体系必须以科学的方法论为基础，运用科学的手段进行分析，具有客观性、可重复性、可验证性，而不能以主观想象、推测为基础。比如，有人呼吁，将专家测评纳入收视率调查系统，但这样一来，就会带来一个问题：专家的测评应该占多大权重？如何与观众抽样调查的数据相统一？专家认可而观众并不认可的节目大量存在，对于两者相互矛盾的情况，应该如何处理？实际上，对于收视率调查来说，普通观众和专家具有同等的地位，在统计学意义上，精英人群的意见并不比普通观众更有价值，那种想要把精英人群凌驾于广大观众之上的想法，本身就与科学精神背道而驰。科学的一个原则就是不能以权威的话作为证据。节目评价体系中当然不能排斥专家的意见，但反过来，也不能以专家的意见代替科学论证，专家的经验和判断必须经过实践的检验，加权主观评议指标的滥用会造成评价系统缺乏科学性。科学不是万能的，科学方法也不是完美的，但违背科学原则会导致严重的错误，产生更坏的结果。

科学的评价体系必须建立合理的系统内部结构。这一结构应该是动态的、多层次的，涵盖从节目创意到观众接受的整个过程，其间各种因素相互交错，不一定是非此即彼，而可能是亦此亦彼。我们尝试将系统内部分为节目质量（内容、形式以及节目的生命周期）和市场价值两个层次，其中市场

价值又可以分为收视率和满意度两个子系统。准确地评价一个节目需要多方面的考虑，而且特别要将那些容易造成收视率和满意度差异的因素考虑进来。不过，随着数字电视的大范围推广和机顶盒的广泛应用，收视率调查的科学性和准确性都有望得到提高。

不同子系统评价指标的关系如图所示：

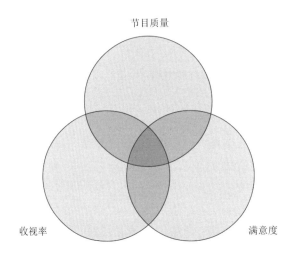

其中，重合部分显示三个子系统的内在关系（关联度）。不同子系统可以相互补充，但不能互相矛盾。建立不同子系统之间关联度的分析，是这一系统的重要内容。

科学的电视节目评价体系应该具有同一性，可以用一个简单的数学模型进行综合分析，能够同时处理确定性和不确定性，对节目进行客观全面的评价，从而实现有效的分析、预测、决策和控制。电视节目评价体系理所当然地应该包含事实陈述（客观）和价值判断（主观）两个方面的内容，但无论哪一方面，评价指标都应该是可以量化的。比如，收视率和满意度可以用统计方法得出，只能根据随机原则来抽选样本，而不能根据主观设计选取特定对象作为样本。这一点毋庸置疑，也无可置疑。主观指标的引入可以增强评价的灵活性和全面性，但不能简单地将主观指标与客观指标混同起来，权重的规定要有科学数据做支持，评估的全部标准都应该是指数化的，每个指标都应该具有统计学意义上的准确性。对应于三个不同的子系统，可以依据不

同的参数和变量形成节目质量指数、收视指数和欣赏指数三个指标，从而将定量的分析与定性的分析结合起来。

科学的电视节目评价体系应该具有可操作性。这一系统应有一套完善的机制，可以从概率意义上控制和修正误差，可以避免随机因素的干扰。比如对于节目质量的判断，专家的评价可以占有较大的权重，但在指标设计上应避免随意性，专家的范围怎样界定和选取，专家是否关注特定节目，某位专家的个人倾向等，都可能会对评价结果产生影响。

电视节目的生产和传播是一个复杂现象，在学术研究上也呈现出多学科交叉的特征。科学的电视节目评价体系的建立不是一朝一夕的事，而应当从大量的统计和分析入手，避免急功近利和急于求成，经过不断的检验和修正，在实践中逐步完善。我们也应当看到，作为一项制度创新，一个电视节目评价体系的理论价值和实践意义并不取决于它本身设计得如何完美，而取决于它是否能够推动中国电视节目整体的创新和发展。

2009—2010年电视剧创作概观

根据国家广电总局官方网站提供的统计数字,2009年全国生产完成并获得"国产电视剧发行许可证"的剧目共计402部12 910集,其中现实题材剧目共计247部7 538集,分别占总剧目的61.44%、58.39%;历史题材剧目共计143部4 998集,分别占总剧目的35.57%、38.71%;重大革命历史题材剧目共计12部374集,分别占总剧目的2.99%、2.90%。2010年全国生产完成并获得"国产电视剧发行许可证"的剧目共计436部14 685集,其中现实题材剧目共计271部8 457集,分别占总剧目的62.16%、57.59%;历史题材剧目共计158部5 983集,分别占总剧目的36.24%、40.74%;重大革命历史题材共计7部245集,分别占总剧目的1.61%、1.67%。

从上面的数字可以看出,2009—2010年电视剧创作呈现出数量相对稳定、题材比例趋于合理、各类题材均衡发展的态势,其中现实题材电视剧明显占据突出的位置。这一方面显示出贴近生活、贴近群众、贴近时代正逐渐成为广大电视剧工作者的文化自觉,另一方面也显示出电视剧市场机制的不断完善和逐步成熟。

2009—2010年的电视剧创作适逢中华人民共和国成立60周年、中国共

产党成立90周年和辛亥革命100周年这样一个特殊的时间节点，并且这两年电视剧创作也正处在我国社会经济迅速发展，国际地位不断提高、影响力不断增强的时代环境中，这既为电视剧创作提供了巨大的历史机遇，也为电视剧创作提供了一个独特的创作语境，激发起广大电视艺术家巨大的创作热情和强烈的使命感，从而使2009—2010年的电视剧呈现出多姿多彩、风光无限的瑰丽景象。

其一，现实题材成为近两年电视荧屏上当之无愧的主力军，出现了一系列具有鲜明时代色彩的人物形象，展示了不同类型人物丰富而复杂的内心世界，通过人生遭遇的悲欢离合揭示生活的底蕴，在人物的命运与社会发展的描绘中，透露出对人生、社会的深沉思考。其中最为引人注目的是《毛岸英》《五星红旗迎风飘扬》《钢铁年代》等一批表现共和国初创时期保卫者、建设者的作品，这些作品无论是在揭示社会矛盾的深度、广度上，还是在对人物命运、个性的把握上，都体现了生活真实和艺术真实的高度统一。同样产生了重要影响的，还有《兵峰》《我是特种兵》《一路格桑花》《远山的红叶》《今生欠你一个拥抱》这样一批表现改革开放和现代化建设中奉献者的故事，倾力描写主人公崇高的精神世界。表现普通人生活的《媳妇的美好时代》《我的青春谁做主》《我们的八十年代》《家常菜》《老大的幸福》《幸福来敲门》《老马家的幸福往事》《命运》《女人当官》《春暖南粤》《野鸭子》《大学生士兵的故事》也受到广大观众的欢迎。这些作品不是直接描写改革开放的历史进程，而是描写普通人的平凡人生，将个体坎坷的情感、生命体验融入时代、社会的变革发展之中，通过错综复杂的人物关系、情感纠葛，真实地反映了改革开放和社会主义建设中的一些深层次问题。此外，还有一些作品直面现实生活中的矛盾，比如《医者仁心》《金色农家》。前者敏锐地捕捉到了医患关系这样一个公众普遍关心的话题，后者针对农村现代化进程中出现的问题，提出重构人与自然的和谐关系这样一个具有普遍意义的命题。其共同的特征是通过强调包容与和谐，描写时代进步给人民精神世界带来的影响，并在其中寄寓了创作者对美好人生、情感、理想的追求。

概言之，近两年的现实题材电视剧将镜头对准不同阶层、不同群体、不同地域、各具特征的人物，人生百态与时代氛围相交融，个人情感与当前社会思潮、价值取向相契合，在丰富的社会生活背景上凸显了当代人的人生观、价值观，赋予普通人的人生境遇和精神境界以具有时代特征的思想内涵，从而引发了观众的深入思考。

其二，重大革命历史题材数量有所下降，但对于历史资源的挖掘更加审慎、成熟，涌现出了一些具有良好社会效益的优秀作品，如《解放》《解放大西南》《保卫延安》等。这些作品聚焦于革命领袖的高尚情怀与人格魅力，透视中国人民解放事业取得胜利的历史必然性，将宏大叙事提升到史诗创造的艺术高度，在思想、艺术上都进行了一些新的探索。《解放》以气势磅礴的风格、饱满的情感，全景式地表现了波澜壮阔的解放战争，艺术地解读了人民解放军最终取得胜利的深层次原因，具有重要的认识价值。《解放大西南》以重大历史事件为主要内容，浓墨重彩地展现了解放战争后期国共双方在军事、政治、经济等方面的殊死较量，既忠于史实，又超越史实。改编自杜鹏程同名小说的电视剧《保卫延安》比较好地将文学的思维方式转化为电视剧的思维方式，真实地还原了现代革命史上一段惊心动魄的历程，将普通人的日常生活与领袖人物的宏大叙事有机结合起来，在重大历史事件中有机地融入情感元素和戏剧性元素。

其三，历史题材创作呈现健康发展的态势，创作者不再热衷于帝王将相和宫廷斗争，转而追求更加开阔的视野，更加多样化的题材、风格和样式，其中尤其值得称道的是，现代历史题材电视剧的数量和质量都取得了长足的进步。创作者自觉追求历史真实与艺术真实的融合，在深入揭示历史发展规律方面做出了新的尝试，比如《沂蒙》《人间正道是沧桑》《大秦帝国之裂变》《永不消逝的电波》《黎明之前》《红色摇篮》《嘎达梅林》《茶馆》《滇西1944》《黎明前的暗战》《中国远征军》《新安家族》《天地民心》《少林寺传奇》三部曲。这些作品自觉地按照正确的美学观和历史观进行创作，努力把握历史价值和当代精神之间的平衡，同时，从历史的角度审视人的属性，

以现代人的眼光观照特定时代的历史事件和历史人物，充溢着强烈的反思精神。《人间正道是沧桑》将镜头聚焦于剧中人的情感世界和生命感受，以人物命运诠释历史进程，生动再现了中国共产党人顺应历史潮流，肩负时代使命，推翻旧世界、建立新中国的历史必然性。

2009—2010年的电视剧创作始终坚持大胆创新，在尊重艺术规律的基础上，努力在艺术质量上有所超越，在内容、形式、手法上有新的突破。其主要成就体现在下述几个方面：

第一，主旋律作品的观赏性大大提高。主旋律电视剧积极顺应市场变化，在人物塑造和风格形塑上不断创新，更加强调艺术性和观赏性，其中既有大场面、大制作的史诗性作品，如《解放》，也有聚焦于主人公人格魅力和高尚情怀的传记体作品，如《毛岸英》《五星红旗迎风飘扬》。这些作品还原了历史人物在重大历史抉择面前所体现出的胸怀与情操，赋予人物形象独特的人格魅力。

第二，打破了类型模式化的限制。最具有代表性的是青春偶像剧。这两年的青春偶像剧延续了青春色彩与励志内涵相结合的叙事模式，但将表现范围延伸向更为广阔的社会生活，将偶像剧的类型元素与当代主流价值观相结合，写出了我们这个时代青春独具的光彩。《我的青春谁做主》是其中的佼佼者。它以富于时代感的形式，在理想与现实的冲突中，真实地揭示了当代中国青年的精神面貌和生存状态。

第三，叙事策略求新求变。比如《人间正道是沧桑》以家族叙事和亲情叙事的形式来表现丰富而深厚的历史内容以及复杂多变的社会关系，用生动的情感描绘来刻画人物性格，将个人命运与民族解放斗争结合在一起，将悲欢离合的个人情感与矢志不渝、顽强执着的信仰追求交织在一起，为革命历史题材创作注入新的元素，实现了新的突破。

2009—2010年，国产电视剧在取得多方面成就的同时，也还存在着一些问题。比如，少儿题材、农村题材电视剧不仅数量有限，而且艺术水准也有待提高。根据国家广电总局官方网站提供的统计数字，2009年获得发行

许可证的当代青少年题材电视剧共 19 部 498 集，分别占全年的 4.73% 和 3.86%；当代农村题材 28 部 622 集，分别占全年的 6.96% 和 4.82%。2010 年获得发行许可证的当代青少年题材电视剧共 12 部 407 集，分别占全年的 2.75% 和 2.77%；当代农村题材电视剧共 31 部 784 集，分别占全年的 7.11% 和 5.34%。这与中国 4 亿少年儿童、10 亿农民巨大的精神文化需求相距甚远。我们热切呼唤广大电视剧工作者深入青少年和农民丰富多彩的生活中，深入了解他们的精神需求，寻找创作灵感，创作出既富有时代气息，又受到他们欢迎的优秀作品。这是电视剧工作者义不容辞的责任。

在观众欣赏口味多元化的今天，如何进一步拓宽电视剧艺术的发展道路，是广大艺术家必须思考的问题。2009—2010 年的优秀电视剧通过人物命运和人物关系的发展变化，深刻地反映了时代的变迁，有力地弘扬了中华民族的传统道德，展现出人间真善美的永恒性与感染力，给人以多方面的思想启迪。这些作品也昭示出艺术家只有对于生活和艺术有自己的独到理解，才能真正创作出具有感染力、感召力的作品；电视剧只有通过广大艺术家的创新，才能保持其长久的生命力。在这一点上，2009—2010 年的优秀作品为中国电视剧的可持续发展提供了一份值得珍视的经验。

追求差异是创新的动力

——以第 22 届电视文艺"星光奖"为例

第 22 届电视文艺"星光奖"一共收到参评节目 916 个、1 810 小时,其中分为 13 个大类。这个分类有不够严谨和科学之处,是为了便于操作而划分的。这 13 个大类分别是:综艺、歌舞、音乐、曲艺、文艺专题(含专题晚会、访谈、艺术片)、纪录片、文学、公益广告、文艺评论、少儿节目、动画、科普、栏目,从这些节目中大体可以看出近两年电视文艺发展的趋势和存在的问题,也能给创作带来一点启发。

从参评节目整体水平来看,综艺、歌舞、少儿、科普节目总体水平与上一届持平,但明显可以看出上升动力不足,音乐、戏曲、文学、文艺专题节目总体水准有所下降,纪录片水平呈现上升趋势,但缺乏表现突出的优秀作品,动画节目水平保持稳定,但原创性明显不足。栏目更加趋于多样化、娱乐化,注意满足观众不同的口味、需求,对于节目的文化内涵更加重视。在节目的呈现形态上,本届"星光奖"获奖的普遍特点是注重与网络、自媒体融合,强化视觉呈现上的表现力,在拓展电视文艺的创意与表现空间方面,进行了可贵的探索。社会上普遍存在的电视节目过度娱乐化现象在"星光奖"参评节目中并不明显,虽然个别节目有低俗倾向,但从整体上看,参评节目

仍然保持了比较高的品位。

各家电视台的艺术水平、制作水准明显处于不同的层次。就文艺节目而言，央视、北京、上海可以算作第一梯队，节目制作的整体水平高，规模比较大，专业化程度高，连画质都比其他台清晰。央视主要是大题材、大场面，充分利用自己对话语权的高度掌控能力，聚集各个方面的顶尖人才，在舞美方面可以说是首屈一指，但总体上看有点四平八稳，节目常常显得缺乏创意，没有让人眼前一亮的感觉。上海的节目比较有特色，一方面走的是国际化路线，比如《欢乐世博年——世博会倒计时三十天外滩国际音乐盛典》《欢乐世博年——2010群星春晚大联欢》，另一方面走的是文化事件化的路线，比如《黄河大合唱诞生70周年大型晚会》。北京走的是国际化和平民化两结合的道路，国际化的如《北京电视台环球春晚》，平民化的如《月上紫禁城——网络中秋晚会》《2010年北京最美的乡村主题晚会》。河南、广东、深圳、内蒙古、湖北大致属于第二梯队，整体水平尚可。第三梯队包括河北、山东、江苏、湖南等，制作上比较粗糙，想法和手法都比较陈旧。湖南、江苏、浙江、安徽等在全国拥有优质资源的电视台，在大型综艺、歌舞及戏曲节目的制作上却不如人意，不仅数量少，而且质量差，其影响力远远逊色于选秀、竞技、婚恋等娱乐类节目。相反，内蒙古的文艺节目一直保持在较高的水准，对民族特色的强化成为它的一大优势。

以综艺晚会为例，从风格来看，明显形成了南北两派。北方电视台的综艺晚会常常不惜重金请大牌明星出场，如央视、北京台的晚会，常常是高成本、大制作，搞一些非常震撼的东西，单个节目的水准相对较高；南方的电视台比较有代表性的是广东、湖南、浙江，走的是低成本路线，晚会越来越向娱乐节目靠拢，注重包装、推出主持人，主持人明星化的趋势比较明显，整个晚会热热闹闹，但没有几个耐看的节目。不少大型节目中，主持人数量过多（6～8人），没有承担任何功能的主持人语言冗长拖沓，举止随意懈怠，有的主持人东拉西扯，只是为了填满节目时间。上海的晚会走的是中间路线，但更靠近北方电视台的风格。本届参评节目一个最突出的问题是电视

文艺节目的原创性缺乏，尤其是文艺栏目。这两年各电视台几乎没有推出新的栏目，看来看去就是几副老面孔，模式缺乏新意，主持人也是那么几个。

戏曲晚会和戏曲节目方面，整体水准有所下降，原先比较好的节目，比如央视每年一度的新年京剧晚会、春节戏曲晚会，节目质量都有所下降，搞了一些似是而非的创新，反而遮蔽了戏曲艺术本身的魅力，有些节目如《京津沪京剧流派对口交流演唱会》单个节目比较出色，但在电视手段的运用方面有着明显的不足。比较而言，河南的戏曲类晚会、节目仍然保持了与前些年同等的水准，而且在某些方面做出了新的尝试，可以说是难能而可贵。

纪录片和文艺专题方面，就全国总体而言，节目的数量有了大幅增加，但节目质量却未见提升，缺乏具有竞争力的节目。纪录片热衷于大题材、大制作，而忽视了对生活本身的发现和剪裁，艺术上流于一般化，对国外纪录片的借鉴常常是生吞活剥，而不是真正的消化吸收。比较好的是几部历史人物纪录片，如央视的《梁思成林徽因》、广东的《母亲在路上——王光美的故事》等。

对于年轻的编导来说，不是所有人都有机会搞"春晚"那样大制作的节目。而且就"星光奖"的评选来讲，能否得奖不取决于制作的规模，也不取决于收视率高低，常常是一些构思精巧、立意新颖的小节目得奖。每届"星光奖"都会有年轻的编导斩获奖项，他们的成功经验可以提供一些有益的借鉴。究竟他们靠什么在众多节目中脱颖而出？

第一，靠创意取胜。有一些电视台报送评奖专门挑选那些主题宏大、题材重大的作品，但是不是这样的作品在评奖中就占有优势？显然不是。因为报送全国性评奖的，这样的作品太多了，而且这类题材明显是央视的强项，比如《复兴之路》那样的作品，与这样的作品相比较，很多地方台认为主题宏大、题材重大的作品就不那么宏大和重大了，但评奖时是把所有作品放在同一标准下衡量的。所以，有没有自己独到的立意就显得非常重要了。

第二，靠特色取胜。几乎各个电视台每年都会报送"春晚"，但获奖者寥寥无几，究其原因，大量"春晚"都是为了完成任务、毫无特色，相反，

新疆电视台的"春晚"却每每能够靠鲜明的民族特色胜出。同样还有内蒙古电视台的《蔚蓝的故乡》，经常榜上有名，本届报送的《第六届草原文化节闭幕式暨颁奖晚会》也很有特色。晚会开始时艺术家走红地毯，本来这是一个一般化、程序化的东西，但这台晚会的导演别出心裁，以蒙古族歌手演唱长调开始，在长调悠扬的乐曲声中，艺术家们缓缓走上红地毯，开场就很吸引人。相反，大量的娱乐节目，尤其是一些北方电视台的娱乐节目，毫无特色可言，模仿湖南卫视的节目，又等而下之，自然就很容易被淘汰。

第三，靠文化取胜。增强节目的文化内涵，也是在评奖中的一个容易加分的地方，比如宁波电视台有个栏目《江南话语》，在"星光奖"的名单上经常出现，靠的就是它的文化含量，类似的还有上海文广的《可凡倾听》《文化主题之夜》。

艺术创新就是将新的观念和方法引入文学艺术作品的创作过程中，实现其潜在的社会价值的过程。创新包含了两个层次的东西：第一，是不是提供了新的东西；第二，是不是产生了价值。

创新要从核心理念入手。创新理念的内核越简单越好。核心理念的形成有发散与聚合两种过程。发散的过程像阳光，有一个中心，向四周辐射；聚合的过程像琥珀的形成，有一个中心，其他各种东西不断向中心聚集，最后形成一个新的东西。

创新的方法，最具有操作性的有两个：一个是融合，一个是移植。融合是指将两种或多种不同的艺术形式合成一体而形成新的类型，或者把某类事物共同的、最有代表性的特征集中在某一具体事物上，从而形成新的形象。移植是将一个领域中的形式移到另一个领域中去，从而产生新的形式，如张艺谋的"印象"系列，借助现代科技手段，把已有的作品移到实景中去，打破了传统，创造出亦虚亦实、亦梦亦幻的美妙世界，给观众带来前所未有的审美体验。

电视节目需要创新，要创造出既符合本民族欣赏习惯又能为其他民族接受的节目形态。一个老和尚问小和尚："如果往前走是死，往后退是亡，你

往哪里走？"小和尚回答说："我往旁边走。"前人创造了一个个艺术高峰，很难超越，有些甚至是无法超越的，我们根本无法达到他们所能达到的高度。那么，我们能做什么？小和尚回答得很好，往旁边走，我们可以做得和他们不一样。

追求差异才能有所创新。

抗日剧要记忆更要反思

探讨抗日剧,一定不能脱离当前的创作语境;评价一部作品,也同样不能脱离它的创作语境,正如福柯所说的那样,"重要的不是故事讲述的时代,而是讲述故事的时代"。实际上,不是艺术家个人,而是讲述故事的时代决定了艺术作品会讲什么、怎么讲。

当下的创作语境实际上包含了三个方面的因素:

第一个是时代性。我们生活的社会环境比以往任何时候都更加开放、更加复杂,可以说是一个众声喧哗的时代,没有一种声音能压倒所有声音,没有一种价值观能取代所有的价值观。这是好事,是社会进步的表现,如果只有一种声音,创作就是僵死的、呆滞的。抗日剧这些年确实有了一些进步,比如以前只讲共产党抗日,国民党只是消极抗战、积极反共,现在可以写正面战场了,这是进步,但也不能走到另一个极端,只讲国民党主导的正面战场,不讲共产党领导的游击战,那同样是历史虚无主义。

第二个是历史性。历史性离不开两个东西:一个是民族文化传统,一个是艺术题材、类型的历史延续性。现在写抗战,肯定不能脱离民族性、民族风格,但还有一个因素常常被忽视,就是以往作品对当下的影响,我们会

不自觉地按照以前的、被大家认可的模式来讲故事,或者讲大家更爱听的故事,这就是文化的力量。还有,我们是在特定历史条件下进行创作的,所以,抗日剧就经常面临着一个如何把政治任务转化成为艺术创作的问题,同时还有一个更重要的问题,就是如何看待我们生活的世界。

第三个是全球性。"地球村"正在形成,世界各部分的相互依存、相互联系更加紧密。我们不可能再像老祖宗那样,认为自己生活在世界的中心,世界上发生的很多看似毫不相关的事情,彼此之间常常有着深层的联系,艺术创作,即便是在完全封闭的社会条件下,与世界艺术的潮流也会发生微妙的共振。描写抗日战争的作品,要注意如何将中国人民的民族解放战争纳入世界反法西斯战争的整体格局中,更加深刻地理解和表现人性和人道主义,使故事更加契合其他国家观众的观赏心理和文化认同。一方面要突出民族特色,强调中国气派、中国风格,另一方面要挖掘其中的普遍价值,寻找具有普遍性、能为其他国家观众接受的表现形式和表达符号。

对于一部严肃的抗日剧来说,历史的质感非常重要,常常是一个很小的细节,就会破坏历史真实的氛围。除了细节之外,历史氛围的营造也非常重要。抗日战争的每一场战役都是非常残酷、惨烈的。现在的抗日剧,对于战争的残酷性和艰苦性普遍表现得不够充分。历史上"百团大战"中著名的关家垴战役,彭德怀和刘、邓亲自指挥129师十个团的兵力,以伤亡2 000余人的代价,无法歼灭日军一个500人的大队,很多连队人数只剩下不足三分之一。著名的平型关大捷,我们打了一场计划周密的伏击战,虽然最后取得了胜利,但伤亡一点也不比日军少。林彪在胜利之后说,给他印象最深的是日军士兵的誓死顽抗,原来还想多抓些俘虏,拉到太原街上示众,结果一个也没抓到。可是,抗战剧里打鬼子打得太容易了,电视剧中我们付出的代价和真实历史上付出的代价不成比例。消灭鬼子不容易,更不可能快快乐乐打鬼子,如果那样的话,抗日战争就谈不上浴血奋战、艰苦卓绝。那样打鬼子的方式以前有没有?有的,《地雷战》《地道战》《平原游击队》都是那么打鬼子,但那些作品是特定时代的产物,今天到了21世纪,我们对抗日战争

的了解，已经远远超出那个水平，在艺术表现上也应该有所进步。

另一个重要的问题，是用什么样的历史观来指导创作。历史观的核心问题，就是怎样评价历史上的人和事。到目前为止，电视剧中对抗日战争的表现，基本上停留在爱国主义的宣传上。我们不是不需要爱国主义宣传，恰恰相反，爱国主义的宣传还应该进一步强化。但同时，我们对历史的认识也应该深化。到目前为止，我们关于抗日战争的文学艺术作品，还没有达到20世纪苏联文艺作品表现卫国战争的水平。20世纪50年代，苏联有《雁南飞》《一个人的遭遇》，60年代有《普通的法西斯》，70年代有《这里黎明静悄悄》，80年代有《岸》《选择》，我们至今都还没有超越这些作品。怎样从人性、民族性、从人类历史的角度去看那场战争，不仅需要记忆，而且需要反思，不仅要有让人热血沸腾的爱国主义，还要有让人冷静思考的爱国主义。"七七事变"中，日军用了8 400人，而华北地区宋哲元的29军超过10万人；整个抗日战争中投敌的伪军有210万人，还有梅思平这样的学生运动先锋最终沦为汉奸。这些都值得我们反思。深入地探究历史，勇敢地、真诚地面对历史，做到这一点，抗日剧才能有所进步。

大数据背景下的电视艺术批评

长期以来,电视艺术批评一直是一个饱受诟病的领域。相对于其他门类而言,电视艺术批评理论的基础十分薄弱,缺乏总体上的科学框架,其规则和边界都不甚清晰,所依据的各种理论互相矛盾,得出的结论往往模糊不清、似是而非,这就使得它的科学性大打折扣。比如,对于电视剧题材、类型的划分,多年来众说纷纭、莫衷一是,至今仍然缺乏科学的分类和界定,甚至没有一个统一的分类标准,所有分类都是工具主义的,具有很大的随意性。

现有的电视艺术研究普遍缺乏数据的支持,一些结论建立在猜测的基础上。比如社会上有一个流行的看法,认为目前各类机构制作的电视剧中,只有一半能够在电视台播出,这个看法就来自一种模糊的猜测,是将电视剧的立项数量与播出数量进行简单对比而得出的。其实,已经立项的电视剧中有相当一部分由于这样那样的原因而没有投拍,而已经摄制完成的作品由于种种原因,在播出时间上会有所延迟。只有将全部立项作品数量、投拍作品数量、获得发行许可证作品的数量与播出作品数量进行追踪研究分析,才能得出正确的结论。但遗憾的是,从来没有人进行这样的研究,大家都习惯于人

云亦云。

显而易见的是，最近三十年来，电视艺术创作取得了突飞猛进的发展，出现了很多新的现象、新的问题，但当下的电视艺术批评既没有对这些现象和问题做出令人信服的解释，又没有准确描述出这个艺术门类的发展趋势，更不用说对它的未来提出具有前瞻性的预测。与丰富多彩的创作相比，电视艺术批评显得单调沉闷，充斥着陈旧的观念和贫乏的术语，多半流于直观的感受、空洞的言说，甚或对作品的曲解。

整个社会的精神缺失、价值失衡、行为失范，在电视艺术批评领域也有着明显的体现。电视艺术批评广泛存在着贵族化和庸俗化两种倾向：或眼光狭隘，面目可憎，居高临下地摆出一副教训人的架势；或热衷于跟风炒作，片面追求轰动效应。一些批评家只顾个人利益不顾社会责任，只顾自己发声不顾人民呼声，空话多，套话多，废话多，与广大观众的审美需求渐行渐远甚至背道而驰。另外，从专业人员的成分来看，批评家队伍呈现出严重的老龄化现象，一些人在价值观念、审美情趣上与当代活跃的青年观众群体有明显的距离，不了解、不理解青年观众的所思所想，这就造成了批评家与观众的隔阂。批评家与观众难以对话，即使可以对话，用的往往也不是同一种话语系统。

上述种种现象表明，电视艺术批评已经到了一个迫切需要转型的关头，但它本身并没有这种转型的动力，也没有为转型做好充分的准备。近年来社会格局的深刻改变使得这种转型变得更加迫切，它将电视艺术批评进一步边缘化，而电视艺术批评却仍在由自拉自唱、自娱自乐走向自生自灭。

不过，大数据时代的到来为这种转型提供了一种新的可能性。

在全球化浪潮汹涌、信息技术无所不在地影响社会生活各个领域的趋势之下，人类正在进入一个数据成为知识和财富的社会。研究表明，整个人类文明所获得的数据中，有90%是过去两年内产生的，而到2020年，全世界产生的数据规模将达到今天的44倍，"人类存储信息的增长速度比世界经济的增长速度快4倍，而计算机数据处理能力的增长速度则比世界经济的增长

速度快9倍"①。这还没有把未来可能产生的新技术革命因素考虑在内。

我们正处于一个数据不断膨胀的时代。《大数据时代》的作者维克托·迈尔－舍恩伯格、肯尼斯·库克耶断言："大数据是人们获得新的认知、创造新的价值的源泉；大数据还是改变市场、组织机构，以及政府与公民关系的方法。"对于大数据的意义，他们进一步指出："大数据时代对我们的生活，以及与世界交流的方式都提出了挑战。最惊人的是，社会需要放弃它对因果关系的渴求，而仅需关注相关关系。也就是说只需要知道是什么，而不需知道为什么。"②这就意味着，仅仅通过对海量数据进行分析，人们就可以获得新的知识和价值。

大数据正在政治、经济、文化等方面产生广泛而深刻的影响，正如哈佛大学社会学教授加里·金所言，"这是一场革命，庞大的数据资源使得各个领域开始了量化进程，无论学术界、商界还是政府，所有领域都将开始这种进程"③。

由于这种变化，电视艺术批评也就有了一个角色重新定位问题。信息数字化技术改变了公共信息传播的形态和模式，使信息源变得更加多样，传者和受者的界限正在消失。这就使得任何人和组织都不能一厢情愿地把自己的观点强加给公众。而且电视艺术批评所面对的公众，已经不再是过去那样思想、感情单一的"群众"，而是一个拥有不同亚文化、不同价值观念、不同情感诉求的复杂社会群体。公众从被动的接受者变成主动的消费者，通过新媒体不断传递着关于艺术作品的信息和评论，从而形成强大的评论场，将观点强加给他们只会招致强烈的对抗性解读。

在这样的形势下，电视艺术批评应该主动适应社会的发展，而不是反过来让社会发展来适应电视艺术批评。这是一个根本的原则。可以肯定的是，社会和公众比以往更加需要电视艺术批评，但如果批评家对于自身所处的社会环境、媒介环境缺乏了解，就不能很好地向社会公众传递信息。问题的关键是，在这个人人都是批评家的时代，电视艺术批评可以有什么作为？应该有什么作为？

首先是批评的效用问题。电视艺术批评应该真正对创作者和观众产生影响，而不能仅仅流于空洞的概念和口号。这就需要电视艺术批评改变传统的思维方式，改变以往只重定性分析不重定量分析的做法，把艺术批评建立在数据统计和分析的基础上，而不是完全依赖经验和直觉。这样的电视艺术批评才能真正做到有的放矢，才能令人信服。举例来说，多年来电视艺术批评家们一直在呼吁引领观众，但如果只是停留在呼吁的水准上，而不能提出怎样引领，通过什么样的方式实现有效的引领，这样的呼吁就产生不了多大作用。

未来的电视艺术批评应该具有统揽全局的能力，把时代环境、艺术作品、创作者和消费者作为一个整体来看待，综合考量艺术作品及其相关的各种因素。批评家可以利用数据的挖掘和分析，帮助投资者做出明智的选择，预测市场的发展方向和流行趋势，为消费者提供个性化的推荐服务。是否有一天，电视艺术批评可以像时装界预测流行服装趋势一样预测观众口味的变化？这种预期似乎并不遥远。

其次是批评的存在方式问题。既然我们所要面对的是一个数据不断膨胀的世界，当规模改变性质、量变带来质变时，电视艺术批评对于这种变化所采取的策略不仅影响自身的形态，而且影响它的长期发展。大数据时代，电视艺术批评将会获得更大的发展空间和更多的发展机遇。

大数据不仅会改变电视艺术批评的内容，也会改变电视艺术批评的存在方式。《大数据时代》的作者维克托·迈尔-舍恩伯格、肯尼斯·库克耶这样认为："在一个可能性和相关性占主导地位的世界里，专业性变得不那么重要了。行业专家不会消失，但是他们必须与数据表达的信息进行博弈。"[4]

传统电视艺术批评的主要功能是对作品进行价值判断，这是一种解释性的工作。在大数据时代，预测的重要性远远超过解释。这就对批评家的职业精神提出更高的要求，要求批评家以更加严谨和科学的态度对待艺术作品，通过数据分析得出可靠的结论，而不完全依赖个人的主观判断。未来的电视艺术批评可能更多的不是由个人完成的，而是由专家领导下的数据研究团队

来完成的，通过对海量数据的分析形成认知，最终的研究成果也可能不再是一篇篇文章、一本本专著，而是一张张数据图表。在电视艺术批评言说方式的变革中，如何在保持严肃性的同时，提供能更好地服务公众、更能为公众认可也更富于人性的表达方式，这是未来批评家所应当努力追求的。

数据分析历来是电视艺术批评中最为薄弱的环节，这一问题有望在不久的将来得到根本的解决。专家不仅可以通过有价值数据的收集、分析和共享，为投资和管理提供依据，而且可以通过对艺术家语言、场景的运用分析其艺术风格，还可以通过数据来分析消费者的路径和行为。数据分析能力将成为未来电视艺术批评的核心竞争力。

互联网电视剧《纸牌屋》是一个经典的案例。早在1990年，英国BBC就将《纸牌屋》搬上了荧屏。奈飞公司（Netflix）是美国著名的在线流媒体服务商，在决定重拍这部电视剧之前，公司在互联网上进行了大量的数据挖掘工作，通过海量的数据分析发现：当前观众对政治题材的电视剧、导演大卫·芬奇和奥斯卡影帝凯文·史派西的期待值呈现高度相关性。这项大数据分析可以看作电视艺术批评的延伸，即通过研究全球政治和经济形势对社会心理的潜在影响，来分析当下观众的收视期待，从而提供投拍决策的参考依据。结果，《纸牌屋》大获成功，连美国总统奥巴马都成了该剧的"粉丝"。据媒体报道，奥巴马曾对奈飞公司的老板表示，自己非常羡慕《纸牌屋》里政府的高效运转，"多希望可以有如此残酷无情的效率"。

可以预见的是，不久的将来，大数据会对目前的收视率调查模式产生影响。大数据可以将全部观众的收视数据进行分析，彻底改变以往收视率调查样本随机性不够的弊端，从而提供更加准确的收视数据，进而发现观众的观赏偏好，判断什么样的内容和样式受到欢迎。而且未来这一数据的分析将会更加细化，比如分析观众的情感变化与收视曲线之间的关联。情感变化对收视率的影响是显而易见的，但不是简单和线性的，有时候观众的负面情感反而会促进收视率的上升，传统的分析模式无法对此做出合理的解释，而大数据为这样的分析提供了坚实的基础，可以帮助我们真正理解观众的需求。

尽管大数据可能会给电视艺术批评带来深刻的变革，但这种变革不是颠覆性的，电视艺术批评的内核不会发生改变，这就是批评家的审美判断力和社会责任感。

批评是批评家与艺术家两个自我的碰撞。批评家在对艺术家人格的探索过程中完成自我发现、自我创造，通过人性的真善美，反思生命的意义、人性的价值、生活的真谛。人是作品的出发点，电视艺术批评只有从人的观点出发才能打动人，只有从作品出发才能令人信服。

批评家不仅是艺术作品的评论者，而且是社会的守望者。与以往任何时候相比，我们都更需要睿智和有胆识的批评家，更需要讲真话的艺术批评。作为公众舆论的导航仪，电视艺术批评要具有强烈的方向性。批评家通过分析艺术作品，引导人们的价值取向，最后，通过社会核心价值体系的重构，对社会发展产生积极影响。社会责任是电视艺术批评权威性和影响力的源泉。这就意味着无论何时批评家都应当把公众利益放在第一位，不能为了个人利益和特定集团的利益而损害公众利益。这是电视艺术批评家应有的基本操守。

批评家既代表公众又要高于公众。批评家需要向公众科学阐释艺术作品，解释艺术作品产生的原因，说明艺术家为何这样表达而不是那样表达，帮助我们理解艺术家、作品和时代之间的关系，在此基础上提供具有普遍借鉴意义的经验。更重要的是，批评家要有自己独特的人格魅力。艺术批评能否产生效果，归根结底取决于批评家的人格魅力。

无论内容和形态如何变化，电视艺术批评都必须回答在当今时代如何遵循艺术创作规律这一根本性的问题。通过技术和美学的融合，大数据为我们提供的不仅是一种新的视角，而且是一种新的艺术观和世界观。

注释：

① [英]维克托·迈尔-舍恩伯格、肯尼斯·库克耶：《大数据时代》，盛杨燕、周涛译，浙江人民出版社2013年版，第13页。

②［英］维克托·迈尔－舍恩伯格、肯尼斯·库克耶：《大数据时代》，盛杨燕、周涛译，浙江人民出版社2013年版，第9页。

③转引自百度百科，http：//baike.baidu.com/link?url=vJ0USjWIbWgv6HC7wXYED8bgKY6YNnPuLNyKH1c52rNvxJimsceKJRxS3VO9FBLezVS75D90wgdaLPWrZ4oIXa，2014年4月23日。

④［英］维克托·迈尔－舍恩伯格、肯尼斯·库克耶：《大数据时代》，盛杨燕、周涛译，浙江人民出版社2013年版，第21页。

好故事都去哪儿了

2014年春节期间，一部低成本的《爸爸去哪儿》抢滩电影院线，引来了观众的热烈追捧，同时也引起许多电影人的焦虑，中国电影在美国大片的围追堵截之下，本来已经是步履维艰，如果连电视综艺节目都来挤占电影市场，以后的日子就更不好过了。

《爸爸去哪儿》担当了一个不受欢迎的搅局者角色，这是情理之中的事。它一出场就引发了一片不屑之声：这也叫电影？

说到底，《爸爸去哪儿》仍然是一个综艺节目，只不过是搬进电影院的综艺节目。这当中，电影与电视的界限没有消失，故事与真人秀的界限也没有消失，但它让大家实实在在地明白了一个道理：电影院里放的不都是电影。

同时它也让人看到，观众对于好故事是多么的渴望。

一

整个2013年，电影创作的形势可以用"窘态百出、左支右绌"这几个

字来形容，借用冯小刚的话，就是"不靠谱、不讲理、不着调"。电视剧的情况更糟。全年没有播过一部打动人心的好作品，甚至连一句给人印象深刻的台词都没有。有的只是无数的"雷点"和"槽点"。让人百思不得其解的是一个真正具有中国特色的奇怪现象：电视剧越是雷人，收视率就越高。于是就有人以为，是观众的欣赏水平低下，造成了影视剧现在的困境。

2013年的某个时候，冯小刚在公开场合说过这样的话："我随随便便拍的电影，一个星期卖4个亿。我认认真真拍的电影不卖钱，这让我有了很大的困惑。"

随随便便拍的，是《私人定制》；认认真真拍的，是《一九四二》。

从以往来看，冯小刚一向很能准确地把握市场的脉搏，他的影片从来都深受观众欢迎，而且几乎所有人都认为，冯小刚的影片受欢迎是理所当然的事。但私下里，冯小刚似乎觉得那些作品不能代表自己，他要拍一部能代表自己的作品，但是，当他真的那么做的时候，观众却不买账。市场就是这么让人困惑，让人迷茫。到底是冯小刚不了解观众了，还是不了解自己了？

2012年，《一九四二》上线，票房惨淡。2013年《私人定制》上映当天，华谊兄弟公司股票跌停，这是一个危险的信号，表明市场并不看好，但接下来的日子里，戏剧性的事情出现了。影片的票房异常火爆，仅仅十天就超过了5个亿。冯小刚看不懂了。

乍看起来，冯小刚上面的话是有道理的，但细想之下就不然了。随随便便和认认真真只是个创作态度问题，决定不了作品的好坏，更决定不了观众是否接受。

20世纪30年代，苏联音乐界发生过这样一件事：斯大林钦点肖斯塔科维奇与哈恰图良两个大腕儿合作，为新国歌谱曲，两个大腕儿向来有点文人相轻的意思，但领袖发话了，虽然不大乐意，也只好从命。当时，一共有四首曲子参加了评选，参与评审的专家一致认为肖斯塔科维奇与哈恰图良的曲子最令人满意，但要求做一些修改。斯大林问肖斯塔科维奇需要用多长时间，肖斯塔科维奇想说五分钟，但担心被领袖认为过于草率，于

是改口说要五个小时。斯大林皱起了眉头,结果他们的曲子落选了。事后,哈恰图良对肖斯塔科维奇抱怨说:"假如你要求至少一个月的时间,也许我们就获胜了。"

这个故事也许能说明一点问题。

冯小刚自己一再表示,《私人定制》是"纯属胡扯"的一部电影。但自己说是一回事,听到别人说"胡扯"就是另一回事了。所以,面对《私人定制》招致的抨击,冯小刚拍案而起,在微博中悲愤地写道:"我不怕得罪你们丫的,也永远跟你们丫的势不两立。"

冯小刚毕竟是真诚的,不像有些人,明明是胡扯,还装出一本正经的样子,本来制造的是垃圾,还要说是崇高的垃圾。

同样困惑的还有王朔。

从《私人定制》的市场表现来看,王朔依旧广受欢迎,但似乎没有过去那么受欢迎了。总的来说,王朔保持了他嘲弄别人也嘲弄自己的风格,"成全别人,恶心自己",但多少显得有些无奈,以前达成这种风格是件轻松随意的事情,但现在似乎却要费很大力气,从剧情的进展中,可以看出他下笔时的踌躇。王朔渐渐老去,他的"粉丝"们也渐渐老去,不大去电影院了,仍然去电影院的那批人,对于王朔式调侃、戏谑的感觉也有些淡漠了,年轻的"80后""90后"似乎并不怎么认同。他们需要的显然是另一种东西。

电影的观众主要是年轻人,电视的观众主要是他们的爸爸妈妈爷爷奶奶。年轻人也看电视,但主要是在互联网上看。爸爸妈妈爷爷奶奶很难理解,"80后""90后"乃至"00后"为什么会蜂拥到电影院去看那些在他们看来无节操、无底线的作品。

最典型的是《泰囧》。它的粗俗和无厘头让人目瞪口呆,但它的票房同样让人目瞪口呆。《小时代》《富春山居图》也是如此。

但年轻人并不在乎片子烂不烂,有时去电影院,甚至就是为了看看片子到底有多烂,不是为了享受观影的乐趣,而是为了享受吐槽的快感。所以,他们宁可到电影院去看《泰囧》等真诚的胡扯,却不愿意打开电视机,看那

些虚伪的陈词滥调。

对于在严格管束中长大的"80后""90后""00后"来说，生活中所有事情他们都难以做主，从小到大都背着和自己年龄不相称的负担，但娱乐这个事情，他们偏要做一回主。于是，电影院就成了一个可以行使集体选择权的地方。这里，他们享受着充分的民主与自由，可以决定自己想看什么，可以对电影说三道四，他们宁肯花钱去看电影院的烂片，因为可以选择，可以用互联网上的集体吐槽来对抗方方面面的话语霸权。他们对故事不再抱着欣赏的态度，而是抱着消费的态度，他们要求艺术家不要再来"告诉""说服"，他们要求的是分享。

不过，还有那些年长的、成熟的知识分子呢？

假如你认为知识分子喜欢看引人思考的影视剧，你可能就大错而特错了。事实上，他们更喜欢看轻松搞笑的东西。他们不常去电影院，多半是从互联网上看美国大片，偶尔看一下电视剧，就是为了调剂一下生活，在生活中思考得够多了。泡一杯茶，点一根烟，打开电视机，轻松一下。没人打开电视机是为了思考一下。

所以就不难理解，一部典型的烂剧《乡村爱情》却屡屡创下奇高的收视率。据调查，在"乡村爱情故事"系列的观众当中，写字楼里的白领占了很大一部分。2014年的《乡村爱情圆舞曲》仍然占据着收视率的前几名，只是目前还不知道写字楼白领对收视率的贡献到底有多少。

时代变了。连好莱坞的大腕儿们都要挖空心思讨好中国观众，在影片中不停地注入中国元素，让中国的老百姓享受乐趣。世界末日避难的大船是在中国造的，而且编剧特意强调，只有中国才造得出来。《纸牌屋》第二季，整个情节都跟中国密切相关。一部好莱坞大片《赤色黎明》，本来要写中国军队占领纽约，但在最后关头改成了朝鲜军队。中国的观众得罪不起。

中国的票房虽然没有美国大，但潜力却比美国大。中国大妈对黄金的消费能力已经让全世界吓了一跳，中国对电影的消费能力让好莱坞的资本家们充满无限的遐想。

但这个市场却让中国的艺术家们感到万分困惑。

二

克劳德·苏提是一位活跃在 20 世纪五六十年代的法国导演，曾经参与过很多优秀电影剧本的策划。有些导演在剧本拍不下去时会请他来出出主意。比如，最典型的场景，一个女人要和男人分手，说再也不想看到他，他让她去死，然后该怎么办呢？通常苏提就会给出这样的建议："然后，他穿过房间，走到她面前，啪！他给了她一个耳光。"

这个笑话说明了烂故事是怎么出笼的。

人跟世界总是存在着某种关系，这种关系就是意义，当人跟世界的关系发生变化时就成了故事，如果发生逆转就成了戏剧。电影和电视剧都是另一种形式的戏剧。

其实，把故事分成好故事和坏故事有点勉强，就像把人分成好人和坏人一样，但这样的分类可以让人一目了然。判断好故事和坏故事可以根据不同的标准，因人而异，因剧而异，不过，我最喜欢用两个例子来说明问题。一个是《三国演义》，其中写了很多战争场面，但每个场面的打法都不一样。另一个是《都铎王朝》，其中杀了很多人，但每个人的死法都不一样。

好故事就是和别人不一样。

现在看来，寻找好故事是一件有些困难的事，电影院里，电视机里，看来看去总是差不多相同的故事，似曾相识的故事。

好故事一定是观众喜欢的故事。要说明这些年里什么最受欢迎，只需看看在电视台反复重播的有哪些。这样的电视剧有三部：《渴望》《亮剑》《甄嬛传》。

一旦某部作品受欢迎，就有很多作品去模仿。当模仿者成批出现的时候，原创者的艺术个性就会被彻底淹没。中国的艺术家们有这样一种本领，如果观众说某个样式好看，他们就一定要做到让你看了就想吐的程度。

跟风之作大量存在的原因是,和别人一样才有安全感。荒诞派剧作家尤涅斯库的《犀牛》讲了这样一个故事:在一个小镇上,一个人变成了犀牛,大家就都嘲笑他。但随着越来越多的人变成犀牛,受嘲笑的就是那些没变成犀牛的人。

重播最多的是《亮剑》,五年之内重播了三千多次,被模仿最多的也是《亮剑》。

在横店的影视拍摄基地,每天都有无数日本鬼子在想象中被消灭。艺术家们绞尽脑汁用不同的方法消灭鬼子,不过,是用一个比一个更雷人的方式。

一个少年用一把弹弓当武器,出神入化地击杀无数鬼子,这是电视剧《满山打鬼子》的主要情节。手榴弹炸飞机,飞刀抵挡重炮,弓箭的速度快过子弹,这都是电视剧里的情节。编剧们在尽最大努力挑战观众的智力和常识。

抗日"雷剧"的大量出现有它的合理性。影视公司的老板们都不傻,打日本鬼子是目前最稳妥、最有号召力的题材,能给人带来安全感。当然,赚钱是获得安全感的另一个渠道。

当年看《平原游击队》的时候,相信这个情节会让所有人精神备受鼓舞:李向阳带着队伍在行军途中遭遇敌人巡逻队,汉奸朝游击队员晃手电筒,李向阳抬手"啪"地一枪,击碎了手电筒的灯泡,敌人顿时慌成一团。在当时的气候下,没有人质疑也没有人敢质疑这样的情节。如果放到现在的院线,这肯定是一个能被口水淹没的"槽点"。

真实生活里发生的是另一回事:李向阳在路上,前边有一个日本娘儿们,穿着趿拉板儿,咯噔咯噔地走着,李向阳抬手"啪"地一枪,把日本娘儿们撂倒了。这是60年后,李向阳的原型对记者亲口讲述的。当然,这样的情节是无法写进电影的。

稍微想一想就会发现,当年我们津津乐道的很多抗日影片,同样有很多"雷点",里面所描写的不过是想象中的抗日,与真实的抗日差距甚远,很

多剧情与今天的"雷剧"只有量的差别，或者是方式的差别。

"忽如一夜春风来"，中国的剧作家们发现，他们费尽心思编织的故事，远不如真实生活来得生动，他们绞尽脑汁写下的格言，也赶不上周立波的海派清口。艺术家使尽浑身解数，观众却无动于衷，剧作家的想象力被现实远远地抛在后面。这剧本还怎么写？

几乎每个时代，每个剧作家写作的时候都会产生一种自我怀疑：这故事真实吗？有没有意思？有没有意义？

这种纠结会贯穿在整个创作过程之中，甚至贯穿于剧作家的整个艺术生命之中。

但艺术的确可以比现实更感人，比现实更深刻。比如，最科学地、凝练地概括了中国历史演变规律的，不是那些伟大的历史学家，而是小说家罗贯中，他只用了八个字：合久必分，分久必合。

德国诗人里尔克打过一个比方：艺术好像一座山谷，各个时代站在它们的边沿，把它们的知识和判断像石头一样扔进未经探测的深处，然后倾听，几千年来，石头不断掉下去，还没有一个时代听见了到底的声音。

三

缺少好故事，一个重要的原因就是艺术家不敢去触碰现实，不愿在作品中直率地抒发社会理想或以严肃的态度反映严酷的社会现实。

曾经有人批评电视剧《金婚》，说它最大的一个缺点，就是把中华人民共和国成立以来的几次重大政治运动虚化了，把这些政治运动对人的消极影响淡化了。这个看法当然是对的，但是，如果它真的表现了这些运动呢？

它根本就无法出笼。

若干年前，青年导演管虎曾拍过一部名为《生存之民工》的电视剧，讲述一群农民工苦难而卑微的生活。不知何故，片子迟迟不能在卫视播出，后来终于播出了，片名却改成了《春天里》，因为农民工歌手"旭日阳刚"组

合曾经演唱过这支歌曲。仍旧是那个苦难的故事,但改了一个昂扬向上的名字。播出了当然是好事,但我总觉得这个剧名里有一种强烈的反讽意味。

还有《甄嬛传》。它在广受欢迎的同时,也招来无穷无尽的批评,最主要的一点,是因为它触发了人们对于现实的联想。历史与影视剧之间有一种奇怪的类似:当我们把历史事件换一种方式连接起来的时候,就会得到不同的意义。也正因为这个原因,历史剧容易让人对号入座,认为是影射某某。无怪乎当年毛泽东评价长篇小说《刘志丹》时会下这样的结论:"用写小说来反党反人民,这是一大发明。"但是,如果不能触发人们对现实的联想,历史剧就很难获得成功。《一九四二》就是如此。不管其中蕴含了多么深厚的社会责任感,但是,与现实的关联度太低,很难触发观众,特别是青年观众的联想。人们对于和自己没什么关系的事情总是不大感兴趣的。

与五十年前相比,如今的创作环境已经发生了很大变化,但过去的条条框框依然存在,而且似乎没什么变化,到底有哪些,很难说清楚,总之是不能触碰的。

更多时候,条条框框存在于人的心里,是艺术家的自我束缚。因为习惯了戴着镣铐跳舞,当镣铐已经不存在的时候,心里感觉镣铐还在那里。束缚已经成了一种自觉。

资本的力量带来更大的束缚。由于资本力量的介入,剧本创作奉行"安全第一"的原则。资本追求利润的最大化,要求尽可能降低风险,当然首先是内容上的风险。于是,追求最大的安全系数成了最重要的写作技巧。你不能出格,但你可以尽情地平庸。

大量平庸、滥俗的作品堂而皇之地占据着市场,不断强化着劣币驱逐良币的效应。这些故事看似模仿现实,但比现实更加沉闷和乏味,为了吸引眼球,就需要添加一些刺激的作料,刻意制造些空洞和勉强的笑声。开始的时候还有人看不惯,渐渐地,大家就习以为常了。

可以理解的是,影视剧与小说不同,小说可以当作一种完全个人化的东西,没有人发表,也还可以"藏之名山,传之其人",但影视剧本就不然

了，从一开始就不可能是完全个人化的东西，注定要面对各式各样的评判、审查，体制的，资本的，经过无数次过滤后，故事的生气与活力丧失殆尽，剧作家多半会感到心力交瘁，心想"随他去吧"。在现实面前的无力感，也会在作品中流露出来。

不断妥协的结果，是创作者整体心态的变化。很少有人把艺术作为生命的寄托了，写作成了一种纯粹的谋生手段。

愤青剧作家开始变得世故起来，勇于探索的剧作家变得规规矩矩，甚至谨小慎微，严肃的剧作家追求轻松，甚而不怕追求轻浮。还有这样的人，本来以批判现实标榜自己，一旦出了名，得到领导的垂青，立刻来个一百八十度大转弯，到处去讲心得体会，说自己的作品是领导思想的深刻体现。当然，这是个案。

由于对故事的吸引力缺乏自信，制造话题成为现在影视剧创作中的一个流行趋势。互联网时代，注意力就是金钱，制造话题是一个赢得注意力的讨巧手段。在很多情况下，现在的影视剧本创作首先不是一个艺术问题，而是一个政治经济学问题。

没有人可以轻轻松松地写一个好故事。通常情况下，没有难度的故事不是好故事。往往难度就意味着深度。

在写作过程中，剧作家尽可以完全不理会艺术与生活的关系，但一旦开始创作，肯定要涉及艺术与生活的关系，尤其是剧作家自己与生活的关系。所以，现实主义与其说是一种创作方法，不如说是一种人生态度。

刘恒是当代中国最优秀的编剧中的一个。《贫嘴张大民的幸福生活》是一部可以载入史册的电视剧。但很少有人知道，《贫嘴张大民的幸福生活》从小说到电视剧，刘恒是经历了怎样的艰辛和痛苦。最后，剧本呈现出这样一个可爱的小人物：他幻想改变生活，但生活总是不按照他的幻想来改变。生活是美好的，但创造美好生活的人却是痛苦的。剧本写活了这种被歪曲的幸福。

但大多数以幸福为名的电视剧就是另一回事了。它们或者热衷于制造幸

福的幻象，或者打着温情的旗号招摇过市，或者对现实的苦难含糊其词，一地鸡毛瞬间变得金碧辉煌，对现实的表现成了对现实的掩饰和粉饰。

写故事最根本的问题就是价值观的问题。

很多故事没有写好，归根结底是价值观的扭曲。

具有讽刺意义的是，很长时间以来，艺术家一直在要求更多自由，但有了更多自由之后，没有出现更多有品位的艺术品，反而出现了更多垃圾，好一点的情况，是成了生产线上的标准化产品。

编剧的薪酬的确是大幅提高了，但换来的却是整体质量的下降，因为很多名编剧成了包工头，轻轻松松拿钱，把写作的任务交给了枪手。

现在的影视圈里，雇用枪手已经是一个公开的秘密。有点名气的编剧请枪手代笔，自己只是挂个名，说说故事的大概走向，剩下的完全靠枪手编造。很多人冠冕堂皇地吹嘘自己不用枪手，其实在暗地里使劲压榨枪手的剩余劳动价值。有点良心的，给枪手署个名，但大多数情况下是不给枪手署名机会的。电影的情况要好一点，电视剧里面，没有枪手参与的作品是少数。

雇用枪手的名编剧分为两类：一类是只做不说，不事声张，因为自己觉得不好意思；还有一类，明明是枪手写的，作品成功了，自己还恬不知耻地大谈创作经验，吹嘘自己如何深入生活，或者如何深入挖掘史料，欺世而后盗名。久而久之，不管署名的还是不署名的，就都有了一种枪手心态，不愿意承担责任。

20世纪80年代，电影《一个和八个》问世，这部根据郭小川长诗改编的电影曾经吸引了无数人到电影院去。今天，很难想象有电影院会上映《一个和八个》这样的影片，但同样令人难以想象的是，没有人再愿意把《一个和八个》拍成电影。还好，最近有人把它改编成电视剧，但听到这个消息，让人在惊喜之余也多少有点担心：还会是那个《一个和八个》吗？

很多人怀念20世纪80年代，把它描摹成一个政治清明、人文激荡的时代，当然，其中带有很多理想化的色彩。但在80年代，人还是有理想的。即便如王朔，他之所以能吸引整整一代人，是因为他敢于大胆地嘲弄理想。

随着理想的渐渐远去,值得记忆的东西也越来越少。没有理想,甚至没有了愤世嫉俗。但如果连愤世嫉俗都没有了,我们这个时代真的留不下什么了。

与 80 年代相比,艺术家的精神严重萎缩了。

无论如何,精神萎缩了,一定不会有好故事。

四

还说肖斯塔科维奇。不过,这次是一个故事。

1949 年,肖斯塔科维奇作为苏联艺术家的代表去纽约出席世界和平文化与科学会议。会上,有人当众问他:"你是否认为伊戈尔·斯特拉文斯基反动透顶?"沉默片刻,肖斯塔科维奇坚决地回答说:"是。"

十几年后,斯特拉文斯基回到阔别已久的祖国,第一件事就是去看望肖斯塔科维奇。两位大师相对良久,都不知该说些什么。最后,还是斯特拉文斯基打破了尴尬:"我不喜欢普契尼。你呢?"

"我也不喜欢。"肖斯塔科维奇回答道。

谈话就此结束。

这是一个具有震撼力的好故事。

山寨美剧抄袭韩剧，如何写出中国梦

中国梦是一个非常宏伟的目标，也是当代电视剧创作一个很好的着力点。它不是一个题材、一个类型，也不是一个主题，而是一种共同的理想和信念，包含了各种题材、主题和类型的作品。从电视剧创作的角度，如果清楚了中国梦与主旋律、核心价值观的关系，创作的思路和方向会更加清晰。那么，有关中国梦的电视剧创作，应该有哪些值得注意的地方呢？

第一，尊重艺术创作的规律，尊重电视剧艺术的审美规范。在创作中要避免标签化的倾向，不能把什么作品都加一个中国梦的标签，如果把中国梦的概念无限制地泛化，等于把这个概念庸俗化。要避免从题材决定论走向标签决定论，不能认为只要体现了中国梦就是好作品。判断一部作品的好坏，不能看它是不是体现了中国梦，而是要看它是否做到了思想艺术尽可能完美地结合，是不是写出了人性的深度，写出了人的丰富性和复杂性，同时要避免公式化和概念化，一切从生活出发，从现实出发。首先要有一个好故事，然后找到包含在里面的中国梦要素，深入挖掘其内涵。不能反过来，采取概念先行的办法，主观上要写中国梦，有一个概念，然后再去找故事。历史的经验告诉我们，主题先行、概念先行，这样创作不出好作品。

第二，坚持以人为中心。这里面包含了三层意思：其一是指艺术家，要充分发挥艺术家的主体作用，在创作活动中善于发现自我、表现自我、更新自我，加强作品的表达力、感染力。其二是指作品中所创造的人物，要看人物是不是生动鲜明，是不是具有典型性。其三是指人民群众。艺术创作要满足人民群众的精神文化需求，要坚持以人民为中心，关心人民疾苦，反映人民心声。这三个方面是联系在一起的。

中国梦是领导层为解决社会转型期的种种复杂问题，特别是社会上广泛存在的迷茫、困惑、无奈、萎靡等问题提出的思路，目的是振奋人的精神，振奋民族精神。美国人写美国梦，基本上是按照张扬自我、自我实现的思路。但中国梦与美国梦不同，不仅是内容不同，实现的路径也不同，其中往往就会有为了国家利益牺牲小我，将小我融入大我的内容。比如《国家命运》，它描写"两弹一星"元勋，讲他们如何为国家牺牲奉献，从这个角度写人的生存意义和价值，通过一段艰苦卓绝的历史、几个可歌可泣的人物，写出一种精神力量。这是《国家命运》为中国梦作品提供的宝贵经验。同样，《全家福》《推拿》也是写人。《全家福》写的是大背景下的个人命运，《推拿》写的是心灵中光明与黑暗的冲突，它们的成功经验中，最重要的一点就是坚持以人为中心。

第三，把独创性作为中国梦作品创作最基本的出发点。要讲好中国故事、体现中国精神，最根本的一点，就是要具有独创性。艺术生产与其他生产不同的地方，就是不能简单地复制已有的东西，即使用完全相同的材料、完全相同的方法，由同一位艺术家创作，也不能复制出完全相同的作品。复制的东西不是艺术。

没有绝对的创新。所有的东西在某种程度上都已被人写过，我们实际上永远是在进行改写和重写，问题就在于能不能增添一点新的东西，让自己的作品跟别人不一样。怎样做到和别人不一样？简单说，方法有三条：从生活中寻找源泉，从文化传统中汲取养分，从科技进步中寻找动力。

独创性的故事从独特的生命体验开始。《国家命运》里的钱学森，《全家福》

里的王满堂，《推拿》里的沙复明，这些人物感人的地方，他们的人格魅力都来源于个人生命体验的独特性。表现中国梦、讲述中国故事，最重要的一点是要写出人物独特的生命体验。

独创性还包含另外一层意思，就是民族精神的特异性。每个民族都有独特的气质，创作中国梦作品也必须写出中华民族独特的气质。举例说来，中国古代建筑大多是在平面上展开，而欧洲的建筑则喜欢向空中发展。一个面朝黄土，一个仰望苍穹；一个寻求知性满足，一个寻求理性超越。精神境界不同，所产生的作品自然不同。

缺乏独创性导致了现在电视屏幕上的克隆成风，随处可见美剧的模式、日剧的模式、韩剧的模式。这些模式固然具有借鉴价值，但这些模式都是与各自民族的精神气质和谐一致的，生硬照搬，就会产生不伦不类的作品。所以，创作中还是要有中国气派、中国风格，靠山寨美剧、抄袭韩剧，无论如何是写不出中国梦的。

打造中国电视剧的核心竞争力

——从跨文化传播的观点看

中国电视剧"走出去",是近年来的一个热门话题。从传播学的角度来看,"走出去"属于跨文化传播的范畴,其所涉及的不仅是一个产品输出的问题,更重要的是一个文化认同问题。跨文化传播的观点可以为"走出去"提供一个新的视角。在传播过程中不可避免地要用他人的眼光来评价本民族的文化,这有助于我们更加全面客观地认识本民族文化,增强文化自觉意识,同时也可以让我们更好地理解其他民族的需求,减少盲目性,根据实际情况调整"走出去"的策略。

21世纪以来,全球化浪潮愈演愈烈,与此同时,中国的国际地位和综合国力也得到大幅提升。"地球村"正在形成,世界变得更加开放,世界各部分的相互依存、相互联系更加紧密。在这样一个背景下,文化产品"走出去",开拓国际市场空间,逐步形成与我国经济社会发展水平和国际地位相称的传播力,提高中国文化在全球文化格局中的话语权和影响力,就成为国家层面的一项重要战略选择。

由于电视剧这种艺术形式传播迅捷、覆盖面广、影响力大,在以往的跨文化传播中取得了相对较好的成绩,因此,各个层面对于电视剧"走出去"

都寄予了很大的期望，而当下电视剧也正面临着如何创新思想、艺术与传播方式，实现跨越式发展的课题。可以说，电视剧"走出去"既是国家文化发展总体战略的一个组成部分，也是电视业优化产业结构和资源配置的一个必然趋势。

应当看到，在当前的条件下，中国电视剧想要真正实现"走出去"的目标，还存在着许多难以解决的问题。由于缺乏跨文化传播经验和设计，长期以来国产电视剧产品对外贸易逆差严重、文化折扣严重，在国际社会影响力不足，即便是创造了较好出口业绩的产品，也多集中在东南亚国家，或者欧美的华人社会，难以进入欧美的主流社会，无法赢得普遍的国际认同。与此同时，美国、英国、韩国等国家的电视剧却大量涌入中国，比如前些年风靡一时的美剧《越狱》、韩剧《大长今》，最近两年十分火爆的美剧《纸牌屋》、韩剧《来自星星的你》，都在中国观众当中掀起了收视热潮。形成这一局面有很多方面的因素，其中一个重要原因，是我们在电视剧产品的跨文化传播中过分重视渠道和份额，而不够重视产品的国际竞争力，一味强调交易渠道拓展、市场营销和政府扶持。当然，这些方面对于电视剧的跨文化传播都很重要，但不是最重要的，如果过分强调这些方面，就会把我国电视剧"走出去"引入误区。

电视剧的跨文化传播，最根本的问题在于如何提高中国电视剧的核心竞争力，换句话说，要弄清楚我们究竟要靠什么来吸引全世界的观众。这是一个具有理论和实践双重意义的命题。

一、核心竞争力源于核心价值

从根本上来说，电视剧的跨文化传播是一种价值观的传播，或者说是一种价值观的说服，让别人接受我们的核心价值，而不是简单地和外国人做生意。电视剧通过形象地反映社会生活，影响人们对善恶、美丑的价值判断，观众也需要通过电视剧中所体现的价值观，印证或形成自己对生活的认识。

《来自星星的你》之所以风靡中国，最根本的一点就是韩国艺术家成功地用他们的价值观影响了中国观众。同理，中国电视剧要想走向世界，也必须靠核心价值来影响国外观众。文化认同首先是一种价值认同。

处于跨文化传播过程中的电视剧，在表现核心价值时要具有总体价值取向的一致性，创作者在体现核心价值时要具有自觉意识，如果输出的作品在核心价值方面混乱、模糊、自相矛盾，也就很难得到国外观众的认同。由于现代社会人们思想活动的独立性、选择性、差异性不断增强，价值理念趋于多样，国内一些电视剧对于核心价值的表现也存在一定的偏差。或者在表现核心价值时软弱、不自信，遮遮掩掩，犹犹豫豫；或者虽然对核心价值有所表现，但与作品的艺术形象相脱节，因而显得空洞苍白；或者表现了错误的价值观，如一些"宫斗剧""穿越剧"不遗余力地表现情感的异化和权力的异化，大肆渲染人性的扭曲、生活中的丑陋贪婪罪恶与黑暗。这些都会影响到电视剧跨文化传播的影响力。

反观美剧，不管是何种类型，不管它的主人公是英雄、罪犯还是普通市民，也不管充斥着多少反抗、叛逆、不满，其中都鲜明地贯穿了美国的核心价值：自由、民主、人道主义。其人物言行不论如何出格，在核心价值方面绝不会有任何含糊。这一点我们应当引为借鉴。

在长期的历史文化发展过程中，中国社会的核心价值曾经对周边国家产生过重要影响，比如儒家所倡导的"仁、义、礼、智、信"。鸦片战争以来，由于经济、社会、文化的动荡和转型，中国社会在价值观方面呈现出多元化、多样性、多层次的格局，传统的核心价值难以完全适应现代社会，新的核心价值正在形成的过程之中，而且由于中国与许多国家在意识形态方面存在着明显的差异，这就使得中国社会核心价值的传播受到一定程度的影响。

当代中国电视剧所要传播的价值观，不应该是传统价值观的照搬，也不应该是西方价值观的复制，必须是从当代中国社会现实出发，能够回答当代人面临的社会问题，而又能为世界各个国家、民族、人民普遍接受的。这

种价值观必须是肯定和明确的，而不能是含混和迷茫的，也必须与社会主义核心价值观有内在的契合。这就需要将不同层次、不同内容的价值观加以整合，形成具有传播力的行为准则，进而成为各国人民普遍接受的共同准则，让其他民族的成员乐于分享我们的思维模式、行为规范和文化符号，把本民族内部成员的文化认同转化为国际社会对本民族的文化认同。

二、核心竞争力源于艺术创新

没有艺术创新就没有竞争力。在电视剧的跨文化传播中，只有具有创新性的作品才能赢得观众、赢得市场。世界上每天都在产生大量的电视剧，观众之所以会选择观看某部作品，最重要的一点，是因为它提供了别人所没有提供的东西，或者别人提供不了的东西。

看待一部作品有没有创新，不能仅仅就这部作品本身来衡量。每个时代都有自己的创作语境。我们这个时代的创作语境包括两个向度：一个是以时间为向度的"现代性问题"，另一个是以空间为向度的"全球性问题"。这两个向度提供了一个坐标，任何艺术创新都应该放在这个坐标上来考量。

创新就是对局限性的突破。每个时代的艺术都会以不同形式存在，任何艺术都有材质、时间和空间上的限制。每个人、每个民族也都有自己的特长和弱点，有自己想象力的极限。创新就是不断地接近想象力的极限。电视艺术的发展过程就是不断突破自身局限性的过程。

创新就是要打破常规。很多时候，创新并不是因为艺术家有超凡的激情与想象力，而是因为他们敢于突破常规，出奇制胜。一部真正的优秀作品，除了要遵守规则外，还要创造自己的规则。创新的对立面不是守旧，而是僵化。如果完全背离常规，观众就无法接受；如果完全符合常规，观众就会觉得乏味。只有勇于标新立异，才能打破禁锢思想的枷锁，在规范中寻找偶然，在束缚中寻求解放。

创新从独特的生命体验开始。艺术创新的核心内容在于对生活的原创性

发现。艺术作品真正打动人的地方，就来源于艺术家生命体验的独特性。正是艺术家的心灵和智慧，赋予了日常生活、日常经验和日常体验以生命。

我们的电视剧之所以难以开拓海外市场，很大程度上是因为艺术创新的缺乏。一种情况是，思维方式、艺术范式比较陈旧，同质化现象严重。另一种情况是，作品中充斥着大量对国外作品的借鉴模仿。在一种艺术形式发展的初期，"拿来主义"是必要的，但如果不去创造，只满足于拿来，我们的电视屏幕就只是一个山寨版的大杂烩。这样的作品在跨文化传播中不可能具有竞争力。

三、核心竞争力源于国际化表达

以往，在跨文化传播研究中，很多人喜欢引用鲁迅说过的话，"越是民族的就越是世界的"，认为只要突出作品的民族特色，就能够走向世界。这是对鲁迅的误读。

其实，这句话并非鲁迅的原话。1933年12月19日，鲁迅在致何白涛的信中这样写道："我以为中国新的木刻可以采用外国的构图和刻法，但也应该参考中国旧木刻的构图模样，一面使人特显出中国特点来，使观者一看便知道这是中国人中国事，在现在，艺术上是要地方色彩的。"[①]1934年4月19日，他在致陈烟桥的信中这样写道："木刻还未大发展，所以我的意见，现在首先是引一般读书界的注意、看重，于是得到鉴赏、采用，就是将那条路开拓起来。路开拓了，那活动力也就增大。现在的文学也一样，有地方色彩的，倒容易成为世界的，即为别国所注意，打出世界去，即于中国之活动有利。"[②]

可见，鲁迅讲的是要注重艺术创作中的民族特色和地方特色，由此简单地推断"越是民族的就越是世界的"，与鲁迅的原意就有了一定的偏差。显而易见，有些具有浓郁民族特色的艺术内容和形式很容易为外国人接受，比如杨丽萍的舞蹈，但有些具有民族特色的艺术内容和形式诸如皮影、二

人转,就很难被世界上其他地方的观众接受。只有鲜明的民族特色是不够的,离开了国际通行的表达方式和表达符号,民族特色有时会带来理解上的隔阂。

这样就不难理解,为什么一些电视剧在国内市场赢得了良好的口碑和收视率,但到了国外就会出现"水土不服"的现象。因为国内观众拥有大致相同的文化背景和生活方式,而到了国外,由于语言、文化背景、历史传统、行为模式的差异,观众的认同度就会降低。比如《亮剑》是一部广受中国观众欢迎的作品,但在国际市场上却很难推广,这就是文化折扣的限制在起作用。

在电视剧跨文化传播的过程中,文化折扣几乎是不可避免的现象。如何最大限度地降低文化折扣,是中国电视剧走向海外所面临的最大问题。比如描写抗日战争的作品,要注意更加深刻地理解和表现人性、人道主义,使故事更加契合其他国家观众的观赏心理和文化认同,由此唤起观众的共鸣。在电视剧的跨文化传播中,一方面要突出民族特色,强调中国气派、中国风格;另一方面还要挖掘民族特色中的普遍意义,寻找具有普遍性、能为其他国家观众共同接受的表现形式和表达符号,以国际化表达降低文化折扣。简言之:中国故事,国际化表达。

中国的文化传统中有丰富的资源,很多资源由于没有找到国际通行的表现形式和表达符号,因而难以获得文化认同,但这并不意味着中国的文化资源无法获得国际认同。恰恰相反,中国的文化资源曾经得到世界各国人民的普遍欢迎,如动画片《大闹天宫》。迪士尼的动画片《花木兰》成功地将中国文化与国际通行的表现形式和表达符号嫁接,受到各国观众的普遍欢迎,是一个成功的范例。为什么迪士尼拍摄的动画片《花木兰》能够风靡全球,而国内生产的电视剧《花木兰》连中国观众都无法打动?这个问题值得深思。有朝一日,我们能不能像迪士尼创作《花木兰》那样,将西方叙事传统中的奥得修斯、灰姑娘、蓝胡子拿来,添加上中国元素,创作出能够产生世界影响的作品?艺术作品的跨文化传播,考验的不仅是能力,而且是胸襟。

核心价值、创新精神、国际化表达，这三个中国电视剧中比较欠缺的因素，恰恰是跨文化传播中提升核心竞争力的关键所在，也是当前激发创作活力的关键所在。这也告诉我们，起决定性作用的不是手段和渠道，只有练好内功，电视剧才能真正实现"走出去"的目标，在世界文化格局中占有一席之地。

注释：

①②鲁迅：《鲁迅书信集》，人民文学出版社1976年版。

媒介融合时代的"春晚"和受众

2015年的中央电视台春节联欢晚会肯定会作为媒介融合的一个经典案例而载入史册。在人们对"春晚"失望多于期望、吐槽淹没好评的记忆中,2015年的"春晚"别树一帜,重新成为亿万受众关注的焦点和话题。谁也没有料到,一个似乎只是作为点缀和噱头的商业元素让"春晚"燃起亿万受众的热情,甚至有可能会对"春晚"未来的发展带来非同寻常的改变。

2015年"春晚"上最受关注的,不是哪个节目,而是微信红包"摇一摇"。表面看来,这只不过是一次品牌营销推广的商业行为。腾讯携手招商银行、陆金所等企业,利用"春晚"的平台,用"摇一摇"发红包的形式做广告,但其在媒体传播方面的意义却不止于广告营销,值得深入探究。

除夕当天,微信收发信息总量达到了143亿次,全球"摇一摇"的总次数超过110亿次,在22点34分,"摇一摇"的峰值高达8.1亿次/分钟,总共送出红包1.2亿个,分享了3 093万张贺卡,上传了4 019万次全家福照片。从2015年2月15日到2月19日,全国各地网民参与讨论"春晚"的微博数量多达3 004 348 242条。

而且还有一个更值得关注的现象。2015年中央电视台"春晚"的人均收视时长为155.5分钟，比起2014年"春晚"的人均66分钟有了大幅增长。总体来看，2015年"春晚"节目的艺术水准没有超过2014年，但2015年"春晚"吸引受众目光的停留时间却比2014年更长。

再看另外一组数据。2015年"春晚"，全国有189个电视频道同步转播，综合计算出的电视并机直播收视率为28.37%，电视受众规模为6.9亿人，两个数据均较去年有所下跌。从2008年以来的官方收视率来看，2015年"春晚"似乎是最近几年电视收视率最低的一届，首次跌破30%，受众规模也首次跌破7亿。看起来，与2014年"春晚"相比，受众数量呈明显下降趋势。

但事实上，电视收视率的下跌，并不意味着"春晚"受众人数的下降。2015年，中央电视台有史以来第一次向商业视频网站提供了"春晚"的直播版权，从而使受众可以在多个屏幕、通过不同渠道收看"春晚"。据统计，2015年中央电视台"春晚"的多屏收视率（综合计算电视直播与网络直播）达到了29.6%。①

这个数据具有非常重要的意义。当然，不能认为2015年"春晚"凭借一次成功的跨媒体传播，会就此扭转收视率逐年下滑的颓势，但这极有可能成为"春晚"收视历史的一个拐点。考虑到互联网和移动互联网的收视群体主要是年轻人，完全可以说，2015年"春晚"在争取青年受众方面迈出了可喜的一步。对此，微信互动功不可没。

对此，很多人不以为然。有人在互联网上评论道："一个小小的手机红包就能把中央电视台举全国之力精心准备半年之久的新民俗'春晚'给打败了！就像真正威胁广播传统底盘（开车司机）的，居然是打车软件一样！互联网时代就是如此吊诡，敌人往往来自出乎意料的地方。"②

事实并非如此。

微信互动是2015年"春晚"的一个有机组成部分，本身就具有增添节日气氛、增强受众与节目互动的作用。一般情况下，商业广告对受众缺乏吸引力，广告过多只会对收视造成负面影响，如果商业广告能提升节目的收视

率，就不能不认为是一个巨大的成功。至少在争取受众这一点上，2015年"春晚"可以说是一次成功的突围。

只有把"春晚"放在当今的媒介环境中，才能更好地理解这种突围的意义。从外部环境来看，全球化浪潮侵袭，新媒体快速发展，对整个电视产业形成挑战，其他娱乐形式分流了大量消费者，电视已经成为传统媒体，自身的生存遭到威胁，晚会类节目的受众大量被其他艺术形式分流。从内部来看，晚会类节目发展遭遇瓶颈，整体上创新乏力，对受众的吸引力逐步下降。尽管"春晚"多年来一直是关注度最高、收看人数最多的晚会节目，但它同时也是招致批评最多的节目。最近几年来，对"春晚"的吐槽已经成为常态，"无吐槽，不'春晚'"，受众的评论（吐槽）已经成为与"春晚"密不可分的一部分。事实上，自从"春晚"开办以来，它所招致的批评声一直不断，只不过由于互联网的出现，吐槽的声音被放大了而已。

传统媒体风光不再，新媒体保持高速增长，这已经是一个不容置疑的事实。传统媒体的日子都不太好过。报纸、广播、电视的受众数量明显下滑，盈利大幅下降。不只是在中国，在整个世界范围内，传统媒体有了一种被抛弃的感觉，事实上，它也确实正在被抛弃。过去的几年里，每个美国人都抛弃了一种传统媒体，根据尼尔森的统计，2013年有500万个美国家庭"抛弃了传统的有线电视或卫星电视"，而且还存在着数量大幅增长的"零电视家庭"。[③]这种危机正在由发达国家向发展中国家，由平面媒体向电视媒体迅速传导。令传统媒体担忧的是，我国的电视收视率整体呈现出下滑趋势，更令传统媒体担忧的是，电视开机率大幅下降。互联网和电视从简单的平台之争开始走向内容和服务的竞争。到了现在，电视台才刚刚认识到，互联网所要求的不只是播放视频和合作生产那么简单。但面对未来的竞争，电视行业显然没有做好充分的准备。

即便是在新媒体领域，这种危机同样存在。2014年7月中国互联网络信息中心（CNNIC）发布的《第34次中国互联网络发展状况统计报告》显示，2014年我国网民使用手机上网比例首次超过传统PC（仅包括台式机和

笔记本，不包括平板电脑等新兴个人终端设备）上网比例，手机作为第一大上网终端设备的地位更加巩固。到2014年6月底，我国网民规模达到6.32亿，其中台式电脑和笔记本电脑上网网民比例略有下降，分别为69.6%和43.7%；而手机上网的网民规模达5.27亿，所占比例为83.4%，比2013年底上升了2.4个百分点。④不言而喻，新媒体的发展趋势就是新的东西被更新的东西取代。

这一切都预示着，当今的媒介格局正面临着一场广泛而深刻的变革。

整个2014年，媒介研究领域谈论最多的一个概念就是媒介融合。学者们倾向于把媒介融合想象成各种媒体特别是传统媒体与新媒体之间的合作和联盟，以及由此产生的各种媒介多功能一体化的发展趋势。但现实中的媒介融合似乎并没有看上去那么美好。从新媒体的观点来看，媒介融合就是用新媒体替代传统媒体，在新媒体的平台上整合传统媒体，用互联网带动传统媒体转型；从传统媒体的观点来看，媒介融合不过是利用新媒体拓展自己的平台和渠道，利用新媒体加强与受众的互动。电视行业的转型已势在必行，但在很多情况下，对于电视行业来讲，这种转型和融合是被动的。

媒介融合并不是传统媒体与新媒体之间所谓的强强联合。电视与互联网不是一种平行的关系，而是一种既相互对抗又相互依存的关系。在新媒体面前，传统媒体显示出明显的相对弱势。所以，当人们谈到媒介融合的一体化趋势时，常常会用互联网的功能去涵盖和代替其他媒介的功能，媒介融合也常常被理解为一种吞并，即用互联网的特征取代其他媒介的特征。多数人认为，在不同媒介与不同文化形态的竞争、融合中，互联网肯定会最终胜出，甚至有可能颠覆整个电视产业模式。形成这种看法的原因：一个是互联网在技术、产业、资本方面具有明显的优势，另一个是互联网的开放性对于受众具有强烈吸引力。

归根结底，不是媒介融合改变了受众的需求，而是需求的变化促使媒介融合的产生。那么，对于电视行业来讲，怎样才能满足受众不断增长、不断变化的需求？要回答这个问题，首先要弄清楚我们今天所面对的受众在哪些

方面发生了变化。

第一，受众身份的改变。今天的受众与过去相比，最根本的变化不是知识水准和审美趣味的变化，而是需求更加多元化，在娱乐方式的选择上更具有主动性。个性化和定制化成为当今受众需求的主要特征。

第二，受众观赏方式的改变。一个家庭中会拥有多台接收终端，从全家人看电视转向个人看电视，或者从在电视上观赏节目转到在互联网、移动互联网上观赏节目。关于电视开机率的统计数字并不能说明大多数人已经抛弃了电视，他们多半是换了一种方式看电视。

第三，受众与媒体关系的改变。今天的受众不再是被动的接受者，媒体与受众的关系也不再是单向度线性的传播与接受的关系，受众成为可以与媒体产生交互影响的使用者、消费者。媒介融合的结果是传统的媒体—受众关系演变成为伺服端（Server）与客户端（Client）之间的关系，这种关系的改变，最有趣的一点在于，同一接受者可能指向多个客户端，而伺服端与客户端的关系也不是固定不变的，客户端随时可以变成伺服端，有时候，受众既是消费者，又是生产者。

有人认为，微信互动的结果是分散了人们对节目的注意力，其实，在当今的收视环境下，受众注意力本身就是分散的。设想一下，我们今天面对的是这样一群受众：一边看电视节目，一边在互联网上评论节目，同时还抽空在微信上面浏览、转发信息，这时候，如果还想用一个节目吸引所有受众，或者牢牢控制受众的注意力，根本是行不通的。

那么，问题来了。微信互动是否能满足所有人的需求呢？当然不可能。但是，它提供了一个大家可以共同参与的情境。"面对春晚歌舞升平的荧屏，返乡民工在摇一摇的那一刻，与大都会的城市白领是平等的，他们共同参与的这一场游戏，都有着相同的胜出概率。全民游戏的'摇一摇'红包，使社会不同阶层、不同际遇的各色人等，都沉浸在同样的一个游戏情境中。"⑤

微信互动绝不仅仅是一场抢红包的全民狂欢。举国上下，不分男女老幼，不分贫富贵贱，在一致的行为中找到了参与感、归属感、满足感，其中

蕴含着难以低估的社会价值。它让我们看到，媒介融合并不就是新媒体吞并传统媒体，传统媒体同样可以成为整合新媒体的平台。来自互联网的一位作者这样预测道："可以想象，以后我们看到的电视节目不止放个二维码这么简单，一定会有精心设计的'摇一摇'环节，可以摇出的是红包，也可以摇出节目的背景介绍，人物的背景资料，下一步剧情走势的受众调查等等。"⑥几乎所有人都会同意，"春晚"未来的生存和发展有赖于创新，不过，这种创新并不局限于节目本身。传播方式的创新同样具有重要意义，有时候，传播方式的创新反过来会激发内容的创新。

在某种意义上，"春晚"更多的是一个社会文化事件，因而过分关注"春晚"节目的艺术性，非但不会推动"春晚"的发展，反而会限制"春晚"的发展。事实上，"春晚"从来就不是一部纯粹的艺术作品，它所承担的功能也不止于艺术。

以新媒体为依托的互动性情境正在改变"春晚"的"玩法"。情境设计在"春晚"中早已有之。零点敲响新年的钟声、海外游子向观众送祝福、主持人采访道德模范，都属于情境设计，但随着媒介融合时代的到来，这种情境设计中与观众互动的成分会得到前所未有的强化。互动不仅有强大的吸引力，而且会激发出"春晚"所包含的很多尚未被认识到的潜能。很有可能，未来"春晚"的核心内容就不只是节目，而是与节目相结合的互动性情境。

虽然 2015 年"春晚"还未达到观众所期待的精彩程度，但它的确正在适应我们这个时代和这个时代的观众，而且对于未来"春晚"形态的发展变化提供了一个巨大的想象空间。

注释：

① 新浪娱乐，2015 年 2 月 22 日，http://ent.sina.com.cn/z/v/2015-02-22/doc-iavxeafs1248799.shtml。

② 王冠雄：《马云马化腾赢了，我们输了：春晚红包反思》，微信公共平台，2015 年 2 月 19 日。

③鼎宏:《尼尔森:美国 500 万家庭彻底抛弃传统电视》,新浪科技,2013 年 3 月 12 日,http://www.newhua.com/2013/0312/203105.shtml。

④中国互联网信息中心:《第 34 次中国互联网络发展状况统计报告》,中国发展门户网,2015 年 2 月 28 日,http://cn.chinagate.cn/reports/2014-07/23/content_33031944_2.htm。

⑤唐映红:《红包照耀中国》,腾讯《大家》,2015 年 2 月 19 日。

⑥黄成明:《110 次互动的摇一摇 红包将颠覆广电行业什么》,《传媒圈》,2015 年 2 月 19 日。

2014年电视剧创作述评

综观2014年的电视剧创作，明显可以看出政府职能部门的宏观调控与需求旺盛的艺术市场对电视剧生产、播出的强烈影响。在这些因素的综合作用下，2014年的电视剧创作呈现出数量相对稳定，各种题材、风格、样式的作品均衡发展的态势。这一年里，由于政府职能部门的引导，前两年风靡一时的穿越剧逐渐淡出荧屏，抗战剧也呈现出后继乏力的征象。同时，现实题材电视剧数量显著增长，占据了荧屏最突出的位置，这一方面显示出贴近生活、贴近大众正逐渐成为广大电视艺术工作者的文化自觉，另一方面也显示出电视剧市场机制的不断完善与成熟。电视剧类型化的特征更加鲜明和丰富，并且在不断发展中寻求新的突破，革命历史剧、家庭伦理剧与都市情感剧都有新的亮点，与此同时，低俗、戏说之风得到了明显的遏制。

从电视剧创作的外部环境来看，随着世界多极化、经济全球化的纵深发展，文化在综合国力竞争中的地位和作用更加凸显。增强国家文化软实力、中国电视剧"走出去"的呼声更为紧迫，同时，党中央关于深化文化体制改革、推动社会主义文化大发展大繁荣的重要决策，也为电视剧生产的持续发展提供了内在助力。这些都为2014年的电视剧创作提供了良好的历史机

遇。此外，互联网、移动终端向电视剧领域的强势进军也非常值得关注，网台互动的新型传播方式在很大程度上影响着国产电视剧的创作与播出。电视剧创作的外部环境呈现出挑战与机遇并存的态势，对2014年的电视剧创作提出了新的要求。在此环境下，从电视剧创作实践的角度来说，本年电视剧在思想、艺术、制作水平上都有显著的提高。

一、占据主导地位的现实题材电视剧

2014年，现实题材电视剧无论在数量上还是在质量上，都超过了前两个年份。与其他题材相较，现实题材电视剧的数量最多、市场份额最大，占据主要地位。此类电视剧描摹人生百态，在丰富的社会背景上映现出普通人的生命状态与精神境界，涌现出了一系列具有鲜明时代色彩的人物形象，丰富了当代电视剧艺术的形象画廊，其悲欢离合的人生遭遇、丰富而复杂的内心世界透露出创作者对于人生、社会的深层思考。这是本年现实题材电视剧创作的第一个成就。

《父母爱情》从孩子的视角回味情感记忆中的父母爱情，故事上溯至20世纪50年代，并一直延续到当下。然而，该剧并没有着重于历史风云的宏大叙事，也没有着重于人物的坎坷命运与轰轰烈烈的爱情，而是将笔触轻柔地放在历史境遇中的世俗爱情上，表达了对美好情感的憧憬。主人公海军军官江德福与资本家大小姐安杰从最初看似并不般配的相识相逢，再到沧桑历史洪流中的相知、相爱、相互包容与扶持，最后拥有了平淡温馨、相守一生却又不失浪漫的爱情。对于当下追问爱情意义的年轻一代，该剧提供了耐人寻味的隐喻和启示。同时，家庭伦理叙事也表现出两代人弥合人生观与价值观差异的努力，传递了相互理解、信任和包容的价值观。

《原乡》对于素材的提炼及创新具有启示意义。它取材于台湾老兵的离乡生活，巧妙规避了较为敏感的国共两党的历史纠葛，而将焦点对准普通人的思乡情感。从台湾岛上的眷村，到隔海相望的大陆，两岸隔绝带给人们

的不仅是死别的伤痛，还有生离的苦楚与凄凉。难以回乡探亲的洪根生、岳知春身上，始终怀着浓浓的思乡之情。作品中以意象呈现的江西婺源的大樟树、山东的关帝庙、山西的梆子、福建的闽剧等，都是老兵们日思夜想、魂牵梦萦的心灵寄托。思乡、乡愁一直弥散在剧中，缓缓揭示出"家""孝""团聚"的主题。不同于《闯关东》《温州一家人》等剧"出走—回家"的情感叙事，《原乡》所构筑的"乡愁"具有浓厚的人文情怀，指向了中国人的身份认同、文化归属。

《我心灿烂》主要讲述了一幅古画、一句承诺、两代人、三个家庭和一生坚守的故事。20世纪70年代末，南方某城的一个小宅院里生活着赵、叶、彭三家人。作为一家之主的赵方圆是赵家的灵魂，他受父亲嘱托保存叶老的一幅画，并承诺一定物归原主，由此踏上了漫长的信念坚守之路。随着岁月流逝，面对同一幅画，不同人物的行动及选择清晰地表露了他们的内心：叶文祥起初出于自身安全考虑拒绝承认古画与自己有关，但在改革开放后得知古画价值不菲，又软硬兼施地逼迫赵方圆归还古画；后来得到古画的彭家不断向赵家提高价码、要挟勒索；赵家自始至终恪守承诺，经过百般努力，最终物归原主。该剧提供的情境如同一把标尺，不仅测量着剧中人物，而且考量着当代观众的道义与良心。不管时光如何流转，只要坚守诚信、道义，心灵的阳光就会灿烂。

《养父的花样年华》也是一部亲情戏。它以20世纪六七十年代为背景，细致描摹了主人公郎德贵在艰难困苦的条件下抚养三个遭到抛弃的非亲生子女的感人故事。该剧人物形象不多，剧情也并不复杂，但亦将真情集中地赋予人物形象。郎德贵性格倔强、不苟言笑，但内心善良、疾恶如仇。他以父亲厚实的肩膀勇挑生活的重担，用宽广的胸怀融化世间的风雨，为孩子们的健康成长撑起了一片蓝天。与郎德贵有重要关联的三个女人，同样是被赋予特殊感情的形象。将孩子丢给他的恋人，将孩子托付给他的寡妇，还有帮他共同抚育孩子的爱人，每个人身上都透出人世的冷暖。此剧将这些情感巧妙编织，谱写出了一曲引观众唏嘘不已的悲欢之歌。

《爷们儿》则是一部年代跨度较大、人物形象众多且关系复杂的情感剧。作品聚焦"文革"末期到改革开放以来人与人之间在利益与情感之间的艰难抉择，展现了时代发展中人们价值观与人生观的变化，以及对道义与责任的坚守。身为空军机械师的李国生与许婷相爱，但在那个特殊年代，因为许婷的身世问题，他们的爱情被迫中止。李国生退伍，许婷也在巨大压力之下留下遗书，选择了离开。后来，李国生顾全大局与马添结婚，但是此时许婷又回来了。于是，李国生平静的生活再起波澜。显然，该剧不仅表现了个人的悲欢离合，而且呈现出情感与利益的博弈。亲情自始至终的守护、情感道义与利益欲望的权衡，在见证剧中人的世事经历之时，触发了观众对当下社会的理性思考。

2014年的现实题材电视剧在类型化的探索上成绩突出。巧妙结合类型剧的叙事方式，进一步开掘该类题材的潜能，是本年现实题材电视剧创作的第二个成就。

《湄公河大案》以2011年"10·5"中国船员金三角遇害事件为基础，巧妙地将现实素材与探案剧的叙事技巧相融合，将发生于湄公河上的国际罪案抽丝剥茧地展现于观众面前，是一部具有探索性的公安题材作品。此剧以国际化的视野叙述了以江海峰为代表的中国缉毒干警联合老挝、缅甸、泰国警方，缉捕以苏沃为首的特大国际贩毒集团的故事，艺术化地再现了中国警方以国际合作的方式破获大案的全过程，彰显了中国政府保护公民合法权益的坚强意志，也展现了中国所具有的大国气度与广阔胸襟。在人物形象方面，该剧塑造了以江海峰、高野、于慧为代表的具有国际合作精神和尊严意识的中国警察形象，在对公安干警的描摹中，以个人情感与家庭关系的变化为副线来补充叙事，使其更为真实和感人。

另一部值得评点的是农村题材电视剧《马向阳下乡记》。该剧以"第一书记下乡"政策为切入点，以相对轻松活泼的形式讴歌社会主义新农村建设，紧扣时代脉搏、贴近现实生活，成为农村题材电视剧创新的典范。主人公马向阳起初是一个自由放任的城市公务员，因机缘巧合被委以"第一书记"

重任而下乡，原本贫穷的村庄在他的带领下，逐渐变为物质文明与精神文明协同发展的社会主义新农村。该剧摒弃了以往农村剧中的搞笑、庸俗成分，真正深入农村生活的现实，从中挖掘最真实和最新鲜的幽默元素。

《我在北京，挺好的》严格来讲并不属于农村题材，但其出发点是农村人在城市的身份认同问题，这当然也是城镇化进程中不可回避的话题之一。这是一个大时代背景下奋斗在国际化都市中的小人物的励志故事。乡村姑娘谈小爱孤身一人闯荡北京，经历二十多年的磨砺和打拼，终于从打工妹成长为企业家。由于一系列的阴差阳错，她的亲姐妹与她面临不同的生活环境，从而拥有了不同的人生。但是，她们都在为自己的工作、生活和爱情努力拼搏，并最终收获了尊严与成就。该剧将人们的视线再一次聚焦到时代变革中的都市异乡人身上，展现了他们在都市中艰难生存、默默付出、勇敢追求幸福并不断成长的过程。面对一个又一个人性拷问时，谈小爱做出了无愧于心的选择，由此也引发了观众对于什么是幸福、什么有价值的进一步思考。

2014年现实题材电视剧的第三个成就是对公众话语的建构。以电视剧形式对公众感兴趣的"话题"进行艺术性"解惑"，是近年来现实题材电视剧的突出现象。"话题剧"以社会共同关注的问题和热点现象为故事线索，直面当代都市人所面临的物质、情感、道德等各种问题，引起广大观众的共鸣与思考。本年电视剧涉及的"话题"较多，主要有：针对"剩男剩女""老少恋"等话题的《一仆二主》《大丈夫》《裸婚之后》；瞄准家庭伦理关系的《二胎》《半路父子》；以当下热点如"闺密""奇葩"为描摹重心的《我爱男闺密》《新闺密时代》《我的儿子是奇葩》等。"二胎""再婚""剩女""老少恋"等热点话题构成了故事的外在元素，而情感剧的内在本质引发大众的热议。

《大丈夫》情节设置巧妙、台词风趣精彩。它将焦点对准了当前社会中渐入人们视野的"老少恋"，将以往轻描淡写的翁婿关系架构到戏剧冲突中，展现复杂变幻的情感关系，折射出都市男女憧憬美好爱情却又心存情感焦虑的复杂心态，也引发了舆论热议和观众思考。该剧并未对人物冲突进行过多的渲染，也避开了善恶二元对立的窠臼，而是以轻喜剧的艺术风格将这

些元素柔化，使观众在感悟生活真实、体验剧中人物情感纠葛的同时，产生对美好生活与情感的向往。

《一仆二主》是一部剧情和人物设置并不复杂的都市言情剧。"仆人"杨树是一位老实沉稳的单身中年司机，而他的两位"主人"分别是雇用他的"主人"——单身女老板唐红，以及他感情上的"主人"——相亲认识的大龄剩女顾菁菁。唐红"女王"气场十足，顾菁菁"女神"气质优雅，杨树夹在两人中间左右摇摆，演出了一场场轻松幽默与趣味搞怪的情感故事，内涵丰富的幽默台词，在被观众津津乐道的同时也颇耐人咀嚼。剧中人物的调侃与自嘲丰富和深化了主题——当下都市凡人在工作、生活、情感等方面面临的种种困境与窘迫。

《我的儿子是奇葩》《我爱男闺密》同样走喜剧的路子。《我的儿子是奇葩》关注当下"中国式逼婚"的话题。剧中的一个个"奇葩"儿子为了应付父母各式各样的逼婚，使出浑身解数，即使不能真正满足父母的愿望，也要极尽所能地哄父母开心。逼婚与被逼婚双方你来我往，使整剧呈现出诙谐调笑的喜剧氛围。该剧创作者在书写"逼婚"这一社会问题时没有偏向任何一方，既表达了父母盼儿女早日成家立业的良苦用心，又呈露了儿女对父母的感恩之心，也表达了两代人逐渐走向理解和包容的态度。《我爱男闺密》则讲述了婚介所资深专家方骏和叶珊因工作结识，继而发展为"闺密"，最终走到一起的故事。剧中，方俊被塑造成一个内外兼修的好男人，他周围的女性既有"70后"女强人叶珊，也有"80后"时尚女青年方依依，还有"60后"传统女性刘慧芸。由于工作关系，方俊成为她们感情上的"男闺密"，随着剧情发展，不同职业、性格的女性表达出对爱情的不同理解与感悟。这应和了当下社会"60后""70后""80后"在面对感情时思维与行动的差异性、复杂性。对于不同年龄女性所遭遇的爱情困扰，此剧皆以轻喜剧方式加以化解，令观众忍俊不禁的同时也触动了他们内心最柔软的地方。

"话题剧"频现与当下社会文化氛围密不可分。在社会转型期，社会压

力与群体情绪、公众心理呈现出某种集体征候，体现出社会多元价值并存的现状。"话题剧"正是以此为突破口，关注人的生存现状与情感变化，继而建构了当代社会的公共话语。

二、不断拓展深化的重大革命历史题材电视剧

2014年的重大革命历史题材电视剧数量不多，相较前两年有所减少，不过整体上保持了较高的艺术水准，具有题材开拓探索的新质素。这些电视剧聚焦于人的心理情感层面，把革命家、政治家、英雄当作普通人来写，既尊重历史进程中的事实，又敢于虚构出新。从写"史事"到写历史进程中的"人"，是重大革命历史题材创作的重要跨越，因为无论如何，对于人性的深刻剖析，才是审美创造的根本。这些作品包括《历史转折中的邓小平》《陈云》《聂荣臻》《寻路》《开国元勋朱德》等。

《历史转折中的邓小平》巧妙地以"历史转折时期"为叙事时间，截取了从1976年粉碎"四人帮"到1984年实行全面改革开放这一重要时期，以大量鲜为人知的史实与细节，揭示了邓小平的性格与思想演变，呈现了改革开放总设计师邓小平人格的全部丰富性。该剧在叙事风格上娓娓道来，通过真实、感人的生活细节，展现了邓小平的远见卓识与精神气质。

《陈云》展现了陈云七十年投身新中国建立、建设做出的巨大贡献，其在人物塑造上的经验对于重大革命历史题材也具有参考意义。陈云既是伟大的无产阶级革命家、政治家，又是新中国社会主义经济建设的奠基人，是新中国第一代和第二代领导集体成员。电视剧兼顾陈云质朴的性格特征与百姓情怀，真实地写出了他"不唯上，不唯书，只唯实"的工作作风。

《聂荣臻》将一代名帅的戎马生涯与中共党史、军史相结合，避免了传记剧可能出现的主次事件不够分明的问题，令叙事时间合理、情节富有戏剧性，以聂帅性格内涵中的"厚道"为重点，描摹了他浓郁的人情味和受人尊崇的人格魅力，还原了一位鲜活饱满、有鲜明个人特色的领袖形象。

《寻路》以1927—1932年间革命先辈经过斗争和探索，最终找到一条"农村包围城市"的正确道路为核心事件，展现了这些革命伟人的历史功绩。电视剧采取平民化视角，细致描绘历史事件，全方位地展现了近代历史的复杂情状，在重大革命历史题材的创作中具有探索意义。

三、理性发展的历史题材电视剧

2014年，历史题材电视剧创作在调整中理性发展、稳步前进。以历史事实为出发点，准确把握历史发展的趋势，寻找历史上可能被历史学家忽略的事实并加以艺术化，是本年优秀历史剧创作的共同特征。

《北平无战事》以严谨、沉静的风格平衡了史诗化与世俗化的叙事，用出新的线索铺排出1949年前北平浓重的硝烟味，在表面的家庭矛盾、官场争斗中暗藏的是个人与民族的艰难选择。本剧以国民党铁血救国会与共产党华北城工部的激烈较量为主线，融入金融、谍战、反腐等元素，以多维网状叙事为特点，虽然庞杂却很有条理，情节富有张力，结构丰满厚实。在人物塑造上，该剧以创造多面、立体的人物为目标，尽力摆脱单一化、扁平化的人物塑造方式。具体而言，剧中人物如执着坚定的方孟敖，信仰至上的谢培东、崔中石，理想主义的曾可达、梁经纶，透彻明白的何其沧、方步亭，狠辣贪婪的徐铁英，张狂却富有人情味的马汉山等，夹杂在时代交替的历史潮流中，或因家国或因私利在人性的放任与克制中游走，从内而外地展现出人的多样情感。在艺术手段上，内心旁白的穿插为该剧增添了冷静的效果，在制作上以精致的设计为观众呈现了良好的视觉效果。

《大河儿女》将历史传奇、人物故事与地域文化巧妙结合在一起，具有鲜明的地域和历史烙印。烧窑、制瓷等技艺传承久远，而黄河儿女也在动荡的时代变迁中选择人生之路。剧情以制瓷行内贺、叶两大家族的"斗瓷"为矛盾主线，展现了黄河历史文化中的灿烂篇章。主要人物奋斗不息、投身革命的激情与悲壮体现了中华儿女仁义忠厚、坚忍不拔的精神气魄，古老的烧

窑制瓷技术象征着中华民族深邃而厚重的文化,制瓷技艺、豫剧唱腔、奔腾的黄河又以符号化的视听形式呈现,联结着人的生命状态。

《红高粱》延续了原著中的"原始野性"与"生命内力",将叙述视角转向了九儿。此剧在原小说上添加了三个主要人物:初恋张俊杰、大嫂陈淑贤、干爹朱豪三。他们分别代表了进步的知识青年、传统的旧式妇女与清廉的铁腕军人。主人公九儿在原先直爽、刚烈、聪慧的特质上又增添了灵动的"烟火气"。剧中重新演绎了颠轿、出酒等经典片段,仪式化地铺排了底层百姓从个人到群体的旺盛精力,还表现了以高密军民为代表的中国百姓从个体爱恨纠葛、家族利益争斗中走出,为国家存亡、民族大义而联合抗日的生命历程。

与革命历史题材剧形成鲜明对比的是,本年古装历史剧并不突出。由于电视剧文化环境的转变、文艺政策的调整,此前风靡一时的穿越类、戏说类古装剧受到了很大抑制,历史正剧在寻找观众认同上进入理性思索、调整深化的阶段。因此,本年古装历史剧相对平淡,较为出彩是《舞乐传奇》和《卫子夫》两部作品。

《舞乐传奇》独辟蹊径,以历史剧创作中"大事不虚、小事不拘"的观念,在历史情境中加添江湖武侠元素,将古缅甸国向大唐献乐的历史以"历险"的艺术形式呈现出来,展示了独具特色的民族风情与地域文化气质,表达了当代人对于人类和平的良好愿望。《卫子夫》虽在暑期登顶收视冠军,但美誉度不高,剧中的人物与情节并未在历史情境的规约下有效呈现,而更为偏向男女之情,戏剧冲突不强,人物形象颇为平淡。

(本文系李跃森与浙江师范大学副教授李勇强合作)

电视剧评论也要以人民为中心

习近平同志在文艺工作座谈会上的讲话中指出，广大文艺工作者要"坚持以人民为中心的创作导向，努力创作更多无愧于时代的优秀作品，弘扬中国精神、凝聚中国力量，鼓舞全国各族人民朝气蓬勃迈向未来"[①]。

坚持以人民为中心的创作方向，是电视剧创作者的基本共识。作为对电视剧发展有着巨大推动作用的电视剧评论，要不要坚持以人民为中心的方向？答案当然是肯定的。然而，现实情况不尽如人意。电视剧评论整体上落后于电视剧创作的发展，究其主要原因，就是相当一部分电视剧评论偏离了这一方向，甚至与这一方向背道而驰。这就造成了一种不应该出现的两极化现象：一方面是电视剧创作的如火如荼，另一方面是电视剧评论的日益被边缘化。

人民群众欢迎讲真话、讲道理的文艺评论。70多年前，毛泽东同志《在延安文艺座谈会上的讲话》指出："为什么人的问题，是一个根本的问题，原则的问题。"[②]对于电视艺术评论家来讲，解决不好这个问题，就会误入歧途。

"假、大、空"是电视剧评论中长期存在而且一直没有得到彻底纠正的

问题。产生这一问题的原因涉及多个方面,有"文革"的"遗风",有社会的不良风气,有评论家本人素质的不足,但最主要的,是评论家与时代、社会和人民群众相脱节。

由于现代化和全球化的影响,中国的社会环境、舆论环境比以往任何时候都更为复杂,社会转型也带来普遍的焦虑和迷茫。这种焦虑和迷茫会反映到创作中,也肯定会反映到文艺评论中。但不管文艺评论面临的环境有多少问题,最根本的还是评论家本身的问题。一些评论家价值观扭曲,唯领导马首是瞻,唯市场马首是瞻,甚至唯金钱马首是瞻,缺乏自己独立的人格和独立的审美判断,甚至在利益驱动下发表一些不负责任的言论,严重脱离创作实际,脱离人民群众的需求和感受,加剧了电视剧评论的空心化和庸俗化现象。这是电视剧评论被边缘化的一个主要原因。

缺乏专业性是当前电视剧评论的另一个重要问题。在一个人人皆可成为评论家的时代,为什么还需要电视剧评论?电视剧评论当然要扬善抑恶、激浊扬清,但仅仅做到这一点是不够的。电视剧评论家工作的根本价值在于揭示生命的意义,通过对作品的鉴赏和阐释发现价值,通过评论的写作发现真理,然后把真理告诉别人。一个合格的电视剧评论家除了必须具备丰富的专业知识和深刻的洞察力之外,还要能够对艺术家的审美体验做出令人信服的解释,进而阐发艺术创作的规律。如果电视剧仅仅停留在粗浅的感受层次,甚至连对作品的感受都不准确,也就根本谈不上对观众和读者产生影响。

人民是文艺作品表现的主体,同样也是文艺评论的主体。坚持以人民为中心的方向,意味着电视剧评论不能脱离人民群众的思想感情,要真正把人民群众作为最终的审美鉴赏者和评判者,把满足人民群众精神的文化需求作为电视剧评论的出发点和根本点,是人民群众所是,非人民群众所非,以人民群众的标准作为最高标准。

坚持以人民为中心的方向,就必须破除某些电视剧评论家偏狭的自我中心论。一些电视剧评论家自我感觉良好,对人民群众的思想和诉求不屑一顾,或盛气凌人,或孤芳自赏,或华而不实,满足于在封闭的小圈子中夸夸

其谈、自吹自擂，正如毛泽东同志在《改造我们的学习》一文中所讽刺的那样："无实事求是之意，有哗众取宠之心。华而不实，脆而不坚。自以为是，老子天下第一，'钦差大臣'满天飞。这就是我们队伍中若干同志的作风。""有一副对子，是替这种人画像的。那对子说：'墙上芦苇，头重脚轻根底浅；山间竹笋，嘴尖皮厚腹中空。'"③这样的评论，充其量只能是一种自娱自乐，甚至是自欺欺人。对于这些人来讲，应当好好重温一下毛泽东同志在《〈农村调查〉的序言和跋》中的论断："群众是真正的英雄，而我们自己则往往是幼稚可笑的，不了解这一点，就不能得到起码的知识。"④

如同生命一样，艺术作品是"建立在万物之真谛中的一种象征力量"（艾布拉姆斯）。面对艺术作品，面对人民群众，评论家应当持一种敬畏的态度，坚持实事求是的态度，不能以自己的主观臆断代替客观现实。

比如，关于电视剧收视率问题，就广泛存在着认识上的误区，或片面夸大收视率的作用，或将收视率贬低到一无是处，这种两极化的认识本身就暴露了电视剧评论的幼稚和偏颇。毋庸置疑，我们不能搞唯收视率论，认为凡收视率高的就是好作品，但同样不能将收视率妖魔化，认为收视率毫无价值，甚至是万恶之源。不管收视率调查存在多少问题，它仍然是目前最客观地反映观众需求的指标，应该持一种客观的科学的态度，实事求是地认识收视率调查的作用，正确认识电视剧的市场价值，将收视率调查分析服务人民群众，更好地满足人民群众的精神需求。

在一定意义上，所有的艺术都具有一种"未完成性"（巴赫金），最终需要评论家与接受者来共同完成。评论家也是公民群体的一分子，与大众同属接受者，只不过是专业知识更完备、艺术感觉更敏锐的接受者。一些评论家把自己凌驾于读者、观众之上，甚至把自己凌驾于创作者之上，将自己置于道德的制高点，以永远正确的形象自居，结果必然造成广大观众的对抗性解读。这些评论家的不良影响，既让人民群众疏远了文艺评论，又影响了文艺评论界的整体形象。

坚持以人民为中心的方向，也意味着要用人民群众喜闻乐见的表达方式

来评论电视剧作品。当前电视剧评论中普遍存在着表达方式陈旧的问题。电视剧评论的语言与时代脱节，缺乏新意、缺乏激情、缺乏生气，逐渐沦为个人的浅斟低唱、顾影自怜，对广大读者尤其是青年读者缺乏吸引力。评论的读者不断流失，评论本身也就自然地走向萎缩。改变这一状况，需要电视剧评论家从生活中汲取养分，用人民群众鲜活的语言来更新自己的表达方式，改变电视剧评论的刻板面孔。电视剧要"接地气"，电视剧评论也要"接地气"。

以人民为中心，还意味着要让广大人民群众参与到评论中来，让人民群众充分享有话语权。由于互联网和移动互联网的迅速发展，职业评论与大众评论的界限正在消失，人民群众的评论不再只是专业评论的补充，而通过新媒体对艺术创作产生更为迅捷、更为直接的影响。这就需要电视剧评论家正视现实，放下身段，利用新媒体积极参与大众评论，同时，也要通过参与来引导观众的审美趣味，提升大众评论的艺术水准，如习近平同志所强调的那样，"把服务群众与教育引导群众结合起来，把适应需求与提高素养结合起来"[⑤]。

从根本上来说，文艺评论是一种心灵投射，是评论家在进行鉴赏、评论活动中发现自我、更新自我的过程。艺术评论是评论家与艺术家两种不同生命体验的遇合。这就需要文艺评论家主体精神的张扬。文艺评论与创作的共同之处在于都要面对心灵。作家、艺术家的心灵和智慧赋予了日常生活体验以生命，而文艺评论家的职责就是将其揭示出来。

文艺评论界的前辈范咏戈先生在谈到文艺家的人格建设时说："中外文学史上，不少作家有很高的文学技能，但仍不能成为截断众流、转变风气的大家。究其原委，多数可以在内心的充盈与否、眼界的开阔与否和情怀的高尚与否中得到解释。"[⑥]诚哉斯言。

电视艺术评论家亦当作如是观。

注释：

①⑤《习近平主持召开文艺工作座谈会强调：坚持以人民为中心的创作

导向》,《人民日报》2014 年 10 月 16 日。

②毛泽东:《在延安文艺座谈会上的讲话》,《毛泽东选集》第二卷,人民出版社 1991 年版。

③毛泽东:《〈农村调查〉的序言和跋》,《毛泽东选集》第三卷,人民出版社 1991 年版。

④毛泽东:《改造我们的学习》,《毛泽东选集》第三卷,人民出版社 1991 年版。

⑥张江、范咏戈、祝东力、张抗抗、徐贵祥:《文艺家何以先觉、先行、先倡》,《人民日报》2015 年 5 月 1 日。

关于观赏性的辨析

2014年10月15日,习近平总书记在文艺工作座谈会上指出:"优秀文艺作品反映着一个国家、一个民族的文化创造能力和水平。吸引、引导、启迪人们必须有好的作品,推动中华文化走出去也必须有好的作品。所以,我们必须把创作生产优秀作品作为文艺工作的中心环节,努力创作生产更多传播当代中国价值观念、体现中华文化精神、反映中国人审美追求,思想性、艺术性、观赏性有机统一的优秀作品,形成'龙文百斛鼎,笔力可独扛'之势。优秀作品并不拘于一格、不形于一态、不定于一尊,既要有阳春白雪,也要有下里巴人,既要顶天立地,也要铺天盖地。只要有正能量、有感染力,能够温润心灵、启迪心智,传得开、留得下,为人民群众所喜爱,这就是优秀作品。"①

文艺工作座谈会召开一年后,中共中央政治局审议通过了《关于繁荣发展社会主义文艺的意见》,强调"繁荣发展社会主义文艺,要坚持以人民为中心的创作导向,为人民抒写、为人民抒情,建立经得起人民检验的评价标准。要聚焦中国梦的时代主题,培育和弘扬社会主义核心价值观,唱响爱国主义主旋律,传承和弘扬中华优秀传统文化,让中国精神成为社

会主义文艺的灵魂"[2]。可见国家领导层把文艺作品的评价标准放在多么重要的位置。

"思想性、艺术性、观赏性统一"很长时间以来被当作文艺作品的评价标准和文艺创作的指导思想,见诸领导人各种关于文艺方针政策的讲话中,在社会上有着广泛的影响。不过,这一观点在被全社会广泛接受的同时,也招来了一些批评和质疑,其中最主要的,就是对观赏性的地位及其对文艺创作引导作用的认识。有人认为,观赏性属于接受美学的范畴,不能与属于创作美学范畴的思想性、艺术性并列,更无法相统一,强调观赏性,易对文艺创作产生误导。也有人认为,观赏性强调作品的娱乐功能,其出发点在于满足人民群众多样化的精神需求,所谓"三性统一",其实质就是要把思想性、艺术性都统一到观赏性当中去。凡此种种,莫衷一是。

问题不止于此。要不要观赏性,不只是一个好看不好看的问题,其核心是一个写什么、怎么写、为谁写的问题,围绕观赏性的争论,也就不是简单的概念、观念之争,而关乎文艺创作的发展方向,因此,对观赏性这个概念加以辨析,廓清围绕观赏性所产生的种种歧义、误解,提供一个正确认识观赏性的尺度,也就有着十分重要的意义。

何谓观赏性?

到目前为止,权威的工具书对于观赏性并没有一个清晰和准确的界定,社会上对于观赏性的理解十分含糊混乱。因为观赏性并不是一个严谨的文艺学或美学概念,人们对它的认识也是在不断发展变化的,实际上,对于"三性统一"认识的分歧,主要根源就在于观赏性这一概念所产生的歧义。

应当看到,观赏性不是一个具有普泛性的概念,而是针对中国文艺作品特别是影视作品创作的现状提出的。从这一概念的形成和发展过程来看,它的提出是有其现实合理性的。可以这样讲,当一部文艺作品让观赏者产生审美愉悦时,我们就说它具有观赏性。戏曲名家谭元寿先生说:"一出戏要有一出戏的玩意儿,让观众得到艺术上的享受。"[3]这是观赏性最直接也是最好的诠释。

观赏性这一概念的出现，大约始于20世纪90年代。在此之前，针对一些电视剧缺乏艺术感染力、不好看的状况，一些学者提出了"可视性"的概念，但这一概念并没有得到广泛认同。到了20世纪90年代，为了改善中国电影的生存状态，应对中国加入WTO之后外国电影进入中国市场所带来的冲击，电影界提出了观赏性这一概念，并得到了广泛的认同。就目前所见的文献资料来看，最早提出这一概念的是陈荒煤先生。1996年国家广播电影电视部在长沙会议召开全国电影工作会议，提出实施电影"9550工程"的发展战略，也就是在这次会议上，正式确定了"思想性、艺术性、观赏性"统一的标准，这大概是观赏性这一概念第一次被写进政府文件。后来，"三性统一"被作为文艺作品评价的标准大量出现在文件中，并进而成为文艺创作的指导方针。

观赏性是艺术性的有机组成部分。观赏性这一概念的提出，反映了对观赏者的尊重和对艺术规律、市场规律的正确认识，是对于文艺作品特别是影视作品长期以来重教化轻娱乐、重功利轻审美、重长官意志轻观众需求现象的一种反拨，是社会进步、文化多元的必然结果。

观赏性既存在于欣赏过程之中，也存在于创作过程之中。戏剧编剧在创作过程中要重视剧场性，电影编剧要重视电影性，说到底，就是一个观赏性的问题。古往今来伟大的艺术家没有一个人会忽视作品的观赏性，而且大多数人会把观赏性作为判断作品成败的前提。

1896年9月17日，俄国作家契诃夫的四幕喜剧《海鸥》在彼得堡皇家剧院首演失败。由于意识到了这部作品可能遭到的厄运，契诃夫在长时间的焦虑之后，几乎撤回了出版许可，甚至不打算参加首演。当上演到第二幕的时候，他为了逃避观众的嘘声和嘲弄，躲到了舞台后面。直至凌晨两点，他还独自一人在大街上游荡。回到家以后，他曾对一个朋友宣布："如果我不能活到700岁，我就再也不写戏剧了。"契诃夫本人也承认，他自己"完全忽视了舞台剧应当遵守的基本原则"，不仅是表现在剧中的对话过于繁杂，而且出现了"冗长的开头、仓促的结尾"的情况。"冗长的开头、仓促的结尾"

也就是缺乏观赏性的地方。几年后，当聂米洛维奇-丹钦科把《海鸥》推荐给康斯坦丁·斯坦尼斯拉夫斯基时，斯坦尼斯拉夫斯基起先也毫无兴趣，但很快斯坦尼斯拉夫斯基凭借敏锐的艺术感受力发现了作品所具有的观赏性。1898年，斯坦尼斯拉夫斯基、聂米洛维奇-丹钦科把《海鸥》重新搬上舞台，在莫斯科艺术剧院取得成功，得到观众的热烈追捧。由此，契诃夫的戏剧天才得到社会认可，也才会有后来代表契诃夫戏剧创作高峰的《三姊妹》和《樱桃园》。《海鸥》成为斯坦尼斯拉夫斯基艺术理论实践的典范，高翔的海鸥形象也成为莫斯科艺术剧院的院徽。这个例子生动地说明了观赏性对于文艺作品的重要性。

这个例子也同样说明，有时候对作品观赏性的认识要有一个过程。有一些作品，在它们产生之初不被人理解，这是因为它们在思想上或创作手法上具有超前意识，并不是说它们不具备观赏性，比如凡·高的油画、卡夫卡的小说、贝克特的剧本，在它们产生之初就不被公众理解，甚至遭到嘲弄和摒弃，但随着时间的推移，公众慢慢理解和接受了这些作品。这只能说明随着时代的进步、文艺的发展、公众审美素养的提高，公众发现了这些作品的观赏价值，接受了这些作品。再比如说王朔的小说在20世纪90年代广受欢迎，而现在却少人问津，这是因为它契合了当时的社会心理，当社会心理发生改变时，欣赏者对作品的态度也就发生了改变。

由此可见，观赏性包含了两个因素，一个是作品本身的审美愉悦程度，一个是欣赏者的接受程度。前者是不变的，后者是随着社会和个人的发展而改变的。

在这一点上，接受美学关于文本与作品的区分非常具有启示意义。接受美学认为，文本是一种具有永久性的存在，独立于接受主体的感知之外，不依赖接受主体个人的审美经验，其结构形态也不会因外部因素而发生变化。作品的接受是观赏者调动自己的审美经验重新创造作品的过程。这一过程发掘出作品中的种种意蕴，有赖于接受主体的积极介入，它只存在于读者的审美观照和感受之中，受接受主体的思想情感和心理结构的支配。由文本到作

品的转变，是审美感知的结果。也就是说，文艺作品是被审美主体感知、规定和创造的文本。文艺作品的接受不是被动的消费，而是一种可以显示赞同与拒绝的审美活动。审美经验在这一活动中产生和发挥作用。所以，文艺作品不具有永恒性，只具有被不同社会、不同历史时期的读者不断接受的历史性。经典作品也只有当其被接受时才存在。观赏者的接受活动受自身历史条件的限制，也受作品表现范围的规定，因而不能随心所欲。

从古往今来的艺术实践来看，文艺作品既具有历史性，又具有永恒性。接受理论强调历史性，忽视永恒性，这是它的偏颇之处。公众对作品从不接受到接受，欣赏者由小众演变为大众，或者反过来，欣赏者由大众变为小众，公众对作品由欢迎到摒弃，改变的只是欣赏者的接受程度，而作品本身的审美价值和它所带来的审美愉悦程度是不变的。

有没有过一部思想性、艺术性俱佳而不具备观赏性的作品？答案是否定的。文艺作品之为文艺作品，首先要具备观赏性。这是文艺作品存在的先决条件，这不必证明也无须证明。那么，古往今来，为什么观赏性从来没有被作为一个问题提出来？这是因为从来就没有过脱离观赏性而存在的文艺作品。现在，观赏性之所以被放在前所未有的重要位置，不是因为我们特别重视观赏性，只是因为社会上存在着大量缺乏观赏性、忽视观赏性的作品，所以，这个从来不是问题的问题才被提出来。不可否认，一些机构和个人为了私利，打着冠冕堂皇的旗号，炮制了大量无视观众需求、产生不了审美愉悦的作品。这样的作品，或者通过利益输送和权钱交易在电视台"一次性"播出，然后永久封存；或者制作刚一完成就被送到仓库永久保存，根本无法进入市场，都造成了社会资源的极大浪费，甚至成为滋长腐败的温床。听任这些文艺垃圾的泛滥，是对人民的不负责任。

不能把观赏性与艺术性对立起来。观赏性之于艺术性，就好比食物的味觉快感与营养价值之间的关系，既不能认为味觉快感强烈营养价值就一定高，也不能认为只要有了营养价值就无须顾及味觉快感。

观赏性不等于娱乐性。娱乐的方式可以是多样的，但观赏必须是能够产

生审美快感的娱乐。收视率高、票房高,并不意味着观赏性一定强,事实上,有很多缺乏观赏性的作品,比如《小时代》《心花路放》《富春山居图》,仍旧取得了很高的票房收益。

观赏性不等于奇观化,更不是低俗的同义语。不可否认,一些低俗的文艺作品也具有某种程度的观赏性,之所以能够吸引人,乃是因为其中包含了对生活部分真实的表现和提炼,其中的艺术技巧具有契合观众审美经验的成分,而不是来源于作品的低俗成分。不能据此认为越是低俗的东西就越具有观赏性。

那么,怎样看待一些作品缺乏思想性、艺术性而仍然受到观众的欢迎呢?文艺作品作用于人的精神是一个复杂的过程,其所以吸引观众,不仅由于审美愉悦,也还有社会心理、文化方面、个性体验等方面的原因。由于大量非艺术因素会影响作品的接受过程,因此,在对作品观赏性的判断上,切不能将复杂的过程简单化。

文艺属于精神生产的范畴,因而也就具有双重属性。一方面,文艺作品具有社会价值,其中最为重要的,是它的审美价值;另一方面,文艺作品是一种商品,文艺作品的传播和观赏是一种消费过程。在市场经济条件下,文艺作品的生产和消费等都具有商品属性,文化与经济的互相依存、促进,是当代社会的一个重要特征,也是当代文艺的一个特征。经济价值在相当大的程度上体现了观众对这部作品的认可程度。虽然商业化会带来非个性的、非人性的、非艺术的东西,但在很多情况下,艺术与商业并不总是互相排斥的,反而经常是互相促进的,不能把商业性当作洪水猛兽。

有一种观点认为,即便没有观赏性,只要有社会效益就是好作品。这是不正确的。这种观点曲解了社会效益与经济效益的关系。坚持社会效益与经济效益相统一,坚持把社会效益放在首位,其先决条件是两者的统一,不能认为强调把社会效益放在首位就可以不讲经济效益,只要把握好文艺作品的意识形态属性就可以不管它的商业属性,防止唯票房论、唯收视率论、唯发行量论、唯点击率论,不等于就可以不要票房、收视率、发行量和点击率。

实际上，两者是相辅相成、并行不悖的。

谭元寿先生曾经这样讲过："我希望要排演一出新戏，首先要想到这个题材有没有社会意义，观众会不会欢迎，能否寓教于乐，不要只因为你自己喜欢，而不管观众是否能接受，对社会是否有益。""一出好戏，主要是在艺术上获得成功，而不能'戏不够，布景凑'。当时裘盛戎先生排演汪曾祺先生编的《雪花飘》，舞美人员制作了雪花和刮风的效果，裘先生就说，你们又是风，又是雪，还要我演什么呢？这句话很值得我们深思。我们必须明白，一出新戏没有票房收入，就等于没有观众，没有观众买票来看，只靠内部观摩，这出戏就没有任何价值。有人说不能只讲经济效益，而不顾社会效益，其实没有经济效益，也就是没有观众，也不可能产生社会效益。我不是只看重钱，因为空谈社会效益其实就是对人民的一种欺骗。"④

文艺作品的商品属性决定了它的成败一定要放到市场上检验。既不能脱离社会效益而片面强调观赏性，又不能因为强调社会效益而贬低观赏性，甚至把社会效益作为缺乏观赏性的遁辞。没有观赏性，既不能实现经济效益，也不能实现社会效益。试问，一部作品观众连看都不看，社会效益从何而来？没有观赏性也就谈不上艺术，片面夸大观赏性与忽视观赏性都会把文艺创作引入歧途，影响文艺的健康发展。

注释：

①习近平：《在文艺工作座谈会上的讲话》，《人民日报》2015年10月15日。

②《中共中央政治局召开会议审议〈生态文明体制改革总体方案〉〈关于繁荣发展社会主义文艺的意见〉》，《人民日报》2015年9月12日。

③④谭元寿：《对京剧界的一点看法》，《中国京剧》2015年第8期。

2015 电视剧年度关键词：记忆

2015年，电视剧创作者感受最为深切的，是对于创作趋势的把握比以往更加困难。一切都发生得太快，被遗忘得太快，热点转瞬即逝，行业竞争加剧，接连不断的洗牌、再洗牌，加上互联网对电视剧业态、形态和思维方式的震撼，给创作者带来普遍的焦虑和迷茫。在这样一种情势之下，创作者一方面努力求新求变，另一方面努力把握一些恒久不变的东西。大家迫切感到需要记住一些东西，回忆一些东西，留住一些有价值的东西。于是，记忆就成为2015年电视剧创作的共同选择。

这一年里，无论所表现的是个体记忆还是集体记忆，创作者都在自觉追求将艺术个性融入时代精神和社会潮流之中，将生命体验注入气韵生动的人物形象之中，用普通人的悲欢演绎出不普通的人生感悟，从而创作出具有高辨识度的作品。同时，他们自觉追求崇高的美学理想和壮美的文化品格，深刻地揭示出民众日常生活中所蕴含的精神力量，也在作品中寄托了对人生的思考、对未来的关切。

从记忆中凸显价值取向

大变革时代的精神轨迹是2015年现实题材电视剧的核心内容。创作者有意识地捕捉当代热点问题并予以形象化的表达,从不同角度勾画出百姓的生存状态,在百姓的喜怒爱恨中挖掘推动时代前行的力量。蕴含于其中的,有对人生美丽的回味,也有对生命意义的追问。这些作品或选取一段逝去的岁月,提供一个沧桑巨变社会的缩影;或选择一个特定的人群,见证一代人的成长和成熟。

贯穿于2015年现实题材电视剧创作的一条主线是对于改革开放30年来人们生活与梦想的记忆。比如《平凡的世界》真实再现了时代大潮中小人物奋斗的艰难困苦,讲述了面临人生抉择时普通劳动者对理想的坚守、对爱情的执着。《温州两家人》用经济转型背景下温州两家人、两代人的纠葛展现了中国企业家走出困境的心路历程。《于无声处》从国家安全这一独特视角出发,再现了改革开放以来的历史变迁,描绘出特定情境中人物的信仰和追求。

另一条主线是"80后""90后"的成长记忆。比如《虎妈猫爸》将话题从个人生活向公共领域拓展,在看似简单、极端的二元对立冲突中表现了人的丰富性和复杂性,也浓缩出"80后"的精神特质。同是描写"90后"的作品,《青春集结号》通篇洋溢着亮丽的色彩、欢快的风格、昂扬的基调,写出了新一代军人的精神风貌,也写出了新一代军人的浪漫气质;《雪域雄鹰》则着力展现当代军人勇于担当、甘于奉献的精神,在洗礼与蜕变中重新阐释了成长的内涵,既不回避痛苦和残酷,又体现了积极的生活态度。

从记忆中发掘民族精神

抗日剧是2015年电视剧创作最大的亮点。在抗日战争暨世界反法西斯

战争胜利70周年之际,一大批抗日剧亮相荧屏,唱响了爱国主义的主旋律。同时,抗日剧一扫前些年将抗日战争游戏化、娱乐化的颓风,回归现实主义创作传统,用正确的历史观指导创作,选材范围和风格样式也有了显著的拓展。这些作品真实还原历史事件,精心营造历史氛围,以人物命运解释历史进程,用苦难和光荣的记忆熔铸出坚忍不拔的民族精神。

具体而言,2015年抗日剧在创作上的特点,一是具有鲜明的国际视野,有意识地把抗日战争放在世界反法西斯战争的大格局中来写;二是有意识地介入历史,以现实视域观照历史,注重描写国共两党联合抵御外侮,突出中国共产党在抗战历史上的中流砥柱作用。其中,有的作品以史诗般的气概再现了抗日战争的历史长卷,如《东北抗日联军》表现了东北抗日联军浴血奋战的悲壮业绩,把高度凝练的思想内容与跌宕起伏的戏剧情节很好地结合起来;《太行山上》全景式地描绘了八路军在敌后抗战的艰难岁月,也歌颂了军民患难与共的鱼水深情。有的作品以选材独特或视角新颖取胜,如《出关》通过民族危难关头国共两党的军队从对立走向合作的曲折过程,讴歌了中国军人的英雄主义精神;《王大花的革命生涯》以一个农村妇女投身革命为切入点,用平民化的视角审视抗战,真实表现了严酷环境下人的成长;《伪装者》围绕汪伪政权统治下隐秘战线的较量展开情节,在紧张的悬念和对抗中写出了人物之间的情感冲突;《二十四道拐》讲述争夺滇缅公路生命线的故事,通过战争、谍战、家族等各种类型元素的有机融合,写出中国人民的不屈不挠精神。

从记忆中探寻文化基因

在近几年历史剧数量、质量不断下滑的趋势中,2015年历史剧创作出现了一个值得关注的现象:历史正剧淡出荧屏,非史实性历史剧异军突起,受到广大观众尤其是青年观众的欢迎。非史实性历史剧既不同于传统的历史正剧,又不同于戏说类的古装剧。它们以真实的历史背景或人物为依托,从

人性的层面解读历史，重构出全新的历史时空，同时也不忽视历史细节的描绘和历史精神的蕴涵，这就使得民族的历史记忆获得了一种富于个性的表达。具有代表性的作品是《琅琊榜》和《芈月传》。

这两部作品都改编自网络小说，具有广泛的观众基础，制作也比较精良。其共同特点是注重表现人物的内心变化和情感发展脉络，在历史故事中寄寓现实情感。《琅琊榜》通过一个昭雪冤案的复仇故事，描写了特定环境下人物的命运和挣扎，体现了浓厚的家国情怀。《芈月传》透过宫廷权谋斗争书写人性，以虚实结合的手法，在真实的历史框架中演绎了一个女政治家的传奇故事。

每个时代都有属于自己的记忆。同时代的艺术作品尽管所呈现的记忆各不相同，但在情绪、格调、旋律上总是互相呼应的，具有内在的一致性。就2015年的电视剧而言，这种内在的一致性体现为对民族生命力的强烈呼唤。

总的来说，2015年的电视剧对这个时代的记忆是真切而深刻的，但也存在着局部的失真和模糊。过度理想化和泛喜剧化削弱了都市生活剧的现实主义精神，缺乏理性反思制约了抗日剧的开掘深度，偶像化倾向则影响了历史剧的质感。另外，历史正剧缺位，现实题材电视剧品质与收视错位，也都是不容忽视的现象。这似乎在某种意义上提示我们：对于电视剧艺术来说，记忆不仅是简单的记住和回忆，而且是一种文化守望，除了与时代共鸣之外，还要有精神超越，唯其如此，才能在记忆中显现出历史的深度和人性的深度。

2016 电视剧年度关键词：品质

2016 年，电视剧创作给人最深的印象是品质的整体提升。在内容方面，思想表达以普通百姓的生活语言、生活智慧为载体，因而更为生动、更为贴切；在艺术方面，叙事策略的选择更加灵活，影像语言更加具有现代感；在制作方面，新技术的广泛应用带来新鲜的视听体验，也极大地增强了作品的震撼力和感染力。

这一年里，电视台与视频网站竞争加剧，同时也开始尝试深度合作，出现了网台合制、网台联播等新形式。IP 热消退，玄幻剧退潮，古装偶像剧风光不再，互联网引发的电视剧产业变局朝着一个不期然而然的方向发展：品质重新成为参与市场各方关注的焦点。在这个意义上，对品质的追求既是一种回归，又是一种共识。

革命历史剧追求思想深度

就革命历史剧而言，2016 年称得上是一个丰收之年。一批纪念红军长征胜利 80 周年的优秀作品亮相荧屏，在获得广泛认可的同时，也取得了良好的收

视成绩，成为本年度最大的亮点。这些作品从不同角度表现革命先辈对信仰的执着追求和牺牲精神，实现了思想与形象、历史理性与生命意识的有机统一。

尽管取材、视角、风格各异，但准确把握历史发展趋势，深度开掘历史资源，以真实的细节和氛围弥合历史事件与艺术虚构的罅隙，注重表现革命领袖的人格魅力，是这些作品的共同特征。《长征大会师》具有开创性地用红军长征的几次会师表现历史进程的重大转折，颇具史诗风范。《绝命后卫师》再现了红三十四师官兵在红军生死存亡关头为革命流尽最后一滴血的赤胆忠心，充满悲剧精神。《彝海结盟》以红军穿越大凉山地区富有传奇性的故事彰显民族大义，洋溢着浓郁的民族风情。

几部具有代表性的伟人传记电视剧也体现出与上述作品一致的追求。《彭德怀元帅》以纪实风格还原彭德怀的一生，塑造了一个有血性、有担当、一心为民的公仆形象。《海棠依旧》重视审美意境的营造，生动呈现了周恩来在决定国家命运的关键时刻的非凡智慧和鞠躬尽瘁精神。《毛泽东三兄弟》在人伦亲情演绎中寄寓崇高精神，在理想追求中凸显家国情怀。

革命历史剧中的谍战剧是2016年受众关注度比较高的品种。近年来的谍战剧普遍遵循"谍战＋情感"的模式，追求极致化的情节和极端化的情感。本年度的谍战剧虽从各个角度尝试突破，结果却进一步强化了这种模式。《解密》讲述一个数学天才破译密码的故事，围绕着对真相的层层揭示，表现人物的精神成长。《麻雀》比较好地把谍战叙事与日常生活叙事结合起来，通过对人性弱点的探究，描摹谍报人员丰富的内心世界。《父亲的身份》用一个女孩的心路历程表现主人公的感情冲突和人性善恶的较量，在谍战剧中可谓别具一格。

谍战剧的偶像化在本年度达到了登峰造极的地步。故事是过去的，人物的思想感情和外部形象却是现代的，谍战英雄仿佛是从现实直接走进剧中的"90后"，故事情节摆脱不掉千篇一律的成长仪式。人物与环境脱节，行动与情感脱节。偶像与品质无关，但如果一切都服从打造偶像，势必造成对品质的妨害。

现实剧追求生活质感

在现实题材方面，曾经红火一时的"家斗剧""幸福剧"淡出荧屏，创作者更加注重捕捉社会热点，在生活的波折中寻找理想的光芒，在人性的温暖中挖掘向上的力量。本年度的现实剧中最值得关注的有两类作品。

一类是以传统的现实主义手法再现普通百姓生活的作品。《安居》用轻松幽默的形式叙述包头棚户区改造过程，在生活的艰辛和苦涩中透露出浓重的人文关怀。《生命中的好日子》生动地展现了"50后"对人生和梦想的追求，写出了改革开放给中国人带来的深刻变化。

另一类是具有话题意义的都市情感剧。《小别离》由孩子出国留学引发的冲突，真实地写出了教育问题所带来的普遍焦虑。《小丈夫》用夸张的方式描写婚恋关系中价值观的差异，也寄托了对生活中美好事物的向往。《中国式关系》勾画了现实生活中各种交错复杂的关系，在人情世故中蕴含了一种理想主义精神。

应该说，这些作品都在一定程度上触及了社会现实，从不同侧面提供了我们所处的社会转型期的精神样本。前一类作品注重倾听百姓心灵深处的声音，强调理想的力量，但常常由于未能将理想转化为思想而影响了作品的深度，在制作方面也略显粗糙。后一类作品注重契合当代观众的审美情趣，但往往将生活打磨得过于精致和亮丽，在反映现实的同时也制造了一种疏离感。

泛喜剧化现象在本年度的现实剧中仍旧比较突出，而且有愈演愈烈之势。不论故事是否适宜，一律采用轻喜剧风格；不论对人物来说是否合理，一律采取戏谑的人生态度。这种简单化的背后，不是艺术逻辑，而是商业逻辑在起决定性作用。我们当然需要以幽默的态度化解生活难题，但更需要以严肃的态度直面人生，把目光更多地投向那些历经挫折、磨难之后仍然怀有希望和梦想的坚强灵魂。

不容忽视的是，2016年电视剧的题材领域非但没有拓宽，反而出现了收窄的状况。儿童剧难觅踪迹，农村剧、军旅剧数量、质量同时下滑，历史剧乏善可陈。本年度的历史剧普遍缺乏想象力，也缺乏历史感，而且对于我们这样一个有着深厚历史文化传统的国度，电视荧屏上全年看不到一部历史正剧，这不能不说是一个遗憾。

在历史叙事中发现主流价值

——近年来历史剧创作述略

 古代历史题材电视剧（以下简称历史剧）一向是深受广大观众喜爱的品种。对历史的偏好根深蒂固地存在于中华民族的文化血脉之中，从先民在篝火旁对往事的追忆，到勾栏瓦舍里评说的公案演义，再到戏曲舞台上以程式搬演的忠奸善恶，皆可一窥其端倪。不过普通人对历史事实与历史故事往往不加区分，因为两者同样可以达到以古鉴今、借古喻今的目的，所以直到今天，历史剧的概念中依然包含了历史正剧和历史传奇剧两种形态。

 近年来，历史正剧与历史传奇剧此消彼长，品质与格调同步提升。一方面，历史正剧突破了帝王后妃与宫廷权谋的窠臼，取材、修辞趋于平民化；另一方面，历史传奇剧在创作理念上主动向历史正剧靠拢，追求积极的思想内涵，追求强烈的历史感和感召力。一般来讲，历史正剧庄重严整，历史传奇剧灵动丰盈；前者倾向于真实再现，后者较多理想化色彩。两者向不同方向发展，而在价值取向上殊途同归。

 2017年是历史剧的转折之年。以《于成龙》为代表的历史正剧强势回归，是时代环境、社会思潮以及观众审美趣味等因素共同作用的结果，也是历史剧内在生长的要求。可以预见，历史剧经过多年蓄势之后，未来肯定会

呈现出凌厉进击的态势。

习近平总书记在中国文联第十次全国代表大会、中国作协第九次全国代表大会开幕式上指出："文学家、艺术家不可能完全还原历史的真实，但有责任告诉人们真实的历史，告诉人们历史中最有价值的东西。戏弄历史的作品，不仅是对历史的不尊重，而且是对自己创作的不尊重，最终必将被历史戏弄。只有树立正确历史观，尊重历史，按照艺术规律呈现的艺术化的历史，才能经得起历史的检验，才能立之当世、传之后人。"

这就明确地告诉我们：树立正确历史观的核心，就是要在历史中发现价值，同时也告诉我们，仅仅有正确的历史观是不够的，还必须通过艺术化的方式呈现出来。

从追求历史事件的真实再现到追求准确把握历史发展趋势，寻找中华民族的精神源头和文化基因，是近年来历史剧创作最为显著的变化。家国情怀成为贯穿于历史剧的一条主要的精神脉络。无论历史正剧《大清盐商》《抗倭英雄戚继光》《于成龙》，还是历史传奇剧《琅琊榜》《芈月传》《女医明妃传》，除了再现历史记忆之外，都体现出主人公的拳拳之忠，彰显出自强不息、厚德载物的民族精神。从表面来看，《琅琊榜》充溢着清新脱俗的浪漫气质，《于成龙》秉持着怀有使命感的现实主义精神，两者似乎没有多少相似之处，但审视之下就会发现，两部作品其实都在张扬一种生命的力量，并将个人的生命融入国家民族命运之中。同样，人们常拿《芈月传》与《甄嬛传》做比较，却忽视了两者精神指向的根本差异：《甄嬛传》的女主角把个人命运维系于封建皇权，而《芈月传》的女主角则强烈地要求主宰自己的命运，且把国家利益置于个人情感之上。两部作品出自同一位导演、同一个制作团队之手，从中更可以看到时代变化对于创作的影响。

正确的历史观离不开对于人性的透彻理解。近年来历史剧创作的另一个显著变化，是更加注重表现人物的生存状态，努力寻找人物命运与历史进程的关联点、历史与现实的关联点。因为历史剧所赖以打动观众的，不是生硬的观念，甚至也不是历史事件的真实，而是历史人物身上蕴含的精神力量。

《大清盐商》中的汪朝宗集官、商、士于一身，胸怀修齐治平的政治抱负，在关键时刻能够挺身而出，以盐利兼济天下；《抗倭英雄戚继光》中的戚继光站在国家海洋战略的高度来领导抗倭斗争，在血与火的洗礼中重铸民族精神；《于成龙》中的于成龙出淤泥而不染，具有强烈的社会责任感，其人格魅力不仅来自他的廉洁刻苦，而且来自他的知行合一；《琅琊榜》中的梅长苏坚毅隐忍，为雪冤复仇负重致远，最终却能超越个人恩怨；《芈月传》中的芈月敢爱敢恨，既多情又无情，在深谋远虑中显示出一代政治家的魄力与担当；《女医明妃传》中的谭允贤以济世救人为己任，突破了封建礼教和世俗观念的束缚，最终实现了自己的人生价值。在这些鲜明的人物形象身上，创作者融入了自己的艺术个性和生命体验，也融入了对于现实的思考，让历史人物的心跳与时代的脉搏合拍，在历史人物身上烙下现代社会理想的印记。

在处理历史真实与艺术虚构之间的关系方面，近年来的历史剧大胆探索，以"失事求似"的方法重构历史，赋予历史人物的动机以独特而又令人信服的解释，从而实现了历史认知与历史想象的有机统一。21世纪初以来历史正剧之所以受到观众的冷遇，其中一个原因就是过分拘泥于历史事实，不敢给历史插上想象的翅膀，与观众的现实情感严重脱节。反观《大清盐商》《琅琊榜》《于成龙》这些作品，其中历史叙事的完成不是依靠史料的堆砌，而是凭借一个个精彩瞬间的展开来表现人物的历史境遇，触发观众对于现实的联想。虽然历史真实对于历史剧创作具有极其重要的意义，但真正决定观众是否接受一部作品的，不是作品的真实程度，而是历史与现实的关联程度。而且，历史与现实越相似，带给观众的新鲜感就越强烈。

历史剧承载着时代精神、民族文化的深厚内涵，除了唤醒人们对于历史的记忆之外，还要激发人们对于未来的希望。历史是有精神气质的。换句话说，历史不但可以是深沉厚重的，而且可以是潇洒飘逸的。这是近年来的历史剧创作给予我们的启示。

北宋思想家张载曾用"为天地立心，为生民立命，为往圣继绝学，为万世开太平"来概括儒者的胸襟与抱负，这也应该成为历史剧创作者的终极追求。

周振天电视剧艺术特色浅析

过去的三十几年里，军旅作家是中国电视剧创作当中一个非常活跃的群体，虽然人数不多，却创作了许多优秀作品，为中国电视剧的人物画廊增添了很多个性鲜明的形象，为电视剧创作提供了很多非常宝贵的经验，从他们的创作中也可以总结出一些带有规律性的东西。周振天是其中具有代表性的一位。

周振天的作品取材广泛、内容丰富、风格多样，似乎难于找到其中的统一性。其实，他的作品最核心的东西，就是对民族之魂的探求。不管他是写当代军人、写伟人，还是写虚构的历史人物，其中都蕴含了这个内容，这种探索民族之魂的自觉意识，成为贯穿周振天电视剧创作的一条主线。

距离：写好人物的关键

如何写好和平年代的军人，是当代军旅题材面临的一个重大课题。在创作中常见的误区有这样几个：一个是模式化，最常见的模式是演习加爱情；一个是奇观化，为了吸引眼球，把军营写得不像军营，军人不像军人；再一

个是人为地制造矛盾，把一家子都写在一支部队里，或者让军人去做军人不该做的事情。出现这些问题的主要原因是脱离生活。但是在周振天的作品里看不到这样的现象，其原因就是他的作品深深扎根于生活之中。20世纪最著名的战地摄影记者罗伯特·卡帕说过一句话："如果你拍得不够好，那是因为你离得不够近。"周振天的军旅题材作品之所以能够取得成功，因为他离得近。他不是像很多人那样随便去军营走一走、看一看，而是与海军官兵同呼吸共命运，他的作品是靠生活本身的魅力来打动人。但仅仅有生活是不够的，周振天的作品能够取得成功的另一个原因，是他在创作中很好地把握了审美的距离感。保持适度的距离，让他在作品中总能找到独特的视角，总会有一些出人意料的神来之笔。比如《水兵俱乐部》，在周振天的作品里，这部戏不太受关注，但是最能体现出他的生活底蕴和创作个性。水兵俱乐部对于海军官兵来讲，是一个家，一个心灵的港湾，主人公罗运来是一个热心肠的俱乐部主任，这部戏以小见大，亦庄亦谐，从水兵俱乐部辐射到生活的方方面面，体现出细致入微的观察，从各个不同的方面折射当代中国军人的精神世界。而且它采取了一种轻喜剧的方式，幽默、超然，这种幽默和超然带来一种距离感，有助于成功地把日常生活转化为个性化的审美体验。《神医喜来乐》在这一点上就更为突出。它写的是一个乡土郎中的喜怒哀乐与悲欢离合，以喜剧的场景衬托命运的煎熬，喜剧中包含悲剧因素，悲剧因素与喜剧因素的契合点就在于人物所处的社会现实与人生理想之间的内在矛盾，这个艺术形象在喜剧因素掩盖下总是不时会显露出富有价值的生命内涵以及人的尊严。这两个人物身上实际是有共通之处的，他们身上都带有那么一点理想主义的幽默感，这是周振天独特的艺术气质，也是他的作品中审美距离感的主要来源。

历史：升华了的沧桑感

周振天创作了很多历史题材电视剧，但更令人感兴趣的，是他在现实题

材作品中始终追求一种历史感。如果把他的军旅题材电视剧作为一个整体来看，可以说就是一部形象的海军成长史。他的作品几乎涵盖了海军生活的方方面面，他着力书写的当代军人的生存境遇和情感状态的背后，有着一种历史纵深感。最典型的是《潮起潮落》，通过一对情人的悲欢离合和三个家庭错综复杂的纠葛，描写了人民海军的发展历程，故事的时间跨度长达36年。周振天不是从正面展现重大历史事件，而是把对海军发展的深刻思考融入细腻的生活细节和情感描绘中，围绕着鲁明宽和简小荷、简辽几个人物的爱情、亲情来写。这里没有空洞的英雄主义和理想主义，有的只是个体命运和情怀。他把这些人物放在一个广阔的历史背景上来写，使剧中的人物、故事有了厚重的沧桑感。

以情写史，是周振天作品的一个重要特色。《护国大将军》《小站风云》都是在大的历史背景下讲述小人物的命运和爱情。类似的还有《洪湖赤卫队》，其中韩英和张教官之间的感情线处理得非常好，刘闯杀死叛徒王金标那场戏，也写得富有人情味。正是由于这种历史纵深感，他的作品写的虽然是个人情感，但总能突破个人生活的狭小空间，升华到时代的高度。

理性：关注个体生命价值

理性，这是周振天的电视剧，特别是军旅题材电视剧最独特的一点。军旅剧离不开英雄和英雄主义。周振天军旅剧的主题同样是当代军人对生活和祖国的热爱、对理想和未来的憧憬，这些人物身上始终闪烁着理性的光芒。军旅题材电视剧大多张扬热血和力量，然而，周振天更多的是用理性的眼光来审视当代军人，所以他在书写军人使命和情怀的同时，会特别关注个体的生命价值，他所写的英雄情怀多半不是豪情万丈，更多的是侠骨柔肠。令人感兴趣的是，他经常会写军事行动中的失败，比较突出的有两部作品：一部是《砺剑》，讲海军实验部队的故事，其中讲到了失败，但更多的还是讲秦海川这样的老科学家的奉献精神。另一部是《波涛汹涌》。故事的前史，讲

的是故事发生的 20 年前，东方瀚海在新婚前夕勇闯"郑和水道"，结果艇沉人亡，20 年后，江白再闯"郑和水道"，终于取得成功。这里面有两代军人的冲突和对比，但更突出的，是对军人如何实现人生价值的理性思考。其中所涉及的保护领海主权和海洋资源问题，具有某种前瞻性，至今仍有现实意义。另一个体现理性精神的地方，是周振天没有把军营作为一个与世隔绝的地方来写，也不是把社会作为军营的陪衬，他的作品里面，军营始终是社会的一部分，他写的是军营，但思想的触角却伸展向社会生活的方方面面。比如《天边有群男子汉》写六个驻守在珊瑚礁的普通士兵的内心世界，虽然远在天边，但是反映了一些社会问题，也最早触及了军队中的腐败问题，在这些作品里面，都透露出他对于社会人生的一些理性思索。

周振天作品的戏剧冲突不是十分强烈，人物、事件、矛盾也不那么集中，其作品的戏剧性主要来自人物性格和命运的发展变化。他惯常使用的艺术手法，一个是加大人物命运的落差，比如《孟来财传奇》，人物命运的落差非常大，从叫花子到洋行买办，再到一贫如洗，在充满压力的环境中讲述人物成长的曲折过程。另一个是加大环境与人物思想情感的反差。周振天特别擅长运用对比手法，《潮起潮落》《波涛汹涌》都有两代军人思想观念的对比。再如《李大钊》里面主人公执着的信念与从容的态度形成对比，《张伯苓》里面主人公的高尚人格与民间生活智慧形成对比。还有一个重要的特点，就是他的作品中，主人公的个人遭遇同国家、民族的命运结合得非常紧密，往往在主人公身上折射出对于民族命运的思考，几部人物传记剧《李大钊》《张伯苓》《护国大将军》都比较突出地体现了这一点。

为时代存照　为民族塑魂

——第14届"五个一工程"入选电视剧点评

入选第14届精神文明建设"五个一工程"的共有8部电视剧：《海棠依旧》《彭德怀元帅》《平凡的世界》《绝命后卫师》《太行山上》《于成龙》《鸡毛飞上天》《马向阳下乡记》。这些作品代表了近年来国产电视剧创作的最高水准，具有重要的示范作用，肯定会在今后一个时期影响国产电视剧创作的发展走向。

8部入选电视剧或选取一段光荣岁月，或着眼一个典型人物，或弘扬一种高尚精神，为社会进步和民族复兴留下了传神的剪影。其中既有对历史必然性的深刻揭示，又有对普通人生活和梦想的热情讴歌；既注意反映重大社会关切，又注意反映与百姓利益攸关的问题；既呈现出昂扬向上的气象、格调，又书写出温暖润泽的生命内涵。它们或通过强烈的生活质感，或通过逼真的历史氛围，让观众在对人物思想感情的共鸣中得到心灵的净化。

超拔高迈的人生境界

对于历史伟人的成功塑造，是本届"五个一工程"入选电视剧最为突出

的亮点。入选作品真实还原了革命领袖或古代重要历史人物的个性与情怀，赋予人物形象以筋骨和生气，表现了他们高洁无私的人格风范。

《海棠依旧》通过诗化的视听语言，充分展现了周恩来矢志不渝的理想信念、鞠躬尽瘁的公仆精神、实事求是的工作作风、廉洁奉公的高尚品格，真实再现了共和国总理的博大胸怀和人格魅力。

《彭德怀元帅》具有鲜明的纪实风格，通过彭德怀在中国革命一系列重要历史关头所发挥的关键作用，生动刻画了他的鲜明个性，塑造了一个有血性、有气节、一心为民的领袖形象。

《于成龙》生动再现了清初名臣于成龙廉洁刻苦、刚正不阿的形象。作品以科学的历史观准确把握历史走向，用于成龙这样一个古代"士"的典范，触发人们对于现实的思考。

虽然时代不同、性格和境遇不同，但从上述三个人物身上，人们都能感受到一股"独立天地间"的浩然正气，感受到他们生命追求中流动着共同的文化血脉。

刚健笃实的美学品格

入选本届"五个一工程"的8部电视剧都把中华美学理想作为艺术创作的自觉追求，因而显现出共同的美学指向。这种共同的美学指向内化为思想上的中国精神，外化为形式上的中国作风、中国气派，朴素、自然、凝重、硬朗，形象丰盈，气势充沛，体现出"刚健笃实，辉光日新"的充实之美。

《绝命后卫师》采取革命浪漫主义与革命现实主义相结合的创作方法，表现了普通百姓如何成长为有理想、有信仰、敢于牺牲的红军战士，通篇回荡着豪迈的英雄主义精神，在人物命运的刚烈与悲壮中显现出史诗气概。

《太行山上》深入挖掘历史素材，真实还原历史细节，富于历史纵深感地表现了老一辈无产阶级革命家的崇高精神、八路军与人民群众相濡以沫的鱼水深情、中国共产党及其领导的军队在抗战中的中流砥柱作用。

丰富多样的现实主义手法

现实主义是本届"五个一工程"入选电视剧的主基调，这突出体现在现实题材作品上面。这些作品精雕细刻地描绘大时代中的小人物，将个人的生命体验融入社会变革发展之中，通过主人公的悲欢离合揭示生活的底蕴，在生活的崎岖坎坷中透出理想的光芒，从不同角度折射出当代中国人的精神面貌。

不过，由于社会生活的变化、思想观念的变化以及观众欣赏趣味的变化，现实主义创作手法也出现了一些新的趋势和特点，这在本届入选作品中得到突出的反映。这些作品一方面坚持以冷静的现实主义精神直面社会问题，另一方面，更加注重回应时代呼唤和百姓吁求，反映历史的发展和社会关系的变化，在创作中主动追求辨识度、话题性和代入感，主动追求不同类型、元素的融合和混搭，以新的价值立场和表达方式丰富了现实主义的内涵，为创作注入了新的活力。

《平凡的世界》以20世纪七八十年代的黄土高原为背景，讲述了普通人在这一历史时期所走过的艰难曲折的道路，既写出了人的生命追求，又写出了对于人性的透彻理解，在主人公不向命运屈服的顽强和坚忍中，在他们对梦想和爱情的执着追求中，凸显了人的价值和人的尊严。

《鸡毛飞上天》将传奇性与现实主义精神很好地结合在一起，真实表现了义乌三代人艰辛曲折而又充满激情的创业史和情感史，提供了大变革时代生动的精神样本，以此透视中国改革发展三十多年的辉煌历程。

《马向阳下乡记》则另辟蹊径，描写"第一书记"下乡给农村带来的变化，用清新时尚的风格来表现"三农"问题，是一部充满生活智慧的轻喜剧。作品具有开阔的视野，不过，它最重要的成就还在于对农民独特思维方式的把握。作品用青春激情与习惯势力的冲突，从一个侧面反映了时代发展对人们精神世界的影响。

在某种意义上，当代创作者的生存处境与《平凡的世界》中的孙少平兄弟有相似之处，总是处在艰难的选择过程中。到底应该选择什么，坚守什么，从本届"五个一工程"入选电视剧中，创作者可以得到富有价值的启示。

三、随想

历史剧的大胆假设和小心求证

历史上的某天，大学校长胡适之博士在课堂上圈点历史，学生们纷纷记着讲义，唯恐漏掉什么重要的东西，讲到紧要处，有个学生似乎感到惶惑，忽然发问：先生，究竟什么是历史呢？博士正讲得高兴，也没多加考虑，随口抛出一句格言："历史是个任人打扮的小姑娘。"后来，博士怕人觉得不够严谨，赶紧申明，我真正的意思是要"大胆假设，小心求证"。

即便是从实证主义观点来看，这一论点也颇多可商榷之处，因为历史研究的出发点只能是事实，而不能是假设，把假设放在求证前面，结果无非给历史研究添了些浪漫色彩，而减损了许多科学态度。不过，仔细玩味起来，这方法也并非一无可取，虽然对于史学研究不足为训，却十分合于历史剧的创作原则。

历史剧创作当然应该以事实为出发点，最好是刚性的事实，然而，历史事实很少是确定无疑的，姑且不说历代统治者为了个人目的篡改历史，历史学家个人掌握材料和认识上的局限性，仅仅是时间的流逝，就足以使历史的真相模糊难辨。比如要拍一部关于大禹治水的电视剧，我们所能确定的，不过是历史上的确发生过一场大洪水，大禹用疏导的方

法治水，三过家门而不入，但他的音容笑貌、思想感情究竟如何，他与同时代人的关系如何，就完全需要假设了。换句话说，需要假设的地方，就是那些历史真实无法抵达的地方。这包括两个方面：其一是人物的语言、思想和行为，如《故事新编》中的大禹，就是鲁迅大胆假设的结果；又如《三国演义》里刘备的仁厚、曹操的奸诈、诸葛亮的智谋，也无不是罗贯中大胆假设的结果。其二是因果关系，如中国历史上有许多疑案，新疆塔里木河楼兰古都的米兰壁画，古僚人的悬棺，古夜郎国的神秘灭亡，倘要编成电视剧，其来龙去脉、前因后果，就只好依靠假设了。

假设还包含另一个含义，即不应该按照历史的直观形式来理解，而应该把它"当作人的感性活动，当作实践去理解"（恩格斯语，出自《关于费尔巴哈的提纲》）。因为历史剧的对象，不是"市民社会"，而是"人类社会或社会化了的人类"（出处同上）。归根结底，赋予历史剧以价值的是历史中蕴含的人性以及人性的冲突。

在一定意义上，历史剧的活力就来源于对人物性格、思想、行为的大胆假设。史料不等于历史，而只不过是历史的化石。即使把对一个事件的完整记载照搬到电视剧中，也不意味着就能产生一部真实的历史剧，恰恰相反，能使人产生真实感的作品，往往就是那些掺杂着大量虚构的作品，如果没有那"三分虚构"，《三国演义》还会使我们产生如此强烈的历史真实感吗？以历史为题材的艺术与史学的区别，就在于前者是以人性的真实统率一切。至于胡博士以为《三国演义》虚构得太少而算不得艺术，实在只能算他的一家之言。

相比之下，清人金丰的这段话倒是科学地阐明了历史题材作品中真实与虚构之间的关系。"从来创说者不宜尽出于虚，而亦不必尽出于实。苟事事皆虚，则过于荒诞，而无以服考古之心；事事皆实，则失于平庸，而无以动一时之听。……故以言乎实，则有忠、有奸、有横之可考；以言乎虚，则有起、有复、有变之足观。实则虚之，虚则实之，娓娓有令人听之而忘倦

矣。"(《〈说岳全传〉序》)

我们这个民族有一个特大的爱好,就是对历史和艺术不加区分,而且常把艺术混入历史,在历史中寄予比其他民族更多的爱憎,凡涉及历史,褒贬爱憎溢于言表,即便是司马迁这样伟大的史学家,也不是以超然的态度来对待历史。这似乎算不得优点,但也给我们一个有益的启示:历史上那些模糊不定的地方,正是需要艺术家好好做文章的地方。

每个人都来自历史,是自己民族乃至整个人类精神上的继承人。"以史为鉴,可以知兴废",以今之兴废,亦可烛照古之兴废。对于历史上精神生活的表现,不仅可以通过正史和野史来探究,而且可以通过洞察现代人的灵魂,探寻过去时代与我们共同的东西。历史是一部黑白片,需要用当代生活来着色。

哪些方面不能假设?历史发展趋势、民族精神、重大事件和日常生活细节,即历史最大的和最小的方面,所有那些时间的流逝冲刷不掉的东西都不能假设。这是需要小心求证的地方。

求证需要深入历史事件之中,尽可能完整地再现历史的风貌,重新模拟出事件产生的环境。如《宰相刘罗锅》里有一场修女朝见皇帝的戏,殊不知那个时代,来中国的差不多都是耶稣会士,修女只能深藏在修道院里,连到街上走一遭都极为罕见,远渡重洋朝见大清皇帝,实在是天方夜谭。再如《东周列国·春秋篇》,除秦国尚可从黑色服装辨认外,其他各国旗帜颜色彼此不分,服装乱穿一气,看上去令人困惑。殊不知,此时正值阴阳五行学说盛行,国君们大多迷信相生相克之说,穿什么颜色的服装、打什么颜色的旗子是顶顶要紧之事,实在马虎不得。

小心求证,不仅要在小处求证,而且应该在大处求证,这就是说要体现历史精神和历史潮流。故事只是历史的躯体,精神才是历史的魂魄。很难想象连历史典籍都没有碰过的人能够写出好的历史剧,事实是大量没有读过历史典籍的艺术家们,正在一部又一部地大写其历史剧。于是乎,历史剧成了历史的屠宰场。

历史是对过去的回忆，是已经成为必然性的可能性，是已经成为永恒的瞬间。我们面对历史，也就是面对永恒。历史剧不是将历史翻译成戏剧。无诗心则不足以修史，更何况历史剧！

电视的局限

20世纪80年代初期,电视理论界出现过一场关于电视性的讨论,那时候,学者们急于回答一个问题:电视是什么,换句话说,电视能做什么。那场讨论最后无果而终,原因是在其发轫期,电视的发展还没能够充分展示其潜能,因此争论来争论去,多半属于隔靴搔痒。

现在,电视成了一种几乎无所不包的媒介,而且电视与其他艺术、媒介结合,又产生出许许多多的新样式,对社会文化产生着深远的影响。作为大众传媒,电视在促进社会发展的同时,其所带来的肤浅、令人生厌的东西也在影响人们的价值观念。它造就了很多昙花一现的明星,使大量没有必要流行的东西流行,没有必要流传的东西流传;它使人们只注意某一类信息,而忽视它所没有包容进来的信息。电视想把什么都表现出来,结果什么也表现得不够充分。它总想给人们一个答案,实际上,大多数情况下不能给人以满意的答案。

有两种看待电视的观点:一种来自知识阶层,一种来自普通老百姓。知识阶层对电视大多持批评态度,有些学者甚至公开标榜自己不看电视;普通老百姓对电视大多持宽容态度,这种差异产生于对观赏过程的不同期望。观

赏电视是一种娱乐过程，也是一种学习过程。文化程度越高的人对电视的满意度越低，因为从中所获取的新东西越少。无怪乎学者们扼腕叹息：电视没文化。

正视电视的局限，有助于更大限度地发挥它的潜能。电视没有必要在深度上与书籍文化一较长短，也没有必要在艺术性上与电影分个高下，它播出的戏剧和电影不能代替剧院和电影院，对名著的介绍不能代替名著本身。它不适宜表现深奥的东西，不适宜表现只有少数人关心的东西，不适宜表现意义含混的东西，不适宜表现形式感过强的东西。与其他艺术形式相比，创作者个人的趣味要更多地向观众的趣味妥协。

它所要处理的是广度上的东西，而不是深度上的东西。电视的魅力来源于对于现实的不断开拓。它的确可以包含一切，但不能代替一切，事实上，什么也代替不了。学者们对于电视是什么这个问题做出种种回答之后才发现，只能用一个说法来阐述：电视就是电视。

电视强大的文化传播功能与其文化内涵的相对贫乏之间的矛盾，在相当长一个时期里都会存在下去。《文化视点——倪萍访谈录》的失败，暴露出电视从业人员文化准备的不足。显而易见，填充式地给电视增加"文化"，结果只会适得其反。提高电视的文化内涵，只能通过缓慢的积累和积淀，不能用只争朝夕火逼花开的办法，而且电视文化水平的提高依赖整个民族精神文化素质的提高。

意大利杂谈

一、读书与行路

曾经和友人共同编写过一本关于意大利的小书，其中记述了这样一段珍闻：

济慈和雪莱都葬在罗马的新教墓地。在死前不久，济慈时常请友人去看看他将要埋葬的地方，听说那里生长着紫罗兰，感到十分欣慰。后来，济慈生前的医生克拉克大夫还在墓旁铺种了雏菊。墓碑上刻着诗人自己写下的墓志铭："这里长眠着一个人，他的名字是用水写成的。"

这更像是为另一位诗人之死写下的谶语。一年之后，雪莱在利古里亚斯佩齐亚湾附近的海域溺水而死，友人把他安葬在距济慈墓不远的古罗马残垣下。诗人生前非常喜欢此处，曾经对人说过："想到埋葬在这样一个可爱的地方，会使人爱上死亡。"

几年以后，当我终于有机会来到罗马时，尽管有那么多值得寻访的古迹，那么多使人流连忘返的博物馆，我想到的第一件事还是去凭吊这两位诗

人的墓地，印证一下以前得之于书本的感受。然而，在花费了几个小时徒劳无益的寻找后，我终于放弃了——我最最缺乏的方向感引领我在罗马迷宫式的街道反复兜了几个圈子，热情的意大利人对我混合着英语的意大利语一脸茫然，而我又怎么也不能把地图与实地对应起来。

不过，可以欣慰的是，在西班牙广场上，我误打误撞地找到了西班牙广场上的雪莱－济慈纪念馆。那其实只有几个房间，装饰朴素。正对着广场的那个房间里陈列着济慈的手迹和遗物，还有恋人送给他的一块椭圆形白玛瑙。一百多年前，不满26岁的济慈就在这里平静地告别了人世，临终时手里就紧握着这块白玛瑙。

我始终有一个梦想，就是去寻访这些伟大的艺术家走过的地方，把伟大的作品与诞生了伟大作品的地方联系起来。所以，当我面对帕拉蒂诺古罗马的断壁颓垣和从石缝中顽强生出的红罂粟时，我心中始终有一种特别的感受——这些名胜古迹意义不仅在于它们本身，还在于一百多年前雪莱和济慈在那里曾经徜徉过，吟咏过。罗马之于我，不仅是古罗马人的罗马，还是雪莱和济慈的罗马。正因为古往今来的迁客骚人不断留下自己的足迹，这些地方才积累了越来越深厚的文化内涵。

另一件有意义的事情是去维罗纳寻访罗密欧和朱丽叶。只有在这个粉红色大理石建造的城市，你才会不仅把他们当作莎士比亚的剧中人，而且把他们当作实实在在的历史人物。因为去朱丽叶故居的时候恰逢星期一，朱丽叶与罗密欧幽会的阳台停止开放，我只在院子里瞻仰了一会儿朱丽叶的铜像，又赶上一大群美国人吵吵闹闹地照相，所以也没处发思古之幽情。接下来，寻找罗密欧故居着实费了些力气。奇怪的是有些当地人竟然不知道这么个地方，还以为罗密欧与朱丽叶家在一起。当初写这一部分的时候，我曾经把权威的导游手册上的话抄下来，说罗密欧故居已经破败不堪，门口的一块石碑上，刻有莎士比亚剧中的台词："啊，罗密欧，你在哪里？"其实，那座宅院还是相当整齐的，大门紧闭，可能是什么人的私宅。那句台词也根本不是刻在什么石碑上，而是刻在墙上。

因为看了关于威尼斯的大量作品,我对它始终怀着一种特别的好感,但实际到了那里,也许是游客太多的缘故,我并不怎么喜欢这个城市。尽管风景的确很美,但那里的喧嚣和嘈杂,在我看来实在太煞风景。另外,这里的消费水平也让来自穷国的文化闲人咋舌。圣马可广场上的佛罗伦萨人咖啡馆,尽管其浪漫情调和文化意蕴令人神往(那里曾经是意大利被外国占领时期爱国者的聚会地点),但10美元一杯的咖啡,再加上同等价格的音乐费,实在有点难以消受,大多数欧美游客和我一样,也只是在远处看看而已,坐在那里的,倒是日本鬼子居多。

我更喜欢的是托马斯·曼笔下的威尼斯,诗化了的威尼斯。《魂断威尼斯》那种唯美主义的情调,在现实生活中我始终没有找到。烟雨迷蒙,水天一色,美则美矣,不足以销魂。我有幸乘坐了一次贡多拉(一种两头翘起的黑色小船),说老实话,并没觉得怎么特别,倒是鲁迅故乡的乌篷船让我感觉更舒服些。

我也更喜欢我所居住的小城科尼里亚诺。那里离威尼斯只有半个小时的车程,没有大城市里那么多垃圾和乞丐。走在大街上,即便不认识的人也会善意地和你打招呼。

在市中心附近,一条中世纪的小路蜿蜒通往山顶——那其实根本算不上山,充其量只能叫作土坡,山顶有一座保存完好的古城堡。它的主人曾经是文艺复兴后期周围地区最大的僭主。现在,城堡威严的大门,脚下锈迹斑斑的大炮,都还显示着昔日的辉煌。每天傍晚,我都会静静地在城堡旁边的长椅上坐一会儿,看夕阳西下时雉堞投下的阴影,听远处教堂晚祷的钟声。

我深深地陶醉于其中而流连忘返,但离开的时候,总还感觉还缺了点什么。那究竟是什么呢?我在意大利始终没能找到答案,几个月后,当有一天,我坐在国子监的树荫下小憩时,却忽然明白了:那个东西是——境界。那种人与自然融合的境界,那种物我两忘的感觉,只能在中国的自然和人文景观中找到。那种我们的古老文明长期熏陶深入骨髓的东西,使我在另一种即便同样古老的文明中也会产生隔膜之感。

中国的人文景观倾向于在平面上延伸，这可能跟我们这个民族始终面朝黄土背朝天，与恶劣的生存环境顽强抗争有关，而西方的人文景观倾向于向天空伸展，因为他们总在仰望苍穹，仰望上帝。古代东方的艺术家囿于单纯的美感，在描摹现实的真切程度和结构的雄伟壮观上很难与西方艺术家抗衡，而西方的艺术家们，虽然努力学习东方艺术的韵致，学习东方的优雅和含蓄，但始终做不到人与自然的真正融合。每个民族，不论其艺术才能多么伟大，都有自己想象力的极限。

不管走到哪里，我都喜欢亲手摸摸那些历史遗迹。这时，我会对历史产生一种非常亲切的感觉。这时，我才会觉得历史不仅是一堆杂乱无章的材料，更不仅是历史教科书，历史其实是一种可以触摸的东西。

大约十年前，"积淀"这个词曾经风行一时，我在自己的文章里也无数次地使用过。然而，某一天，我站在半坡氏族遗址前，望着不同历史文化形成的颜色不一的土层时，我才突然一下子明白了这个词的含义。古人说，读万卷书，行万里路，信矣！

二、电视的政治

我对意大利电视的认识最早要追溯到安东尼奥尼。二十几年前，这位天才艺术家被我们当作反华小丑，我在刚刚学会写作文的时候就曾经对他的纪录片《中国》进行过口诛笔伐，尽管当时并没有机会看他的影片。今天看来，其中真切的纪实风格对于我们已经十分易于理解了，而且这种风格已经成为安东尼奥尼中国同行们普遍的追求。但老实说，这部片子与作者其他那些充满天才奇想的影片实在不能同日而语。安东尼奥尼对中国的理解过于肤浅，过于迷恋那些在他看来富于异国情调的东西，如木讷的农民、嘈杂的集贸市场以至于葬礼场面，不过，他那遏制不住的才情偶尔也会流露出一些，使影片在纪实之外带有某种反讽的意味。

可能与此有关，在我的印象里，意大利电视与政治的关系似乎比别的西

方国家要密切些,这大概是意大利电视的一个特色。意大利人喜欢谈论政治。意大利的政治充满了妥协。意大利电视是政治斗争的工具。就连著名的意大利广播电视公司也是一个政治妥协的产物。

意大利广播电视公司(RAI)是一家国有大型企业,公司由理事会管理,其中 6 人由股东(主要是伊利集团)推举,代表政府,10 人由议会推举,分别代表各党派。在 20 世纪 80 年代,最主要的势力是天民党、共产党和社会党,进入 90 年代,随着意大利最大的政治势力天民党的垮台,各派政治力量的比重在电视公司内部重新分配,新兴的政治力量如北方同盟和左翼民主党在电视上的发言权大大增加了,但无论何时,共产党始终是一支特别重要的政治力量。可能与意大利曾经是一个饱受帝国主义压迫与凌辱的民族有关,意大利人民对共产主义有一种特别的喜爱,尽管这共产主义在我们看来有些变味儿。

公司有 1 万多名员工,每年播出近 3 万小时的电视节目,其节目构成与中央电视台的节目颇有类似之处。电视一台(RAI UNO)主要以新闻和时事评论节目为主,偏重国内新闻,有时会有重大专题的连续追踪报道,但其国际新闻比起 BBC 和 CNN 来远为逊色。电视二台(RAI TUE)偏重播出电影和电视剧,电影的比例远远高于电视剧,也常会播一些配音的外国电影,不过,听到成龙、洪金宝张口说意大利语,多半会使你忍俊不禁,与我们最大的不同还在于经常会在节目中间插播商业广告。电视三台(RAI TRE)则以综艺节目为主,常常请一些社会名流来做嘉宾,有时也会请平民百姓发表一些政治见解,但总的来说,只能说是个游戏大杂烩。

唯一能与意大利广播电视公司分庭抗礼的是贝卢斯科尼的 Fininvest 集团。这位意大利前总理的新闻帝国由三个部分组成:第五频道、意大利一台、雷蒂四台。第五频道是他的旗舰,拥有遍布全国的卫星电视网络,其新闻节目的客观性、准确性和时效性为大家所公认。不管他是不是真的靠自己的电视网络赢得了选举,反正意大利人发现,由于这个庞大的电视帝国在时间安排、形象塑造、舆论导向等方面的精心设计和组织,使 400 万人(占全

国人口的13%）在最后阶段改变了自己的政治倾向。在以民主著称的美国，这可以说是一种十分正常的现象，而不喜欢美国咖啡也不太相信美国式民主的意大利人从中却隐隐地觉得不安，并给这种做法取了个滑稽的名字——电视主。不过，在著名的反腐败斗争——"净手运动"中，贝卢斯科尼的电视帝国也起过相当积极的作用。

 总的来说，意大利电视节目比美国有意思。它的新闻节目没有CNN那么快，却比CNN客观得多，比如对科索沃战争的报道，意大利电视上可以看到塞族人在科索沃驱赶阿尔巴尼亚难民，同时又可以看到南斯拉夫人民是那么勇敢、豪迈，科索沃解放军是那么卑鄙、猥琐，还有，可以看到意大利人民对战争的厌倦和不满。就在北约极力否定有飞机被南斯拉夫击落时，意大利电视却播出了一位意大利官员的谈话：确实有一架飞机没回来。意大利人对CNN不屑一顾——那简直是为美国政府的政治立场做广告宣传。

 不过，最受欢迎的还是脱离现实的节目，例如综艺节目和猜谜节目。这类节目往往制作粗糙、内容贫乏。有这样一个节目，主持人拿着事先准备好的信封，说出一个主题词，比如"意大利邮局"，请嘉宾或打进热线的观众来猜他信封里与此有关的是什么词，观众会猜测说是包裹、汇款等，猜来猜去，最后主持人揭开谜底，原来是——"速递"，如果猜中了就会有一笔奖金，有时候数量还相当可观。再有一个节目，参与节目的为男女嘉宾各一人，两人进行一场由电视台提供本金的赌博，但在开始之前，两人先要进行脱衣表演，其本金的多少根据两人各自脱掉衣服的多少来决定，其间不时穿插一队漂亮姑娘的无上装表演和现场观众歇斯底里的大叫。毫无疑问，节目的核心是奖金的数量，它决定着收视率的多少。在对待这种无聊玩意儿的热情态度上，意大利观众与中国观众没有什么两样。部分原因可能应该归于人类天生的赌博心理和发财梦想，但最主要的，可能还是因为厌倦了虚伪的道德说教和肮脏的政治交易，以及现实生活本身的平庸和乏味。

 尽管意大利电视综艺类节目与中国大同小异，而且程度相近，但它的新闻节目、谈话节目和纪录片，在立意的独特和深刻性上，在摄制的艺术水准

上，比起我们还是要胜出一等。其谈话节目每次大都围绕一个主题展开，总是触及最为敏感的政治问题和社会问题，有时非常尖锐，辩论非常激烈。尽管如此，主题仍是占第二位的东西，占第一位的是谈话过程本身，即谈话的参与者对事件和问题的态度。毕竟，这是一个曾经出过许多电影大师的地方，是一个孕育了文艺复兴和近代科学的地方，细心的人总会在充斥屏幕的平庸和无聊节目中，听到古老的文化幽灵在抗议地叫喊。

说有易，说无难

有一件事情王力先生总记在心上。读清华研究院的时候，他在梁启超、赵元任两位先生指导下做学位论文。梁启超先生很欣赏他的文章，赵元任先生却不怎么欣赏，在文章中挑了几处毛病，并且添了一句批语："说有易，说无难。"其中的道理，王力先生没有说，我猜测是不要轻率下结论的意思。其后，先生成为一代国学宗师，却总还提起这事，以为对自己的警策。

现在就很少有这样的知识分子，大抵对于赞扬的话，记得十分清楚，而对于批评的话，就不大愿意记住。在快速发展的今天，在尤其快速发展的电视行业，这种情形更难得看到，这也就是电视屏幕上错误百出的原因之一。

所有的剧，无论电影电视话剧戏曲，都有"化装"这个行当，但这个行当到了电视剧里就成了"化妆"。化装云者，是演员为塑造人物的描画，而化妆，是女人的日常打扮。一个是为塑造人物，一个是美化自己，判若泾渭，而全国上下的电视台却都把两者混同起来。没办法，这也算约定俗成。

北京电视台的节目主持人胡紫薇，主持节目是相当不错的，但在某一天，节目的末尾，却偏要加上一句："正像一首歌里所说的，'要创造人类的财富，全靠我们自己'。"我分明地记得那首著名的歌里说的是："要创造人类的幸福，

全靠我们自己。"主持人也许是存心显得俏皮一点，但无论如何却不该说是那首歌里的词儿。因为在那首歌的创作者的思想中，财富绝对不等于幸福。

号称最有文化的武侠电视剧《笑傲江湖》，我只看过一集，是好是坏，不敢妄加评说，但把主人公"令（读阳平）狐冲"读成了"令（去声）狐冲"，却是我绝对不能接受的，那感觉真像是吃了一个死苍蝇。只消去查查字典，问题就可以解决，甚至都不用查字典，只要留心一下电视节目就可以。云南省有位领导人正好就是这个姓，无论中央台还是云南台的新闻播音员，都没有出过这种错误。类似的错误以前也有。刘晓庆主演的《原野》，里面的演员就把"仇（音求）虎"统统念作了"仇（仇恨的仇）虎"。不过，好在《原野》的主创人员没有宣称自己如何有文化，大家也就不做计较。

另一个例子是新近播出的《大宅门》，其反响很不错。但我于其中却意外地看到了这样一个细节：少奶奶生了孩子后，管家到她屋里汇报工作。不管编导的意图如何，这样的错误却是绝对不能容许的。要知道，过去的宅门里规矩谨严，男仆要向女主人回事，一定要通过女仆，绝对没有管家进内宅的事，何况女主人正在月子里。

还有，就是凤凰卫视的《非常之旅》中，余秋雨先生来到意大利的小城维罗那，寻访到了朱丽叶故居，发表了一番感慨之后，屏幕上出现了这样一段话：寻访朱丽叶故居，就好比是寻找林黛玉的潇湘馆（大意如此）。且住，潇湘馆和林黛玉小姐都是曹雪芹虚构出来的，而朱丽叶小姐是维罗那历史上实有的人物，罗密欧与朱丽叶的恋情，也许不如莎士比亚写得那般浪漫，却是历史上实有的事。余秋雨先生未经细查，就把两位小姐的芳闺做如此类比，未免有些不妥。

余秋雨先生的学问才华，我都是极佩服的，比起广大电视工作者来要高出许多，但连有如此学问和才华的余秋雨先生都难免出这样的低级错误，我等终日忙忙碌碌的电视工作者，也就不可不慎。否则，一个不经意的错误，谬种流传，贻害无穷，毕竟我们面对的是几亿观众，其中还有很大一部分是祖国的未来。

不伦不类的《笑傲江湖》

据报载,央视版《笑傲江湖》播出后,有关人士表示,准备用原班人马拍摄《射雕英雄传》,但这次金庸表示,版权转让按照市场价格。另据报道,金庸在另一个场合发表对于改编作品的意见时说,如果能够肯定比前面的人拍得好再拍,否则最好别拍。

对于央视版的《笑傲江湖》,金庸没有发表过多的意见。处于他的地位,当然不好多说,但普通观众就管不了那么多了,直呼为"瞎熬糨糊",以为是 21 世纪以来央视最大的一个败笔,这不算过分。

金庸的武侠小说,其吸引人者有二:一是对于中国古典文化的精辟理解,于武学的描绘,虽为理之所无,但属情之必有,其精髓"以无招胜有招""重剑无锋,大巧不工"等,无不与中国古典文化契合。二是对于人性的深刻描绘,黑白两道,正邪之间,每一个英雄都有鲜明的性格,又都有自己的弱点,如郭靖的木讷,杨过的狡黠,其间有"虽万千人吾往矣"的英雄气概,也掺杂了不少侠骨柔情的浪漫和深藏机锋的神秘。《笑傲江湖》便是最好的体现。

应该说,选择这部作品是非常明智的,而且以往的改编实在是乏善可

陈，可惜的是，央视版的《笑傲江湖》非但没有达到编导许诺的深刻与精湛，甚至不及港版的搞笑作品。作品有些地方拍得相当讲究，连田伯光上华山见令狐冲时拎的酒具都符合地域文化特点，但也只是小处讲究，大处却编得不伦不类。江湖侠士武学宗师被描绘成草莽英雄，失去了原作的精髓。如本来极具心机的左冷禅像个山大王，任我行只会无端狂笑，且自作聪明地让任盈盈早早上场，过于张牙舞爪，少了神秘与冷艳的魅力，又让令狐冲手刃岳不群，逞一时痛快，违反了人物性格，感觉像是看到拆毁了一座美轮美奂的大厦，用原先的材料建造了一个透风漏雨的窝棚。

央视版《笑傲江湖》的一个重大缺憾是将大量笔墨都用在展示武打上，只见刀光剑影血肉模糊，到了实在没有什么可拍之处，就让各门派弟子集体演武。武侠片就要有大量武打么？非也。武打的魅力，一在虚实相生，二在体现人性，倘若要看真刀真枪玩命，还不如去看武术比赛。小说里可以写各个门派的剑法，但在电视里怎样表现就是一个问题，打来打去，无非是大同小异的套路。白鹤亮翅、黑虎掏心可以实写，但独孤九剑怎样拍？只能是虚写，一招制敌，威力无穷耳，拍得太实，就不是独孤九剑了。以前的武侠片有很多足资借鉴，像《新龙门客栈》《双旗镇刀客》，其成功之处都在写出了人性。

我所担心者，一是未来的《射雕英雄传》重蹈《笑傲江湖》的覆辙，二是一窝蜂地去拍金庸的作品，照着以往搞运动的方法，把金庸的作品重拍一遍。其结果，一是浪费人民的财产，二是浪费人民的时间，照鲁迅先生的说法，二者都属于谋财害命。

其实，以武侠作品论，也不要把视野局限在金庸身上，李安选择了少为人知的王度庐，于是就有了《卧虎藏龙》，其叙事的流畅和武打的优美，令人耳目一新。

中国的武侠文学是一个深厚的资源，需要慢慢去开掘，如艺人的《儿女英雄传》，如文人的《蜀山剑侠传》等，都可以改编。前几年大家一窝蜂地拍荆轲刺秦王，结果每个荆轲都没赢得多少观众，但倘若有人换个思路去拍

聂政，说不定会让人有些新鲜感，而且有郭沫若的《棠棣之花》可资借鉴。五千年文明史中，有侠客的历史少说有两千，可开掘的资源很多，只是由于电视工作者的整体素质问题，这些资源被大大地浪费了。

《悲惨世界》《战争与和平》这些作品，前后拍了很多个版本的影视剧，但每一版本出现时，编导都力图注入一些新的东西，故虽不及原著，却也差强人意。

港版《射雕英雄传》中的黄日华、翁美玲都极具魅力，十几年前在地方台播出时创造的收视成绩，怕是难以再现了。重拍必须超越前人的作品，如果只是再增添一个版本，实在毫无意义。如果非要重拍《射雕英雄传》的话，必须给观众一个理由，让他们想看你的作品。

取名的学问

旧时家里生了孩子，通常是由长辈取名，碰到长辈读书不多，往往是抱到大家公认的饱学之士那里讨一个名。饱学之士照例要查查家谱，对照孩子的生辰八字，取出名来，上要效法古往今来伟人雅士，中要合乎阴阳五行，下要预示孩子的远大前途。

"文革"前后，取名字也不是难事，男孩不妨叫作"建国""建军""建党"，女孩可以叫作"向红""培红""育红"，或不分男女，一概叫作"学光""学云""学锋"，也无不可。改革开放以后，家长们想法渐多，便感到几分取名的困扰，无所适从的时候去查字典，找来找去，取的名字不是生僻得大家都不认识，便是平庸得一塌糊涂。

时下的电视剧也面临着同样的困扰，往往是一部还说得过去的作品，剧名却让人难以恭维。随便翻翻报纸上的节目预告，就会感到电视剧名贫乏得可怜。约略言之，常见的有以下数种毛病。

第一是雷同，这是最普遍的弊病。比如很多年前有一部《好人燕居谦》，名字还算不错，但几年后又冒出了个《好人陈冠玉》，就颇值得商榷了。一部《车间主任》出来，名字还算贴切，但接下去就有《妇女主任》《党

委书记》等，我担心再接下去还会有"市委书记""县委书记""居委会主任"之类，按照官衔一一排列下去。我当然无权反对，但个人以为，如果非要取这类名字，还是《党员二楞妈》《闲人马大姐》听上去舒服些。

第二是直白。不用多举，差不多所有以某某大案命名的剧都可作为例子。有电视剧取名为《纸风筝》，风筝当然是纸做的，这名字纯属废话，似乎是学《纸月亮》，又学不像。直白的极致是俗不可耐，如《田教授的三十六个保姆》之类。

第三是不知所云。早些年有部电视剧名为《雾失楼台》，看了名字再看作品，让人感觉实在摸不着头脑。近来据说有一部电视剧，导演为了取名去翻流行歌曲目录，结果碰到了"像雾像雨又像风"几个字，就拿来做剧名，电视剧播完了，观众却还觉得像在云里雾里。矫情的剧名也可算在此列。内容明明肤浅得紧，却偏要在剧名上搞点诗意、哲理，如同赶车进城卖菜的老农整日戴着墨镜扮酷，不能算错，只能说是非驴非马。

取名之道，当戒庸戒俗。要之，便是别出心裁，与众不同，朗朗上口，易于记忆、流传，最低限度也要做到明白贴切，《渴望》《半边楼》《贫嘴张大民的幸福生活》就都很好。

从取名的方法来看，常用的有以下几种：第一，剧名直接体现主题，《大决战》《西安事变》属于这种；第二，以剧中主人公的名字作为剧名，如《刘胡兰》《董存瑞》；第三，以人物身份特征命名，如《鼓书艺人》；第四，以环境命名，如写实的《龙须沟》，写意的《凤凰城》；第五，以时间命名，如《九三年》；第六，以具有象征意义的事物命名，如《虎符》《红高粱》；第七，截取诗词名句或成语，如《几度夕阳红》；第八，直接套用前人作品的篇名，如《雷雨》直接套用《大雷雨》，用来却恰到好处。以上所举诸法，既非严格的分类，也不能截然分开，也有将两种或两种以上的命名方法结合起来的，如《列宁在1918》《拿破仑在奥斯特里茨》等。

好的剧名不能保证作品成功，但成功的作品一定会有个好名字。《大雪小雪又一年》朴素、简洁，《篱笆·女人和狗》令人浮想联翩，都是难得的

好名字。有部电视剧未播出时，名字叫《永远的季节》，听来十分矫情，改成《咱爸咱妈》之后，顿觉亲切生动，对于收视率的提升也不无裨益。这是好的例子，但也有改坏了的，如小说《中国制造》改成了电视剧《忠诚》，虽明白了许多，但也损失了不少意蕴。

港台的通俗文学家们在取名方面很值得我们学习，像琼瑶的《庭院深深》取自宋词，《在水一方》取自《诗经》，随手拈来，都十分妥帖。金庸更是取名的高手，举凡《射雕英雄传》《鹿鼎记》《侠客行》，都是难得的好名字，先不要说作品如何，这样的名字就令人眼前一亮，产生一种要看下去的欲望。中华人民共和国成立前的老电影里面，也有很多名字足资借鉴，如《马路天使》《十字街头》《万家灯火》《乌鸦与麻雀》。一些翻译作品的名字，也有很多值得学习的地方，如《乱世佳人》《鸳梦重温》《魂断蓝桥》，可谓不胜枚举，现在的翻译作品就少有好的译名，《廊桥遗梦》可谓其中的佼佼者。

五千年中华文化传统中，命名是一门重要的学问，如孔老圣人所说，"名不正则言不顺"。电视剧亦如是。

从一条新闻说到名人多悖

最近几年，大家讨论电视节目时，经常谈到的一个问题是"硬伤"。说老实话，谁都难免有"硬伤"，因为每个人的知识中都会有一些"盲点"，而且往往不能自觉。但常人的"硬伤"，如念几个白字，至多是给身边的人添些笑料，而名人的"硬伤"就很可怕，因为它具有很强的传染性。

不久前，张学良将军逝世时，凤凰卫视做了非常及时的报道，主持人介绍了出席葬礼的贵宾，其中有一位傅履仁先生，主持人介绍时特地加了一句——他是傅作义将军的儿子。

这位傅履仁先生是华裔、美国的退休将军，曾率美国的"百人会"来华，受到江泽民主席的接见。然而，他除了与傅作义将军同宗之外，却没有任何瓜葛。他的父亲实在另有其人，并且在民国时期也算是个风云人物。此人名叫傅泾波，皇族，曾蒙慈禧老佛爷赐名永清，20世纪20年代毕业于燕京大学外文系，长期担任司徒雷登的私人秘书，曾经是蒋介石、周恩来的座上客，后来随司徒雷登在美国定居。说起来，傅泾波与少帅渊源颇深，在东北易帜以及后来的中原大战中都曾为蒋介石说项，所以，傅履仁先生前往吊唁父执，当在情理之中。傅作义将军与少帅是否有此交谊，我不得而知，也

未见过相关的史料，不敢妄言。

既是著名主持人所言，国内有的名人在谈及此事时就毫不犹豫地照本宣科，连其中的低级错误也照搬不误。避免低级错误最好的办法是，不懂的事索性不去说它，何必画蛇添足？百丈大智禅师有云，"语言以简少为直截"。

每个人都有这样的经验，遇到不认识的字，要查查字典，但名人往往忙得没有查字典的时间，而多数人往往因为是名人嘴里说出来的就深信不疑，特别是许多名人都这样说的时候。大家以为，某某人都如此说，大概总不会错了吧，其实大谬不然。

再举一个例子。某年夏天，天气大热。一位我很尊敬的翻译家在报纸撰文说"七月流火"，谈到天气热不可耐时，引用了《诗经》中这个名句。翻译家显然是读过《诗经》的，而且有自己的心得。他对于旧注中将"流火"解释成"大火星"很不赞成，断言"流火"明明就是广大劳动人民感到太阳烤在身上像流动的火。《诗经》中的句子，年代久了，难免会有不同的解释，翻译家当然也可以另辟蹊径，但为什么如此解释，他却没有说。照规矩，对古诗文提出新的解释，一定要有文献佐证，否则不足为据，不能跟着感觉走。当然，这可能是我迂腐。翻译家未经求证，就大胆地将假设作为结论，而且在报纸上发表出来，当然影响很大。我不知道是不是经翻译家新解的缘故，反正现在到了三伏天儿，节目主持人们就在电视上大谈"七月流火"。

现在报纸上喜欢讲"话语"，名人们也不断有"话语"发表出来，而且多半涉猎既广且深，如文学家研究气功，科学家指点股市，节目主持人高谈哲学，更不用说各行各业的名人们都努力追求著作等身。于是就难免讲外行话，于是难免信口开河。即便是在自己最擅长的领域，也难免有死角和错误。言多语失，其是之谓乎？

至于我们广大人民群众，却不必因为某个名人如此说过就信以为真，也不必因为很多名人如此说过而信以为真。名人未必可信，我们自己的观察和判断也未必可信，不是吗，贰分钱硬币的"贰"字错了许多年，才被小学生偶然发现。所以，凡事还是要多问几个为什么。

照抄与戏说

一位朋友告诉我，几年前，中国电视剧制作中心筹拍《三国演义》时，曾经向当时的一位领导同志请示如何改编，领导同志干脆地回答了四个字："照抄原作。"

这位领导同志可谓是个大行家，一句话就道出了名著改编的真谛。这些经过千百年历史淘洗而流传下来的东西，以我们的能力，还不大可能进行所谓的再创作。以中国电视剧制作中心改编的四大名著而论，《三国演义》的改编是成功的，因为它最接近原著。《西游记》的改编基本是成功的，它尽力老老实实地再现原作，所差的是艺术上和技术上功力不足。《水浒传》的改编是最大的败笔，因为宋江的形象偏离了原著。编导既想忠实原著，又想把自己的理解强加到宋江这个人物身上，还多少受了些"评《水浒》"时批投降派的影响，所以显得不伦不类，除了那首《好汉歌》以外，根本是乏善可陈。《红楼梦》的改编，成功之处往往是那些照抄原著的地方，失败之处恰恰是那些根据红学家们的推测改编的地方。一百二十回《红楼梦》具有其艺术整体性，红学家们猜想的结局，作为研究是可以的，但非要把这些支离破碎的研究成果穿插到电视剧中，势必破坏作品的整体性。老实说，即便是

高鹗续写的后四十回,也非我们目下所能企及。文艺来源于生活,高鹗本人大约也是经历过"燕市悲歌""秦淮风月"的,我们这些只经历过大炼钢铁、三年灾害和十年"文革"的人,能照猫画虎已经算不错了,拿什么去侈谈再创作?

随便举个例子。电视剧《海瑞》中,万历皇帝查办严嵩时,皇帝对身边的太监口述圣旨,太监在一旁记录。这在时下描写无论哪朝哪代的电视剧中都是如此,大家习以为常。别的朝代情况究竟怎样,我不甚了了,但明朝的情况肯定不是这样。那时有个叫作"票拟"的制度,就是先由大臣草拟诏书,皇帝看过后,只是批准盖章而已。这种错误,只要翻翻史书就可以避免,如果懒得看史书,看看吴晗先生的《海瑞罢官》也是好的,我敢肯定的是,史学家吴晗绝对不会犯这种低级错误。

曹禺的《家》之于巴金的《家》,的确是一种再创作,试问,我们今天的电视剧作家中,有哪一位能达到这种境界呢?如果我们坦然承认对于现代作品都乏力进行再创作,最好还是不要打着再创作的旗号去糟蹋名著。我们所能做到的,是用尽力气去描摹、表现当时的历史氛围和细节,比如我们现在的大观园,虽然少了些灵气,但总是个花园。如果我们连细节都不能很好地加以把握,还想要"再造"名著,只能说是不自量力。

对于名著破坏性的再造,其结果还不如"戏说"。因为《唐伯虎点秋香》《新白娘子传奇》《新梁山伯与祝英台》《大话西游》这类作品,大家清楚地知道是"戏说",也就不会认真地看待它们。

并不是"戏说"就不好,鲁迅的《故事新编》就可以算作"戏说",有谁能说它不好呢?我本人还以为,这些充满天才的奇情异想的短篇小说,甚至可以说是鲁迅最好的作品。当代电视剧中也有较为高级的戏说,像《大明宫词》,这可以算得上是一种重构。不过,有些作品连戏说都够不上,如《春光灿烂猪八戒》、动画片《封神演义》之类,只能算胡说。

照抄只是改编的初级境界,却是我们当前可以实实在在地达到的境地。观众反感的不是照抄原作的作品,而是连抄都抄不对的作品。观众期待看到

的原装正宗的经典作品里，被无端地塞进了一些改编者并不高明的私货，这对观众实在是一种欺骗。

我当然不是厚古薄今，更不是主张食古不化，并且也不想从美学观点和历史观点去讨论名著改编问题，因为那离我们太远。我想说的只是，如果我们的改编不以糟蹋名著为目的的话，最好还是老老实实本本分分地将原著再现出来，能做到这一点，就我们目前电视人的天分和学力来说，已经是一件极不容易的事了。

因为还有些名著尚未被改编，因为还有些人跃跃欲试地要去改编，所以，我不能不有些担心。

戏台可以无限大

进入 21 世纪，曾经火爆一时的电视综艺节目遭遇到前所未有的困境：收视率急剧下降，社会舆论批评一片，观众对华而不实的节目包装、庸俗空洞的节目内容、反复克隆的节目样式、一味模仿港台的节目风格彻底厌倦了，电视面临着与电影同样的生存危机。老百姓到底需要什么？这成了电视人不得不思考的一个问题。

山西电视台也碰到了这种尴尬，他们的综艺节目由于不受欢迎而停办。于是，他们也不能不思考"老百姓到底需要什么"这个问题。

他们很快就找到了答案。1991 年，山西电视台实施了两项重大举措：一个是创办了戏曲栏目《走进大戏台》，一个是让"大戏台"走出演播室，深入观众中间。这两项举措基于他们对戏曲的深刻理解，也基于他们对观众的深刻理解。毕竟，三晋大地的老百姓有着深厚的文化根基，而文化偏好对收视率会产生重要影响。

制片人周爱玲的办公室里有一幅山西省地图，地图上插满了红旗，标示着"走进大戏台"所到过的地方。整个黄土地都是他们的戏台。开办一年多来，《走进大戏台》走遍了山西的每个角落，遍及山西几乎所有剧种，立足

于民族文化的深厚土壤，始终保持着较高的文化品位。

《走进大戏台》所取得的骄人成绩是对观众需要的最好解释。与那些在演播室里炫耀豪华、展览无聊的综艺节目相比，它更加亲切感人，更加绚丽多彩。

走出演播室最初是为了商业化运作，但其中所蕴含的意义却远远超出了商业运作，甚至也超出了电视本身。

现代传媒与古老艺术结合，重新激发了戏曲这种艺术形式的活力，使得古老艺术获得了空前的开放性和延展性。把戏曲从舞台布景中解放出来，对于剧场与观众的关系是具有革新意义的改变，真正实现了观众对节目的参与和互动；并且它在拓展戏曲演出空间的同时，也拓展了电视的表现领域。这不仅让我们重新理解戏曲，也让我们重新理解电视，重新思考电视到底可以做什么。戏台不只是戏曲演员的戏台，也是观众的戏台，还可以成为电视人的戏台。

观众的参与是这个栏目中最具有活力的元素。现场观众既是参与者，又是表演者。它似乎在告诉我们，振兴戏曲，所要做的不是把观众吸引到剧院中去，而是让剧场回到观众中间。《走进大戏台》所采取的形式不是让观众简单地观看，而是让他们直接参与到节目创作中来。这似乎也证明，娱乐的意义就在于参与。

《走进大戏台》采取了一种极简朴的形式：露天舞台、巡回演出。简朴的，常常就是美的。

这极简朴的形式是对古老戏曲传统的回归，而且是对戏曲具有本体意义的回归，体现了戏曲艺术的内在本质。戏曲在它的萌芽时期乃至黄金时代，主要是以露天舞台和巡回演出的形式出现。在那个时代，欣赏戏曲具有一种无可替代的仪式意义，今天，这种仪式意义更多地体现为一种文化认同感。

任何一种艺术形式，如果要在不同时代保持其生命力，常常会选择以不同方式存在。

今天，当全球化浪潮波及整个世界，麦当劳、星巴克渗透到城市的每一

个角落，好莱坞大片充斥电影院，电视屏幕上充满"克隆"和"转基因"文化快餐的时候，我们尤其需要一些特别富有营养的精神食粮，来弥补可能出现的文化营养匮乏和失调。

《走进大戏台》提供了这种特别富有营养的精神食粮。虽然它在艺术上还不够精雕细琢，但它毕竟属于我们这个社会最有价值的精神财富，这也是电视艺术所赖以生存和发展的源泉。

关于《回家》的一点感想

小时候，
乡愁是一枚小小的邮票，
我在这头，
母亲在那头。

长大后，
乡愁是一张窄窄的船票，
我在这头，
新娘在那头。

后来啊，
乡愁是一方矮矮的坟墓，
我在外头，
母亲在里头。

而现在，
乡愁是一湾浅浅的海峡，
我在这头，
大陆在那头。

我国台湾诗人余光中的这首诗非常形象地写出了现代人心中"家"的概念。

"家"的概念中，包含了人类复杂的感情。家不仅是血缘和伦理的传承，而且是文化和历史的传承。青年人总是渴望离开家，家代表了一种束缚。人只有离开家之后才会产生对家的眷恋，只有在成熟后对家才会有真正的理解。不论你在社会上功成名就还是穷困潦倒，家是一个永远都会接纳你的地方。家烙印在人的性格中，积淀着岁月和情感，是连接个人与社会、现在与历史的链条。

所以，当电视文艺节目开始关注文化、关注人的生存状态时，就自然而然地选择"家"作为切入点。很多电视人都在思考，能不能创作出既具有文化内涵又具有较强观赏性的节目？

于是就有了《回家》。《回家》是吉林电视台的一个30分钟栏目化纪实性节目。它选取某个人物，大处着眼，小处着手，全程跟拍人物回家的路，通过人物回家时所发生的故事，展现当地的人文景观和文化变迁，在色彩各异的人生背景上，通过主人公回首自己所走过的路，回溯主人公的心灵历程。

用纪实手段展现个性化的故事和情感，寻找远去的精神家园，从中表现历史沧桑、文化变迁，这是一个引人入胜的想法。丁聪、余光中、冯骥才，这些文化名人给节目增添了魅力，他们独特的生活道路和人生感悟给节目注入了深刻的文化内涵。

应该说，"回家"是一个绝好的创意。家是一个背景、一个舞台，能够最充分地展现人生的际遇和悲欢，但是，仅有一个好的创意还不能保证节

目的成功，首先需要解决的是节目定位问题。虽然《回家》的制作人把目标放在"华人群体中任何一个可以写入历史的大人物和小人物"，但在具体操作中，还是主要选择了文化艺术界的名人。如果取材范围过于广泛，显然不具有可操作性。而在文化艺术界名人这个范围内取材，把余光中、丁聪、黄苗子、冯骥才和张学友、斯琴格日乐、胡兵放在一起，又会使栏目整体上感觉失衡，恰当的方法是不考虑每个人的职业特征和社会知名度，而把所有这些人物都作为普通人处理，诚然余光中、丁聪、黄苗子、冯骥才身上所具有的文化内涵远非张学友、斯琴格日乐、胡兵所能比，但后者同样有他们的价值，同样值得进行深入的开掘。

虽然《回家》还远不是一个成熟的栏目，但无论如何，《回家》的制作人是在寻找一种具有永恒价值的东西，这对于以浮躁和肤浅著称的电视人来说，是十分难能可贵的。

《天天九十分》的启示

如果要说近十年来电视行业产生过重大影响的事件，人们肯定会想到20世纪90年代中期央视率先倡导的新闻节目改革和90年代末期湖南电视台强力推出的娱乐节目革新，前者着意于内容的积极进取，后者着意于形式的生动活泼，两者都具有轰动效应，都有效地打破了特定时期电视节目资源配置的平衡，推动各电视台重新进行节目资源的优化配置，从而形成新的平衡格局。

然而，这一平衡注定不会维持太久。随着观众兴趣的变化，面对激烈的竞争和有限的市场，电视人又忙着酝酿新的突破，寻找新的亮点，以抢占先机，争取最广大的收视群体，特别是黄金时间的收视群体。所以，在新世纪的脚步尚未落稳之际，以争取观众资源为目标、以打造品牌和节目创新为核心的新一轮竞争已经在电视媒体之间悄然展开。

江苏卫视在2001年推出的大型系列节目《天天九十分》，就是在媒体激烈竞争中抢占制高点的重要举措。它在短短的一年里就取得了骄人的成绩，成为在当地乃至全国都很有影响力的栏目，更重要的是，它将一种全新的理念引入电视节目的制作、播出。

很难将《天天九十分》归为哪一种节目类型。它包含了纪实、情感、益智、时尚、文化等等元素，它不是简单的形式上的创新，而是实现了一种综合，以品牌为先导，进行节目资源的配置和整合，而综合正是电视的特长，也是21世纪文化艺术产业的发展趋势。

这些栏目中，有展示女性风貌、剖析女性情感、张扬女性美丽的时尚栏目《女人百分百》；有关注弱势群体，"帮助别人，完善自我"的公益纪实栏目《服务先锋》；有以剖析爱情个案来倡导正确爱情观和人生观的《欢乐伊甸园》；有以民间收藏品为载体，融历史掌故和逸闻趣事为一炉的《家有宝物》；有以讲述普通人情感故事为主题的《情感之旅》；有以竞赛为内容的益智互动栏目《夺标800》；有最新推出的青少年教育类栏目《成长不烦恼》。所有这些栏目都努力倡导时代精神，体现人文关怀，将深厚的精神文化内涵与广大观众喜闻乐见的表现形式结合起来。

与以往各电视台以单个栏目为核心的制作方式不同，《天天九十分》充分体现了节目形态的多样化、节目内容的多元化，着眼于品质与品位，以"统一总体定位""统一总体包装""统一节目长度""统一播出时段""统一总体宣传推广""统一考核标准"与各栏目采用"不同的节目内容""不同的节目形式""不同的节目主持人"来体现总栏目的规模效应与子栏目的个性特色，合力打造节目品牌。如果说这些子栏目有什么共同之处的话，就是它们都在撷取现实生活中最富于表现力的情节，聚焦现代人的思想感情，从不同方面展现普通人的梦想和追求，形象地阐释了我们这个时代的人独有的人生境遇、观念和情感。比如《服务先锋》这个子栏目中，《背着父母走人生》中的那个敏感、自卑却充满尊严的农家女孩，《姐姐当家》中的那个有着卑微的梦想和坚强人格、独立支撑家庭的少女，都展示了人性的魅力和风采，具有很强的公益价值，体现了电视人强烈的社会责任感。这些节目没有刻意追求感官效果，却具有强烈的感染力，为同类节目制作提供了一种成功的范式。

毫无疑问，做系列节目是品牌化的有效手段之一。一方面，它可以调和

不同层次、不同需求观众的口味，最大化地保证特定收视群体对节目的关注和忠诚；另一方面，各个子栏目既相对独立、各具特色，又构成一个整体，带有风格上的某种统一性，这些栏目在同一时段、同一品牌下播出，所产生的效应就不是这些栏目影响力的简单叠加，而是一种更高层次的综合效应。

这种综合所体现出的是一种集约化的生产方式，以品牌创造为核心，以收视率为指标，对节目进行量化评估，合理调控节目的制作成本、广告营销，不断修正、更新节目的形式和内容，充分利用淘汰机制和激励机制，有效地进行人力、财力资源的优化配置，从而形成节目运作的良性循环，为保持栏目的生命力提供了可靠的保证。

从对节目制作方式的影响看，《天天九十分》的意义十分深远。它所带来的不是短暂的轰动和炒作，甚至也不是栏目形式和内容的一时新颖，而是电视节目生产方式的变革。它真正实现了电视节目制作从粗放型向集约型的转变。

直面儿童剧创作的尴尬

电视业内有一个普遍的看法：拍儿童剧是一件吃力而不讨好的事。儿童剧难创作，拍摄儿童剧投入与产出的严重失衡又使很多人不愿意从事儿童剧创作，资金缺乏，人才流失。在我们这样一个大国，每年儿童剧的数量和质量与几亿少年儿童是不相称的，而儿童剧的数量在整个电视剧生产中所占的比例也是少得可怜。儿童剧正面临着前所未有的困境。

然而，有这样一群人，不计得失，不重名利，十几年来一直孜孜不倦地在儿童剧创作这片土地上默默耕耘，把满腔热情奉献给了中国的儿童剧事业，这就是铁路文工团儿童剧创作集体。从《师魂》到《高中女生》《好大一对羊》，他们的努力得到了社会的认可。

在向他们投去敬佩目光的同时，我们也不能不思考这样一些问题：儿童剧不受重视吗？显然不是。没有哪一个国家比我们更自觉地重视儿童剧创作：政策倾斜，政府扶持，社会关注，儿童期盼。儿童剧没有市场吗？不是。我国有世界上人口最多的儿童群体，这是一个蕴藏着极大潜力的市场。儿童剧只能赔本赚吆喝吗？不是，儿童剧是好莱坞票房的重要来源。

那么，是什么在妨碍儿童剧创作的繁荣呢？

答案只有一个：当前儿童剧的创作没有跟上整个电视剧发展的步调。当电视剧走上社会主义市场经济之路的时候，儿童剧还停留在计划经济阶段，还在等待着吃救济粮。

靠国家扶持，靠有识之士的呼吁，甚至靠政策倾斜，都不会改变儿童剧创作的困境，唯一的出路是在社会主义市场经济的框架内，重新审视儿童剧的定位，实现经济效益与社会效益同步发展。只有这样，才能更有力地激发艺术家的创作热情，吸引更多优秀人才投身到儿童剧创作中来。在这个意义上，儿童剧应该比其他任何作品更加注重经济效益。

长期以来，儿童剧的创作者一直把寓教于乐作为目标。寓教于乐没有什么不好，但遗憾的是，在寓教于乐的口号下，我们往往只重教育而忽视娱乐，特别忽视了娱乐本身就是一种很好的教育方式。在寓教于乐的同时，是否可以有一种以乐为教的方式呢？

不存在只为儿童创作的儿童剧。真正好的儿童剧成人也同样喜欢。如果说儿童剧与成人剧有什么区别的话，就是它应该更强调娱乐性。儿童剧的教育性更多的应该是一种人格培养和情感熏陶，而不是抽象观念的灌输，不管这种观念对于儿童的成长多么重要。

我们应该有像《汤姆·沙耶历险记》和《尼尔斯骑鹅旅行记》那样的经典儿童作品，至少应该有《小鬼当家》和《哈利·波特》那样引人入胜的作品。

有阳光才有世界

"小朋友，秋天树叶为什么会落下？"

"因为树叶没长翅膀。"

这是发生在《阳光快车道》节目现场的一段对话。毫无疑问，只有儿童才会做出这样的回答，才会有这样天才的奇思妙想。其实，所有的儿童都是天才，只不过由于成人世界对儿童世界的禁锢和侵袭，孩子们的天才和天性不能得到充分发挥，甚而遭到扼杀。可喜的是，近年来在提倡素质教育的大背景下，孩子们越来越多地得到了展示天才和天性的机会。《阳光快车道》就为孩子们提供了这样一个舞台。

《阳光快车道》是山东电视台在周末黄金时间播出的一档综艺节目，与其他综艺节目的显著区别是，它主要以青少年和儿童为表现主体。其中包含三个板块：展示青春魅力的《阳光女孩》，表现童真童趣的《阳光苗苗》，推出奇人奇事的《阳光记录》。

《阳光快车道》脱胎于儿童节目《剪子，包袱，锤》，保持了儿童节目的活泼，把"青春少女""天真幼儿""奇人奇才"放在一起，是一个十分

有趣而新颖的组合。它的风格是自然率真，它的核心是张扬个性，展示成长的轨迹，在这个统一的主题下，三个板块各具特色，又相映成趣。

这是一个关于成长的栏目，它的主题是成长的快乐，虽然成长过程中也有艰难和烦恼，但与成长本身相比，那实在是微不足道的。

综艺节目可以分为两类：一类围绕着一个或几个明星嘉宾展开，展示明星的风采；一类以普通人为对象，满足普通人成为明星的梦想，即在屏幕上表现自己的才艺和愿望，《阳光快车道》便属于后一类节目中的佼佼者。

一切都简单明了，没有复杂的内容、深刻的思想，有的只是时尚和才艺，独特的故事与心情，机智风趣的对话，从形式到内容都易于理解，无论观众的个人趣味如何，总能从节目中感受到乐趣。它所表现的是极为单纯的东西，但这些东西是超越时空和理念，能为所有人体会和感受的东西，唯其如此，它才会取得骄人的成绩，自创办以来，收视率、广告投放量和专家评审成绩一直居山东电视台各栏目之首。还有一个数字更能说明问题，2002年共计27期节目的统计数字表明，《阳光快车道》的收视率比电视剧平均高出4.26个百分点。

从为孩子提供一个展示才华的舞台，到以某种特殊形态再现普通人的生活，《阳光快车道》的内容和形式都取得了进一步的拓展，但我个人以为，"阳光苗苗"仍是三个板块中最好的一个。相比较而言，"阳光女孩"中的一些少女，语言和行为都太过成人化，甚至带有电视节目中流行的刻板和矫揉造作。它与"阳光记录"有一个相同点，就是都带有不同程度的表演性质。

孩子独特的思维方式和行为方式是"阳光苗苗"最大的看点。孩子会突然对主持人喊出："我今天烦你！"当主持人问，母鸡的脚为什么会短时，孩子回答说："因为母鸡的脚如果很长，生蛋的时候就会破掉。"孩子会要求老师不要把他的画放在下面，因为"我画的是小鸡，如果放在下面，会把它压坏的"。

儿童节目最常见的一个误区是总要教儿童一些什么，似乎唯恐儿童在学校、家庭中受的教育还不够，到了电视上还要接受一次教育，而屏幕上的儿

童往往就成了帮助成人灌输概念的工具,但"阳光苗苗"没有这个弊病。它表现的是不受外部世界束缚的儿童世界,带有很大的游戏性质,而游戏恰恰是最好的教育方式。所以,节目中才会出现这样的情景,当主持人问参加节目的孩子,长大想干什么时,孩子举着棒棒糖,毫不犹豫地回答道:"当国家主席。"

《阳光快车道》没有什么不同寻常的东西,但总会有一些出人意料的东西,这大概就是节目的魅力所在。

阳光之于生命是最重要的,有阳光才有世界,有阳光才有未来。

要"拿来",更要原创

2012年夏天,《中国好声音》登陆浙江卫视,让一度有些沉闷的荧屏变得热闹起来,播出几个星期,就创造了同时段卫视节目收视率第一的骄人成绩。不仅口碑好,广告效益也是惊人的。据说,现在的广告价位是15秒50万元,每期仅凭广告就能带来近2 000万元的收益。

《中国好声音》是引进国外电视节目模式最成功的一个案例。节目制作、运营、标识同荷兰原版节目完全一致,甚至连导师坐的四把椅子都是从荷兰运来的,而且,荷兰版权方还派出专家在节目录制现场进行指导。《中国好声音》的成功,在很大程度上来自这种精确的翻版和复制。

然而,这样的成功却让人不免有几分担忧。从中央电视台的《开心辞典》、湖南卫视的《超级女声》,到江苏卫视的《非诚勿扰》、东方卫视的《中国达人秀》,再到浙江卫视的《中国好声音》,综艺节目越来越红火,制作越来越规范,但原创精神却渐趋式微。复制国外成熟的节目模式似乎成了综艺节目的一个发展趋势。

引进节目模式当然无可厚非。改革开放之后,中国电视人学会了借鉴西方先进的经验和成果,把别人的东西拿来,发展成自己的,但久而久之,也

带来了一个负面影响：只想拿来，不想创新；只重视短期效应，不重视长期发展；只追求吸引眼球，不追求塑造心灵。这是目前电视荧屏上克隆成风现象的根源。

成功可以复制，但创新不能复制。没有原创精神和自主知识产权的节目就没有核心竞争力，也不会获得可持续发展。在电视艺术发展过程中，"拿来主义"是必要的，但借鉴模仿之后，如果不是走向消化、创新，而是走向对国外电视节目模式的全面复制，长此下去，综艺节目就会走进死胡同，电视文艺的土壤就会变得沙漠化，而沙漠化的土壤是长不出好庄稼的，更谈不上培育新的品种。

所以，除了对国外好的节目要"拿来"，电视人更应该立足于创造出既体现民族文化传统，又反映当代社会现实的节目，创造出既符合民族欣赏习惯，又具有国际通行表达方式的节目形态。

这是我们应有的一份文化自信。

《东方主战场》的得与失

央视综合频道播出的大型文献纪录片《东方主战场》用丰富的史料和生动的画面全景式地讲述了中国人民14年抗日战争的悲壮历程，准确地再现了抗日战争中所有重要人物、重大事件、重要转折点，将中国抗战史与世界反法西斯战争史融为一体。整部作品立意高远、格局宏大、风格凝重。

《东方主战场》是近年来比较少见的全景式地记录抗日战争历史的作品，以恢宏的气势、饱满的激情、丰富的史料真实再现了中国人民抗击日本帝国主义侵略的光辉历程，具有强烈的震撼力和启迪性。约略说来，它在下面几个方面取得了突出的成就：

第一，国际视野。这是我国纪录片历史上第一部在世界反法西斯战争大背景下展现抗日战争的作品，比较好地处理了世界反法西斯战争与抗日战争之间的关系。第二，结构独特。全篇以抗日战争的三个阶段为主要线索，以一个个重要战役为叙事单元，层次分明而又浑然一体。第三，全面客观。在已有的关于抗日战争的作品中，本片是最为客观全面的一部。它以大量具有揭秘性的史料，对国民党在抗日战争中的历史贡献做出了客观真实的记录，对于抗日战争正面战场与敌后根据地的不同作用做出了公允的评价。第四，

细节丰富。全篇运用文献记载、当事人口述等多种方式真实再现了当时的历史场景和细节，如平型关大捷后普通市民为八路军捐献望远镜等，具有强烈的感染力。

该片在艺术上也还存在着一些尚可提升的空间，主要表现在以下几个方面：第一，全篇缺少一种独特而引人入胜的叙事方式，整部作品在叙事上过于平铺直叙，有时显得缺乏重点，有面面俱到之感。第二，有些重要历史事件的叙述过于简略，如对武汉会战的结局付之阙如，对汪伪政权的建立比较含糊，也有一些战役和事件的背景交代不甚清楚。第三，一些历史资料镜头重复使用过多，电影故事片与纪录片镜头混杂使用，既不加区分，又未加以说明，影响了历史叙述的真实感。

不过总的来说，该片仍可称得上是一部思想性、艺术性结合较为完满的上乘之作。

《生活圈》：生活的圈子还可以再大一点

在众多的生活服务类节目中，《生活圈》具有独树一帜的意义。虽然它定位于"帮忙类"节目，但节目的范围实际上更为广泛，是一档综合性的服务类节目。节目以话题设置为核心，突出人文关怀，贴近百姓生活，而没有流于平庸和琐屑，有些期的节目代表了目前生活服务类节目最高的水准，如互动话题《谁在朋友圈熬的"毒鸡汤"》、关于儿童隐私部位的保护、《请对父母多些耐心》等。

节目最大的亮点就是"圈友"的设计，采用圈友上传的视频、网友的实时评论，利用圈友发的新闻作为话题，在媒介融合方面做出了很好的尝试，与全国其他电视台生活服务类节目联动、共享资源，也是一个很好的策略。但是，节目也还存在一些问题。

第一，特色不够鲜明，对媒介融合的理解不够深入。《生活圈》里中视广信提供的大数据关键词应该有带有标志性的东西，即最为直接地体现节目内涵和特色的东西，可以是一句话、一个行为、一个设计。

第二，节目的取材范围还可以更加广泛，可以是各个年龄段、各个生活层次的人共同关心的内容。目前节目内容多为年轻人关心的，节目中多次出

现关于汽车的内容，频率过高，使得节目内容有单调之感。另外，对于一段时间内网络、自媒体热点和带有争议性的话题，不应采取回避态度，如果回避争议性话题，如果所选取的热点不是真正的热点，所提出的关键词不是真正的关键词，久而久之，就会使《生活圈》的关注度萎缩。争议性是提升传播力的重要手段。另外，"圈友"评论的随机性可以更强一点，应该真实反映网络上不同意见的交锋，如果与主持人意见完全相同就没有意思了。另外，也应该考虑话题的新鲜程度问题。比如关于种植玛卡、蝉虫危害这样的讨论，其他节目中已经出现过很多次，重复报道有"炒冷饭"之嫌，如果确有必要重复报道，也应该换个角度。

第三，节目编排略显杂乱，内容随意，层次不够清晰，有点像流水账。在板块的区分上应该有明显的界限，应该在特定时间点上设计一些固定的环节，解决每期节目风格不统一的问题。两个主持人功能重复，主持风格相仿，不能很好地发挥作用。可以有意识地让他们担任不同的角色，至少有必要从风格上加以区分，比如女主持人可以更加泼辣一点，或者更贴心一点，男主持人的语言风格可以更智慧一点、更犀利一点。有时候视频连线的清晰度不够，这时是否还要用视频连线，是不是把嘉宾请到演播室效果会更好一些？这些都需要斟酌。

从根本上来说，形式创新需要内容的支撑。尽管从目前的节目来看，《生活圈》尚有粗糙之处，但假以时日，有可能会打造成一档精品栏目。

新派演绎三国故事

在以往的文艺作品中，司马懿总是一个阴险的篡权者，而《大军师司马懿之军师联盟》第一次把司马懿塑造成一个性格复杂而富有人情味的形象。全篇以司马懿的命运和情感为核心，大胆地重构历史，在人物性格发展中注入传奇性因素，既不回避他的阴险狡诈，又写出了他的雄才大略，还写出了他的温情和隐忍，对司马懿的历史功绩做出了客观的评价。这部作品不是简单地做翻案文章，而是从一个新颖的视角重写三国故事，同时借鉴了《三国演义》中对于权谋、权术的描绘，在人物成长中洞见历史精神。它透过魏晋时期残酷的权力斗争，表现了主人公的政治智慧，也挖掘出人性的真实，在故事讲述上挥洒自如而又张弛有致，既具有风格化的特点，又不失历史的厚重感。

《天下粮田》：寻找历史的当下意义

国产电视剧似乎有个不成文的"续集定律"，只要拍续集，基本上就是狗尾续貂，但《天下粮田》打破了这个定律，保持了《天下粮仓》的品质和水准。这一点在很大程度上得力于编剧高锋，他那种高度的社会责任感、精益求精的工匠精神，在剧本中都得到充分的体现。2017年的历史剧从年初的《于成龙》开始，到年末由《天下粮田》形成了一个小高潮，给2017年的历史剧画上了一个完满的句号。

《天下粮田》在思想意识方面敢于突破，敢于创新。它对反腐内容的表现更加直接、更加深入，对腐败问题的原因、影响也有了新的理解。《天下粮仓》受当时播出环境的限制，有些反腐方面的内容写得不到位、不痛快，而《天下粮田》就比较直接地写了清朝高级官员的腐败。从开头的金殿验鸟，到最后的虚报田亩，其中所写的桩桩大案，每一桩都触目惊心、发人深省。编剧高锋具有用历史观照现实的自觉意识，是带着现实关怀来写历史的，而且要从历史中寻找现实问题的答案。他所写的故事可以让人产生对于现实的联想，比如金殿验鸟案涉及的普遍造假问题，今天依然存在，从官场到市场，从高层到民间。所以，这个故事超越了简单的反腐，而触及了中国社会

更加深刻的问题。这当然是以历史真实为基础的。

克罗齐有句名言："一切历史都是当代史。"其实克罗齐的原话是,"一切真历史都是当代史"。克罗齐的意思,不是说可以按照现在的想法随意书写历史,而是要说明历史对当下有什么意义。可以这样讲,一部《天下粮田》,它的中心思想就是要找出历史对于当下的意义。

《经典咏流传》：经典当代化的成功尝试

格局小、视野窄、传播力弱一直是文化类节目创作中带有普遍性而又难以解决的问题，但2018年春节期间，央视综合频道的大型文化节目《经典咏流传》横空出世，令人耳目一新，为文化节目如何解决上述问题提供了一个成功的范例。究其原因，是《经典咏流传》的主创团队找到了制约文化节目发展问题的症结所在，改变了以往文化类节目单纯依靠记忆、背诵传播的方式，也由此改变了文化类节目叫好不叫座的局面。

《经典咏流传》是迄今为止最为成功的一档文化类节目。其特点主要有以下几个方面：第一，通过诗词与音乐的混搭，创新文化经典的传承方式。节目中谭维维演唱的《墨梅》气韵沉雄，她演唱的华阴老腔响遏行云，从中既可以看到艺术家对经典的敬畏之心，又可以看到艺术家对经典的潜心研学，还可以看到艺术家富于时代气息的大胆创新。第二，通过电视媒体与新媒体的优势互补、完美融合，创新文化经典的传播方式。节目中，观众可以用微信"摇出"经典传唱，可以看到远在新加坡的老艺术家巫漪丽的"现场"演出，这些利用新技术、新观念实现的跨越时空的分享，极大地强化了观众的审美体验。第三，用现代人的眼光重新发现文化经典。节目中，乡村支教教师梁俊和学生一起演唱的《苔》找到了古人与今人心灵的契合点，抒发出对生命的热烈礼赞；大学教授陈涌海演唱的摇滚风格《将进酒》用极具冲击

力的时尚方式演绎经典;陈力和余少群同台演唱的《枉凝眉》,既体现了不同的时代风格,又展现了不同的心灵体验。

《经典咏流传》一经推出就成为一种文化现象不是偶然的,这显示出主创团队的文化积淀和文化自信,也显示出央视作为国家电视台的责任与担当。

"飞天奖"作品和艺术家点评

一、作品点评

《闯关东》以史诗般的气概再现了民族的历史记忆，彰显出自强不息的民族精神，并赋予具有时代意义的内涵。

《士兵突击》透过一个普通士兵砥砺人生的故事，给予我们关于青春、理想和信念一个独特而完美的诠释。

《戈壁母亲》从小人物的视点看大时代的变迁，谱写了一曲母爱与创业精神交相辉映的悲壮赞歌。

《金婚》以单纯的手法捕捉平凡生活中的诗意和浪漫，将平淡与深刻耐人寻味地结合起来。

《潜伏》将智慧元素推向极致，在人物关系充满戏剧性的演变过程中，寄寓了对于理想和信仰的执着追求。

《静静的白桦林》用富有诗意的形式讲述了两代人无私奉献的故事，在浓重的人文关怀中喻示了一种崇高的人生境界。

《走西口》在情节的跌宕起伏和人物命运的悲欢离合中，一唱三叹式地写出了晋商创业的艰辛与悲怆，呈现出浓郁的乡土气息和强烈的抒情色彩。

《北风那个吹》唤醒了一代人的青春记忆，讴歌了那个荒诞岁月里人与人之间纯真的爱情和友谊，在困惑、悔恨、迷失与坚强中，激发了对于未来的希望。

《沂蒙》饱含激情地讴歌了沂蒙根据地人民的无私奉献，在普通百姓的仁义爱恨中挖掘出推动时代前进的精神力量。

《媳妇的美好时代》用妙趣横生的细节演绎平凡百姓的生活和智慧，在色彩斑斓的戏剧冲突中蕴含了人民群众对和谐的向往。

《医者仁心》以冷静的现实主义精神直面社会问题，让我们在对人生美丽的回味中、对生命意义的追问中，重新审视生活和自己。

《毛岸英》透过毛岸英短暂而壮烈的一生，书写出一个青年高洁的人生境界，一个革命家庭的美好情感，一位人民领袖的博大胸怀。

《我的青春谁做主》真实地揭示了当代青年的精神面貌和生存状态，在理想与现实的冲突中，写出了我们这个时代青春独具的光彩。

《兵峰》追寻人物成长的精神轨迹，谱写了一曲豪迈的英雄颂歌，在生存困境中闪耀人性的光芒，彰显了人生的信念和意义。

《解放大西南》将普通人的生活场景与领袖的宏大叙事有机结合起来，浓墨重彩地展现了解放战争后期国共双方的殊死较量。

《我是特种兵》用一段昂扬的热血人生，造就了一部激情澎湃的军旅传奇，在蜕变与洗礼中重新阐释了成长的含意。

《人间正道是沧桑》用全新的方式铺陈了一幅壮丽的历史画卷，以人物命运解释历史进程，看似平实的叙事中蕴含着动人心魄的力量。

《五星红旗迎风飘扬》以强烈的纪实风格还原了历史人物在特定情境中的胸怀与情操，赋予人物形象以独特的人格魅力。

《我们的八十年代》选取了一段逝去的岁月，一个特定的人群，见证了一代人的成长和成熟，提供了一个大变革时代的精神样本。

《解放》以气势磅礴的风格，全景式地再现了波澜壮阔的解放战争，艺术地解释了中国人民解放事业取得胜利的历史必然性。

《海棠依旧》逼真地还原了历史风貌和时代氛围，很好地把握住了周恩来的精神气质，生动地表现了周恩来的光辉业绩与革命情怀。

《彭德怀元帅》以纪实风格讲述了彭德怀光辉的一生，通过彭德怀在重要历史关头所发挥的作用，塑造了一个有血性、有气节的领袖形象。

《绝命后卫师》采取革命浪漫主义与革命现实主义相结合的创作方法，表现了普通百姓如何成长为有理想、有信仰、敢于牺牲的红军战士，洋溢着悲壮的英雄主义精神。

《太行山上》完整再现了129师在太行山开辟抗日根据地的历史，歌颂了老一辈无产阶级革命家不畏艰难、不怕牺牲、勇于担当、勇于胜利的崇高精神。

《第三极》真实记录了青藏高原上的自然之美、人文之美和生命之美，用人性的纯真触动心灵，表现了各族人民对自然的敬畏和对生命的尊重。

二、艺术家点评

高满堂（《闯关东》）以充满激情的艺术语言，揭示了人性和民族性在特定历史条件下的真实状态，展现出真善美的永恒性与感染力。作品波澜壮阔，气韵沉雄，体现出对生活的广阔透视和塑造人物的细腻手法。

兰小龙（《士兵突击》）出色地描绘了生命追求中普通人身上蕴含的精神力量，让我们看到人所能达到的理想主义境界。作品以富有时代感的艺术形象，显示了对于社会、人生新的发现和思索。

姜伟（《潜伏》）极为动人地叙述了特定情境下人的命运，以一种独特的方式，揭示了生命的价值和意义。作品充满张力，扣人心弦，体现出丰富的想象力和高超的戏剧技巧。

康洪雷（《士兵突击》）以富有冲击力的视觉形象，体现出生活背后的丰富意蕴，带给我们一种充满生命力的思想，让我们从贫乏中充实，从迷茫中惊醒，从疲惫中振奋。

郑晓龙（《金婚》）用朴素而优美的风格表现生活状态和质感，用简单的语言传递深刻的思想，让纷扰的世界充溢着人情的温暖，让平凡的生活闪烁着诗意的光辉。

徐萌（《医者仁心》）将理想主义激情融入对于人性的透彻理解之中，在一次次心灵的撞击中拷问现代人的信仰与良知，用一个个生命中独特的瞬间启示我们去探寻人生永恒的疑难。

赵冬苓（《沂蒙》）以自然朴素的风格书写感天动地的人间大爱。她所表现的只是平凡的人生和淳朴的情感，但这平凡和淳朴里面却蕴藏着熔铸民族精神的强大生命力。

王丽萍（《媳妇的美好时代》）用睿智的目光观察生活，用美好的理想升华情感，用幽默的态度解读烦恼，用琐碎和平凡传递温馨，用善良和坚强诠释美丽。

管虎（《沂蒙》）以强烈的生活质感和逼真的历史氛围再现了一段光荣岁月、一种高尚精神，用一个个可歌可泣的人物，揭示出人民创造历史的伟大力量。

董亚春（《中国远征军》）将丰富的镜头技巧与强烈的历史纵深感结合起来，在严整的戏剧结构中显现出张弛有致的叙事节奏，在人物命运的刚烈与悲壮中表现出史诗气概。

刘和平（《北平无战事》）将生活质感与对生活的独特发现相结合，在历史叙事中蕴含对现实的关切，通过有意味的故事和细节，深刻解释了一个时代走向终结和新生的必然。

孔笙（《父母爱情》）以独特的审美眼光和深邃的专业精神，达到了戏剧内容与影像风格的和谐统一，在生活的困苦中透出理想的光芒，在人性的温暖中挖掘向上的力量。

申捷（《鸡毛飞上天》）将传奇性叙事与现实主义理念融为一体，深入挖掘人物身上文化意蕴，作品既显现出人的美好追求，又表现了对于人性的透彻理解。

陈力（《海棠依旧》）在真实还原历史风貌和时代氛围的同时，营造出凝重、悠远的审美意境，用诗化的视听语言，生动再现了一代伟人的高尚情怀和人格魅力。

孙红雷（《潜伏》）以细致入微的表演，准确地把握了人物思想情感的变化，捕捉到角色最具魅力的特征，用热忱与真挚让我们体味到信仰的力量。

张国立（《金婚》）将个人的幽默和智慧倾注到人物形象中，挥洒自如地表现出丰富多彩的生存境遇和人生况味，用普通人的悲欢演绎出不普通的人生感悟。

萨日娜（《闯关东》）以细腻和富于渗透力的表演，塑造了一个令人难忘的艺术形象，通过人世间最朴素、温馨的情感，给予母亲这两个字最为丰富的内涵。

闫妮（《北风那个吹》）凭借自己的独特天性和艺术直觉，塑造了剧中色彩鲜明的人物，将对人物心理的深入领会与清新的创造性风格结合起来。

黄志忠（《人间正道是沧桑》）准确地把握人物性格的发展脉络，善于用独具匠心的生活细节强化人物的精神特质，将饱满的激情倾注于角色的举手投足之间，从而塑造出令人难忘的艺术形象。

陈宝国（《茶馆》）将独到的人生感悟融入对于角色的创造性理解之中，从容不迫而又耐人寻味地展现人物的内心世界，看似随意的表演之中充满张力，演员个人魅力与角色性格特征浑然一体。

迟蓬（《沂蒙》）将纯熟的艺术技巧潜藏于看似平实的表演之中，用含蓄深婉的风格塑造了一个最具光彩的母亲形象。她是一个普通的农村妇女，又是五千年民族精神的化身。

海清（《媳妇的美好时代》）在率真自然而富有活力的表演中呈现出独特的生命体验，以出色的生活感受力，动人地表现了特定情境下人物的情感状态，传达出乐观向上的生活态度。

蒋雯丽（《幸福来敲门》）集感性浪漫与温柔典雅于一身，清澈洒脱而又韵味十足，以强烈的生活质感和细腻的情感表达，淋漓尽致地揭示了人物丰富的性格层面，真实展现了当代女性对幸福的执着追求。

梅婷（《父母爱情》）将纯熟的艺术技巧潜藏于看似朴素的表演之中，用清新温婉的风格塑造了一个充满魅力的女性形象，用感人的方式诠释了生活的美丽和爱情的意义。

周迅（《红高粱》）表演率真自然而又充满活力，将艺术直觉与对人物个性的深入理解结合起来，在揭示人的情感世界的同时，也传达出强烈的生命意识。

吴秀波（《马向阳下乡记》）用灵动洒脱的方式表现人物的生活和理想，风格含蓄蕴藉而又富于表现力，在看似轻松随意的表演中，实现了个人天赋与角色的完满融合。

张桐（《绝命后卫师》）用新鲜独特的生命体验丰富了角色的性格内涵，充满阳刚气概而又含蓄内敛，在从容不迫的表演中内蕴着信仰荡气回肠的力量。

孙俪（《那年花开月正圆》）准确把握人物个性发展的脉络和内心世界的丰富层次，于轻盈机敏中透出坚定沉着，生动描摹出时代风云变幻下女主人公的成长轨迹。